ALL VOICES FROM THE ISLAND 島嶼湧現的聲音

總策畫＝顏娟英、蔡家丘

臺灣美術兩百年（上）摩登時代

著＝顏娟英、蔡家丘、黃琪惠、楊淳嫻、魏竹君、邱函妮等

感謝～
曾經為臺灣美術無怨無悔、竭力奉獻燃燒的創作者

感謝～
現在為傳承臺灣美術史付出貢獻的工作者
及熱愛臺灣美術的有心人

感謝～
未來將在臺灣美術共襄盛舉、有力挹注的人士

臺灣美術，因有耕耘而美麗、茁壯！

———

財團法人福祿文化基金會
董事長
張純明
2022/02/22

目錄
CONTENTS

補充作品圖次

《臺灣美術兩百年》凡例

1 文中多次出現之官方美術展覽會使用簡稱如下。
- 「臺展」：臺灣教育會主辦之美術展覽會（1927-1936）。
- 「府展」：臺灣總督府文教局主辦之美術展覽會（1938-1943）。
- 「省展」：臺灣省全省美術展覽會（1946-2006）。
- 「文展」：日本文部省美術展覽會（1907-1918）。
- 「帝展」：帝國美術院美術展覽會（1919-1934）。
- 「新文展」：新文部省美術展覽會（1937-1943）。

2 作品參與上述展覽之紀錄標記於圖版資訊中，經審查展出者為「入選」，藝術家因擔任審查委員或具無鑑查資格而展出者為「參展」，獲獎者直接標記獎項。

3 作品名稱如為美術館典藏，依照各館現今典藏品名，唯因新研究史料出現更正題名之作品例外。

4 生卒年標示：藝術家或非藝術家均標示，以利讀者理解人物之間的時代關係，唯顧及行文順暢時，有破例或記於注釋處之方式。導論行文如提及選件藝術家，不另標示生卒年，但上冊如提到下冊才會獨立介紹的選件藝術家，為方便購買單冊的讀者，仍會標示生卒年；反之亦然。

5 文字描述涉及本書有附圖片的作品時，會提供「圖版見上冊第一章」、「圖版見頁」、「圖見頁」之類指示，以利讀者查閱。「圖版」所指為列入本書一百二十選件的作品，「圖」則指選件作品之外的補充附圖。

序言

蔡家丘

如果說與研究團隊進行田野調查，並策劃「不朽的青春」展覽，像是完成了一場華麗的冒險；那麼，投入這套書的構思、編寫，則宛如是一次反覆沉思，與潛心觀想的修練。

2019年起，筆者參與的研究團隊進行了兩年多的田野調查，探訪臺灣美術作品，共計四十五個公私單位與藏家，超過五百多件作品。第一年的調查、研究成果，呈現在與北師美術館合作策劃的「不朽的青春——臺灣美術再發現」展覽中。白天進行的田調過程往往充滿變數，有時摸索路途趕赴收藏處，也有過不得其門而入的挫折。若是發現從未見過的作品，或是盼得傳聞中的名作，猶如雲開見月。回來後的研究與策展的工作仍然充滿挑戰。記得夜深人靜埋首於資料如大海撈針後，終於為作品驗明正身的悸動。或是思考策展內容與展名，反覆斟酌，以及因為編排圖錄內容各持己見，終夜輾轉難眠。

本書《臺灣美術兩百年》的誕生，來自團隊第二年的計畫構想，希望出版一套介紹臺灣美術史與作品的大眾讀物。這個構想看似簡單，執行起來卻更具挑戰。

首先是對選件的思考。「不朽的青春」展覽雖然努力聚集散落民間、難得一見的作品，但展後物歸原主，參商難遇。本書作品以公立美術館藏品為主，理由在於，如果說臺灣美術史應該是大家共享的記憶，那麼選件便盡量以「公共財」優先，讀者可以也值得再到美術館親臨作品。其次，本書並不有意為任何藝術家或時代定義經典或名品，因為這個時代的人不迷信任何權威。研究團隊檢視選擇的是——「有好故事可說」的作品，甚至交由邀稿作者的慧眼決定。故事性來自於藝術家的創作歷程、作品的構成趣味，更重要的是與臺灣歷史、土地的連結。所設想的讀者範圍，則希望如同看展覽的社會大眾，來自四面八方，以及筆者在講臺上面對的年輕學生——出生於90後至2000年以後的新世代。

課堂講義、學術論文的集結品，過於生澀僵硬。虛構性的演繹文體，流於渲染失真。如何書寫臺灣美術史？成為本書建構章節與撰述內容時隱含的命題。本書匯集二十三位作者，撰寫十二篇章節導論、一百二十件作品圖說，作者均有研究臺灣美術史的背景，許多位更是資深的專家學者。以扎實的研究為基礎，抱持對美術史、臺灣史的關懷下筆，無疑是隱然的文脈。導論串聯作品，述說一個臺灣美術史的主題，相當考驗我們是否章節架構得宜、視野宏觀、行文流暢。圖說以簡短篇幅介紹作品中的一個故事、一項值得觀察之處，需要畫龍點睛的精準文筆。現今對「大眾史學」簡明定義的三個面向是：「大眾的歷史、寫給大眾的歷史、大眾寫的歷史」。[1]那麼本書期待與讀者共享臺灣美術記憶，為求文章深入淺出，有從作者的生命經驗出發、引述藝術家的自白、或帶有詩意等等的寫法，可說是為充實大眾史學的前兩個面向付出不少努力。

傳統論述以政治變遷史來編寫的單線段落式演進，在現今具東亞乃至全球視野的時代，往往造成思考上的困擾。[2]於是參照臺灣史研究，其多年來思索島史觀點的建立，探討人與山、海、平原如何相互作用，[3]以及十年前臺灣新文學史的建構，其關注不同族群、性別與價值的書寫方式，乃至藝術創作跨世代、跨國界的繼承與累積；[4]這些關於寫史的討論，都帶來很好的啟示。儘管關於寫史的種種問題，不是設定為大眾讀物的本書，能夠提供一個完美方案來解決的；然而細心的讀者會發現，本書的章節架構、導論內容，都呼應著這些問題與討論。其中有以水墨材質為縱軸，貫穿臺灣兩百年歷史，或以性別為角度、以山與海為視野，來認識臺灣美術。雖然多數的篇章脈絡，仍是以時代性、政局變化來編排，因為這的確是最直接的影響因素。不過，各章中也屢屢觀照臺灣美術和東亞、西方世界的互動關係，或是更細究藝術家的抉擇與社會意識，以及在地風土、城市性格等所造成的差異性，乃至當代關心的文資、環保等議題。甚至同一位藝術家與其作品，會出現在不同作者執筆的導論中，加上圖說，衍生出更多重的敘事角度。在一套書中保持複數交錯和對話的空間，這份閱讀上的豐富趣味，同時顯示建構臺灣美術史所需的複雜意涵，對於這個時代不相信單一觀點、不滿足於現有教科書或網路資訊的讀者與學生來說，很值得參考。

在誕生本書上述的內容之前，研究團隊其實經歷相當多回「陣痛」的過程。從選件、章節安排，到文章寫作，都經過反覆地討論、設定、推翻、擴充、再推翻……的陣痛期。也向美術館等處申請調件，和原以為已很熟

悉的作品對坐，從頭靜靜觀想。這個修練的過程，挑戰自我沉著的思考和文筆，也需要團隊合作的互信和體諒。

筆者加入「不朽的青春」展覽工作之初，翻譯陳植棋書信時，讀到「世間的俗人拚命稱讚使人輕忽大意，接著落井下石的壞人很多。只能夠自重執著，努力堅持地工作」，彷彿為那時正顛簸啟程的冒險，注入一劑強心針。編寫本書接近後期時，伴隨著〈甘露水〉出土，因緣際會獲得黃土水的新文章〈過渡期的臺灣美術〉，將其編譯入本書時，又讀到：

> 我想以自己的力量，向後世傳達，能深刻感動社會的美術。我努力地想要留下，鑿入自己不屈不撓精神的雕刻。就算只是一件雕刻，鑿入自己的真實生命打造而成的作品，會向未來永恆地流傳吧。這樣的話，儘管自己的肉體滅亡，靈魂仍與作品一同不朽。

猶如再次聽到藝術家的呼喚，要同樣審慎地打造書中的每一句話，並且該是將這份修練臺灣美術史的成果，交還給社會的時候。是為序。

1. 周樑楷，〈大眾史學：人人都是史家〉，《當代》第206期（2004.10），頁72-85。
2. 石守謙，〈國家藝術史的困擾：從中國與臺灣的兩個個案談起〉，《世界、東亞及多重的現代視野：臺灣藝術史進路》(臺中市：國立臺灣美術館，2020)，頁95-122。
3. 周婉窈，〈山、海、平原：臺灣島史的成立與展望〉，《島史的求索》(臺北市：國立臺灣大學出版中心，2020)，頁53-71。
4. 陳芳明，〈序言 新臺灣‧新文學‧新歷史〉，《臺灣新文學史》上冊 (臺北市：聯經，2011)，頁5-11。

總論

臺灣美術史與
自我文化認同

臺灣美術史與自我文化認同

顏娟英

1968年進入臺大歷史系時，我就像一位隨時想逃走的怪學生，一年級開學就想轉外文系，二年級苦讀文字學想轉中文系，一邊還去選修哲學系和心理系的課。大三才想通了不是每個人都有機會成為文學家，必修課得趕緊上完才能免於留級。畢業前夕，我仍不知道歷史系的出路，更不知道人生的意義在哪裡。不得其所只能離開繁華的臺北，到偏鄉做平凡的老師。暑假，我先去南陽街附近的翻譯社，領了份兼差工作，翻譯西洋音樂大百科的小篇章，很高興的南下。開學時我是位羞澀的國中導師，週末在鄉間小路搖搖擺擺地騎著腳踏車遍訪每位導生家庭；接著很快上手，教兩班國文加上許多歷史課，每週排課多達二十六小時。我發現教書成功的祕訣不外乎鼓勵學生，讓他們找到自信心，上課內容串成故事，傳達學習的樂趣。然而，我反問自己的人生樂趣就這樣嗎？於是，決定辭職，重返大學學習。

被捨棄的美育理想與宣揚中華文化的美術史研究

1917年8月留學德國多年的蔡元培（1868-1940）以北京大學校長身分，發表演講，倡導「以美育代宗教」，主張「專尚陶養感情之術，則莫如捨宗教而易以純粹之美育」。[1] 純粹的美育表示超越實用經濟與政治利益的美感與藝術教養。簡單說，他希望以美感教育改造國民文化素養，取代清末以來普見於民間的傳統迷信。1928年，蔡元培再次留學法國歸來，以大學院（教育部）院長身分同時創立中央研究院與國家藝術院。前者預定網羅頂尖科技、漢學研究人才，成為全國最高學術機構。後者預計培育高等藝術家，制訂藝術教育政策，以提升人民的美感，培養高尚情操。兩者一併為現代國家厚實人文與科技教育的重要基礎。中央研究院直屬於總統府，隨著國民黨政府遷移到臺灣，持續發展迄今。然而，當年有如孿生兄弟的國家藝術院卻因為沒有即時經濟效益，一再縮編改制，其理想遂掩

埋在歷史的灰燼裡。[2]

　　如果要培養國民藝術情操來取代宗教信仰，那麼公立表演廳以及美術館應該普遍設立於各大小城市，鼓勵市民經常參觀以收移風化俗之社會教育功能，這點在臺灣卻是姍姍來遲。1949年底國民黨政府正式從南京大撤退，國之重寶的故宮博物院精品收藏隨同中央研究院考古發掘文物一同運抵臺灣。故宮博物院是北洋政府接收晚清宮廷收藏而於1925年正式成立的第一所國家博物館。[3]1965年11月故宮博物院從霧峰北溝暫居地遷至臺北外雙溪仿宮殿式巍峨建築，一時成為國民黨政府宣傳接續中華文化正統的象徵，同時也是推動國際觀光活動的重點。1970年故宮舉行「中國古畫討論會」國際研討會，邀請當時蔣總統夫人宋美齡致詞，歐美日等國知名藝術史學者爭相發表關於故宮收藏的研究論文，國內政要與黨國元老冠蓋雲集，而學者僅有當時留學美國的傅申（1936- ）發表論述。這尷尬的場面加速促成隔年藝術史在臺灣的重要發展。故宮院長蔣復璁（1898-1990）與臺大歷史系主任陳捷先（1932-2019）合作，由美國亞洲基金會贊助經費，中國藝術史組碩士班急就章誕生了。我幸運地列名第三屆。

　　1973年進入臺大歷史研究所時我選擇藝術史組，因為一向排斥政治與制度史，也因為四年來持續參加美術社。這時又回去上葉世強（1926-2016）老師的課，他是不求名利甚至逃避社會的藝術家，仍在苦悶中迷失方向的我總喜歡暫時歇腳在他的教室。我改頭換面，認真學習，卻難掩失望。二年級寒假參加救國團冬令營太平山登山活動，對照醫學院學生多才多藝，活潑有趣，很慚愧自己貧乏的生命，下山路上決心立刻尋找論文題目，快速畢業。當時藝術史組每年招生三至五人，無一人例外，都是以故宮收藏中國書畫為論文題目，更認為故宮收藏等同於博大精深的中國藝術史，我沒有兩樣。送交論文後，一邊在故宮書畫處打工，一邊找工作，面試地點仍然是翻譯社或報社編輯。有一天，恩師書畫處處長江兆申（1925-1996）看到我像無頭蒼蠅找不到出路，大發慈悲收容我在書畫處當雇員，一年後升研究助理。

　　我跟著江老師學習傳統鑑定的眼力，如何近距離面對一幅書畫，揣想畫家創作時的構想以及筆鋒的運轉變化，潛心與古人往返對話。以我有限的歷史學訓練來看，要從一幅具體的藝術作品擴大研究創作者的用心、創作當下的社會情境，乃至於更深刻的文化意涵，確實是極具挑戰的學習過程。原以為將留在故宮直到成為白頭宮女，沒想到一年後在工作現場遇到挫折，引領我再次大逃離，離開臺灣到美國繼續就學。

從田野中國到反思臺灣

　　1977年夏天從臺北出發，經過日本到美國的第一站舊金山。第二天獨自在柏克萊街上書店閒逛，和善的老闆問我，從哪裡來。「中華民國。」我留意著自己的發音。他微微笑著說：「我懂你的意思，你是從自由中國（Free China）來的。」原來中國分為自由中國與鐵幕中國。從此神話自動崩解，我陷入了「中國」、「中華民國」，以及「臺灣」三方，既是虛名更是政治與武力對峙的惡鬥中。

　　進入哈佛大學藝術史系博士班時，決定放棄熱門的書畫研究，改學在臺灣非常冷門的佛教藝術史。哈佛除西洋藝術史外，提供豐富的亞洲佛教史、印度學，以及日本佛教藝術課程。通過資格考後，按照系上規定，必須進行一年論文相關的田野調查工作。前一年冬季已經旅行歐洲兩個月，充實地學習，接著我來到中國。

　　1982年5月，飛機降落上海虹橋機場時，到處看見人民解放軍荷槍警戒，我內心難免七上八下。由於臺灣仍處於戒嚴時期，人民私自前往中國有通匪叛亂的嫌疑，因此我盡量隱名埋姓，背著草綠色帆布袋，居無定所地按圖索驥，尋找偏僻山區和鄉野間荒廢的古蹟。

　　大約半年時間翻山越嶺行走於石窟之間，不僅有助於鍛鍊腳力，也讓我打開視野，認識中國遼闊土地的變化無窮，以及平民百姓的堅忍刻苦生活。沿途不少人伸出援助的手幫助我克服困難，攀樹翻牆進入石窟，甚至帶領我三天跋涉五臺山殘破的寺院，終於讓我放下讀書人的孤芳自賞，徹底感恩知名與不知名的朋友。然而，我也清楚看到共產社會如宿命般，對獨裁者的英雄崇拜；極權體制下階級嚴格，社會底層難以翻身。我一個人靜靜反思在臺灣黨化教育下的成長，熟讀的歷史和地理教科書充滿了虛偽的政治宣傳與沙文主義，亟需捨棄。

　　我不斷懷想著遠方的出生地，一邊思考應該如何重新建立安身立命的歷史知識體系，回歸人文本位，具備更寬闊的世界觀？在黃土高原跋涉時，父親謹慎、敬業甚至嚴格的身影浮上來。我不曾聽過他敘說戰爭末期在南太平洋日軍農耕隊將近兩年的經驗，或者戰後在臺中經歷的二二八事件，還有幾年後，唯一的兄弟因白色恐怖被捕失蹤的傷痛。只有從生活在農村的祖母那裡蒐集到父親成長的點點滴滴。身為長女，我從小刻意與他保持數步之遙，以維繫自主游離的空間。當下，我決定寫一封長信，重新連結遠方的父親。我描述五、六歲的記憶，難得與父親友人兩家同遊日月

潭，卻在遊艇前面我拒絕上船。信中沒有提到現實的田野，只是感謝父親當年不發一言陪我等待家人歸來。這封信設定的發信地址是東京，我特地到北京機場，尋找合適的日本旅客幫忙輾轉寄出信。數十年後的最近，在每週固定和父親與友人共進早餐的場合，我驚訝地聽到年邁的父親以他的口吻加油添醋，說起日月潭畔的故事。顯然那封信的描述已經刻印在他的腦海。原來與長輩的大和解不一定需要擁抱或握手，但是絕對需要年輕一代主動出擊，我們的文化記憶重建不也是如此嗎？

重返歷史現場——臺灣美術基礎史料的建立

1986年6月，在恩師張光直（1931-2001）的推薦下，申請中央研究院歷史語言研究所的工作。束裝返臺前夕，他邀請我加入研究院新成立的跨所「臺灣史田野研究室」，在研究中國之餘，撥出部分時間研究臺灣寺院。這研究室即臺灣史研究所的前身，提供了我連結故鄉的契機，我毫不猶豫地答應。然而，當時臺灣寺廟的各種歷史文獻以及實測丈量紀錄極度缺乏，初出茅廬的我，找不到相關專家奧援，連從零開始都困難重重。[4]正好，同一年臺陽美展舉行盛大的五十週年紀念展，遂邀請故宮老同事，畫家林玉山（1907-2004）哲嗣林柏亭先生合作，共同進行田野調查，探究日治時期以來，現代美術在臺灣從萌芽到綻放的未知世界。（圖1）

直到1980年代，臺灣許多公私立圖書館所保存的戰前日文書籍，仍陷於長期缺乏整理、不對外公開的狀態，呈現出臺灣研究荒蕪的實況。臺師大美術系出身，旅居紐約的美術界奇人謝里法從臺灣鄉土運動的風潮中脫穎而出，1975年開始在雜誌連載《日據時代臺灣美術運動史》，[5]為他的老師輩畫家們打抱不平，如歌謠般流暢地敘述他們在日治時期學習、創作的心路歷程。然而這些藝術家留下來的珍貴作品需要具有歷史意識的深度詮釋，畢竟在臺灣政治動盪不安的時局下，藝術家也是重要的文化菁英。他們掙扎於擺脫傳統束縛，奮力追求現代性，同時又心繫家鄉，盡力回饋臺灣的文化啟蒙運動，與其他臺灣菁英共同合作，接力打造理想的自由民主社會，譜出了一首氣勢磅礴的史詩。若要讓當下社會理解這一代美術先驅創作的意義，必須回歸到臺灣史，乃至於東亞史與世界史的脈絡中來探討。

如何將臺灣美術放入臺灣海洋島嶼史的脈絡？首先要廣泛閱讀相關史料，建立臺灣美術基礎史料資料庫，不能仰賴現存少數畫家的口述記

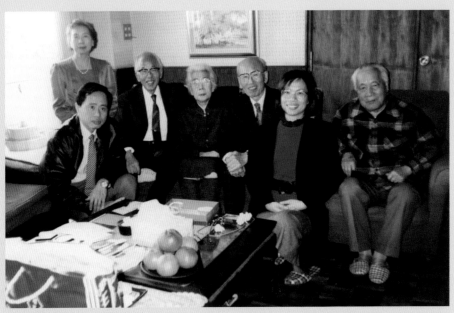

圖 1　1988 年 11 月拜訪陳進合影，左起林柏亭、林阿琴（郭雪湖夫人）、郭雪湖、陳進、林玉山、筆者、蕭振瓊（陳進夫婿），顏娟英提供。

憶。本書所收第一件作品，清朝林朝英（1739-1816）所繪，超過兩公尺高的巨幅〈觀音菩薩夢授真經〉（1803，圖版見上冊第一章），2014 年幸運地從日本輾轉回到臺灣故鄉。隔年林朝英六房後代捐獻大批家族收藏契約、帳簿，2016 年國立臺灣歷史博物館以這批文物為基礎，擴大策劃「獨樹一峯：林朝英家族風華特展」，包括林朝英親筆書畫、印章、大批匾額、墓誌銘與家族田業書契等等，生動地勾勒出一位貿易商兼藝術家，如何經營家族事業，並轉變身分成為大地主兼熱心公益的仕紳，及其家族的文化貢獻。[6]我們看到林朝英生前曾捐獻修繕寺院宮廟，尤其是明鄭時期的臺南大觀音亭（1678，三級古蹟），提供了後續進一步探討這幅巨作觀音像意義的線索。逐漸浮現的相關文物有待更多藝術史學者深入探討，更能豐富我們對於清代臺灣文化發展的認識。

從脆弱的原件進化到線上電子資料庫

1927 年 10 月，日治時期（1895-1945）的殖民政府在臺北舉行臺灣美術展覽會（臺展）；兩年後，中華民國國民政府在上海舉行全國美術展覽會，這兩場官辦大型展覽，分別為臺灣和中國的現代美術發展開啟了全新的時代。[7]正如上冊第二章導論〈現代美術與展覽會〉所言，不僅這兩地，

還有漢城（首爾）於1922年展開的朝鮮美術展覽會，都是效法1907年10月日本東京舉辦的第一回文部省（教育部）美術展覽會，更可以溯源自十九世紀法國巴黎沙龍展。現代美術與展覽會綁在一起傳入臺灣，風光地舉行了十六回展覽，留下許多名作，也激發許多年輕人發願以創作現代美術為一生志業。然而，殖民地時期，如同其他現代文明的發展，即使是美術也受到種種嚴格限制：只有每年一次為期十天至兩週的展覽會；沒有設立培養美術家的學校與美術館；要學習西洋美術勢必要留學。同時若想在展覽會上出人頭地，最好留學主導日本官展美術潮流的東京美術學校。對於經濟拮据的學生，這是多麼艱困的一條路。

上冊第四章介紹多位日治時期第一代藝術家，他們為了突破臺灣學習環境的限制，勇敢地遠渡重洋學習，日夜奮鬥，努力在作品中展現未來的理想，實踐現代美術思潮。然而，這些藝術家逐漸離我們遠去，後代口耳相傳的記憶容易受個人喜惡愛憎的影響而日益改變或模糊不清，因此需要對照各種客觀背景資訊來修正或增補。所幸當時官方媒體對於藝術展覽會與藝術家的報導相當多，故而，國立臺灣圖書館（前總督府圖書館、中央圖書館臺灣分館）、臺大圖書館典藏的戰前報紙、雜誌與書籍極為重要。閱讀的歷程從最初直接調閱脆弱的原件，到微捲機器取代原件，再進化到線上電子資料庫，反映出臺灣史研究日漸受到學界重視的現象。

日治時期官方及文化人士將美術展覽會視為重要社教活動，也是現代文明國家的櫥窗，故而相關報導與評論文章豐富，雖然難免帶有政治宣導的成分，但至少有助於確定重要事件之日期，提供研究年表的寶貴基礎。[8]年表、文獻的翻譯解讀，以及臺府展資料庫公開上線，[9]提供了進入臺灣美術史這門學問的重要工具，同時打下跨領域研究的基礎，期待有更多歷史學者共同重視臺灣的美術文化圖像。

你畫油畫嗎？——一個關於鑑賞的問題

1984年，我曾在洛杉磯郡立美術館看過館員逐一調查當地藝術家並建立檔案，隨後，曾在東京文化財研究所美術室調閱日本現代藝術家的檔案卡片。因此，1988年決定從北到南，全面展開臺灣資深畫家的田野調查，盡可能親自拜訪，錄音同時拍攝其家中所收藏被遺忘的作品存檔。採訪當時年紀約七、八十歲的畫家，認識他們各自獨特面貌的過程，確實是研究臺灣美術史的最大樂趣。起初，畫家及其家屬雖然不免訝異，懷疑有

人要認真研究他們遭遺忘的作品，但大多樂於接受我們的採訪，並親切招待。但我也曾不止一次經驗過畫家或收藏家懷疑地問：「你會畫油畫嗎？如果沒有學過，能看得懂嗎？」這個問題觸動了我敏感的神經。多年來研究美術史，從來沒有遇過類似「學過水墨？學過雕刻？學過拉胚？」的問題，這是專屬於油畫家的問題嗎？我請教美術系出身的吳方正教授，他建議我反問：「沒有生過孩子就不能當婦產科醫生嗎？」我沒有嘗試過這個冷笑話，經過幾年後，逐漸沒有人提出這個畫地自限的疑問。

鑑賞美術作品的經驗是蔡元培提倡的國民美育基礎，藉由培養廣大群眾的鑑賞風氣，提升國民的生活情趣。鑑賞力也是創作的基礎，對當代創作者而言，觀念與思考能力才是創作的關鍵，繪畫技術其次。從觀眾立場來看，鑑賞傑出的美術作品刺激我們心靈成長，提供感情的寄託以及族群的歸屬感。理解過去的美術史可建立我們當下的信心，凝聚臺灣文化的共同記憶。

另一方面，從創作者的角度來看，如果社會大眾沒有欣賞優秀作品的需求與能力，就不會有收藏家，也沒有市場，更不需要美術館。簡單說，藝術家與觀眾、評論、美術館的生態環環相扣。曾經臺灣藝術家缺乏來自社會的刺激與動力，造成黃土水、顏水龍等美術學生難以立足於家鄉，出離臺灣。無情的歷史重演，如同日治時期，戰後直到1970年代，美術學生大多嚮往出國留學，或被迫移居國外發展（參見下冊第八章〈冷戰下的藝術弈局〉和十二章〈創造新家園〉導論，有精采的描述）。

如今在美術館與畫廊林立的年代，觀眾已經可以與作品自然且日常地邂逅，享受鑑賞美術作品的愉悅經驗，期待藉由觀眾的熱情參與，刺激更多藝術家義無反顧投入創作。

在畫廊展場或面對收藏家的作品時，我也常遇到一個問題：「你看哪件作品比較好？」這個問題讓我想到，許多年前，在故宮看畫室，江兆申老師為訓練我們判別名家真跡的直覺與眼力，掛出來幾幅標題為元代王蒙（1308-1385）的山水，考我們幾分鐘內決定哪一幅是真跡，這曾經是我的惡夢。相對而言，面對現代、當代藝術家的作品，挑選其中表現力較為完整、飽滿、內容有深度的，並不困難。

不過，「哪件作品比較好？」牽涉到市場問題，讓我回答時有些遲疑。在美術館或一般展場參觀，我會讓學生花一點時間，找出各自喜歡的一件作品來討論。羅浮宮家喻戶曉的名作〈蒙娜麗莎的微笑〉（約1502-1506），幾百年來不斷被宣揚、複製，甚至商品化，觀眾有幸面對此作品時，既擔

心四周的人潮，腦袋還塞滿各種陳腔濫調的說法，根本無法安心地以自己的雙眼賞析。我們學生對於臺灣美術作品相當陌生，他們用純真、沒有受過制約、汙染的眼光，找出個人理解、欣賞的角度，清楚說明理由讓人理解，這就是鑑賞的起步。那麼鑑賞時需要留意避免主觀判斷嗎？我覺得不用過於擔心這個問題。只要有機會面對作品，用心找到個人連結，欣賞藝術作品是人的本能，但是成為鑑賞家則需要不斷訓練眼力，並且運用豐富的學識與經驗，理性地反覆論證。

記憶斷裂的悲哀

從清末到日治時期，再到民國時期，島嶼歷經多次戰爭，改朝換代之際，因為官方語言不同而世代相互難以理解，歷史一再被刻意掩埋、遺忘。兩百年的臺灣美術史因而有兩次嚴重的斷裂經驗，首先是日治時期，接著是戰後初期。

1949年國民黨政府退守臺灣後，除了軍隊也帶來大批技術官僚，卻不願承接臺灣原有的知識體系與文化菁英，醜化日本殖民統治時期，以反共為名，實施戒嚴體制。1950到1970年代，是臺灣艱困發展而逐漸孤立於國際社會的年代。中華民國退居臺灣，教科書卻稱臺灣為「蕞爾小島」，塑造邊陲地帶卑微的集體意識，對內的高壓統治導致社會風氣保守封閉；對外則被迫退出聯合國，外交節節挫敗。而二二八事件之後的臺灣社會集體噤聲，當時僅有極少數具有理想與勇氣的文化菁英，如雷震（1897-1979）、殷海光（1919-1969），企圖突破戒嚴體制，鼓吹自由民主，帶給當時年輕人重要影響。[10]

如下冊第八章導論所見，在冷戰對峙的年代，也有新興的美術團體如五月、東方，成功地向歐美藝術潮流靠攏，這批年輕一代的藝術家及早出離臺灣，浪跡天涯。然而，出生並受教育於日治時期，過渡到戰後繼續創作的老一輩藝術家，面對官方及新生代的雙重否定和排斥，心情陰鬱而退縮。這個記憶斷裂的傷痕至今仍深刻影響著我們的文化認同。在此，我將以戰後嬰兒潮世代的一分子，從個人見證的經驗進行自我反省，並回想在這個歷史記憶斷裂的年代，一群被刻意忽視的人物，包括畫家，他們面對的文化認同大崩解。

陰鬱的表情——畫中畫外

　　臺大歷史系大一國文課堂上，我曾近距離觀察一位經典人物，黃得時老師（1909-1999）。在此公開懺悔，我和班上同學因為無知、誤解而冷漠對待他以及他所屬的世代。黃得時當時走路不太俐落，經常坐在講臺上的椅子上課，印象中他沉默寡言，上課往往面無表情地將頭扭向一邊，對著門口，不愛看學生，好像活在與我們平行的世界。相對的，大一英文老師是位有著外省腔的女士，上課總是閒話家常，同學從不覺得無聊，而我則更著迷於王文興老師講解卡繆《異鄉人》的課程。

　　一直等到二十年後，重返臺灣的歷史現場，才首次發現，1937年臺北帝國大學東洋文學科畢業的黃老師曾在戰前《臺灣新民報》、戰後《臺灣新生報》擔任副刊編輯多年，除了發表大量鄉土文學，翻譯《水滸傳》為日文，也是最早整理臺灣文學史的重要人物，他還寫過一首〈美麗島〉的歌詞。當時作為學生的我們接受黨化教育，奉北京話為國語，排斥臺灣方言與「臺灣國語」，更努力抹滅父母輩曾受日本殖民統治的記憶。當時在學校既無從學習臺灣歷史，又何嘗知道臺灣的珍貴性就在於擁有來自四海多元、不斷融合血緣與文化後再創新的能量。

　　黃得時出身臺北樹林仕紳家庭，與汐止陳植棋僅相差三歲；而親近陳植棋的學弟李石樵（1908-1995）則來自新莊，與黃得時出生的時地更為接近，他們當然是熟識的朋友。在日治時期資源匱乏的年代，文學家與藝術家，甚至政治家，原來就是並肩作戰的文化先驅。

　　畫家李石樵在東京美術學校西畫科就讀時，1933年先以〈林本源庭園〉入選帝展，成功發掘臺灣傳統的在地特色。1935年4月19日，李石樵在臺中圖書館舉行第一次個展，楊肇嘉（1892-1976）大力支持（圖2）。這時兩人正以藝術家和贊助者身分傾力合作，李石樵為楊家主要成員製作肖像畫，秋天才回東京繼續創作。[11]

　　楊肇嘉畢業於早稻田大學，曾任清水街街長，這時是「臺灣地方自治聯盟」、「米穀統制法案反對委員會」的主要領導人，經常下鄉各地演講，並奔波於東京眾議院與日本政府，進行遊說、請願，爭取臺灣自治權，有「臺灣獅子」之稱。[12] 楊肇嘉熱心文化，1934年曾號召留學生利用暑假舉行「鄉土訪問演奏會」，包括作曲兼聲樂家江文也（1910-1983）、鋼琴家高慈美（1914-2004）等，巡迴七場，風靡全臺。

　　1936年10月李石樵果然不負眾望，以200號鉅作〈楊肇嘉氏之家族〉

（圖版見上冊第三章）的大家庭九人群像入選「昭和11年文展」。這是一幅紀念碑式的畫像，以臺中公園為背景地標，夫妻相對而坐有如穩固的磐石，子女圍繞，表現家族和睦、齊心向上的精神，並顯露了臺灣的繁榮。

1937年冬天，楊肇嘉新居「六然居」落成，李石樵曾前往致賀。[13]現存一張這幅大作掛在六然居起居室的照片，前景是楊肇嘉招待來訪客人，包括中央書局的張星建（參見上冊第六章導論〈新時代男與女〉），他的堂弟張星賢與其新婚妻子（圖3）。1932年楊肇嘉曾鼓勵並贊助張星賢成為臺灣第一位參加奧運的田徑選手，張星賢剛從滿洲回來完婚，早已慕名李石樵這幅大作，因而合影紀念。這時，中日戰火激烈，為躲避總督府軍警日益威逼，楊肇嘉隨即舉家遷居東京郊外「退思莊」，李石樵夫妻也曾拜訪此處，寫生並繼續製作肖像畫。[14]

藝術家與贊助者相知相惜的珍貴記憶，到了戰後已不可再得。戰後日本殖民統治結束，李石樵和許多知識人都以為臺灣將迎來民主自由的社會；藝術家將責無旁貸帶領社會文化風氣的發展。1946年10月，戰後第一屆「臺灣省全省美術展覽會」（省展），李石樵以審查員身分提出一巨幅社會寫實作品〈市場口〉（圖版見上冊第五章），描寫永樂市場（今延平北

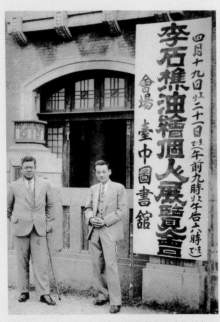 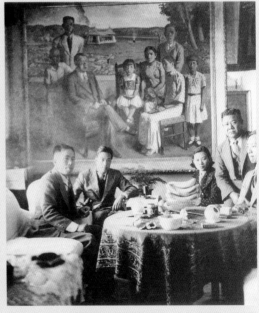

圖2　1935年4月19日李石樵與楊肇嘉合影於個展會場臺中圖書館，引自《楊肇嘉留真集：清水六然居》（臺北市：財團法人吳三連臺灣史料基金會，2003），頁151。

圖3　1937年冬楊肇嘉於六然居招待訪客，左起張星建、張星賢及其夫人、楊肇嘉，引自《楊肇嘉留真集：清水六然居》，頁166。

路二段）的景象。如今當我再次仔細觀賞時，猛然發現在這幅畫的右下角出現類似黃得時當年「酷酷」的陰鬱表情，蹲踞的中年男子扭轉過頭，一種無言抗議的表情。

前輩藝術家的幻滅與沉潛

1946年秋，臺灣文化界隱然呈現分裂狀況。省展開幕前一個月，《新新》雜誌社專訪「洋畫壇的權威」李石樵，畫家與即將完成的大作合影（圖4）。記者觀察到，畫面描寫市場群眾，既掌握現實同時也反映出社會期待檢討的氣氛。畫家對記者說，這幅畫是他希望在這次展覽會傳達給行政長官陳儀的唯一報告書。畫家接著表示：

> 抱著拚命努力發掘現實的態度，企圖呈現美感的價值。繪畫必然是生活在社會中，與大眾共相處的。這並不是說畫家得譁眾取媚，而是表現出畫家自發的良心。[15]

李石樵安排畫中人物的戲劇手法，傳達出族群矛盾的社會現實，同時也把自我所代表的形象安插進去。

《新新》雜誌社同時舉辦「談臺灣文化的前途」座談會，邀請黃得時、李石樵以及東京美術學校畢業、時任《新生報》翻譯主任的王白淵（1902-

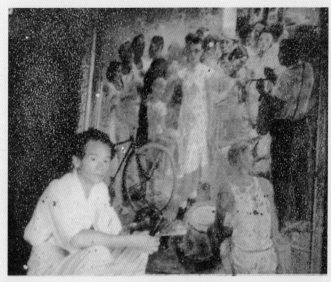

圖4 李石樵與自己的畫作〈市場口〉合影，引自顏娟英，《油彩·山脈·呂基正》（臺北市：雄獅，2009），頁42。

1965）等人出席，廣義地檢討戰後臺灣文化發展的問題與期許。李石樵發言擲地有聲：

> 若今後的政治屬於民眾的，美術及文化也必須屬於民眾。因此，繪畫的取材也應從這個方向來考慮。必須放棄僅止於外觀上好看的作品，而是有主題、有主張、有思想體系（ideology）的作品才好。

　　黃得時則尖銳批評戰後各新聞副刊，連一篇喚起人心的文章也沒有，盡是些冗長沒有價值的東西，完全不能表現臺灣民眾的痛苦現狀。[16]

　　王白淵也在《新生報》上推崇李石樵的省展作品嚴肅真誠，尤其〈市場口〉題材反映冷酷的現實社會，堪稱是「臺灣藝術史上」劃時代的里程碑。[17]然而，也有代表國民黨發言的評論認為，省展所見「本地」藝術大師巨幅作品，「死氣沉沉，不見生色。」[18]不同族群之間政治文化的爭端與分裂處處可見。

　　幾個月後個性溫和的文學家龍瑛宗（1911-1999），以一篇短文描寫他在臺北觀察到，政治變化帶動出社會風情的急速變調：臺北從日本的表情轉變到祖國上海的表情，然而臺北的表情既憂鬱又歡樂，因為「一部分的人看來是地獄，另從一部分的人看來倒是天國」。[19]徘徊街頭，窮得餓肚子的老人和小孩身處地獄；有錢人則是吃喝玩樂，歌女陪伴，有如天國。這篇文章拿來描述李石樵〈市場口〉所見，也很貼切。現實強烈的對比不僅止於物質上貧富差距加劇，還有強勢的上海商業浮華新潮流取代了臺北原有樸實的價值觀，更令臺灣菁英階層頓感空虛而抑鬱。

　　龍瑛宗文章發表的次月，二二八事件爆發，《新新》停刊，這份由熱血年輕人發行，大鳴大放的雜誌僅維持一年，瞬間被無情颱風吹散了。[20]曾在此刊物發表文章的臺灣省參議會議員王添灯（1901-1947），最早被捕身亡，接著是王白淵被捕，集作家、聲樂家、劇作家於一身的呂赫若（1914-1950）則轉入地下工作，隨後逃亡。誠如第五章導論〈戰爭與戒嚴〉所述，整個美術界籠罩在恐怖的陰影中。在嘉義，陳澄波（1895-1947）遭公開槍決，無謂的犧牲。在臺北，事件後廖德政父親廖進平（1895-1947）被陳儀通緝，連夜逃亡，後被捕遇害；他自己也翻牆逃難到臺中鄉下，放棄臺北師範學校的教職。恐懼與驚慌的日子裡，即使挺過肅殺的黑影，倖存者也噤若寒蟬。

　　1988年我在農安街採訪李石樵時，他淡淡地提到1950年代他的寫實

畫風受到戰後年輕畫家的排斥與批判；他免費開放畫室給同好及學生共同作畫，但是以往贊助的仕紳與地主沒落凋零，作品乏人問津：

> 光復後生活很艱苦，沒有人要理睬。說我讀東京美術學校，畫的是學院派的東西，不像他們很自由地畫。我就靜靜地自己畫，隔一段時間，我自認成熟了才拿出來給他們看。[21]

沒有說出口的是，為了養活一家十一口，藝術家每天中午騎著腳踏車到市場收集丟棄的菜葉，幫忙在院子餵食雞鴨。畫家不擅長為自己辯護，只能默默地埋首研究歐洲立體派、達達主義等，走向分析色塊與構成。失去了贊助者，他的畫幅縮小了，畫風也變得更為理性，與現實疏離。直到1963年才應聘至師大藝術系任教，卻被他的學生稱為「臺灣畫壇老兵」。[22]

藝術與政治的拮抗跟合作

臺灣（中華民國）的1970年代，開始於退出聯合國，結束於轟動海內外的高雄美麗島事件，那是一個危機與奇蹟不斷震撼人心的年代。外交近乎全滅性的挫敗，迫使政府逐漸失去代表「中國」的正當性，於是更積極宣揚繼承大中華文化道統。相對的，知識人自主地尋求建立在地文化認同感，因而出現文學與藝術上的「鄉土的回歸」（參見下冊第九章）。我們習慣於1970年代臺灣「經濟奇蹟」的說法，但這是一蹴可幾的奇蹟嗎？我無法忘記教書時的經驗，偏鄉國中畢業生走出校門就被接到加工區，正是這些廉價勞工犧牲奉獻換來臺灣的經濟成長，這是多麼冷酷的事實。

文化與政治的發展、進步，背後也需要許多為理想獻身的人，他們長年默默探索、磨練，為突破肅殺的窒息爭取自由思考的空間，甘冒踩到警總紅線的危險，無私付出。1968年，就在我成為新鮮人的前夕，一場全島大搜捕無聲無息地爆發了，警總以「陰謀顛覆政府罪」逮捕一群年輕的藝文界人士，共三十六人，包括陳映真、吳耀忠、臺大學生丘延亮，以及拍攝老兵《劉必稼》紀錄片出名的臺灣第一位留美電影碩士陳耀圻、小說家黃春明亦受波及，實際原因是遭人檢舉閱讀左派及匪偽書籍。一個月後，陳耀圻幸而無罪釋放，從此轉成拍攝愛情喜劇電影，晚年一心護持妻子袁旃創作（參見上冊第六章）。[23]這年底，共有七人包括陳映真與丘延

亮，判刑十年到六年不等，後稱為「民主臺灣聯盟事件」。[24]

　　回首當年，無知的我進入大學後，經常拿著打工、家教的小錢，獨自到牯嶺街舊書攤尋尋覓覓，1930年代的中國文藝書籍是地下流行寶物，雖然不是魯迅（1881-1936）的崇拜者，但當然要搶著看。現在回想起來多少學生像我一樣，走過紅線邊緣，何其幸運沒被檢舉入獄。

　　戒嚴時期確實有奇蹟。1972年，臺灣現代建築的啟蒙者王大閎（1917-2018）設計、坐落在仁愛路四段的國父紀念館完工，以簡潔質樸的現代建築手法結合傳統文化元素，雖然歷經妥協修改的折磨，仍公認是他的重要代表作。[25]與此同時，代表臺北市現代都會風貌的林蔭大道——仁愛路與敦化南路，稍早也已經完工；這是學機械工程的市長高玉樹（1913-2005）與藝術家顏水龍（1903-1997）的合作。

　　1967年無黨籍的高玉樹突破國民黨重重防堵，創下第二次當選臺北市長的奇蹟。接著臺北市升格，高玉樹續任院轄市市長，全力加速開路，整頓市容。1969年初他聘請顏水龍為市政府顧問，規劃仁愛路與敦化南路兩條林蔭大道，在交叉口設置環狀花園；仁愛路的設計還包括國父紀念館外圍開放式的歐風圍籬。這兩條主幹道遂成為城市內的森林步道。仁愛路建設大致完成時，我大約是大學二年級，當時臺北交通還不算繁忙，也沒有公車專用道，我還記得清晨走過仁愛路樟樹步道，許多鳥籠掛在樹上，畫眉鳥爭相鳴唱，也有穿著長袍的人在此打拳，尖聲吊嗓子。而現在有「都市之肺」美譽的大安森林公園，直到1992年以前仍是一片克難式的眷村違章建築。

　　高玉樹還邀請顏水龍在他整建有成的劍潭公園製作馬賽克作品，〈從農業社會到工業社會〉成為臺北市最初也是最壯觀的公共景觀藝術（圖版見下冊第九章）。評論家說這幅作品完成時金光閃閃，是「一幅光輝和煦的農村景象，象徵著臺灣的福樂」。[26]

　　顏水龍是李石樵東京美術學校的學長，曾留學法國，1941年從東京返臺，全心投入手工藝調查與推廣教育工作，希望藉此涵養臺灣民眾的生活美學。戰後，透過農復會、手工藝推廣中心等，進行手工藝設計與培訓工作，卻屢遭排擠，並不順利。1968年籌備多時的霧峰萊園工藝學校案，最終未獲政府通過。由於高市長的識才，讓顏水龍有機會在臺北市留下不少美化市容的成果，更因此在1971年生平首次獲得長期聘書，擔任實踐家專美術工藝科創辦主任。[27]

苦悶的70年代——記渡海而來的恩師

　　1960、70年代，學術與社會資源拮据，幸而有兩位學養俱佳、真誠待人的老師近乎醍醐灌頂式的教導，我才能走上學習美術史之路。他們都在1949年為逃避亂世渡海來到臺灣，落地生根；儘管生活困難，面對學生總是無私的教誨與分享。他們的身教，在我往後的學習路上，成為堅定的後盾與溫暖的記憶，更重要的是，他們以生命啟示著：只要腳下所踩的土地能讓個人自由發揮理想，徹底實踐自我革命，找到生命成長的意義，身之所在就是家鄉。在此請容我向影響我走向藝術史研究的兩位恩師——葉世強與江兆申致敬。

　　我在大一加入美術社，認識無所不教、無所不能的葉老師，從素描、速寫、水墨到水彩，每學期輪替。他個子不高，身材瘦削，動作敏捷，全年無關寒暖，一身白棉布上衣與牛仔褲。他聲音低沉話不多，帶點廣東腔，有時還叼根菸，總感覺來不及聽懂他就說完了；但眼神彷彿能穿透人心，示範狠準快，生氣盎然。記得水墨課兩週後，他帶來一把路邊採擷的金銀花蔓藤，先講解忍冬科植物花與藤都具有觀賞與藥用的功能，生長環境與我們息息相關，接著人手一根，「請用細筆中鋒開始描繪。」他不僅示範如何用簡單幾筆完成一幅畫，也為我打開一扇窗，每日行走間觀察自然生態，甚至在古代藝術品中找到隨處可見富含生命力的忍冬紋。

　　畢業後曾幾次跟著同學，到新店碧潭拜訪葉老師，搭船再上山去。紅磚平房，正廳僅見一張桌子放著古琴，兩張長板凳，空空蕩蕩；白色大壁面卻貼滿枯墨狂草的詩歌，氣勢逼人。側面還有一小房間，長板凳上放置著未完成的等身大泥塑坐佛。老師說，彈琴最好是夜半寂靜時。製作一張琴，從上山下海尋找老木頭、乾燥、雕刻造型、調音箱，到裝弦後調音色，至少需要一年以上時間。一旁同學不敢吭聲，她等待一張自己的琴已經兩年了。老師示範彈了一段，看著我慢慢說：「文人彈古琴修心養性，你應該學。」我默然不語。老師堅持留我們用中餐，他轉身不見，一會兒端了兩碗麵來，只給訪客。

　　60年代直到80年代中，我所看到的葉老師，勇敢拒絕戒嚴體制的壓迫，離群索居，謙卑地實踐人文藝術的理念，所有他的學生都被他的身影深深感動。下山時我不敢回頭張望，總覺得如夢如桃花源。在我們學生眼裡，葉老師像是外太空世界來的仙人，不受既有體制束縛，與塵世隔絕，行起坐臥時時心手合一，靜靜地從事自己的創作。（圖5）生活用具常是路

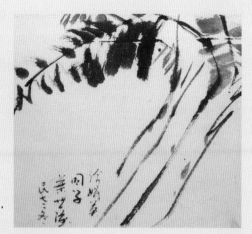

圖5　葉世強，〈無題〉，水墨、紙，26×29.8cm，
1983，私人收藏，施汝瑛拍攝。

邊撿拾的廢棄物，稍微改造有如點石成金，翻轉藝術實踐的定義。日後，
當我觀察顏水龍親力親為、愛惜自然的態度，雖然是不同的生命軌跡，卻
一樣讓我無言地感動。

　　2008年，葉老師在紫藤廬個展，託經營者周渝先生來電邀我參加開
幕。我老了，葉老師也老了。他向舊雨新知簡短致詞，最後提到移居花蓮
後多病，多賴一位護士悉心照顧，幾年前兩人遂登記結婚。話說完，他拿
出一堆小幅畫作，請與會者自由選取；瞬間許多雙手撲了過去。我看到的
卻是緣起緣滅，無盡的蒼涼與不捨。老師低聲說：「你怎麼不拿呢？」

　　同樣在1949年，長葉世強一歲的江兆申，與妻子從上海抵達臺灣。
相較於葉老師的孑然一身反抗社會體制，出身安徽的江先生（弟子對他的
尊稱）雖然是小學中輟生，卻一肩扛起家族責任，留在體制內成長、創作，
歷程一樣艱辛而感人。

　　1950至1965年間，江先生輾轉任教於北部中學，子女眾多，生活拮
据，他曾一手抱著幼兒，一手執筆在空白聖誕卡上畫數百張傅抱石的點景
人物。有時也畫花卉稿讓妻子繡花，拿去換奶粉錢。無論生活多麼困苦，
江先生始終堅持詩書畫的學習與創作，在基隆時便以程門立雪的精神投書
溥心畬請求指點。遇到故宮博物院在臺北展出時，每天一早揣著兩顆饅頭
和一瓶水，搭乘火車，專心虔敬地觀賞整日，在心中牢記一筆一畫。1965
年在中山堂舉行個展，受到葉公超（1904-1981）賞識（圖6），9月即進入
故宮博物院，開始人生的嶄新階段。[28]

　　1973年，我就讀碩士班一年級時，江先生任職書畫處處長，上課時
間到，同學三人準時站在辦公室門口，江先生便放下手上的筆，領我們去

圖 6　1965 年 5 月江兆申與葉公超合影於中山堂個展會場，引自《嶽鎮川靈：江兆申先生紀念展》（臺北市：
嶽鎮川靈江兆申書畫藝術籌備委員會、國立故宮博物院，2002），頁 92。

樓上陳列室或者轉角的看畫室。但有時站立許久，江先生沒有反應，立在
前面的我只好輕輕敲門，許久他抬起頭，說：「我好苦，真想去死。」我
們也無言可對。

　　在江先生課上我們總是戰戰兢兢，如履薄冰。他講得出神入化時，我
全神貫注默記每一句話，下課後複誦給被拒絕在課堂外的學長們。當我來
到老師的年歲時，常想著當年坐在書畫處處長室的江先生為何喊「苦」？
在黨國專制的年代，江先生所經歷的兩位院長擁有極大的權威，不必按理
出牌，江先生懷抱著極高的研究與創作理想，但經常遇到挫折，如龍困淺
灘，有志難伸。下冊第七章所收〈八通關〉（1994）是他晚年退隱埔里所繪
製，悠遊於山林庭園之際，他溫潤細膩的筆觸流露出自然天真的靈性，古
今輝映。

　　江先生是性情中人，更是極聰穎敏感的詩人。他樂於與人分享對於學
問、藝術，乃至大自然的熱愛。在故宮，他曾為年輕同仁組成杜甫詩選閱
讀班，為他們講解陳列室的特展。我們曾到江先生家上課，他示範不同毛
筆運作在紙上的效果，講解印章，還拿出他收藏的明人書卷，仔細說明分
解。最後，親自下廚時，讓我們圍繞著看他切菜切肉的刀法，陶醉在下鍋
熱炒時的香氣。

1996年春末，老師與一群門生遠赴中國東北、外蒙古，臨行前透過學長聯繫我去江家。江先生見面說：「你不是早說要採訪我嗎？」他神情愉悅地講述從基隆中學到頭城中學的生活，提到如何提高學生的國文程度，還讓師母拿出當年他們合作，僅存的一幅刺繡花卉。我們約好，等他從瀋陽回來，繼續採訪錄音，沒想到造化弄人，5月他在瀋陽魯迅美院的講臺臥倒不起。

作為學生的我，實在愧對老師深深的期待。2010年葉世強去世後，許多大作首次公開，甚至他的隱居地也被再詮釋、再創作。[29]江先生的許多重要作品也捐給故宮。很遺憾我還無法詳盡地去調查和詮釋兩位老師獨特的藝術生命。相信將來我或更多的美術史學者還有機會與他們深度對話。最後藉此提醒讀者，學習美術史，除了反覆閱讀作品，參照相關文獻之外，親身接近作者觀察、交流，也是珍貴難得的經驗。

「進入美術館的時代」── 80年代

藝術家的養成除了經濟條件外，還需要知識豐富、視野寬闊的社會文化環境，其中最關鍵的兩個條件是美術學校與美術館。此處限於篇幅，僅簡略討論美術館在臺灣的出現，及其局限。美術圈稱1980年代是臺灣「進入美術館的年代」，原因是1983年12月底，臺北市立美術館（以下簡稱北美館）終於成立；省立臺灣美術館（1999年改制國立臺灣美術館）於1988年6月成立。不過，顯然由於缺乏適當的美術館人才，美術館淪於中央官僚體系的掌控：從故宮借調蘇瑞屏擔任北美館籌備主任，續為代理館長（1983-1986）；省美館館長劉欓河（1988-1996）則原任省政府教育廳主任祕書。[30]本文將以北美館為關注中心。

北美館開館初期在大廳放置的看板，最顯眼的是「三民主義統一中國」的大字，還有國旗及國號。[31]這到底意味著什麼呢？美術館宣示什麼樣的意識形態呢？我們還得簡單審視過去，才能重新出發。

首先，我們要問，沒有美術館的年代，藝術家與作品如何生存？日治時期畫家立石鐵臣在〈臺灣美術論〉就曾大聲疾呼，若要用美術提升臺灣文化，不能停留於風風光光的展覽，務必要先成立美術館與培養美術家的研究所。[32]然而，兩蔣統治時期，空有展覽而沒有美術館的年代，持續到1980年代後期。借用下冊第十一章導論〈主體性的開展〉中，吳天章的說法：「從國民黨政權來臺以後，其基礎建設存在著短暫、可替代的性格，

無長久經營的心態。而在常民文化裡，也經常建立在一種隨便的，以假亂真的心態。」

1956年3月在臺北市南海路出現了「國立歷史文物美術館」，係沿用1917年興建的日治時期總督府商品陳列館，再經過多年改建拉高門面，並擴建成仿中國宮殿式建築，即今日的國立歷史博物館。此館隸屬教育部，保管隨政府撤退來臺之舊河南省博物館考古發掘之商周文物，同時舉辦各項中央包括民意代表交辦的展覽，以宣揚中華文化復興。[33]

1961年6月，館內成立「國家畫廊」，開幕座談會上號稱將展示當代繪畫。[34]果然，隔年5月22至27日，國家畫廊舉辦中華民國現代繪畫赴美展覽預展，以五月畫會的抽象畫作品為主，揭幕典禮由教育部長黃季陸（1899-1985）主持，由此可知此「現代繪畫展」肩負代表官方赴美宣傳中華民國現代藝術建設的重大任務。[35]此後，國家畫廊仍回歸傳統水墨畫，如七友、八朋畫會，以及臺師大美術系師生展等為主。長期以來，歷史博物館館長經常是官派黨政體系官僚，或是等待退休的官員。

此外，臺北新公園省立博物館（現在的二二八公園臺灣博物館）擁有最氣派的公立展覽廳。此館從1908年創始以來定位就是自然科學博物館。1959年，呂基正任職該館副研究員，主要工作是為製作的標本繪圖，以及為教科書畫插圖。他熱心協助辦理臺陽美展等團體展，開幕前夕率領會員親自掛畫作、貼名牌。

距離博物館約七百公尺的中山堂，適合小型個展。原名臺北公會堂，1936年落成，作為市民集會、舉辦演藝文化活動的場所。這裡也是1945年10月「中國戰區臺灣省受降典禮」的地點，自此主廳改名「光復廳」。展覽則多半在光復廳側廊空間舉行。

1958年，陳進生平第一次個展在中山堂，展出六十二件作品（圖7）。從照片可以看出，主廳用黑布圍出不到三公尺寬的廊道，兩旁掛滿作品。[36]1965年江兆申在中山堂個展的照片，仍可以看到掛著黑布作隔間，也充當背景（圖6）。由於館方缺乏策展人員，展覽布置通常由畫家自己簡單製作，開幕後還得照顧展場，學生或家屬從旁協助。陳進在那次個展後，由於緊張過勞而胃病發作，住院開刀，休息甚久才恢復。

1986年臺北市立美術館終於聘用第一位正式館長──具有高考資格的黃光男（1944- ），快步邁向現代美術館的道路。1995年，教育部再將成為第一位資深專業館長的黃光男調任歷史博物館。黃光男上任後擴大編制，聘用具有美術史背景的研究人員，才帶來「現代化」的風氣。[37]

圖7　1958年5月陳進個展於中山堂，引自《陳進畫譜》（臺北市：陳進，1962），無頁碼。

　　美術館最基本的功能有三：典藏、展示與教育，這三項是基礎建設，若沒有健全的基礎，美術館的國際交流，也是以假亂真的祭典，空花水月。所謂教育功能，並非限於為中小學生及一般民眾服務，這樣的服務，經過培訓的志工也足以稱職。美術館應該是長期培養策展人的場所，展覽的重心之一是美術館自家的館藏。就這點來說，故宮相對強調研究，針對館藏策劃特展，是稱職的機構。不過，故宮的收藏主要來自清宮舊藏以及來臺後各方贈藏，後來增設南分院（2004年核定，2015年開幕），遂積極購藏亞洲文物。

　　臺灣新興的美術館需要建立收藏，方能樹立美術館的自我面貌，好比去故宮，觀眾都期待看到鎮館之寶，觀光客到羅浮宮必定尋找〈蒙娜麗莎的微笑〉，有如看到老朋友，百看不厭。美術館的收藏如何才能建立風評，以鎮館之寶自傲？當然要倚賴長期在美術館工作的研究人員。他們需要主動出擊，建立優秀的館藏，舉辦具有深度文化觀點的展覽。換言之，唯有培養美術館的研究、論述與展示人才，美術館才能回饋大眾，發揮教育功能。

　　2021年新任臺北市立美術館館長王俊傑說明未來的展望，就極具說服力：「我希望未來的展覽，都是以『研究』為基礎的策劃展覽。」[38]這無疑是正確的方向。具有研究深度的展覽就值得觀眾一看再看，甚至推廣到

臺灣以及國外不同的美術館展出，彼此交流，互相學習。

百年甘露水失而復得

　　1970年代許多大學生如我，都記得南海路美國新聞處開架式的圖書館吧！這裡是戒嚴時代美國文化的重要展示窗口，不定期舉辦前衛音樂會、展覽等活動。美新處目前已經改為二二八國家紀念館，此建築原為日治時期臺灣教育會以紀念昭和天皇登基為由，費時一年興建的臺灣教育會館，1931年5月底開幕。[39]這是教育會專屬的綜合文化會館，一樓設大會議室與電影放映室等；二樓240坪為美術展覽空間，教育會承辦的臺灣美術展覽會與各級學校師生美術展覽會都在此舉行。知名日本畫家大久保作次郎、楊三郎、顏水龍、劉啟祥等人，從法國回來都在此舉行滯歐作品展。戰後此建築曾一度成為臺灣省參議會、臺灣省議會會址，直到1958年省議會隨省政府機構遷移至臺中霧峰，才改撥給美新處使用。

　　臺灣省議會從臺北遷往霧峰過程中，省議員徐灶生（1901-1984）身兼臺中金生貨運公司負責人，遂承辦運送省議會相關財產等物品的工作。[40]到達臺中後，發現一件白色大理石裸女像並不在轉移清單中，因此一時棄置在臺中車站附近。公司經理，也是徐灶生小舅子林鳳榮，於是通知附近診所的張鴻標醫師（1920-1976），他是徐灶生二女婿。張鴻標為人熱心又勤快，他設法將此裸女像安置在診所（兼住家）。張鴻標出養的哥哥是留學過東京而且非常佩服黃土水雕刻藝術的張深切（1904-1965，參見上冊第六章導論）。經過兄長的指點，張鴻標認知〈甘露水〉的珍貴價值，甚至引發他學習美術的愛好，一度邀請陳夏雨到家教導雕塑。1974年張鴻標身體衰弱之際，唯恐〈甘露水〉再度遭受外人無知的損毀，遂將此像裝進木箱，交給他的連襟徐灶生四女婿林立生（1938年生，中央書局創辦人之一莊垂勝之子，從母姓），保存在霧峰大型工廠的角落。在沒有國家級臺灣美術館的年代，張家、林家還有徐家共同安靜地守護著〈甘露水〉將近四十五年之久，故事令人動容。[41]

　　查對1931年5月黃土水遺作展目錄，臺灣教育會館收藏作品有五件，包括〈甘露水〉、兩件奉獻給皇室的動物木雕作品複刻，以及兩件入選帝展的石膏像作品。[42]除了〈甘露水〉重見天日（圖版見上冊第二章），其餘仍下落不明。

　　黃土水為創造不朽的臺灣美術作品奉獻了生命，死後不過二十多年竟

然已經沒有人認得，珍貴的藝術品在政權轉換時被粗暴地處理，當成無用的廢棄物丟棄臺中街角，現在想來無限悲哀與心痛！如果美術史的知識能夠普及於學校和社會，成為國民的共同記憶，應該再也不會發生這樣的憾事吧？

2021年5月，在林曼麗教授鍥而不捨的努力下，張鴻標後代終於決定將封箱長達四十多年的〈甘露水〉，無償捐贈給文化部。11月，經過整理修復的〈甘露水〉相隔百年後正式登場，現身北師美術館與臺大歷史系教授周婉窈合作策劃的特展「光──臺灣文化的啟蒙與自覺」（2021.12.18-2022.04.24），感動了慕名而來的觀者。

上冊第二章附錄〈過渡期的臺灣美術──新時代的出現也接近了──〉，是黃土水1923年發表的文章，將近一百年後首度中譯。1920年代初，臺灣正站在邁向現代化的新時代轉捩點上，黃土水相信：

> 臺灣美術的出現，不只是臺灣的光榮與福祉，……甚至對全世界的人類，誠然有莫大的貢獻。

回歸作品與臺灣主場的美術史

2020年5月初，疫情全球緊張之際，我戴著口罩站在臺北市立美術館館外排隊，進場人數控管，等待的隊伍蔓延到美術館側面後方。陽光下仍有點寒意，耐心等候的隊伍裡大都是年輕男女，也有小孩與父母同行，嘰嘰喳喳有點興奮地雀躍著。不知為何，我感動了。畫家江賢二（1942- ）在紐約等地創作三十年後，1996年返鄉，重新認識臺灣的光線與熱度，作品釋放出流暢自在的生命力與素樸的溫暖，撼動許多年輕人走進美術館分享觀賞的喜悅，確實值得欣慰。（江賢二作品《金樽／春夏秋冬》，收錄於下冊第十二章）

2020年11月在福祿文化基金會贊助下，我們研究團隊與北師美術館合作推出「不朽的青春──臺灣美術再發現」展覽，雖然是疫情變化莫測之際，仍獲得廣大觀眾的熱情回饋，和平東路上穿著冬衣排隊入場的觀眾行列，超越了春天的中山北路。「不朽的青春」喚起的夢想與熱情鼓舞了我們繼續加快腳步，推動調查研究，集眾人之力，攜手完成臺灣美術史專書，讓社會大眾能夠更親近藝術，瞭解兩百年來藝術家在臺灣留下的輝煌成就。

就像每個人背後都有可貴的故事，鑑賞藝術作品也需要瞭解歷史，包括畫家的背景、創作的想法，以及社會政治環境所提供的條件與宰制。能協助讀者透過這些作品的故事來學習臺灣美術史，是我們最大的願望。《臺灣美術兩百年》企圖建構臺灣美術史的重要記憶，有別於「不朽的青春」展覽強調新發現的作品，這次我們優先從美術館挑選重要代表作，畢竟近三十多年來，美術館已累積許多無可取代的經典作品，同時，公立美術館典藏品也是民眾日常生活中最容易親近的。

《臺灣美術兩百年》上下兩冊（上：摩登時代，下：島嶼呼喚），共一百二十件作品，一百零八位藝術家，涵蓋從清代至當代，包括多元族群與時代變遷下繪畫觀相異的藝術家。上冊作品時間上與「不朽的青春」展頗多重疊，但僅有一件重複，即2020年首度出土，目前所知鹽月桃甫現存的唯一一件臺府展作品〈萌芽〉（圖版見上冊第二章），即便如此，圖說也重新撰寫。

臺灣美術史的建構必須來自廣大民眾對於臺灣文化的自我認同。臺灣是菲律賓海板塊不斷擠壓歐亞大陸板塊所產生的島嶼，[43]四周圍繞著環太平洋暖流黑潮與中國沿岸的寒流，南北交錯，數百萬年來孕育著無數生命，彷彿也成為浪跡天涯之人最好的庇護所。上冊第一章「傳統的新生」介紹了清領時期的水墨畫家，包含數位宦遊文人與流寓書畫家，他們就像日治時期的日本畫家，在臺期間不必很長，但臺灣提供給他們足以安心創作的條件，例如文武兼備的謝琯樵受臺灣南北富裕的仕紳家族爭相迎請，長住創作，約四年間留下一生最精采的作品〈牡丹〉（1858，圖版見上冊第一章）。

抗戰勝利，國民黨陸軍中將余承堯在1946年申請退役，1949年後因故孤身留臺。數年之後決定離開商場，執筆創作。他不受傳統拘束，為了再現親身跋涉過的綿延峰巒，用強烈堆疊、亂中有序的筆墨表達對大自然的敬意（〈孤峰獨挺〉，1960年代，圖版見上冊第一章）。受過西方藝術訓練，卻奉獻一生於推廣古老文字藝術的董陽孜，大膽跨界，與表演藝術、建築設計，甚至時尚設計共同合作，汲取古代文化的精華，轉換為存在於日常生活中「至大無外」、歷久彌新的藝術（〈臨江仙〉，2003，圖版見上冊第一章）。

上冊第二章「現代美術與展覽會」、第三章「描繪地方色彩」、第四章「都會摩登」以第一代美術留學生如黃土水、陳植棋、陳澄波、陳進等人，1920至1940年代初期的作品為主軸。在殖民體制之下，他們學習現代藝

術必須克服困難，遠離島嶼留學外地，同時透過參加官方美術展覽會，才能發表作品，贏得社會的重視。1923年5月，黃土水在臺北接受記者訪問的回答，流露出當時藝術家抱持決戰的心情，不惜犧牲生命地投入創作：

惟是藝術之辛苦亦非常人所能忍耐，……蓋世間之苦事，莫如藝術家者。藝術上之滿足則可為安身立命之地。[44]

藝術家犧牲奉獻，唯一的目標就是期待以不朽的經典美術作品，喚醒民眾對現代文明的追求。

上冊第五章「戰爭與戒嚴」，涵蓋1940至1950年代初期，從描繪戰爭難民（石原紫山，〈達魯拉克的難民（比島作戰從軍紀念）〉，1943）到戰後的二二八事件（黃榮燦，〈恐怖的檢查－臺灣二二八事件〉，1947），以及憂傷悲痛的家園（廖德政，〈清秋〉，1951）。第六章「新時代男與女」則跨越1920到2011年代，回顧男女藝術家作品中表現的自我認同、性別關係，乃至於對母性文化以及家國的關懷。

下冊第七章「山與海的呼喚」回溯從日治時期到當代，藝術家逐漸認知臺灣島嶼的特色——四面環海的高山之國。觀音山在日治時期首先作為描繪淡水小鎮風光的美麗背景，戰後逐漸拉近距離，矗立於畫家筆下的家園背後，成為懷念哀悼故人的象徵。接著畫家流連於南湖大山、八通關、太魯閣峽谷、大武山等，直抵東部淨土——臺東金樽海岸，記錄壯闊的山海帶給我們的啟示。

許郭璜日夜與他生活所在的花東山水反覆對話（〈蒼巖磊犖〉，2017）。李賢文則是遠赴大武山，學習魯凱族文化，高山上吟唱著「在」與「不在」的雲豹神話（〈臺灣雲豹三部曲〉，2020）。新一代藝術家吳繼濤以傳統水墨手法，創作出回應當下地球生態危機與人類瀕臨末日的寓言，也是畫家呼籲重視生態、重建家園的表現（〈瞬逝的時光Ⅱ〉，2019）。

下冊第八章「冷戰下的藝術弈局」涵蓋1950到1980年代，美術作品不僅誕生於畫家有溫度的手，也受制於白色恐怖詭譎冷酷的政治監控中。導論以嶄新的觀點與有趣的軼事來說明冷戰時期，所謂抽象畫的前衛風潮究竟是如何出現，又如何眾說紛紜。在這個艱困的年代，展覽的機會非常有限，前衛之外的藝術家再度處於社會邊緣，如王攀元、莊世和、張義雄、何德來、蕭如松，但他們仍然堅持著畫筆，努力學習，在畫布上磨練自己的理想。

下冊第九章「鄉土的回歸」以1970年代為主，藝術家從民間鄉土藝術尋找創作的養分，因而有了席德進簡化傳統民宅屋脊造型，成為文化符碼的作品——〈民房（燕尾建築）〉（1970年代），以及朱銘廣受歡迎的太極雕塑系列（〈太極系列－單鞭下勢〉，1975）。後期則有黃銘昌儘管雲遊四方，始終懷念故鄉的稻田，故他持續以手工細細點描水稻田系列（〈綠光（水稻田系列之29）〉，1998）。

　　下冊第十章「風景與社會」收錄作品雖然不多，但別具意義，以1980年代為重點。從老畫家顏水龍與劉其偉以畫作支援蘭嶼達悟族人，堅定反核（1982〈蘭嶼所見〉與1989〈憤怒的蘭嶼〉），到中生代畫家劉耿一描繪十字架受難意象，或自焚圖像，向政治受難者致敬（〈莊嚴的死〉，1990）。新生代藝術家連建興則是在礦坑廢墟中鉅細靡遺地踏查、記錄，呈現出末日幻象與生機（〈陷於思緒中的母獅〉，1990）。袁廣銘重複拍攝我們所熟悉的西門町，一筆筆解構記憶中的人車，進入虛無空蕩的繁華（〈城市失格－西門町白日〉、〈城市失格－西門町夜晚〉，2002）。

　　下冊第十一章「主體性的開展」時間來到1990年代，藝術家再次重新定義臺灣的主體性。梅丁衍嘲諷國民黨政府宣揚的政治神話早已分崩離析（〈三民主義統一中國〉，1991）；陳界仁早期「透過身體碰撞戒嚴體制」，後期從臺灣勞工觀點出發，批判殖民帝國主義的奴化與霸凌（〈加工廠〉，2003）。年輕的姚瑞中用實際的身體行動揭穿臺灣政治口號的虛偽與荒謬（〈反攻大陸行動－行動篇〉，1997）；楊茂林則謙虛回應「臺灣島史觀」，用細緻的圖像拼接多元文化的新臺灣史紀事，記錄了新世代共同的學習經歷（《MADE IN TAIWAN 歷史篇》，1991-1999，圖見下冊第十一章導論）。

　　誠如下冊第十二章導論〈創造新家園〉所言，臺灣最早的住民南島語族，早已散播兄弟姊妹於廣闊的南太平洋島嶼，漂流向世界彷彿是我們天降大任的命運。隨著臺灣政治解嚴，1990年代以來，不少長期旅居國外的藝術家返回臺灣，如上述提到的江賢二定居臺東海岸，重新發現家園，創造新天地。也有藝術家如李明維，在臺灣與世界之間規律性地流動，不斷地認識自己與他者，建立起家鄉與他鄉的交流和溝通。

　　返鄉行動最感人的例子是，拉黑子放棄事業，從零開始，向祖靈學習部落文化。彷彿女媧補天，他撿拾漂流物與海廢，不但修復海洋生態，更尋回人與海洋共生共榮的藝術生命（〈島嶼之影〉，2018，圖見下冊第七章導論）。

協力建構臺灣美術史

　　臺灣美術史的建構從來不是倚靠政府行政部門，如教育部或文化部編列預算，發包標案工程來進行，而是依靠有志之士從四方八面而來，凝聚覺悟與共識產生的行動力量。1970年代後期發行的美術雜誌如《雄獅美術》和《藝術家》，除了介紹國外新潮藝術，更積極發掘臺灣現代藝術與畫家，及時記錄下許多重要資訊。1980年代畫廊興起，帶動私人收藏的風氣，也為重建臺灣美術史貢獻了力量。[45]筆者在下冊第十章導論〈風景與社會〉中也特別提到，同一時期，考古學者與地方政府、民間文化人士協力，翻轉文化政策，搶救了臺東卑南文化遺址。

　　1988年我向國科會提出臺灣美術研究案，審查過程漫長而驚險萬狀，最初的多數意見認為，這是沒有學術價值的研究，幸而最後承匿名貴人拔刀相助，計畫才得以通過。當我們展開臺灣美術史研究初期，許多畫家及其家屬、畫廊以及私人收藏家都曾熱心提供研究上的支援，接著也有許多國際學者慷慨解惑，分享研究成果，謹借此機會，敬表衷心的感激。

　　在尋找主體性的年代，1996年9月，由文建會補助《雄獅美術》承辦的第一次臺灣美術史正式研討會，於國家圖書館舉行：「何謂臺灣？近代臺灣美術與文化認同」。其中五位論文發表者，林柏亭、林育淳、黃琪惠、王淑津及筆者，再次參與本書的寫作。[46]《臺灣美術兩百年》上下兩冊，共二十三位作者，涵蓋學者與研究生共三個世代，傳承有緒，這是值得令人欣慰的事。這套書最初的發想是，「從美術作品看見臺灣」，我們深信美術作品象徵國家文化的發展，能榮耀社會，凝聚對家國的信心，帶領我們朝向美好的未來。同時，美術的發展無法孤立於社會，藝術家可以離群索居，然而作品若沒有受到社會的認識與肯定，最後很可能逃不掉廢棄物的命運。我們每個人都是社會的一員，認識臺灣歷史上重要的作品與藝術家，責無旁貸。

1. 蔡元培，〈以美育代宗教說〉，原載1917年8月《新青年》第3卷第6號，收入高平叔編，《蔡元培全集》第3卷（北京：中華書局，1984），頁30-34。

2. 吳方正，〈藝術學院與風景——以1928年國立西湖藝術院為例〉，研討會論文，《視覺與文化視讀》國際學術研討會，中央大學，2009年12月12-13日。

3. 宋兆霖，《中國宮廷博物院之權輿：古物陳列所》（臺北市：國立故宮博物院，2010）。

4. 顏娟英，〈日治時期寺廟建築的新舊衝突——1917年彰化南瑤宮改築事件〉，《國立臺灣大學美術史研究集刊》第22期（2007.03），頁191-269。

5. 謝里法，《日據時代臺灣美術運動史》（臺北市：藝術家，1978）。

6. 參考國立臺灣歷史博物館官網，https://www.nmth.gov.tw/exhibition?uid=127&pid=486，2022年1月31日瀏覽；呂松穎，〈109年度「臺南書畫家林朝英研究計畫」研究計畫案結案研究報告書〉，參考臺南市美術館官網，https://www.tnam.museum/research_publication/results，2022年1月31日瀏覽。

7. 顏娟英，〈官方美術文化空間的比較——1927年臺灣美術展覽會與1929年上海全國美術展覽會〉，《中央研究院歷史語言研究所集刊》第73本第4分（2002.12），頁625-683。

8. 顏娟英，《臺灣近代美術大事年表》（臺北市：雄獅，1998）。同作者，《風景心境：臺灣近代美術文獻導讀》上、下冊（臺北市：雄獅，2001）。

9. 臺灣美術圖像與文化解釋（1999），http://ultra.ihp.sinica.edu.tw/~yency/；臺府展作品線上資料庫（2001），https://ndweb.iis.sinica.edu.tw/twart/System/index.htm。

10. 參見吳乃德，《百年追求：臺灣民主運動的故事——卷二 自由的挫敗》（新北市：衛城，2013）。

11. 顏娟英，〈自畫像、家族像與文化認同問題——試析日治時期三位畫家〉，《藝術學研究》（國立中央大學藝術學研究所）第7期（2010.11），頁61-63。

12. 周明，《楊肇嘉傳》（南投市：臺灣省文獻委員會，2000），頁89-124。

13. 張炎憲、陳傳興編，《楊肇嘉留真集：清水六然居》（臺北市：財團法人吳三連臺灣史料基金會，2003），頁165。李石樵（右三）與楊肇嘉（右二）等合影於六然居門口。

14. 1941年李石樵停留楊肇嘉輕井澤「大�山莊」寫生與合影照，收入同上書，頁206、207。

15. 王俊明，〈洋畫壇的權威李石樵畫伯を訪ねて〉，《新新》第7期（1946.10.17），頁21。半官方組織「臺灣文化協進會」成立於1946年6月，於9月中旬邀請省展審查委員舉行美術座談會，並發表於其機關報《臺灣文化》第1卷第3期（1946.12），頁20-24。

16. 〈本刊主催——談臺灣文化的前途〉，《新新》第7期，頁4-9。

17. 王白淵，〈永遠に藝術なるもの——第一次省展全見て〉，《臺灣新生報》，1946年10月23日。

18. 參見顏娟英，〈戰後初期臺灣美術的反省與幻滅〉，收入張炎憲、陳美蓉、楊雅慧編，《二二八事件研究論文集》（臺北市：財團法人吳三連臺灣史料基金會，1998），頁79-92。

19. 龍瑛宗，〈臺北的表情〉，《新新》第8期（1947.01.05），頁14。

20. 鄭世璠，〈滄桑話《新新》——談光復後第一本雜誌的誕生與消失〉，《新新（覆刻版）》（臺北市：傳文，1995），卷首無頁碼。

21. 李石樵採訪紀錄，1988年7月21日採訪。

22. 林惺嶽，〈星辰下的長跑——記李石樵與他的年代〉，《雄獅美術》第105期（1979.11），頁16-44。

23. 張世倫，〈作為紀錄片現代性前行孤星的《劉必稼》〉，《放映週報》第555期，2016年5月6日，http://www.funscreen.com.tw/headline.asp?H_No=615。

24. 張世倫，〈60年代臺灣青年電影實驗的一些現實主義傾向，及其空缺〉，《藝術觀點ACT》第74期（2018.05），http://act.tnnua.edu.tw/?p=2578，2022年2月8日瀏覽。感謝王童導演分享他目睹此事件的經驗，2022年1月18日。

25. 徐明松、倪安宇，《靜默的光，低吟的風：王大閎先生》（新北市：遠景，2012）。

26. 孟東籬（孟祥森），〈東籬小品〉，《自立晚報》，1984年12月13日，10版。

27. 雷逸婷編，《走進公眾·美化臺灣：顏水龍》（臺北市：臺北市立美術館，2012）。

28. 許郭璜撰稿，《嶽鎮川靈——江兆申先生紀念展》（臺北市：國立故宮博物院，2002）。

29. 張玉音，〈張頌仁談葉世強：他這麼絕對的拒絕，本身就是一個藝術行為〉，典藏ARTouch.com，2019年3月11日，https://artouch.com/views/content-10965.html，2022年2月20日瀏覽。

30. 趙欣怡，〈變動中的美術館：空間形構與功能定位之歷史衝突與反思演進〉，「2020年第九屆博物館研究國際雙年學術研討會」會議論文，https://ibcms.tnua.edu.tw/2020/news/9th_B7%E8%B6%99%E6%AC%A3%E6%80%A1.pdf，2022年2月28日瀏覽。

31. 《臺北市立美術館簡介》（臺北市：臺北市立美術館編印，1985），頁8。

32. 立石鐵臣，〈臺灣美術論〉，《臺灣時報》，1942年9月，中譯文收入《風景心境：臺灣近代美術文獻導讀》上冊，

頁 543。

33. 蔣雅君，〈從商品陳列館到歷史博物館之「國族」象徵建構與解構〉，「『近代・神話・共同體：臺灣與日本』國際學術工作研討會」會議論文，https://homepage.ntu.edu.tw/~artcy/images/09/conf_9/%E8%94%A3%E9%9B%85%E5%90%9B_0215.pdf。

34. 劉國松，〈記「國家畫廊」的落成〉，《聯合報》，1961 年 6 月 25 日，8 版。

35. 〈國立歷史博物館 舉辦現代繪畫展〉，《聯合報》，1962 年 5 月 20 日，8 版。

36. 陳進編，《陳進畫譜》（臺北市：陳進，1962）。

37. 林泊佑主編，《國立歷史博物館沿革與發展》（臺北市：國立歷史博物館，2002），頁 5-64。

38. 張玉音，〈當全臺灣的美術館都長出一樣的臉：王俊傑以「研究」領導的北美館，將有何「不同」？〉，典藏 ARTouch.com，2021 年 5 月 7 日，https://artouch.com/people/content-39185.html，2022 年 2 月 27 日瀏覽。

39. 〈5 月 29 日開幕首展，全島小公中等學校師生繪畫展〉，《臺灣日日新報》，1931 年 5 月 28 日、30 日。

40. 感謝徐灶生孫女，藝術史學者徐文琴博士接受筆者電話探訪，2022 年 3 月 11 日、12 日。

41. 關於徐灶生大家族系譜參見，〈林鳳榮先生的結婚照〉，何澄祥的部落格，2010 年 8 月 12 日，http://chenseanho.blogspot.com/2010/08/blog-post_12.html，2022 年 1 月 5 日瀏覽。〈甘露水與中山路〉，中城再生文化協會臉書，2021 年 10 月 17 日，https://m.facebook.com/GoodotVillage/posts/4269927846439126，2022 年 3 月 1 日瀏覽。

42. 〈雕刻家故黃土水君遺作品展覽會陳列品目錄〉，《不朽的青春——臺灣美術再發現》（臺北市：北師美術館，2020），頁 247。當時日本官展允許沒有財力將其作品翻模製作成銅像的藝術家，以作品石膏模型塗上青銅色參展。遺作展注明贈送教育會的兩件石膏像分別是〈蕃童〉（1920，二回帝展）與〈擺姿勢的女人〉（1922，四回帝展）。

43. 王乾盈，〈臺灣地區板塊運動與地震活動〉，國立中央大學地質應用研究所地質工程與新科技研究室網頁，http://gis.geo.ncu.edu.tw/earth/school/wang.htm，2022 年 2 月 16 日瀏覽。

44. 〈黃土水氏一席談〉，《臺灣日日新報》，1923 年 5 月 9 日，漢文版。

45. 顏娟英，〈【不朽的青春】私人收藏與重建臺灣美術史〉，「漫遊藝術史」部落格，2020 年 7 月 9 日，https://arthistorystrolls.com/2020/07/09/私人收藏與重建台灣美術史/。

46. 文建會策劃，《何謂臺灣？：近代臺灣美術與文化認同論文集》（臺北市：文建會，1997）。

第一章

傳統的新生

傳統的新生

黃琪惠

但是只有繪畫，我們不能跟著歐美走。我們傳統國畫中的筆、墨，決不能拋棄。
 ——陳其寬

我當然希望視覺藝術不要留在傳統……我以一個繪畫的態度來看，我在處理文字藝術。我應該怎麼表達這個文字藝術的一個時代性。那我要怎麼說，就用我的筆，用什麼樣的線條來表現給你看。 ——董陽孜

說到「國畫」，你心裡想的是什麼？

1949年，出身清皇室的文人畫家溥心畬來臺，他在參觀第四屆省展「國畫部」時，經由《臺灣新生報》記者的採訪表達正面看法：

溥氏對於這次參加美展作品之豐富極為讚佩：對於國畫方面大部作品都已融匯西畫筆法，溥氏以為雖似脫逸正宗，但多命意新穎，別成格調，對古奧的國畫或能添生機，別開蹊徑。[1]

這一屆省展國畫部審查委員是：臺灣「東洋」畫家陳敬輝、郭雪湖、林玉山、陳慧坤、林之助、陳進，以及來臺後擔任過臺灣省政府委員的安徽籍畫家馬壽華（1893-1977）；無鑑查參展的是著名「東洋」畫家許深州的〈思鄉〉與李秋禾〈朝夕二題（朝）〉；得獎作品全部都是「東洋畫」，入選作品也大半是「東洋畫」。[2]雖然溥心畬讚賞展出作品融合西畫筆法而不同於正宗的國畫，別具格調與新意。然而此後，來臺的外省年輕畫家懷著強烈的仇日情緒，日漸不滿，公開批評臺灣畫家畫的是「日本畫」。此舉也引發臺灣畫家反擊，紛紛表示他們創作的「東洋畫」，是承接中國繪畫

的北宗傳統，並融入西畫寫生而發展成為具有地方特色的「灣製畫」。

這場以省展為中心的「正統國畫論爭」引爆後，前後延燒了三十年，直到林之助以「膠彩畫」為臺灣畫家繪製的「東洋畫」命名始告終。然而「正統國畫論爭」不僅是國畫的民族本位之爭，更是水墨畫的傳統與現代、臨摹與寫生之辯。

如何讓「東洋畫」回歸「國畫」？

二次大戰結束後，臺灣「重回祖國懷抱」。臺灣畫家也對新時代懷抱憧憬，期待新政府建設藝術文化。1946年在臺陽美術協會會員楊三郎、郭雪湖向當局積極爭取之下，第一屆臺灣省全省美術展覽會（簡稱省展）順利舉行，設立國畫、西洋畫與雕塑三部。省展延續日治時期臺展的美術競賽制度，成為戰後臺灣最重要的美術活動。[3] 國畫部審查員全由知名的東洋畫家（如上述）擔任。

前幾屆省展在中國水墨畫家參選不多的情況下，展出作品包括審查員在內仍以東洋畫的重彩寫生風格為主。隨著國民黨政府撤退來臺，馬壽華、黃君璧（1898-1991）、溥心畬等大量業餘文人與專業畫家抵臺，也陸續進入省展擔任國畫部審查員或是參選省展。1950年起，開始有外省畫家對省展制度以及國畫部的畫風展開批判，其中以劉獅（1910-1997）[4]、劉國松（1932- ，參見下冊第八章）的犀利言論最引起爭議。

1951年，何鐵華（1910-1982）[5] 透過創辦的《新藝術》雜誌，舉辦「1950年臺灣藝壇的回顧與展望」座談會，會中專攻西畫及雕塑的劉獅，首先提出中國畫與日本畫的區別問題，更指出第五屆省展多屬於日本畫卻以國畫姿態展出的名實不符現象。他說：「現在還有許多人以日本畫誤認為國畫，也有人自己明明所畫的都日本畫，偏偏自稱為中國畫家，實在可憐復可笑！例如第五屆美展時在中山堂展覽者多屬日本畫，但都以國畫姿態展覽，而第一名以國畫得獎者，其實即為日本畫。」在座知名國畫家黃君璧則持同理心的立場，指出許多臺灣朋友很是虛心，但因為從前沒有真正的國畫來到臺灣，是造成這種錯誤的最大原因。[6]

1954年，就讀省立師範學院藝術系的劉國松與同學相約參選第九屆省展，不料結果令他們大失所望。劉國松在參觀第九屆省展後，用筆名魯亭在聯合報發表〈為什麼？把日本畫往國畫裡擠〉一文。內容直指省展國畫部中臺灣畫家的作品為日本畫，並批評有些畫作既無國畫的筆墨與氣

韻，也無西畫的質量、空間與色彩特點。他最後建議：

> 日本畫中也有畫得很好的，如許深州的〈淨境〉、林玉山的〈綠陰〉和
> 盧雲生的〈白羊〉，都是很優的作品⋯⋯假若確有一部分人對日本畫
> 有興趣的話，省美展為何不像西畫和彫塑一樣設一個日本畫部呢？畫
> 日本畫和畫西洋畫一樣的並不丟人，為什麼一定要把日本畫往國畫裡
> 擠呢？在提倡民族固有文化的今天，身為藝術界的先進們，怎能給世
> 人一個不正確的觀念來毀壞我們據有獨特風格的民族藝術呢？[7]

同年12月，臺北市文獻會邀請十多位臺灣畫家針對臺灣美術運動進
行座談。在這場本省美術家及文化人士的座談會場合，畫家頗能暢所欲
言。主席黃得時（1909-1999）拋出近來報章討論的國畫問題，任教師院
藝術系的林玉山藉此機會澄清臺灣藝術並非日本畫，而是地方環境與西
洋文化交融產生變化，形成具有臺灣特色與熱帶情調的「灣製繪畫」。
他也強調臺灣的國畫本來就是祖國的延長，但臨仿畫譜之作並非真正的
國畫。[8]林玉山在同刊發表的〈藝道話滄桑〉中，再次對省展評論者動輒
對看不合眼的畫作隨便掛上日本畫的頭銜表達不滿，認為這只是離間感
情，對畫家毫無助益。[9]

盧雲生（1913-1968）在座談會上表達與林玉山同樣的看法：

> 臺灣以前的繪畫當然是傳自中國大陸，這一點也沒有疑問的，當時臨
> 摹古畫四君子等和現在內地畫家的研究一樣。日人據臺後，一切的畫
> 都以寫生為基礎，寫生是我國固有的，畫六法不論國畫西畫都是一樣
> 的。日據時代臺灣人所學的繪畫滲入新的筆法和西畫融合起來，取入
> 熱帶光線和地方色彩合成的，別自形成了一種風格，這固然不是純然
> 的日本畫，所以當時日人不視為日本畫而稱為「灣製畫」。這是一種鄉
> 土藝術、臺灣藝術，已創成獨特的畫境。[10]

強調寫生的「灣製國畫」——北宗？

其實來臺的中國畫家各具不同的身分背景與創作理念，對國畫的想法
也因人而異。1955年初聯合報社即以「現代國畫應走的路向」為題，向藝
文界人士徵文，包括馬壽華、陳永森、梁又銘、黃君璧、孫多慈、藍蔭鼎、

林玉山、施翠峰、何勇仁、劉國松等人投稿，表述對現代國畫的觀點。其中任教政工幹校的梁又銘（1906-1984）認為現代國畫首先應考慮時代性，並吸取西洋畫長處以補國畫之不足，其次他認為臺灣的繪畫因日本統治而受其影響，但已逐漸擺脫日本畫的羈絆，同時呼籲國畫家應捨棄地域派別的成見，互相切磋研究，從事新題材的試驗與創作。[11]林玉山閱報當日立即提筆寫信給梁又銘，表達對其持平言論的感謝，也認為本省畫家在創作之外應該研究國粹，但更要勇於創造。[12]他接著投稿《聯合報》，以言簡意賅的文字表達「現代國畫應實踐六法論」的主張：

一、現代國畫不要揚棄舊的題材，只要有新的感覺，新的表現，雖古時的題材亦可入畫。二、應實踐南齊、謝赫的六法論，才能發揚國畫的特長。三、六法中的「應物寫形」，「隨類賦彩」即今之謂寫生，「傳移模寫」即臨摹，現代國畫都要著重，不過臨摹抄襲只是自己的研究過程，不能當作創作而發表。四、東西文化交流的現代，中國人可以吃西餐，穿西裝，但絕不會因此而變成紅毛碧眼的外國人。因此，現代國畫吸取西畫所長是合理的，需要的。至於五、六兩點，愚意以為只要實踐六法，摒去八股舊套，問題便可迎刃而解。[13]（標點為原文如此）

林玉山兼擅水墨與膠彩，在省展國畫論爭中嚴正表達臺灣畫家的立場。他連結南齊謝赫的六法論作為現代國畫創作的理論基礎，並不斷強調寫生對現代國畫創作的重要性，更以身作則實踐其理念，帶領學生到戶外寫生，不同於其他老師的臨稿教學方式。他認為：

寫生之法，顧名思義，不只是寫其形骸，須要寫透對象形而上的內在精神。如寫花蕊，要注重時，光的變換，並在現場點染自然的色相，以資創作時的參考資料。這就是國畫的正宗教條。[14]（標點為原文如此）

盧雲生同樣闡述南北宗畫派因地理環境與文化思想的不同而各具特色，並指出藝壇尚南貶北的問題，導致今人對北宗畫派感到陌生。他以自身畫風為例，說明個人奉行北宗的傳統精神，配合現代題材與本省熱帶的色彩，卻因生於日治時代而被視為日本畫。[15]

在戒嚴期的高壓政治氛圍中，臺灣東洋畫家藉由追溯與中國畫傳統的淵源，為自身建立創作的正當性與合法性，並提出「灣製畫」的說法來與

日本畫區隔，這是當時在去日本化與再中國化的時代氛圍中，不得不然的聲明。

　　1955年藝評家王白淵（1902-1965）發表第十屆省展評論。國畫部方面，他首先提出國畫有兩大派系，一是線條為基本構成的北宗，二為以墨色濃淡為構成之南宗，並指出本省國畫亦有此兩系統，本省畫家多傾向北宗，外省畫家多帶南宗色彩，他認為從本質而言，兩系統並無優劣之分。[16]1959年王白淵再次為臺灣畫家的繪畫風格辯護，撰寫〈對「國畫」派系之爭有感〉。他認為本省籍的畫家多屬北宗畫派，因為他們學畫的時候，受日人教授的指導，由精密的寫生開始，鍛鍊描寫的技法，然後漸進創作，表現其個性。他澄清，所謂的日本畫是由中國以前移植到日本的北宗畫，經過長久的時間與日本的自然與民族性融合而形成。並認為承此畫派的本省籍國畫家就是北宗派的畫家，但因民族性而與所謂的日本畫不同，而且具有南方住民的熱情及強烈陽光與多溼的海島賦予的風味，可與南宗畫派，同為民族爭光。[17]

　　王白淵企圖把牽涉國族主義的國畫論爭，導向中國畫南北宗的派系之爭，並努力解釋臺灣畫家是透過日本承繼北宗畫的傳統，創作具有地方特色的國畫。然而在劉國松等人眼中，臺灣畫家創作的國畫仍視為日本畫。同年劉國松在參觀第十四屆省展後，在《筆匯月刊》發表致教育廳長劉真的一封公開信，他除了強烈批評審查制度的不公現象，並形容審查員是「扼殺民族文化，打擊國粹藝術」的集團。[18]次年，第十五屆省展國畫部把參選畫作，分成直式卷軸裱裝（傳統中國畫）與裝框（東洋畫）作品，但仍一併評審，至1963年第十八屆省展將兩部分開審查，分室展覽，爭議才暫告平息。[19]

　　1971年林玉山、陳進、林之助、黃鷗波等臺灣東洋畫家組織「長流畫會」，開創東洋畫更多的展出空間，每年舉辦研究成果展，頗有與省展國畫部互別苗頭之意。1974年省展國畫第二部在不明原因下突遭取消，恢復先前不分部審查，評審委員大量裁減，臺灣畫家只剩林玉山一人。[20]此意味著東洋畫正式排除於國畫部之外，面臨式微的危機。1977年林之助提出以「膠彩畫」取代「東洋畫」的主張，希望能消除意識形態，使膠彩畫能繼續發展。他說：

　　　我一直不同意「東洋畫」這個名詞。既然以油為媒劑稱為油畫，以水為媒劑稱為水彩，為何不能稱以膠為媒劑的繪畫為膠彩畫呢？以工具

材料而命名，清楚明瞭，可以避免許多誤解。[21]

　　林之助提出膠彩畫的主張逐漸取得畫壇共識，1981年「臺灣省膠彩畫協會」成立。1983年省展順應民意採取材質分類參賽項目，設立「膠彩畫部」，這段以省展為中心的正統國畫之爭才終於落幕。[22]不過林玉山等東洋畫家始終堅持寫生的創作態度，批評大陸來臺國畫家的臨摹傳統風氣，認為這是走回頭路的做法。[23]在此我們有必要瞭解臺灣從清代到日治時期的繪畫觀念，究竟發生了什麼樣的變化？

清領時期水墨畫的移入

　　水墨畫，顧名思義是使用毛筆與墨水完成的畫作。從中國水墨畫發展來看，由於水墨運筆時產生的各種效果加上墨色的濃淡乾溼多層次的變化，使得筆墨從原本描繪物象的手段演變到具有獨立存在的價值。[24]從六朝、唐、五代到北宋時期，人物、山水、花鳥畫科陸續達到很高的成就。南齊謝赫在《古畫品錄》標舉「六法」作為人物畫品評的標準：氣韻生動、骨法用筆、應物象形、隨類賦彩、經營位置、傳移模寫。北宋的山水畫則有范寬、郭熙等名家輩出，運用各種筆墨描繪真實的自然，表達心中的感悟，具體實踐唐代張璪提出的「外師造化、中得心源」境界。到了元初，文人畫家趙孟頫提倡復古，主張師法唐、北宋畫家風格，強調書法性線條的筆墨韻味，興起文人畫藉古創新的風潮。到了明清時期，師古臨摹風氣愈加盛行，文人畫家經常以唐宋名家為師，吸取各家之長而發展自我面貌，卻忽略對自然的直接觀察研究。明末董其昌甚至把古代大師比喻為禪宗的「南北宗」系統而加以分類，歌頌文人畫傳統，卻貶低宮廷畫家與職業畫家。[25]清初四王（王時敏、王鑑、王翬、王原祁四人合稱）的藝術思想與畫風，直接或間接受到董其昌影響，崇尚摹古的文人畫，使得作品趨向格式化。

　　清代畫家喜歡在畫作中題上「臨」、「摹」、「擬」、「仿」某家筆意，藉古之名家以自重。事實上其畫不一定有某家的筆意，畫家甚至未必見過某家的真跡，而是根據文學記載或晚近畫家的仿作，或是出於自己的揣摩。[26]臺灣的水墨畫在清朝統治時期移入，因此畫作上也呈現類似的師古臨摹風氣。

　　清代臺灣長期隸屬於福建省，是政治文化上的邊陲地區，直到1885

年（光緒11年）臺灣建省後官方才積極進行建設。不過隨著臺灣逐步開拓，地方土豪與富商在家產豐足後，開始注重子弟的教育，在家族觀念濃厚的移墾社會中，推動基礎教育工作，鼓勵後代求取功名。臺灣逐漸轉型為定居社會，到了1860年左右仕紳階層已經慢慢成形。[27] 少數成功的富紳與文人在自家庭園舉行詩會雅集，提倡傳統詩書畫創作，比較著名的如新竹林占梅所建的潛園、鄭用錫興建的北郭園，以及霧峰林家的萊園、臺北板橋林本源的庭園。

清代水墨畫隨著來臺官員、流寓書畫家而移入臺灣，因地緣及語言相近，臺灣本地的畫風與福建關係更密切，承襲了地域性風格。根據文獻與作品的流傳，臺灣水墨畫家最早可追溯至十八世紀的乾嘉時期。畫家身分背景大致可分為：宦遊文人、流寓畫家，以及本地的文人與職業畫師。繪畫作品以水墨花鳥及四君子較多，人物次之，山水最少。此時也正值師古臨摹風氣的籠罩，例如周凱的山水畫與王翬畫風近似（〈青鐙課讀圖〉，1827，圖版見頁66-67）；謝琯樵在花鳥、蘭竹與山水畫面題上擬仿的畫家，如擬呂廷振（呂紀）意、擬板橋道人（鄭燮）意等等，1858年的〈牡丹〉（圖版見頁73）畫面題詩開頭即寫：「仿得徐熙沒骨圖」。道光以後畫家題記仿某家的例子逐漸增多，如胡國榮題仿新羅山人（華喦）、許筠題仿青藤（徐渭）等。[28]

清代中葉以後隨著臺灣的經濟發展與人口增加，廟宇興建的需求日增，初期延聘大陸匠師來臺進行建築彩繪，清末至日治時期轉為本地師徒代代傳授，1910至1930年代是建築彩繪最為興盛的時期。[29] 廟宇作為公共場域與信仰中心，具有社會教化與宗教祈願的功能，彩繪畫師配合此目的選取題材，同時必須從一般民眾的視角考慮，選擇高度通俗與流傳極廣的主題，所以彰顯忠孝節義，祈求福祿壽喜、頌揚忠臣賢士的內容居多。清末臺灣本地的職業畫家，多為從事廟宇壁畫的畫師，其中以林覺最為知名，他的水墨作品風格與福建畫家黃慎具有密切的關聯性，展現更為狂放的寫意畫風（〈四季山水〉，年代不詳，圖版見頁70-71）。

日治時期水墨畫的變革

1895年清廷與日本簽訂《馬關條約》，臺灣被迫成為日本的殖民地。臺灣進入日本統治後，已無宦遊的中國文人，來臺中國畫家急遽減少，相對地來臺任職或遊歷的日本畫家逐年增加。而臺灣本地經營裱畫店或彩繪

寺廟壁畫的職業畫師因社會需求繼續存在；延續文人傳統的漢詩人也兼擅書畫，但是他們受到從日本移植進來的現代美術制度影響，逐漸轉型為以展覽會為舞臺的現代畫家。

日治初期來臺日本畫家以傳統繪畫派別為主。[30]他們在工作之餘組織「臺灣書畫會」團體，定期舉辦書畫會活動，並在物產共進會中展出作品。他們同時參與報社舉辦的全臺書畫展，作品透過媒體的報導評介而廣為傳播。臺灣書畫家也透過參與展覽會而與日本畫家交流。許多職業畫家因市場需求、個人興趣或參選日本美術展覽會所需，尋找日本傳統南畫等相關圖冊，積極學習、模仿。如呂璧松等人透過畫譜、畫冊自學，或是跟隨日本畫家學習，他們的畫風逐漸融合日本畫傳統派別的影響。呂璧松〈山水〉（1920年代，圖版見頁77）強調墨色暈染表現空間感效果，即受到日本南畫的影響。

1908至1926年間官方舉辦的物產共進會中，展出日本及中國的書畫作品，透過媒體宣傳，參觀人潮日益眾多，顯示參觀展覽會已成為民眾從事休閒文化活動的選項。共進會的展覽提高了參展書畫家的社會知名度，因此逐漸吸引臺灣書畫家參與。可見日治前期官方展覽會已經為美術作品打開社會參與欣賞的空間，畫家的創作活動也從傳統文人雅集逐漸過渡到參加公開展覽會，完成現代性的變身。[31]

另一方面，1910至1920年代來臺長期任教中學或師範學校的日本畫家，如石川欽一郎、鹽月桃甫、鄉原古統等人，透過圖畫課程與課外教學，教授西洋畫與東洋畫，灌輸新世代的現代美術觀念，並鼓勵陳植棋、李石樵、陳進等人前往日本美術學校繼續學習。第一代的臺灣現代美術家開始誕生。他們建議舉辦的全臺美術展覽會也在官方推動下於1927年實現，改變先前以傳統書畫為主的創作與鑑賞風氣。

臨摹的水墨畫在臺灣一度沒落

1927年臺灣教育會主辦臺灣美術展覽會（簡稱臺展），僅設立東洋畫部與西洋畫部。這是臺灣第一個由官方舉辦的全臺美術競賽展。臺展脫離共進會書畫展的商業模式，凸顯美術之審美的獨立價值，也是殖民政府展現文化建設的成果。臺展制度參照日本帝展與朝鮮美術展，沿用朝鮮展東洋畫部的名稱，但實際審查作品卻從受寫實觀念影響的近代日本畫（Nihonga）出發，忽視臺灣的水墨畫傳統。[32]第一回臺展公布的結果，

東洋畫部方面，以臨摹為傳統的水墨畫，無論創作者是日本人或臺灣人幾乎全遭受落選的命運，臺灣人入選者僅有年輕的陳進（二十歲）、林玉山（二十歲）與郭雪湖（十九歲）。陳進以〈姿〉、〈罌粟花〉、〈朝〉三幅入選，這是她在東京女子美術專門學校日本畫科的作品。林玉山在日本川端畫學校進修，以實景寫生觀點的南畫〈大南門〉、〈水牛〉入選。郭雪湖以自學為主，多元吸收中國、日本與西畫的風格。他入選的〈松壑飛泉〉雖是傳統山水題材，但樹石山形具光影立體感，遠近空間層次清楚，氛圍柔和，賦予傳統水墨畫新意。

審查員木下靜涯在第一回臺展後撰文表達審查感想，顯示臺展東洋畫部作品的審查原則，他寫道：

> 寫生或寫實未必是作畫的唯一方法，卻也不容過於忽視，否則就易造成畫面不嚴謹而散漫，希望大家能注意這點。也有一種情形即使非常努力仍不能創作出好的寫實作品來，那所有的努力就毫無代價了，這是很多「風俗畫」的通病。半數以上的模仿畫也都如此。我的意思並非說「模寫」不好，如果僅是描法及精神的模寫還不礙事，若是圖樣或型態的模寫，這種做法追根究底而言實在是汙衊藝術。[33]

木下靜涯主張寫生寫實的創作觀念，反對採傳統的臨摹方式作畫，第一回臺展作品以水墨描寫淡水；審查員鄉原古統（1887-1965）取材臺灣花鳥的〈南薰綽約〉，寫實之外亦表現華麗的裝飾性風格。1928年郭雪湖準備參選第二回臺展時，決定改變作風，致力於寫實的技巧，前往圓山地區觀察寫生，並到總督府圖書館閱讀畫集，研究最新畫法，最後提出〈圓山附近〉（圖1）參選。他結合寫生觀點與青綠重彩的細緻描寫，呈現出圓山綠意盎然、和平美好的景象。這幅畫不僅入選，更受到來臺審查員松林桂月（1876-1963）的推崇而榮獲特選。郭雪湖採取細密寫實的裝飾性風格，顯然受到鄉原古統〈南薰綽約〉的啟發，不僅將他的創作履歷推向高峰，也帶動許多畫家以同樣風格描繪臺灣景物。後續臺展東洋畫部審查員也多鼓勵參賽者創造臺灣的鄉土藝術（「地方色」），寫實與細密重彩的風格遂成為臺展東洋畫部的特色。

對年長的水墨畫家來說，他們也努力學習寫生創作，觀摩臺展東洋畫部的作品風格，希望有朝一日入選，擠入新時代畫家的行列。例如蔡雪溪、蔡九五等人。蔡雪溪1910年代在大稻埕開設裱畫店，他各類題材都畫，

圖 1　郭雪湖，〈圓山附近〉，膠彩、絹，94.5×188cm，1928，臺北市立美術館典藏。

以牡丹畫最為有名，郭雪湖也曾短暫在此向他學習。第一回臺展他以傳統山水畫參選落敗後，再接再厲學習寫生，1929年第三回臺展終於以〈秋日圓山〉入選，隔年入選的〈扒龍船〉（圖版見頁167）描繪大稻埕的龍舟競賽主題，展現多元文化融合的特色。不過他仍繼續選用傳統題材創作傳統繪畫。

　　多方學習的蔡九五，除了擅長描繪鯉魚圖外，1929至1931年他以「蔡秉乾」之名運用寫生風景方式，創作〈關渡附近〉、〈成子寮〉、〈西雲岩風景〉入選第三至第五回的臺展。他於1935年創作〈九如圖〉（圖版見頁79），畫中的鯉魚精細描繪，魚群在水中悠游的情境也呈現得栩栩如生。這類富有吉祥寓意的題材是他經常描繪的主題，可見頗受藏家歡迎。不過這些傳統畫家並未能持續入選臺展，他們最後還是回到熟悉的領域創作。相較之下，新生代的林玉山、郭雪湖、呂鐵州等人展現更成熟的繪畫素養，作品不但持續入選臺展東洋畫部，而且多次獲得特選，可說是以臺展為創作舞臺的現代東洋畫家。然而東洋畫家如前所述，在戰後省展面臨正統國畫論爭的尷尬處境，堅持寫生創作則是他們突破困境的主要動力。

懷鄉山水與臺灣山水

　　1949年國民黨政府全面撤退來臺，在美國的援助下穩定政權，臺灣變成反共復國基地。國民黨為了宣傳反共復國的信念，大力鼓吹「反共文

學」的創作，透過軍中作家的參與，在社會上成功營造出反共與懷鄉的氣氛。由於戰後許多水墨畫家隨著國民黨政府遷臺而來，加上故宮博物院的收藏移至臺灣，中國繪畫傳統遂主導臺灣藝壇，傳統水墨畫在臺灣再度復興。其中最享有名氣的畫家為張大千、溥心畬與黃君璧，史稱「渡海三家」，他們是象徵「正統國畫」移入臺灣的指標性畫家，成為當時媒體的寵兒，家喻戶曉。

在正統國畫論爭中，中國傳統水墨畫仍是代表國畫的正宗，而來臺國畫家除了描繪仿古山水畫外，在遙望國土山河不得返的思鄉情緒下，他們也描繪許多記憶中的大陸山水並題詩，滿足懷鄉的需求。其中60至70年代呂佛庭、張大千、余承堯皆描繪的〈長江萬里圖〉最具代表性。他們運用最熟悉的繪畫語彙描繪故土的記憶，或許這是最能表現思鄉情懷的方式，感動有相同文化背景與離散經驗的觀眾。[34]

張大千出身四川，在上海習畫，並短期至日本遊學，戰爭期間到敦煌臨摹壁畫，戰後僑居巴西、歐美各地，至1978年才定居臺北外雙溪。張大千擅長詩書畫，鑑賞與臨摹古畫的經驗很豐富，再加上自我造型，頗見前清遺老的氣勢。張大千晚年融合古今中西的青綠潑墨山水，獨樹一格。生前最後的鉅作〈廬山圖〉（圖版見頁82-85）也是懷鄉題材，畫面工筆寫意，水墨青綠、深淺虛實交織，融合古人丘壑與多變化的潑墨，布局宏偉，氣勢撼人。2019年由文化部核定公告為國寶。[35]

溥心畬係晚清皇室後裔，自幼飽讀詩書，並留學德國七年。他下筆清疏，寄意於恬淡溫潤的文人畫境中。溥心畬除了在臺師大藝術系兼課外，始終不問世事，但私淑門人很多，包括江兆申（1925-1996）等人。溥心畬所代表的畫風無疑是文人畫的雅逸傳統，又偏重北宗的側鋒用筆，[36]得明代唐寅靈秀山水的筆墨趣味。溥心畬生活在臺灣期間，也描繪遊覽名勝所得的作品，但並非對景寫生的方式，而是在身歷其境後，仍維持他一貫的挺秀用筆與清雅設色風格，描繪心中所得的意象。[37]例如1958年〈鳳凰閣秋景寫生〉（圖版見頁80-81）即描繪北投一帶的風景，卻不是實景。

黃君璧出生於廣州，從小受到西學的影響，並進入新式美術學校學畫，再透過收藏家廣泛接觸明清繪畫的傳統。他曾長期擔任臺師大美術系教授兼主任，以及省展審查委員，對當時藝壇深具影響力。他的繪畫融合中西技法，畫面明朗而開闊，更擅長雲水瀑布題材，以運用傳統皴法[38]，營造蒼茫煙雲的特色著稱，例如〈歸樵圖〉（圖2）。[39]

與渡海三家年紀相仿的余承堯，長期沒沒無聞，卻在晚年異軍突起。

圖 2　黃君璧，〈歸樵圖〉，水墨、紙，92×186cm，1969，臺北市立美術館典藏，引自林育淳、林皎碧、王蓓
瑜執行編輯，《臺北市立美術館三十週年典藏圖錄總覽》(臺北市：臺北市立美術館，2013)，頁 260。

他在無任何師承或派別的訓練下，用自創的亂筆皴反覆營造親身經歷的真
實山水。他說：

> 山是有生命、有變化的。如果不用亂筆，而採用規規矩矩的筆墨線條
> 和皴法，山勢容易變成呆板線條的堆積，不符合自然。亂筆是我所用
> 來表現形體的方式，近看雖亂，遠看卻能看出山的生命力。[40]

顯示他刻意運用自我筆法，詮釋山岳的真實樣貌。

　　余承堯早年帶領軍隊對日抗戰，戰爭結束後退休經商，嗜好詩文、南
管，五十六歲開始作畫，以他在大陸數十年的軍旅生活閱歷名山大川的經
驗，作為創作的出發點，日夜不斷執筆捕捉記憶中的山水。1966年在美
國大學任教中國美術史的李鑄晉（1920-2014）籌辦「中國山水畫的新傳
統」聯展，他將余承堯、王季謙、陳其寬、劉國松、莊喆、馮鍾睿等人作
品一起推到美國巡迴展出兩年。不過余承堯並未因此引起臺灣畫壇的迴
響，直到1986年於雄獅畫廊首次個展後才受到矚目。他的山水畫面結構
完整、層次分明，氣勢宛如北宋山水畫般雄偉壯闊。〈孤峰獨挺〉藉由不
斷堆疊的線條與墨色交織，形塑孤峰的厚實體積與重量感，遺世獨立宛如
自我的寫照。（圖版見頁87-89）

受臺灣山海影響的中國山水畫

　　傅狷夫在來臺第一代山水畫家中最注重寫生，並努力自創新法描繪臺灣風景。傅狷夫年少時進入杭州西泠書畫社，學習山水畫。1949年他跟隨國民黨政府來臺，在臺灣海峽上初見大海的遼闊，以及浪起如山的壯麗景色，使他對水的觀察有更深層的領悟。他從阿里山、橫貫公路的地景中研創出「裂罅皴」，表現臺灣崇山峻嶺、懸崖峭壁及隧道的特色，又以水墨漬染呈現高山雲海的變幻靈動，還長期觀察東北角大里海岸，鑽研出花青點漬法來描繪瞬息萬變的海濤巨浪。他供初學者學習山水畫而繪著的《山水畫法初階》中，示範了描繪臺灣山水的各種皴法。[41] 描繪東北角海濱風景的〈奔濤捲雪〉（1968，圖版見頁91），是印證他透過各種自創皴法努力開創臺灣山水畫新風貌的代表作。傅狷夫在大專院校美術科系長期任教，影響了許多門生追隨其創作理念。學者傅申認為山水畫在臺灣本土化的過程中，傅狷夫扮演極其重要的角色。[42]

　　傅狷夫致力透過寫生描繪臺灣山水，與林玉山的創作理念相近，兩人同為「八朋畫會」成員。不過林玉山並沒有將描繪對象的筆墨皴法歸納整理，以避免描繪形式僵化。他認為：

> 寫生的目的不在工整的寫實，而應寫其生態、生命、得其神韻。當寫生時，人與對象接觸，此時對象尚未有固定描寫形式，筆法的存在，繪者可憑自己的感受，運用自己適意的筆法去描繪寫生。然後於不斷的寫生經驗中，再去研討何種事物應用何種技法表現，或何種事物應再想出新的表現技法。常常一些新的靈感和新的表現法，在此不斷寫生研討中獲得。這種「新意」是腳踏實地獲得的，並非偶然的產物。[43]

林玉山強調在不斷寫生的過程中產生適當的筆法詮釋描繪的對象，才能真正表現其精神。

　　林玉山從自己成長的故鄉找尋表現題材，思索原本的自然寫生理念跟繪畫風格，與重視古法、筆墨線條和氣韻的水墨國畫之間，要如何尋求平衡。1950年林玉山使用水墨筆法描繪〈望塔山〉（圖3）。塔山是原住民鄒族的聖山，有大、小塔山之分。小塔山為斷崖絕壁，形成嶙峋奇石，處處洞窟天成，蔚為奇觀，因此自日治時期以來就吸引許多畫家前來描繪。畫中遠處描繪如石階般的岩壁掌握了小塔山特色，而近景岩壁倒垂生長的松

圖3 林玉山，〈望塔山〉，水墨淡彩、紙，93.5×157.5cm，1950，嘉義市立美術館典藏。

樹及岩壁的皴法模式，類似石濤的筆意。林玉山在畫面題詩：「蓬萊山上望塔山，浮屠百級烟雲間。造化遺此奇絕景，不遇石濤空等閑。我將此景收入畫，恍與神仙相往還。」畫面強調墨線變化與山間雲霧繚繞的溼潤感，呈現氤氳和諧的詩意氛圍。[44]

林玉山這一類描繪臺灣山岳的水墨畫，頗能引起大陸畫家共鳴而紛紛前來嘉義探勝，傅狷夫還發展出專為塔山岩壁而創的「塔山皴」。

傳統國畫家猶在面對筆墨氣韻與實景寫生之間的取捨與考驗，不久之後抽象繪畫潮流登場，帶來另一波的衝擊與影響。

受抽象表現主義影響的現代水墨畫

1950年韓戰爆發後，進入美、俄對峙的冷戰時代，臺灣屬於美國領導的「自由民主陣營」，整個文化與社會生活可說是深受美國影響，藝術界因而在1950至1960年代流行抽象表現主義。新生代水墨畫家同樣嚮往抽象畫風，並因此提倡革新國畫傳統，創造現代水墨畫。

1957年畫壇出現兩個新生代的前衛團體，五月畫會與東方畫會。五月畫會的成員為師大藝術系畢業的學生，包括劉國松、莊喆、陳景容等人（參見下冊第八章導論）。該會最初並沒有明顯的團體意識，但是勇於嘗試西方繪畫語言的精神頗受注目。至第三屆（1959）時，由劉國松主導，

正式向傳統宣戰，高舉現代抽象水墨表現的旗幟，突破傳統材質與技法效果，創造個人獨特的畫風。

劉國松在正統國畫論爭中，曾抨擊「以日本畫當作國畫」的膠彩畫，視國畫為國粹而極力維護。不過創造具有民族性的「中國現代繪畫」的想法，逐漸成為他創作的思考課題。1960年底他發表〈繪畫的峽谷──從十五屆全省美展國畫部說起〉，他將批評的矛頭指向他認為的「國粹」，指責國畫完全僵化，已喪失生命活力，言詞毫不留情。然而他也抱持樂觀態度，認為抽象繪畫是中國畫家最適合不過的表現形式。他寫道：

> 抽象繪畫的觀念與技法也是我國古已有之，所以我國畫家以抽象繪畫來溶合東西繪畫於一爐，是最合適不過的，不論是用油畫表現抑或我國水墨畫表現，均不失其價值，祇要處理得宜，一個統一的世界性的新文化信仰將產生在中國，我們應該以中華以往的寬容性與超越的精神，張開手臂，迎接這新時代的來臨。[45]

東方畫會的導師李仲生（1912-1984），曾入廣東美專與上海美專繪畫研究所學習。1931年參加上海前衛美術團體「決瀾社」，兩年後赴東京入前衛美術研究所，創作超現實畫風作品。1949年他來臺後，經常在報章雜誌上介紹國外畫壇近況與藝術理論，吸引一批失學者與學生成為追隨者。李仲生積極參與好友何鐵華創辦的「二十世紀社」，並且投稿何鐵華發行的《新藝術》雜誌，表達他的現代藝術主張。例如他在創刊號中發表〈國畫的前途〉，認為：

> 也就是說要談國畫改良就不能忘記寫生這回事，而談到寫生，又不能不談到洋畫，不能不採取洋畫的特長。尤其在對自然觀察的態度上應該和西洋畫看齊。[46]

個人創作方面，李仲生的抽象繪畫以豐富的色彩與線條，構成聚散離合的變化，看似抽象，卻是表現個人內心世界（圖版見下冊第八章）。他鼓勵學生吸收現代美術思潮，自由嘗試創新表現。他的學生組成東方畫會，蕭勤、吳昊、夏陽[47]等人也以水墨為媒材創作半具象或抽象的畫，很快發展出個人的面貌，具體展現國際化現代藝術的路線。

五月與東方皆傾向西潮，批判傳統，從現代、國際的立場重新詮釋中

國或東方的精神。1966年五月畫會成員的作品應邀赴美巡迴展出。不久，除了吳昊，劉國松等五月與東方的成員相繼離開臺灣，轉往美國或歐洲發展，1970年代初兩個團體遂無形中解散。[48]（參見下冊第八章）

回歸鄉土寫實的繪畫風潮

70年代是充滿危機與轉機的時代，國際政治變動與外交困境，促使臺灣年輕一代省思政治體制，質疑西方思潮帶來的存在主義，轉向鄉土意識的覺醒，反省觀照現實生活。由於經濟起飛，中產階級興起，他們喜愛鄉土寫實畫作，因此成為鄉土藝術的推動力量。學院內的美術教育，則有林玉山與傅狷夫特別重視透過寫生來創作水墨畫，對70年代的鄉土寫實繪畫也有奠基與啟迪之功。此外，《藝術家》雜誌引介了美國懷鄉寫實畫家懷斯（Andrew Nowell Wyeth，1917-2009）的作品。懷斯以精緻逼真的寫實手法結合農村主題的畫作，帶著強烈的懷鄉氛圍，引起臺灣畫家的共鳴與仿效。加上鄉土文學的推波助瀾，官辦美展的鼓勵，與《雄獅美術》等雜誌設立獎項的倡導，臺灣藝術界形成一股回歸鄉土寫實的繪畫風潮。（參見下冊第九章）

以鄉土為主要表現題材的創作者，包括學院派的寫實畫家，與非學院的素人畫家。以媒材區分則有西畫與國畫之別。水墨國畫家受到回歸現實鄉土潮流的影響，紛紛拿起畫筆描繪鄉間小屋和日常生活中所見的景物。這時期的鄉土水墨作品以素描寫生作為根基，但有的偏向筆墨線條與平面性趣味表達，如鄭善禧（1932- ）等人；有的較忠實於鄉土自然、人文情境，著重物體的質感肌理與明暗立體光影，呈現較真實氣氛的營造，如袁金塔（1949- ）取材生活經驗的火車主題〈調車場〉（圖4）。[49]師承江兆申的李義弘（1941- ）則描繪他最熟悉的鄉景與鄉情，呈現親切詩意的水墨風格。[50]

鄭善禧就是一位致力表達日常生活所見所感的水墨畫家。他畢業於臺灣師範大學美術系，承襲林玉山的寫生觀，進一步樹立了自己的畫風特色。他創作的人物融入民間藝術，色彩鮮豔，造形簡單而渾然有力。他筆下描寫的臺灣風景生氣蓬勃，呈現亞熱帶氣候的風土民情，引人共鳴。〈出牧迎喜〉（圖版見頁93-95）以熟練的筆墨，樸實地再現鄉間的田園牧歌景象，充滿綠意盎然的生機與親切的生活趣味。鄭善禧認為：

圖4　袁金塔，〈調車場〉，水墨淡彩、
紙，211×119cm，1976，臺北市立美術
館典藏。

現階段國畫的創作，一方面要能把握時代精神，參與世界潮流；另方
面也應承接優良的傳統，推陳出新。[51]

跨界與創新

在書畫藝術方面，推陳出新的有兩位跨界藝術家，陳其寬與董陽孜，
他們皆具深厚的筆墨涵養，又能以當代藝術視角革新傳統形式，既延續傳
統文化精神，也引起當代人的廣泛共鳴。

陳其寬出生於北京，中央大學建築系畢業後，赴美國學習建築、設計，
至1960年來臺定居，創辦東海大學建築系。他在美國期間開始以毛筆書

法創作，表達其對人生的觀察，不斷揣摩如何反璞歸真，用最簡單的筆法與構圖掌握天地永恆的變化，以及寧靜的生活趣味。1971年席德進曾問陳其寬身為建築師與畫家有何不同，他說：

> 作建築師，是作一個社會人，我們與現實接觸，同人與人之間發生密切的關係，畫畫比較單純得多。屬於個人的。……學建築的人，著重創造，但環境的因素必須考慮，我們主張求新，跟隨歐美現代建築的潮流，但是只有繪畫，我們不能跟著歐美走。我們傳統國畫中的筆、墨，決不能拋棄。[52]

身為建築師的陳其寬對於水墨創作，跳脫傳統的皴法筆墨與構圖形式，融入靈活的空間設計概念，畫風令人耳目一新。2004年陳其寬獲得第八屆國家文藝獎美術類得主，其作品獲獎理由是：「具備建築師的美學視野，融合抽象觀念，使用水墨素材，創作出一種新繪畫藝術，用以表現某種幻境的、建築的、超時空的、輕靈的、純粹想像世界，作品深具創造力和自由特質。」[53]1985年的〈陰陽2〉（圖版見頁97-104），陳其寬在長卷形式中，構築曲折的宅門深院，空間動線連綿貫穿，把建築的設計性與他胸中丘壑，以及濃郁的故國鄉愁，融為一體，並帶給現代觀眾想像穿梭古典建築空間的驚喜與樂趣。

董陽孜於2019至2020年在臺北市立美術館舉辦「董陽孜：行墨」書法創作回顧展。她在接受訪談的最後說道：

> 我當然希望視覺藝術不要留在傳統，我一定要把它跳出來。我以一個繪畫的態度來看，我在處理文字藝術。我應該怎麼表達這個文字藝術的一個時代性。那我要怎麼說，就用我的筆，用什麼樣的線條來表現給你看。我本來做藝術就不是為別人，是為我自己，那我應該怎麼再走，再下一步？[54]

董陽孜跳脫傳統書法的框架，以繪畫態度創作文字藝術的理念，引人深思。其實董陽孜的傳統書法根底相當深厚，在歷經西畫創作與設計工作之後，為了讓這古老的藝術歷久彌新，她不斷思索書法創作的可能性與時代性，並與其他當代藝術展開對話、交流，希望有更多年輕人喜愛中國的文字藝術。她陸續與數位藝術家、建築、設計、時尚界人士合作，結合空

間裝置的巨大書寫，讓書法藝術跨越領域，獲得生生不息的能量。

2004年董陽孜與設計師陳瑞憲（1957-　）合作，在臺北市立美術館地下一樓展出〈臨江仙〉（圖版見頁105-112）。陳瑞憲在周長五十七公尺的橢圓形展場內，鋪上白淨細沙，讓觀眾一邊凝望著董陽孜氣勢豪邁的大型書法創作，一邊緩緩踩沙前行，彷彿在江邊觀浪。觀眾走進設計師營造的歷史時空，就會在白沙上留下腳印，結果這次展覽有兩萬多人在董陽孜的字前留下他們的足跡。[55] 董陽孜的跨領域藝術實踐，為古老的書法傳統注入新生命，並獲得當代觀眾的熱烈迴響。

從臺灣水墨畫的變遷來看，畫家在不同時期的美術潮流中，都能在傳統成規與當代創新之間，賦予水墨畫更多的形式變化，同時擴充其內涵意義。傳統水墨畫家面對西畫潮流的衝擊，無論是現代寫生觀念或是抽象繪畫潮流，都能依個人的選擇，運用水墨媒材來創造個人風格，並表現時代精神或融合在地意義，甚至跨界進行藝術形式的創新。換句話說，在臺灣這塊土地上，不同的時代、世代與族群的畫家持續為水墨畫注入新生命，使水墨畫在傳統筆墨、本土化與外來美術潮流之間，不斷地蛻變與再生。

1. 〈溥心畬稱讚中西融會別成格調〉,《新生報》,1949年11月10日,6版。
2. 得獎作品是:蔡錦添(蔡草如)的〈草嶺潭〉(特選主席獎第一名)、李秋禾〈朝夕二題〉(特選主席獎第二名)、黃靜山〈夕月〉(特選主席獎第三名)、黃鷗波〈地下錢莊〉(文協獎)、黃水文〈小圃豐收〉(教育會獎)、溫長順〈聞日〉(文化財團獎)。蕭瓊瑞研究主持,《臺灣美展80年(1927-2006)》(臺中市:國立臺灣美術館,2009),頁130。
3. 《臺灣畫報》第9期(1946.10),頁2。關於第一屆省展創立過程,請參考謝里法,〈從第一屆全省美展創立過程探討終戰後臺灣新文化之困境〉,《全省美展一甲子紀念專輯》(南投市:臺灣省政府,2006),頁12-24。
4. 劉獅是中國畫家劉海粟姪子,曾任上海美專西畫、雕塑科主任。戰後與梁又銘、梁中銘兄弟在臺成立政工幹校藝術系,推動軍中的美術教育。
5. 何鐵華出身廣東,曾入上海中華藝術大學西畫系,戰時擔任軍中的文宣工作,戰後來臺透過創辦藝術雜誌、研究所與新展,推動現代藝術風氣。
6. 〈1950年臺灣藝壇的回顧與展望〉,《新藝術》第1卷第3期(1951.01),頁54-55。
7. 魯亭,〈為什麼?把日本畫往國畫裡擠——九屆全省美展國畫部觀後〉,《聯合報》,1954年11月23日,6版。
8. 〈美術運動座談會〉,《臺北文物》第3卷第4期(1955.03),頁13。
9. 林玉山,〈藝道話滄桑〉,《臺北文物》第3卷第4期(1955.03),頁83。
10. 〈美術運動座談會〉,《臺北文物》第3卷第4期(1955.03),頁13-14。
11. 梁又銘,〈現代國畫應走的路向 鼓起勇氣迎接新題材〉,《聯合報》,1955年1月17日,6版。
12. 林玉山致梁又銘的書信內容,參見高以璇、胡懿勳主訪編撰,《林玉山:師法自然》(臺北市:國立歷史博物館,2004),頁80。
13. 林玉山,〈現代國畫應實踐六法論〉,《聯合報》,1955年1月19日,6版。
14. 林玉山,〈談國畫寫生的重要性〉,《美術》第3卷第8、9期(1959.10),頁7。
15. 盧雲生,〈回復孔孟思想創造戰鬥藝術 藝術畫與文人畫當有區別〉,《聯合報》,1955年2月3日,6版。
16. 王白淵,〈省展觀感(一)〉,《臺灣新生報》,1955年12月1日,5版。
17. 王白淵,〈對「國畫」派系之爭有感〉,《美術》第3卷第6、7期(1959.08),頁3。
18. 劉國松,〈談全省美展——敬致劉真廳長〉,《筆匯月刊》第1卷第6期(1959.10),頁25-28。
19. 蕭瓊瑞、林伯欣,《臺灣美術評論全集:劉國松卷》(臺北市:藝術家,1999),頁30。
20. 林玉山,〈省展四十年回顧展感言〉,《全省美展四十年回顧展專集》(南投市:臺灣省政府,1985),頁6-7。
21. 廖雪芳,〈為東洋畫正名——兼介林之助的膠彩畫〉,《雄獅美術》第72期(1977.02),頁46。
22. 關於正統國畫論爭的討論,參見:蕭瓊瑞,〈戰後臺灣畫壇的「正統國畫」之爭——以「省展」為中心〉,《臺灣美術史研究論集》(臺中市:亞伯,1991),頁45-60。廖新田,〈臺灣戰後初期「正統國畫論爭」中的命名邏輯及文化認同想像(1946-1959):微觀的文化政治學探析〉,《藝術的張力:臺灣美術與文化政治學》(臺北市:典藏藝術家庭,2010),頁62-106。
23. 林玉山致梁又銘的書信提到:「若如馬先生說『須具有超人天才的聖哲,始能做到創造』,或溥大師常說『如我到了現在的年紀,對於臨畫都還未做到,哪裡汝們年青的人談什麼創作呢』此等立論對現時代看來,是個開倒車的說法。」馬先生為馬壽華,法學家兼書畫家,1955年與張穀年、劉延濤、高逸鴻等人組織「七友畫會」。溥大師即溥心畬。
24. 石守謙,〈中國筆墨的現代困境〉,《筆墨論辯:現代中國繪畫國際研討會論文集》(香港:現代中國繪畫國際研討會,2002),頁5-6。
25. 董其昌,《容台別集·畫旨》:「禪家有南北二宗,唐時始分;畫之南北二宗,亦唐時分也,但其人非南北耳。北宗則李思訓父子著色山水,流傳而為宋之趙幹、趙伯駒、(趙)伯驌,以至馬(遠)、夏(圭)輩;南宗則王摩詰(維)始用渲淡,一變鉤斫之法,其傳為張璪、荊(浩)、關(仝)、董(源)、巨(然)、郭忠恕、米家父子(芾、友仁),以至元之四大家(黃公望、吳鎮、倪瓚、王蒙),亦如六祖(即慧能)之後,有馬駒、雲門、臨濟兒孫之盛,而北宗(神秀為代表)微矣。」又云:「文人之畫自王右丞(維)始,其後董源、巨然、李成、范寬為嫡子,若馬、夏及李唐、劉松年,又是大李將軍之派,非吾曹當學也。」引自雄獅中國美術辭典編輯委員會編,《中國美術辭典》(三版,臺北市:雄獅,2001)頁81。高居翰(James Cahill)著、李渝譯,《中國繪畫史》(臺北市:雄獅,1985),頁129。
26. 林柏亭,〈談明清師古臨摹的風氣對臺灣早期書畫的影響〉,《雄獅美術》第154期(1983.12),頁93-94。
27. 周婉窈,《臺灣歷史圖說(史前至一九四五年)》(臺北市:聯經,1998),頁99-100。
28. 林柏亭,〈談明清師古臨摹的風氣對臺灣早期書畫的影響〉,《雄獅美術》第154期(1983.12),頁94。文建會策劃編輯,《明清時代臺灣書畫》(臺北市:文建會,1984),頁142-171。
29. 蔡雅蕙、徐明福,〈1910至1930年代臺灣傳統建築彩繪匠司系譜之探討〉,《民俗曲藝》第169期(2010.09),頁127-129。

30. 日本自明治維新後畫壇出現新舊日本畫之爭，舊派堅守傳統畫派的內容與形式，包括狩野派、四條派、南畫等畫派。新派則致力融合西畫於傳統繪畫中，如岡倉天心成立的日本美術院。

31. 黃琪惠，〈清領到日治時期臺灣書畫活動空間的變遷與意義〉，《黑水鈎：清代書畫展》（臺南市：臺南市美術館，2021），頁26-33。

32. 顏娟英，〈臺灣東洋畫地方色彩的回顧〉，《風景心境：臺灣近代美術文獻導讀》上冊（臺北市：雄獅，2001），頁486-487。

33. 木下靜涯，〈東洋畫鑑賞雜感〉，《臺灣時報》，1927年11月，頁24。木下靜涯的引文，引自林皎碧譯，〈東洋畫審查雜感〉，《藝術家》第324期（2002.05），頁392。

34. 陳德馨，〈余承堯〈長江萬里圖〉與六、七十年代的思鄉情懷〉，《國立臺灣大學美術史研究集刊》第11期（2011.09），頁70-71。

35. 劉芳如，〈名山鉅作——張大千廬山圖特展〉，《故宮文物月刊》第439期（2019.10），頁42。

36. 中鋒用筆，指行筆的筆尖始終在筆畫的中間，這樣寫出來的線條圓潤厚實。側鋒用筆則指筆尖倒向一邊，線條具有變化的美感。

37. 劉芳如主編，《文人畫最後一筆：溥心畬書畫特展》（臺北市：國立故宮博物院，2021），頁167-201。

38. 皴法，中國繪畫技法名稱，用以表現山石和樹皮的紋理。山石的皴法主要有披麻皴、雨點皴、斧劈皴等，表現樹身表皮的皴法，有鱗皴、橫皴等。

39. 劉芳如，《飛瀑‧煙雲‧黃君璧》（臺北市：雄獅，2004）。

40. 黃秀慧，〈悠然見南山：余老訪談錄〉，《余承堯的世界》（臺北市：雄獅，1988），頁30。

41. 劉宇珍、陳蓓文字撰述，《攬勝：近現代實景山水畫》（臺北：國立故宮博物院，2020），頁108。

42. 傅申，〈傅狷夫與臺灣山水畫——本土化的中國山水情〉，《新世紀臺灣水墨畫發展學術研討會論文集》（臺北市：國立歷史博物館，1999），頁11-24。

43. 林玉山，〈脫黯惟賴寫生勤——四十年來作畫甘苦談〉，《藝壇》第60期（1973.03），頁14-15。

44. 高穗坪，〈林玉山〈望塔山〉中的時代風景〉，《回歸線》第4期（2021.09），頁84-91。

45. 劉國松，〈繪畫的峽谷——從十五屆全省美展國畫部說起〉，《文星》第7卷第3期（1961.01），頁29。

46. 李仲生，〈國畫的前途〉，《新藝術》第1卷第1期（1950.12），頁5。

47. 蕭勤（1935- ），上海人，音樂家蕭友梅之子。1949年來臺後，就讀臺北師範學校藝術科，並隨李仲生習畫，為東方畫會創始成員。吳昊（1947-2019），南京人，1949年來臺後在空軍服役至1971年。東方畫會創始成員，1960年代同時活躍於現代版畫會。夏陽（1932- ），湖南湘鄉人，1948年南京師範學校畢業後從軍，隔年隨軍抵臺，1959年退伍。期間向李仲生學習現代繪畫，也是東方畫會創始成員。1963年移居巴黎，1968年轉往紐約發展，1992年返臺定居。

48. 關於五月與東方畫會的研究，請參考蕭瓊瑞，《五月與東方：中國美術現代化運動在戰後臺灣之發展（1945-1970）》（臺北市：東大，1991）。

49. 袁金塔，〈70年代鄉土寫實繪畫的研究〉，2004年9月，頁43。資料來源：http://www.yuanchintaa.com/tw/PDF/comment/53fb768dafb5eef78ef6ce5d8ae32662.pdf。袁金塔生於彰化，臺灣師範大學美術系畢，紐約市立大學美術研究所碩士。他擅長運用西畫的觀念與技巧注入於水墨畫的表現，創造個人的多樣化風格。

50. 江春浩，〈鄉景與鄉情——李義弘努力建立一己的水墨風格〉，《雄獅美術》第101期（1979.07），頁138。李義弘出生於臺南，國立藝術專科學校畢，1970年代初師事山水畫大家江兆申，而後以臺灣鄉間景物為創作主題，結合攝影觀點，跳脫師承與傳統模式，表現出島嶼獨特的純樸氣息與自然風光為其特色。

51. 本社，〈訪鄭善禧談創作歷程〉，《雄獅美術》第172期（1985.06），頁63。

52. 席德進，〈中國畫新傳統的開拓者——陳其寬〉，《雄獅美術》第8期（1971.10），頁41。

53. 鄭惠美，《一泉活水——陳其寬》（臺北縣：印刻，2006），頁17。

54. 〈北美館／董陽孜：行墨〉，2020年4月19日，資料來源：https://www.youtube.com/watch?v=FHLSw5yoAsg，2021年6月20瀏覽。

55. 齊怡，〈董陽孜和她的年輕朋友們〉，《誠——董陽孜移動中的雕塑》（臺北市：天下文化，2005），頁53。

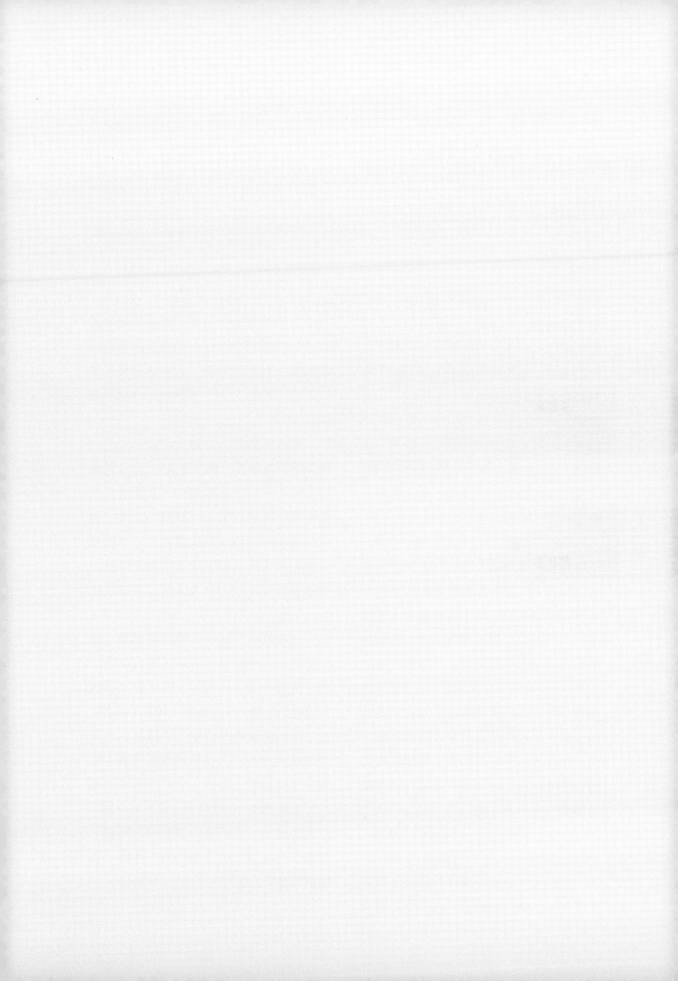

林朝英（1739-1816）
觀音菩薩夢授眞經

水墨淡彩、紙， 230×137cm，1803
財團法人大牛兒童城文化推廣基金會收藏
款識：觀音菩薩夢授真經。南無觀世音菩薩，南無佛，南無法，南無僧。與佛有因，與佛有緣，佛法相因，常樂我淨。朝念觀世音，暮念觀世音，念從心起，念佛不離心。天羅神地羅神，人離難難離身，一切災殃化為塵，南無摩訶般若波羅蜜。歲在昭陽大淵獻，時維九月序屬，口口一峰亭林朝英敬寫。
鈐印：林朝英印。口口伯彥。

關於臺灣漢人的繪畫，可能是在十七世紀隨著移民的腳步逐漸傳進來。不過當年的移民以拓荒墾殖為重，沒有餘力發展藝文，大致要到乾隆嘉慶年間，才有畫家的文獻記載和畫蹟流傳。乾嘉時期的臺南地區，有善繪松鹿的莊敬夫（活動於十八世紀後半葉）、工指墨松石的葉文舟（1741-1827?），還有一位重要的書畫家就是林朝英。

林朝英名耀華，字伯彥，號一峰亭，又號梅峰，謚謙尊。年幼時聰明懂事，長大後喜愛文學，琴棋書畫無所不精，並擅長雕版篆刻。三十歲參加舉人考試落榜，父親又去世。因為是家中長子，遂肩負起家營「元美號」的商務，並加以擴展，備有帆船往來閩浙，遠至天津，商譽大振。雖然營商賺錢，他也熱心公益，數次巨額捐款贊助築城和修文廟。七十四歲獲頒「重道崇文」匾額（牌坊遺存臺南公園內），並賜從六品光祿寺署正職銜。

林朝英經商有成，但科考四次落第。六十四歲時，遵例捐官隸職中書科中書。大約這年之後，專注於書畫，留下不少作品。畫作都屬花鳥、梅竹等題材，其中有幅特殊的代表作〈觀音菩薩夢授真經〉，畫於1803年，描繪觀音菩薩身著白袍，左手持經卷，右手拈柳枝，騎犼渡行於海濤之上。善財童子合掌，隨侍在側。

觀音信仰隨佛教傳入中國，大約在唐以後因為強調「慈悲度人」，以致造像有女性化、母性化的傾向。又因文人思潮影響，逐漸脫去唐代華麗的衣飾，轉化成樸素的白袍。林氏畫觀音，承續文人畫的白衣大士造型，但本幅最特殊之處是畫觀音騎「犼」。文人畫家多擅長花鳥、山水，較少畫人物，走獸尤其罕見。而且閩臺觀音寺廟中的塑像或壁畫，也鮮有此例。那麼林氏畫騎犼源自何處？明末流行小說《西遊記》的插圖中有觀音騎犼的圖像，或許影響了林氏的創作。

本幅描繪觀音法相以中鋒為主，用筆細謹清秀端莊。衣褶則瀟灑運筆，如同林氏竹葉體之書法。至於畫犼，對他一定是新挑戰，用筆略有生澀稚拙之感，但瑕不掩瑜，整幅畫作筆韻雅逸別致。此畫不但是林氏最具獨特性的佳作，也是臺灣畫史上難得的名品。（**林柏亭**）

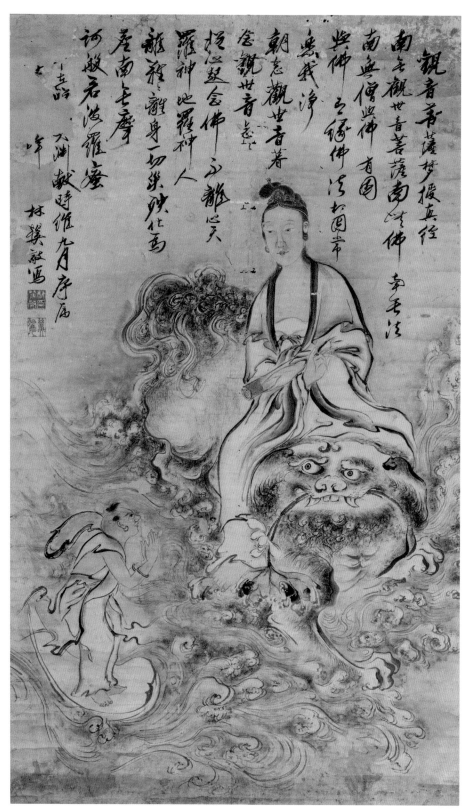

觀音菩薩夢授真經

南無觀世音菩薩南海佛

南無僧無佛 有因

與佛同緣佛清淨圓常

與我淨

朝念觀世音菩

念觀世音暮

將誦疑念佛心離天

羅神地羅神人

龍神離身一切業妙化為

產南無摩

訶般若波羅蜜

大湖敏時維九月序屬

峰 林選敏寫

周凱（1779-1837）
青鐙課讀圖

水墨淡彩、絹，45 x 89.1 cm，1827
國立故宮博物院典藏
款識：青鐙課讀圖，道光七年十月為霞九學使二兄同年作於黃州不足半畝園，芸皋弟周凱。
鈐印：芸皋書畫印。富春周凱。
收藏印記：汲古書屋。林宗毅印。定靜堂。竹平安館。

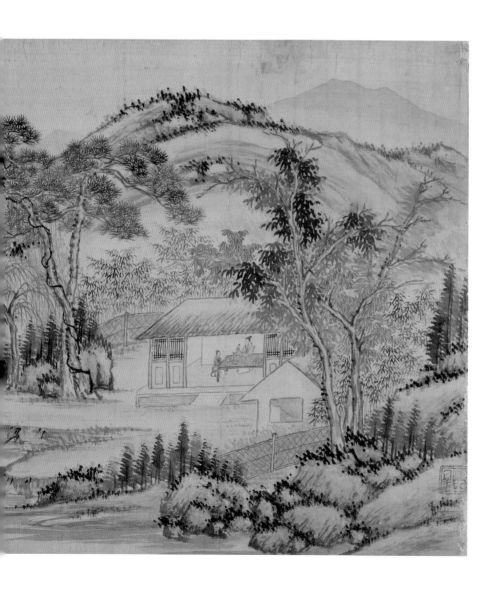

周凱活動於十九世紀前半，與王霖、謝曦、楊舟等人並列為宦遊臺灣的書畫家。周凱字仲禮，一字芸皋，浙江富陽人。1811年（嘉慶16年）考取進士。1822年（道光2年）從翰林院的編修出任湖北襄陽知府，任內教導人民養蠶種桑，設立義學，提倡文教。1826年改派湖北漢黃德道，隔年因母親仙逝而守喪三年。1830年調任福建興泉永道，駐廈門。1832年澎湖大饑，他冒風濤之險，親自散賑。1833年他暫代臺灣道，掃滅嘉義張丙餘黨，同年11月歸本職。1836年遷任臺灣道，同年10月與總兵達洪阿平嘉義之亂。1837年3月他巡視全臺各縣，深入險阻，不避瘴嵐。同年7月不幸因病去世，享年59歲。

周凱精研程朱理學，古文造詣深厚，又能詩文，著有《金門志》、《廈門志》、《內自訟齋詩文集》、《澎湖紀行》等。周凱禮士愛才，並盡力提攜，如臺灣出身的進士蔡廷蘭（1801-1859）、施瓊芳（1815-1867）等人皆受其拔擢。長期寓居板橋林本源宅邸擔任西席的呂世宜（1784-1855）也是他的得意門生。周凱承襲元、明文人畫風，又似清初四王風格，尤其與同鄉的「詞臣畫家」（科舉出身，任官職又擅長詩文的宮廷畫家）董邦達（1696-1769）的山水畫風極為相似。他們皆用筆輕柔，皴法松秀，設色淡雅。

這幅〈青鐙課讀圖〉描繪一座背山面水的屋舍，運用各種皴法點苔與濃淡乾溼的筆墨，描摹屋舍、圍籬及周圍的松、竹、楊柳等樹木，加上河水、沿岸坡堤、土石等山水景物，構圖工整平穩，呈現疏朗秀雅的風格。從題款可知，這是周凱1827年為同僚霞九所作。這一年他遭逢母喪而解職守孝，他一路苦讀到功成名就，全拜母親兒時的啟蒙教育之賜，因此畫中屋舍內呈現了慈母課子的情景。桌上擺設燭臺、書及物品，桌旁的小孩與女人即是他與母親的寫照。周凱在平淡悠遠的山水畫中遙寄個人的追思懷念，令人動容。

〈青鐙課讀圖〉是清代臺灣宦遊文人畫中具代表性的作品，曾於1930年臺南市政府舉辦的「臺灣文化三百年紀念會」中展出，由收藏者尾崎秀真（1874-1952）提供展示。此畫後來由板橋林家後代林宗毅（1923-2006）收藏，之後捐贈故宮博物院典藏。**（黃琪惠）**

林覺（生卒年不詳）
四季山水

水墨、紙，97×23.5cm(×4)，年代不詳
臺南市政府文化局典藏
款識：□□□□□冬□□，林覺。
鈐印：林覺之印。臥雲子。

林覺〈四季山水〉四屏，曾收錄於1976年《清代臺南府城書畫展覽專集》、1984年《明清時代臺灣書畫作品》，由出身臺南的楊文富先生收藏。畫面題款字跡已漫漶不清，僅林覺簽名可以辨認。鈐印有「林覺之印」及其號「臥雲子」。〈四季山水〉目前已由藏家捐贈臺南市政府文化局典藏。

林覺字鈴子，號臥雲子，別號眠月山人，是活躍於清代嘉慶至道光年間（約1796-1850）的畫工。他出生嘉義，而在臺南學藝謀生，為嘉南地區廟宇、公署與私人庭園繪製不少壁畫，也曾至竹塹的鄭用錫「北郭園」、林占梅「潛園」作畫，畫作深受當地仕紳的歡迎。他的寺廟壁畫已不復見，不過透過傳世的畫作仍可以瞭解他的風格。林覺對各類題材皆擅長，作品以花鳥畫最多，蘆鴨、八哥都是他筆下常見的主題，描繪得活靈活現，生動自然。其次是人物畫，如〈歸漁圖〉，他那濃淡粗細與點染的筆墨、迅疾飛舞與折轉的線條，與揚州八怪之一的黃慎（1687-1772）筆意近似，而運筆更為活潑奔放。林覺晚年以禿筆或蔗粕作畫，狂放的獨特畫風更受時人歡迎。他的山水畫流傳最少，目前僅見這幅〈四季山水〉四屏。

根據《明清時代臺灣書畫作品》記載，〈四季山水〉四屏的釋文分別為〈春日郊行〉、〈夏日遇雨〉、〈秋江行舟〉、〈雪窗閒吟〉。這四屏由山水、岩石、樹林與屋舍及點景人物組成畫面，包括：春季士人踏青、夏季樵夫避雨、秋季漁人渡船、冬季雪景屋內讀書。這些四季意象源自中國繪畫傳統，林覺運用不同筆墨皴擦點染出四季的特色與氣氛。每幅畫面採S型構圖，既具動勢又能營造遠近的空間感。他的運筆皴染巧妙，簡單幾筆勾勒就能使物像生動傳神。畫中的景物呼應大地四季節氣的生生不息，表現不同氣候下的生活風俗。

林覺既有畫工純熟的繪畫技巧，也兼具文人畫的逸筆墨韻。臺南地區許多畫工競相傳習其畫稿，如光緒年間名畫工謝彬即承襲林覺的畫風。日治時期漢詩人兼收藏家尾崎秀真在介紹清領時期的臺灣文化時，認為林覺是過去三百年間唯一臺灣出生的畫家，給予高度肯定。（黃琪惠）

冬

秋

夏

春

謝琯樵（1811-1864）
牡丹

水墨淡彩、紙，157.5×60.2cm，1858
國立故宮博物院典藏

款識：仿得徐熙沒骨圖，燕支點染不嫌腴。碧雞坊裏花初放，又報春風到鼠姑。誰似邊鸞畫折枝，天然華貴好丰姿。毫端無限濃香繞，寫出東風爛漫時。綏魚先生大雅清翫，戊午中秋琯樵穎蘇寫於臺易旅次墨香山館。
鈐印：穎蘇。收藏印：呂再添藏。
題文：初見謝琯樵書從米海嶽出，雅秀之甚，然亦不免甜熟，蓋借鏡張得天者也。嗣稍稍見蘭竹略與書風相似，竹或稍勝於蘭，以為文人筆墨或觀止矣。頃又獲觀設色牡丹，點花鉤葉意境大好，時賢工寫設色花者眾矣。然有此筆墨無此韻度，可知書卷於畫家所繫實重矣。丙辰江兆申拜觀。
鈐印：焦居。江兆申印。椒原。

謝琯樵為十九世紀中期（咸豐年間）旅臺書畫家，他的書畫頗受當時富商仕紳的青睞，更在臺灣書畫史上享譽盛名。謝琯樵本名穎蘇，號北溪漁隱、懶雲山人等，福建詔安人，擅長詩、書、畫、印四絕，又嫻熟技擊兵法。他曾參加科考但並未中試，後成為官員的入幕之賓，遊蹤多在福建一帶，是位文武兼備的書畫家。謝琯樵數次隨官員來臺，1855至1860年間旅居臺灣。他先寓居臺南吳尚霑的宜秋山館，並在海東書院（今臺南市忠義國小）講學。後來受邀至板橋林本源宅邸作客，離開林家後在艋舺一帶活動。1864年霧峰林家林文察（1828-1864）率臺勇內渡圍剿太平軍，他亦參與，與林文察不幸殉職於漳州萬松關之役。謝琯樵的忠烈風範更添其一生的傳奇性。他在臺活動約六年，時間不長卻影響深遠。1926年林熊光、尾崎秀真與魏清德等人舉辦「呂世宜謝琯樵葉化成三先生遺墨展」，並出版畫集，之後「板橋林家三先生」之名遂流傳於後世。

謝琯樵的書法融合顏真卿和米芾的特長，行書圓潤而秀勁；畫作是源自揚州八怪遺風的四君子和花鳥畫，風格直率奔放；山水畫則受明代浙江畫派的影響。謝琯樵傳世作品以竹蘭居多，牡丹相對較少。我們目前能看到的幾張牡丹畫，皆為富紳而作，題款詩句也大同小異，可見這類牡丹畫頗受臺灣上層人士喜愛。不過畫家並非採工筆設色呈現牡丹的花開富貴形象，而是強調沒骨牡丹的筆趣墨韻，追求寫意淡雅的風格。

〈牡丹〉是謝琯樵於臺南期間為綏魚先生所繪，他以水墨淺設色描繪牡丹與紅梅。盛開的折枝牡丹居於畫中央，綻放的紅梅於下方襯托，上方的細枝紅梅斜出，直達畫幅頂端。整體筆墨深淺合度，花卉設色雅致。此畫原為德門畫廊呂再添收藏，後由國立故宮博物院購藏。任職於故宮博物院書畫處的江兆申於1976年題上鑑賞此畫的感想，認為謝琯樵因書法雅秀而使設色牡丹兼具筆墨和韻度，深富意境。（**黃琪惠**）

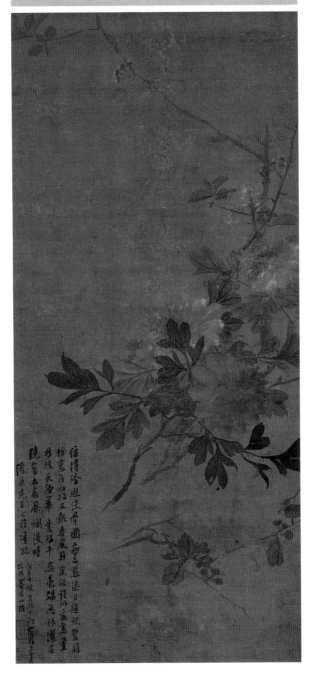

洪以南（1871-1927）
蘭石圖

水墨、紙，135×44cm，1918
國立歷史博物館典藏
款識：潤庵社兄先生教正，戊午秋初，弟洪以南筆。
鈐印：洪以南印。

洪以南本名文成，字逸雅，號墨樵，別號無量癡者。臺北艋舺人，祖父洪騰雲經營米郊致富。1894年他負笈泉州，隔年考取晉江縣學秀才，後返回臺北。日本統治後的1897年，他擔任辦務署參事並授佩紳章。後歷任臺北廳參事、淡水區長等職。在日本殖民統治下他積極且正面迎向現代文明，率先推動解纏足與斷髮運動，並提倡新式教育。長子洪長庚（1893-1966），為臺灣第一位眼科博士。1909年他與謝汝銓（1871-1953）等創立瀛社，為北臺最大詩社，社員推舉他擔任第一任社長。1913年洪以南遷居淡水一座洋樓，取名為達觀樓，即今之紅樓。洪以南擅詩文又能書畫，以畫蘭竹聞名，也嗜好收藏文物碑帖圖籍。

畫中蘭石從右下往左上伸展，構圖單純，留白的背景使觀者更能專注欣賞他的運筆和用墨。岩石僅以淡墨勾勒輪廓，並未皴擦石頭的肌理。附著其上的盛開蘭花，秀長的葉片與顧盼有姿的花朵則以不勾勒輪廓的「沒骨法」描摹。洪以南運用寫意的畫法描繪簡約淡雅的蘭石，表現蘭花的清香幽雅，屬於傳統文人追求雅逸的繪畫品味。從畫面的題款得知，洪以南1918年描繪此畫贈予同為瀛社的魏清德（1887-1964，號潤庵）。這幅畫由魏清德後代捐贈國立歷史博物館典藏。

洪以南如同許多臺灣仕紳，在日本統治初期接受殖民政府授予紳章榮譽與參事等職，或至新式學校教授漢文或進入報社媒體。他們是兼具傳統文人身分又能適應新時代的知名人物。任職《臺灣日日新報》漢文部的魏清德與洪以南都參加日治初期日人成立的臺灣書畫會活動，在出席的揮毫會或展覽會中，他們以創作書法或四君子畫為主。尤其洪以南的水墨蘭竹，頗受臺、日漢詩人的好評。1918年3月洪以南與魏清德受邀參加臺灣總督府高等女學校校長尾田高鵬在官舍主辦的「古亭雅集」，那是日、臺文人墨客仿蘭亭修禊的風雅而舉辦賦詩作畫的雅集。此聚會留下的《古亭雅集》書畫冊，目前為國立臺灣美術館典藏。洪以南與魏清德在詩書畫圈中頻繁交流，關係頗為友好，這幅〈蘭石圖〉可說是見證了日治初期這兩位臺灣漢詩人之間的可貴情誼。（黃琪惠）

呂璧松（1870-1931）
山水

水墨、紙，133.5×47.5cm，1920年代
國立歷史博物館典藏
款識：溪山風雨。臺南呂璧松寫。
鈐印：呂璧松。璧松。

呂璧松是活躍於臺灣美術展覽會（簡稱臺展）設立前後的畫家。他出生於臺南，為貢生呂陽泰之孫。1913年他在臺南市經營裱褙店，各種畫類皆擅長，畫作頗受市場歡迎，顧客包括日本人。呂璧松身為職業畫師，也富有詩書畫的涵養，受到日治時期臺灣三大詩人之一的胡殿鵬（1869-1933）推崇。他藉由參加展覽會而成為社會眼中的畫家。1910至1920年代除了參加《臺灣日日新報》主辦的全島書畫展、嘉義勸業共進會書畫展以外，作品也入選日本熊本美術展、富山市美術博覽會等。他指導「西山吟社書畫會」會員參選全島書畫展，屢獲佳績。1928年他參加善化商工協會主辦的全島書畫展獲得首獎，1929年新竹書畫益精會主辦的全島書畫展也獲得特選。1929年他在高雄州勸業課長李贊生（1890-?）及當地商人的後援下，於愛國婦人會館舉辦生平唯一的個展。1931年初不幸因病去世。

　　呂璧松傳世的作品以山水畫居多，其次是人物與花鳥畫。他透過臨摹畫譜、畫冊的方式自我學習，包括中國與日本畫家作品都成為他創作的靈感來源。他的人物畫比較偏向民間傳統題材，帶有民俗性的趣味表現，花鳥畫則勇於嘗試日本四條派風格，山水畫又吸收日本南畫的特點。1914年呂璧松收錄於《高砂文雅集》的〈山水〉，以筆枯墨少的渴筆皴擦前景山岩和樹木的輪廓與肌理，一人騎驢行走在岩石與樹木間的路徑，往右上方的樓臺前進；遠方山形輪廓使用點苔與皴法描繪，山腳下有幾間房舍，還有船隻航行於湖面。這樣的山光水色、樹木與點景人物，以及構圖和筆墨的表現，為中國文人畫常見形式。反觀這幅1920年代的〈山水〉，呂璧松運用筆墨變化和濃淡暈染的效果，描繪山峰、溪流與濃密樹林，強調季節或節氣變化的主題，呈現深淺濃淡對比的戲劇性效果與空間感，營造溪山風雨的意象。橋上低頭撐傘的點景人物呼應遠山的樓閣，增添畫面的敘事性。很明顯這是呂璧松吸收日本南畫「重墨暈染而輕筆法」的畫風表現。

　　〈山水〉原是漢詩人魏清德的舊藏。他透過媒體推動臺灣的文藝風氣，本身也收藏書畫。這幅畫可能是他擔任記者期間的收穫。（黃琪惠）

蔡九五（1887-1958）
九如圖

彩墨、絹，140.5×84.5cm，1935
國立臺灣美術館典藏
款識：軒鰭潑潑水涓涓，湖海奔波志浩然。未入禹門空太息，化龍何日得朝天。乙亥春端月上浣，臺島鷺洲蔡九五作。
鈐印：蔡。九五。無我。鷺洲。

蔡九五本名我，字秉乾，號鷺洲村人，世居鷺洲庄和尚洲，即現在的新北市蘆洲湧蓮寺附近。蔡九五幼時跟隨秀才李種松學習漢文，並相當喜愛繪畫，日本統治後他進入淡水國語傳習所和尚洲分部接受新式教育。壯年從事實業，開過糕餅舖及雜貨店。蔡九五至中國進行商業考察時，偶然觀看畫師吳松的畫作，興起重拾作畫的決心，隨即拜他為師。蔡九五返臺後專心鑽研繪畫，特別以畫鯉魚聞名，1920年代與蔡雪溪（約1884-1964）知名於北部畫壇。

蔡九五不僅以傳統題材參與民間主辦的書畫展，也以蔡秉乾之名創作寫實的風景畫入選臺展。1929年他以〈遊鯉〉入選新竹書畫益精會舉辦的全島書畫展，同年也以〈關渡附近〉首度入選臺展。鷺洲庄官民為祝賀他入選臺展，邀戲團表演並贈他「天然妙筆」匾額，視為地方上的榮譽人物。後續1930年〈成子寮〉、1931年〈西雲岩風景〉接連入選第四、五回臺展。1932年以後他似乎不再參選臺展，而是回到傳統書畫領域，並長期駐留新竹，居住在金華堂，與新竹的臺灣麗澤書畫會成員入選日本泰東書道院展覽會，以及日本美術協會舉辦的「書道文人畫篆刻展」。

蔡九五目前流傳的作品以鯉魚為最大宗，其他還有墨蟹、蘭花與虎畫。整體而言，蔡九五從吳松學習描繪鯉魚，然後發展出多樣化的表現形式，並融入四條派畫風，最後形成帶有日本風味的鯉魚特色。例如〈鯉魚〉，他描寫飛躍的動作，強調飽滿的身軀，形體更為有力。或是如〈躍鯉圖〉，畫成背鰭朝下、腹部朝上的誇張動作，眼睛望向右上方的紅日。這類鯉魚表現明顯融入了日本傳統的圖式風格。1929年蔡九五入選全島書畫展的〈遊鯉〉，描寫九隻鯉魚成S形排列，賦予象徵「九如」的吉祥意涵，這比較屬於他個人的創意。他還製作多幅構圖如同〈九如圖〉的畫作，鯉魚比較忠於真實形態的描寫，尤以〈九如圖〉最為精緻完美，鯉魚身形優雅，魚鱗閃閃發亮，顯得悠遊自在。（黃琪惠）

溥心畬（1896-1963）
鳳凰閣秋景寫生

水墨、紙，13×100cm，1958
國立歷史博物館典藏
款識：戊戌信宿鳳皇閣中。秋色滿山憑窗寫此。心畬。
鈐印：溥儒。

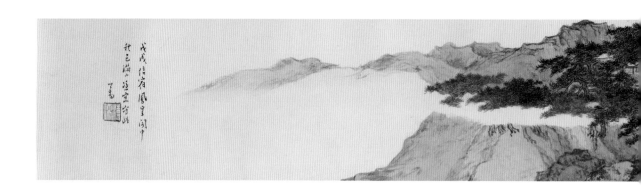

溥心畬的〈鳳凰閣秋景寫生〉根據畫名及畫上題款，是描繪北投鳳凰閣旅館附近秋天的景色，畫左側落款：「戊戌信宿鳳皇閣中。秋色滿山憑窗寫此。心畬。」（皇通凰）鈐印是「溥儒」。由款識得知溥心畬戊戌年（1958）曾在鳳凰閣旅館小住兩天，望出窗外秋景，有感而發提筆畫下這件作品。

北投鳳凰閣旅館是溥心畬當時經常停留的處所，〈鳳凰閣秋景寫生〉畫面左側是半掩在松樹林中的鳳凰閣旅館，隱約露出旅館屋頂的三角形破風與直木條窗櫺。右邊是簡率幾筆的人物，一人著長袍持杖，另一人跟隨在後，往山上屋舍走去。〈鳳凰閣秋景寫生〉運用傳統皴法描繪松林，建構山石、丘壑的質感，點綴其中的人物、屋舍也都是傳統模式，筆墨風格淨雅清新，呈現具有古意的美感情趣，但畫面與實地景色關聯性不高。曾有學者評論溥心畬的作品「得力於古人，多於實景」。學者李鑄晉也說：「他的創新，好像一個音樂家一樣，他用古人的曲譜表達自己的感情。」

溥心畬出生於北京恭王府，姓愛新

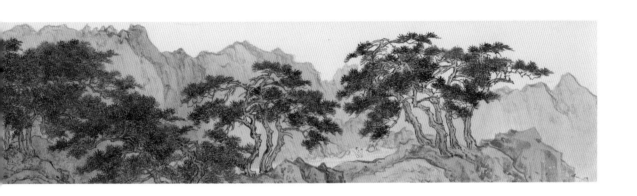

覺羅，名溥儒，後改字心畬，中年時以溥為姓，號西山逸士。根據同為皇族的書畫家啟功（1912-2005）所言，溥心畬並無繪畫師承，常仿古畫的動機是懶得自己構圖起稿。他主要的功力體現在筆墨。他的筆墨並不拘限於北宗，各家筆法都能靈活掌握與運用。但作品清潤秀整、敷彩細緻淡雅，經常歸為接近北宗職業畫家的風格。

　　溥心畬1949年來臺後，任教現今的國立臺灣師範大學，之後陸續擔任全省美展、全國美展、全省教員美展的評審。

〈鳳凰閣秋景寫生〉創作於5、60年代，正值臺灣畫壇出現「正統國畫」之爭，重新認定傳統水墨為文化正統，強調文人筆墨是文化核心，排拒日治以來受日本影響的膠彩畫。溥心畬在傳統中透露些許創新的書畫藝術，受到推崇，成為代表性畫家，反映了當時的文化政策，以及戰後臺灣的歷史情境。（**謝世英**）

張大千（1899-1983）
廬山圖

彩墨、絹，178.5×994.6cm，1981-1983
國立故宮博物院典藏

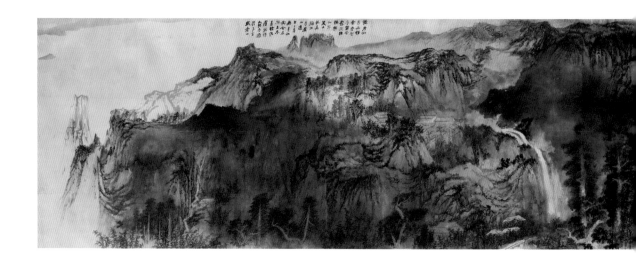

〈廬山圖〉是張大千生前最後完成的作品，採用晚年獨創的潑墨潑彩，以絹布尺幅來看，是張大千最大的畫作。由日本訂製長10公尺寬1.8公尺的整絹布，運用巨筆在墨盆沾墨於絹上拖拉，重覆潑灑青綠顏料，作畫方式一般認為具有西方自動性表現的技巧，再以傳統細筆皴擦，補實山腳、屋舍、樹石等傳統元素。寫意手法融合具象筆墨，廬山的奇峰峻嶺、危岩古木、山嵐瀑泉等景色，由絹布上自然浮現。

〈廬山圖〉是大千居士應友人日本橫濱僑領李海天之請，為新建旅館鎮館而繪製。製作備料與作畫工序都相當複雜。為了有足夠空間作畫，張大千拆除了摩耶精舍畫室的隔間牆。年屆八十三歲的張大千站在小凳上揮筆作畫時，尚需有人扶持，甚至有時整個人被抬上畫案趴著作畫。大千居士當時身體欠佳，作畫過程極為吃力，歷時一年多才完成。然為因應國立歷史博物館舉辦的「張大千書畫展」開幕，先行展出，但未及落款及鈐印，直至4月2日過世終未完成。

歷代畫家以廬山為題材的作品頗多，自古歌詠廬山的詩話也不少見，但張大千一生未曾親臨廬山，儘管〈廬山

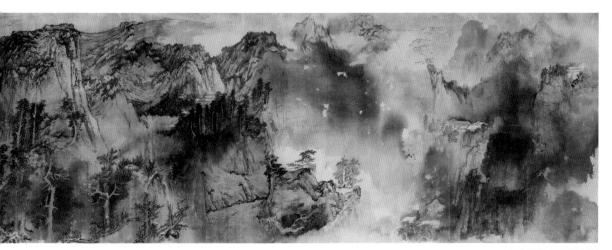

圖〉並非對景寫生，下筆前仍做足準備，包括調閱了《水經注》、《廬山誌》等遊記，並請友人預先標注廬山勝景，如五老峰、黃龍潭、青玉峽、好漢坡、大小孤山等，作為構思參考。繪畫風格上，張大千旅居海外時期常赴紐約、巴黎各地舉行畫展，多方接觸西方繪畫，潑墨潑彩與西方抽象觀念相應，融合成亦中亦西的山水風格。

張大千應屬戰後臺灣最具知名度的水墨畫家之一，與黃君璧及溥心畬三人合稱為「渡海三家」。張大千出生於四川內江，十七歲與兄長同赴日本京都，學習繪畫及織染工藝兩年，1919 年返回上海，向書畫大家曾熙（1861-1930）與李瑞清（1867-1920）學習詩文及傳統書畫。1941 至 1943 年間到敦煌臨摹壁畫，期間所作摹本對於張大千個人創作，以及後世重建敦煌壁畫面貌，影響深遠。戰後，1949 年張大千自成都來臺短暫停留，隨即移居香港，又曾先後赴印度、阿根廷及巴西聖保羅，1977 年回臺定居，1983 年過世。（謝世英）

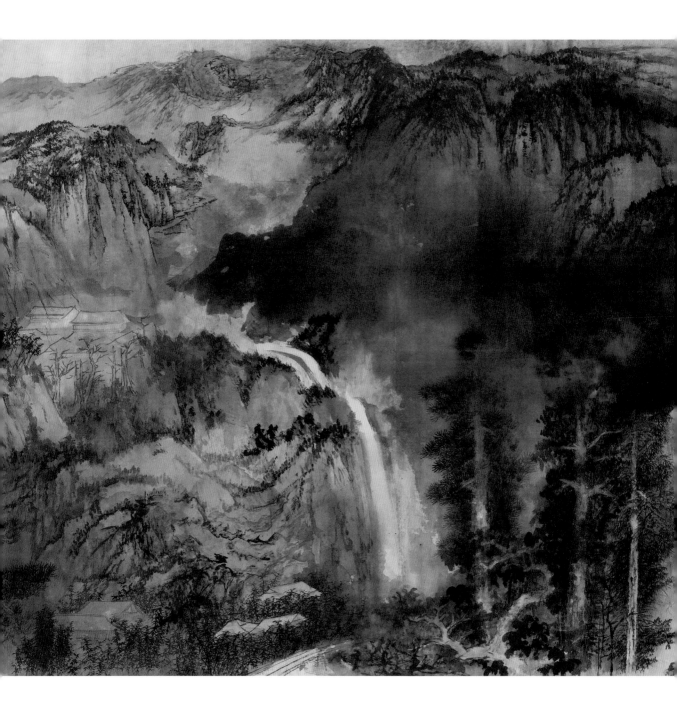

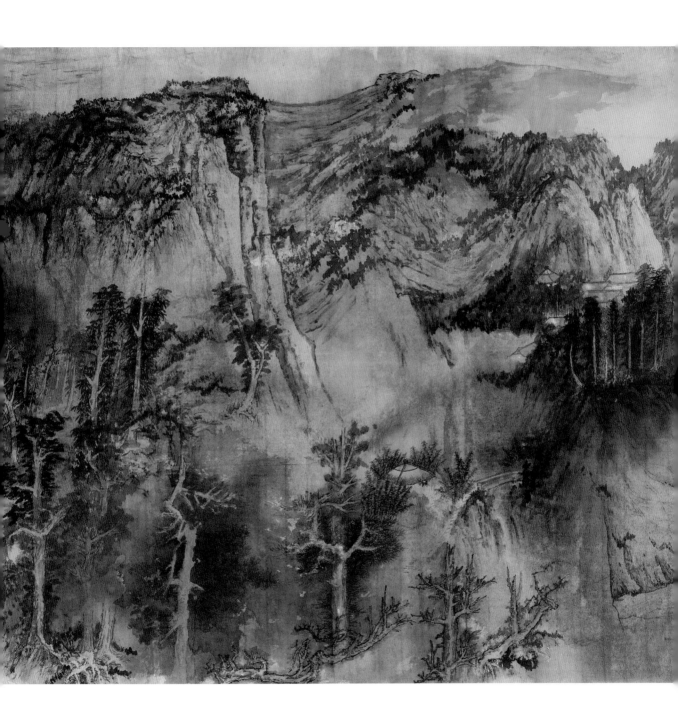

余承堯（1898-1993）
孤峰獨挺

水墨、紙，97×164cm，1960年代
私人收藏

中國山水畫的發展體系中，透過師承或畫譜的傳承來學習各式皴法，用以表現自然環境中山、水、樹、石的脈絡紋理，幾乎可說是習畫者的必經途徑。不過余承堯的山水畫之路並非如此。他曾是縱橫沙場的將軍，也歷經商場浮沉，雖然沒有接受過傳統水墨畫的訓練，但因為喜好文學與南管音樂，深厚的文化底蘊為他日後的繪畫之路儲備了豐厚的資糧。所以在他五十六歲那年提筆想要畫出記憶中軍旅生涯行走過的大山大水時，一切彷彿水到渠成。他不受傳統筆墨的拘泥，完全以大自然為師，記憶中的山水在腦海裡不斷重構組合，以自創的「亂筆皴」，揮灑出有如北宋山水畫的雄偉氣勢。

綜觀〈孤峰獨挺〉，畫家運用極黑的墨色描繪畫面中心的孤峰，與留白的部分形成對比，強烈吸引觀者的目光。近看其筆墨雖似雜亂無章，但若保持一定距離觀賞，便會驚訝於畫作層次之分明與結構之嚴謹。余承堯走過中國許多地方，但除了少數回憶之作他會具體點明地點如華山等，他筆下的山水都是在他腦中重構的結果，本作也是如此。他曾

說：「山要有那種實實在在的感覺才好。」因此我們很容易在這幅畫作中感受到他藉由墨色不斷堆疊，形塑出孤峰的厚實體積與重量感。然而又能從他細心穿插安排的溪澗、遠山、湖泊等，感受到體現於量感之外的呼吸感。重與輕，動與靜，在本作中取得了巧妙平衡。

余承堯的遺世作品中，除了有如〈孤峰獨挺〉單純以筆墨勾勒的黑白山水世界外，尚有與黑白作品反差極大、用色大膽濃豔的彩墨作品。無論何者，皆跳脫傳統束縛，直接描繪親身體驗過之大自然的結構與肌理。在此意義上，余承堯確實為山水畫的突破與創新，開創了新局。**（李柏黎）**

傅狷夫（1910-2007）
奔濤捲雪

彩墨、紙，181×90.2cm，1968
國立臺灣美術館典藏
款識：傅狷夫寫於復旦樓頭。
鈐印：傅狷夫印。浪跡藝壇。雪華邨人。

傅狷夫出生於浙江的書香世家，父親傅御能書善篆。他十七歲拜王潛樓（1871-1932）為師，專攻山水，從四王畫派入手。二十二歲開始參展，石濤（1642-1707）的《畫語錄》引領他「搜盡奇峰打草稿」，而徐悲鴻啟發他「引西潤中」的觀念，後來因戰爭入蜀，也受陳之佛（1896-1962）「師法造化」的影響。

戰後，傅狷夫搭船來到臺灣，這是他第一次看到海，感受到廣闊汪洋的震撼。傅狷夫雖然也思念家鄉的山水，但是他更積極想要認識海洋包圍的這片土地。他屢次在蘇花公路上寫生，深入研究臺灣山石的肌理促使他研創出「裂罅皴」；而觀看阿里山的雲海和北海岸的浪頭，也引導他發展出用水墨花青點漬暈染出瞬息萬變的雲海和奔濤巨浪。這件1968年的作品〈奔濤捲雪〉就是以裂罅皴和染漬法創作，題款：「傅狷夫寫於復旦樓頭」；鈐印：「傅狷夫印」、「浪跡藝壇」和「雪華邨人」，呈現出他的交遊和師承等面向。

畫中的景色脫胎自臺灣東北角的海濱風景，層層疊疊的砂岩和頁岩形成陡直的峭壁，浪花滾滾拍打在岩石上，彷彿狂風捲起的積雪。傅狷夫雖然研發出裂罅皴，但他認為無法用一種技法表現出所有的岩石肌理，還是要綜合各種皴法來呈現山石的凹凸明暗。所以在這件作品中，從峭壁到海中的岩石都有不同的皴染技法：峭壁的皴法筆墨較粗，以斜線為主並於渲染中兼用擦筆；海浪則以渲染法為主，以墨色襯托海水白色的反光；再透過浪頭湧上岩石，水花飛濺，帶動了整件作品的起伏氣勢。從山石到海水，〈奔濤捲雪〉印證了傅狷夫透過描繪臺灣的風景，努力開創山水畫的新風貌。

1949年前後不少中國書畫家來臺，其中傅狷夫特別注重寫生，不過他的寫生並非描繪實景，而是脫胎於自然實景，用傳統筆墨來造境。他從傳統中開創出的水墨新格局，吸引並影響了許多年輕畫家。50年代傅狷夫開始在家收門生，於大專院校教學後更迅速累積學生，他所撰述的《山水畫法初階》影響深遠，奠定了臺灣本地水墨畫的基石。

（林以珞）

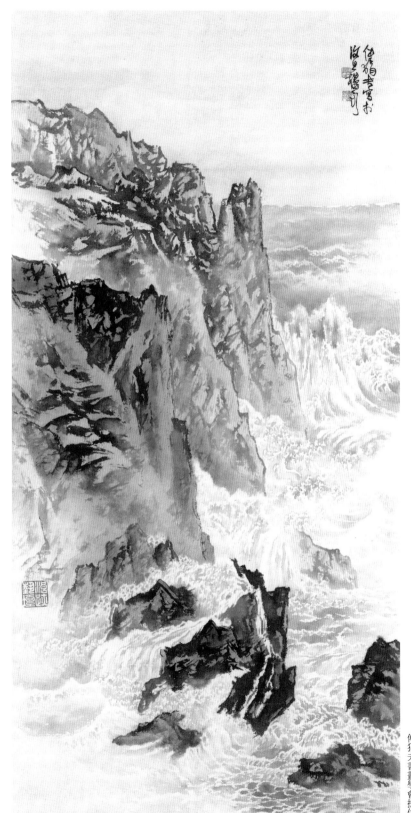

傅狷夫書畫學會提供

鄭善禧（1932- ）
出牧迎喜

彩墨、紙，185×58cm，1979-1980
私人收藏

鄭善禧1932年出生於福建龍溪縣石碼鎮，從小喜愛繪畫。1950年舉家遷居臺灣，同年考入臺南師範學校，任教小學幾年後考進臺灣師範大學美術系就讀。畢業後執教臺中師專，1991年從臺師大美術系退休。他創作的人物造型簡單而渾然有力，筆法看似漫無章法，卻是一派天真爛漫的喜悅。鄭善禧無論是山水、人物、花鳥、獸畜或生活器用品、民藝品，無所不畫，又兼擅書法和彩瓷，在畫壇上是難得的全才。畫家好友蔣健飛（1931- ）貼切簡述其創作目標：「學各家之長、創現代意識、建自己的風貌。」此外，鄭善禧致力將生活所見所感融入畫面，他以彩墨描繪的風景，精準掌握臺灣特色，豔陽下萬物繁茂滋長，雜亂中有股生氣蓬勃的真實感。

牧牛圖在鄭善禧的創作生涯中具有重要意義。1977年他北上任教臺灣師範大學美術系，到1980年這段期間畫過好幾幅牧牛圖，包括這幅〈出牧迎喜〉。據畫家所述，是因一時無法適應臺北大都會熱鬧喧囂的環境，而懷念起樸實的鄉居生活，嚮往泥土芳香的農家樂。畫中蔥綠蒼翠的大樹頂天立地於畫幅，樹幹粗壯挺直，枝葉扶疏，有些枝椏撐不住茂密樹葉的重量而彎曲垂下，墨綠樹葉間雜黃色果實，類似苔點的筆墨層層疊加，營造綠蔭濃密的效果，其中留白處具有透光的空間感。下方騎在牛背上的牧童與另一水牛對望，簡潔筆墨畫出牛和小孩的生動姿態。成雙入對的四隻喜鵲在樹梢枝頭雀躍鳴叫。牧童、水牛與喜鵲的組合，即畫家題款〈出牧迎喜〉的含義。

鄭善禧曾寫道：「牛的性情樸實溫和，在田野草原或山坡之間，有時伴著白鷺、烏鳩，徐徐喫草的情景是很好的畫面，當其工作時，那種勤勞、持重、穩健和耐力，更是感人，尤其是水牛更是中國畫中的好題材，臺北中山堂黃土水先生那片牧牛浮雕，于人有深厚印象，牛確是最富有臺灣風土韻味的題材。」可見水牛代表臺灣風土特色在藝術家眼中乃一脈相傳。鄭善禧運用筆墨寫實地描繪鄉間常見景色，畫面充滿綠意盎然的生機，創作旨趣不僅是畫家重溫舊夢之旅，也帶領觀者享受田園牧歌的情趣。（黃琪惠）

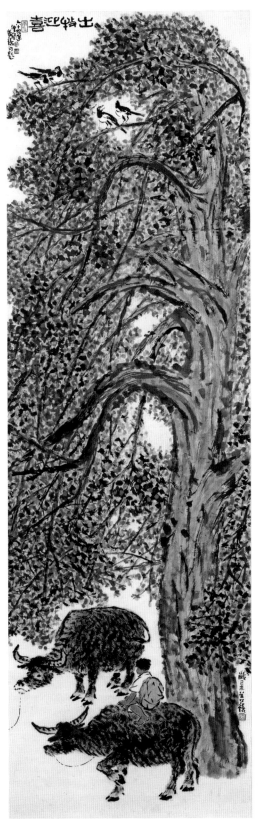

出诏迎喜

涂宽裕拍攝

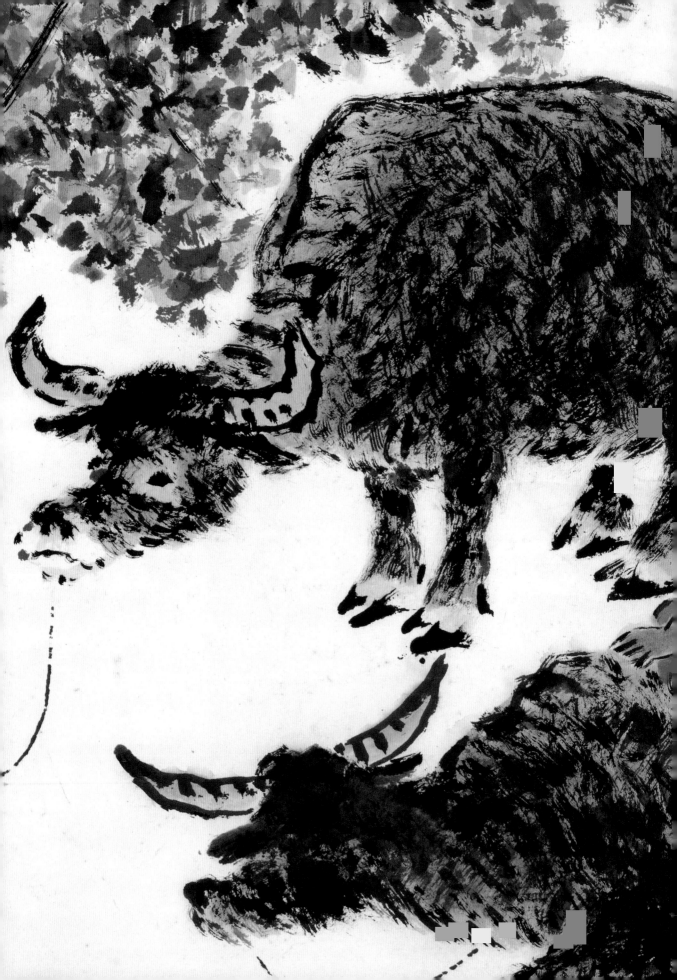

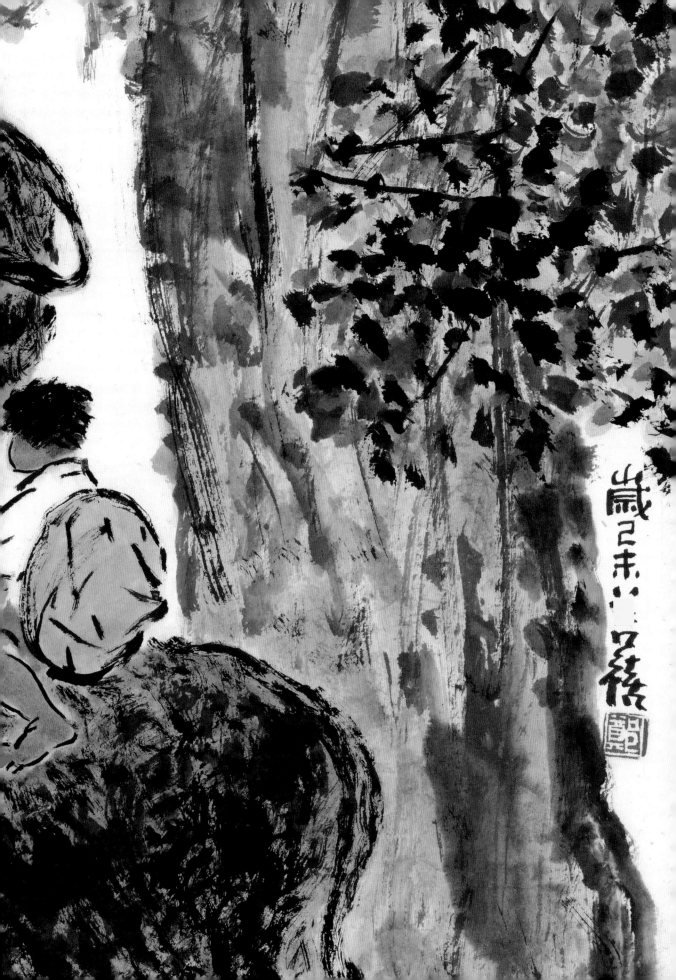

陳其寬（1921-2007）
陰陽2

彩墨、紙，30×546cm，1985
臺北市立美術館典藏

如果說，建築師是以製圖讓人對安身立命的空間有了想像，那麼陳其寬可以用《陰陽》系列作，讓一個充滿傳統與回憶的民族，在長長的繪卷上，完成一場漁樵之夢。或許這也是具有深厚建築設計背景的陳其寬，在繪畫上能有獨到之處的原因。

陳其寬出生於北京，1944年畢業於中央大學建築系。1948年留美，先後進入伊利諾大學建築研究所、加州大學洛杉磯分校藝術系學習。1951年進入原德國藝術建築學院包浩斯創辦人葛羅培斯（Walter Gropius，1883-1969）移居美國創辦的聯合建築師事務所（TAC）擔任設計師，隔年任教於麻省理工學院建築系。50年代起，陳其寬參與臺灣許多大學校園、公家機關與銀行等的建築規劃，著名建築例如與貝聿銘（1917-2019）、張肇康（1922-1992）共同設計的東海大學路思義教堂。1960年返臺定居，任東海大學建築系主任。

繪畫方面，陳其寬一直到70年代都是創作山城、動物等的寫意水墨畫，80年代發展出蘊含「宇宙觀」的大尺幅作品，如本作〈陰陽2〉。陳其寬運用熟悉的傳統園林意象為基礎，融合了故鄉的胡同和漁村等元素，搭配上如東海大學藝術中心等的建築特徵。卷首月照，遠近來船登岸，逐漸穿梭出入亭臺樓閣，間有起居、漁獲之景，以卷尾日落作收。作品具備傳統長卷多視點的空間性，以及異時同景的時間性。然而又參入現代性的空間透視和人物、靜物造型。畫家捨去線條皴法，改以單純的墨點、幾何的造型和舒然恬淡的色調，營造虛實之間的存在感。

戰後臺灣水墨極力尋求傳統風格的突破，並將描繪對象轉移至臺灣的實景山水，相較之下，陳其寬的創作汲取自傳統意象，卻又不受技巧束縛，氣氛悠然自得，因此深受海外許多中國藝術史家的讚賞。（**蔡家丘**）

113

現代美術與展覽會

現代美術與展覽會

蔡家丘

不瞭解藝術，不懂得人生精神力量的人民，前途是黑暗的。我們的征
戰永無止境，我們的戰爭既長遠而艱苦。……為促進藝術發展而勇敢
地，大聲叱喊故鄉的人們應覺醒不再懶怠。期待藝術上的「福爾摩沙」
時代來臨，我想這並不是我的幻夢吧！

——黃土水，〈出生於臺灣〉，《東洋》第25卷第2‧3號，1922[1]

我想以自己的力量，向後世傳達，能深刻感動社會的美術。我努力地
想要留下，鑿入自己不屈不撓精神的雕刻。就算只是一件雕刻，鑿入
自己的真實生命打造而成的作品，會向未來永恆地流傳吧。這樣的話，
儘管自己的肉體滅亡，靈魂仍與作品一同不朽。

——黃土水，〈過渡期的臺灣美術〉，《植民》第2卷第4號，1923[2]

黃土水留學東京的時候，受邀在《東洋》雜誌發表的〈出生於臺灣〉，以
及在《植民》雜誌刊登的〈過渡期的臺灣美術〉（參見附錄，首度中譯），
是目前我們能看到他親自撰寫的兩篇文章。內容真摯懇切，除了使我們感
受藝術家的創作精神，也值得思考他為何如此具有使命感，及其開啟的歷
史意義。他透過雜誌對臺灣社會大眾的呼籲，可以說為臺灣現代美術意識
的萌芽，種下了一顆種子。1921年黃土水入選帝展的雕塑〈甘露水〉（圖
版見頁128-131），則傳達了鮮明的意象：女子引頸期待天降甘霖，滋潤藝
術生命。

　　如此醞釀了數年，直到1927年臺灣美術展覽會首次開辦的前夕，埋
藏在土壤裡的生機蠢蠢欲動。記者採訪臺北第一師範學校美術老師石川欽
一郎，當時他為了參展正著手描繪50號大的淡水風景油畫〈河畔〉（圖1）。

圖1　石川欽一郎，〈河畔〉，油彩、畫布，90.5×116.5cm，1927，阿波羅畫廊收藏。

石川表示：「若不是展覽會，沒有機會畫這麼大件的作品呢。」語氣中不無鼓勵大家把握機會的意味。〈河畔〉的景象壯闊，山勢端整，船隻揚帆前行，有著為展覽開幕的氣勢。本章選入的作品〈福爾摩沙〉（圖版見頁133），也是他的代表作，以協調柔和的筆法，描繪臺灣鄉村風土，充滿詩意。石川並且謹慎地為畫作題上「Formosa」，賦予了作品象徵意義，好像為黃土水期待的「福爾摩沙」時代，預先勾勒了畫面。

臺灣現代美術的萌芽

　　1927年10月28日，臺灣美術展覽會假樺山小學校（現在的行政院所在地）盛大開幕，首日便湧入上萬人次參觀，擠得水洩不通。觀眾搶購門票和圖錄、明信片，會場人員應接不暇，揮汗如雨。

　　1920年代，臺灣進入文官總督時期，日本推動同化政策，希望將殖民地臺灣融入日本的國家體制。因此當在臺官方與民間人士共同協商，期盼如同日本官方舉辦年度大展的形式，舉辦臺灣的美術展覽會時，總督府也欣然採納這樣的構想。臺灣美術展覽會前十回的主辦單位為總督府外廓

團體臺灣教育會，簡稱臺展。1937年因中日戰爭爆發停辦一次，隔年改為總督府文教局繼續主辦，至1943年共六回，簡稱府展。最初的推動者是在臺日籍美術老師石川欽一郎、鹽月桃甫、鄉原古統（1887-1965），他們畢業自東京美術學校，來臺擔任美術老師之餘持續創作，能策劃參與臺展，也是讓自己的美術事業更上一層樓。臺展參考日本與殖民地朝鮮的官展，設立審查制度，分為東、西洋畫部，於秋天舉行。第一回的四位審查委員，即上述三位加上來臺定居淡水的日本畫家木下靜涯。

個性獨特的鹽月桃甫，在首回臺展前也接受了採訪。他提到正在創作裸體畫，理由是：「首次展出的作品，比較少這樣的裸體或人物畫吧。」（圖見頁263）他表示希望為臺灣畫壇帶來正面的刺激，也顯示展覽會讓畫家有創作更多題材的空間。鹽月的參展作品還有〈萌芽〉（圖版見頁135），描繪植物園的生意盎然，筆觸淋漓盡致，象徵對首回展覽熱烈深情的祝賀。

在官展的鼓勵和刺激下，隨著更多的臺灣畫家投入創作，臺灣的現代美術就此萌芽，破土而出。

現代美術在亞洲的發端

臺灣的美術發展在二十世紀前期產生了很大的變化，開創新的藝術形式和參加展覽會，成為美術青年實踐自我的方式，以及建設社會文化的途徑。擴大範圍來看，亞洲的「現代」美術，始自十九世紀中期，在接受歐美影響並與之交流的過程中，各國重新整理傳統，分別形成各自的概念與內涵。[3] 在此，請讀者與我們一同回顧美術在亞洲各國的發展變化，以便從更宏觀的視野，認識臺灣現代美術的開展，並理解黃土水一席話的深意。

「現代」意識的出現，像是跨越分水嶺的概念，意味著回顧過去的傳統，並開創未來的方向。以日本為例，自明治維新開始，作為國家政策的一環，政府積極參加萬國博覽會，或於國內舉辦大型展覽會，並且戮力整理、保存古美術的傳統。同時推動新的美術教育與創作形式，逐漸形成現代國家的美術觀與史觀。

仔細一點說明的話，首先，為了躋身列強之林，日本頻頻參加歐美舉辦的萬國博覽會。1873年為參加維也納萬國博覽會，翻譯自德文「kunst」並使用漢字表達的造語「美術」一詞，於焉誕生。教育與創作方面，1889年開設東京美術學校，改良傳統狩野派固守粉本的繪畫形式，材質上以礦物性顏料融合動物膠，描繪於紙絹，技巧上增加光影與色彩，注重主題

和構圖，形成象徵現代國家美術的「日本畫」（戰後臺灣稱膠彩畫，日治時代臺灣稱為「東洋畫」）。1896年，已自法國學習油畫返日的黑田清輝（1866-1924）開始任教該校西洋畫科，帶來融合學院派與印象派的風格，稱為「外光派」。面對傳統，日本於相同時期的1870至1890年代間，進行全國的古器舊物保存、神社寺廟調查，並設置「帝室博物館」（現在的東京國立博物館），作為保存與展示的機構，還制定了《古社寺保存法》。可以說從各方面奠定了日本現代美術的基礎、概念與制度。

　　臺灣與韓國吸收現代美術的途徑，最初是自日本折射而來。日本於1895年與清朝簽訂《馬關條約》，1910年與韓國簽訂《併合條約》，先後使臺灣和韓國成為日本殖民地。現代美術因此移植進來，卻也有因地制宜的發展和變化。概略來說，殖民地都經歷了武力統治、同化政策、皇民化等階段，但是在美術方面，並沒有像日本有上述那樣全面性的發展。臺灣的美術教育始終停留在中小學階段的圖畫科課程，不曾設立過美術專門學校，而日本無論在本地或殖民地發展的新美術機制，最具規模的就是官方舉辦的大型美術展覽會。這也是為何醉心美術的有志青年，基本上大多須到日本留學，同時參加官展以求出人頭地。

　　另一方面，在清末的中國，西洋畫透過傳教士已傳入宮廷，以及通商口岸如上海、廣州等地。清廷設立數間師範學堂，開設圖畫手工科，聘請日本教師，引進西洋繪畫的觀念。民國以後，公、私立美術專門學校逐漸成立。美術留學生則從清末留日的傾向，到五四運動以後的1920年代轉向留學法國較多。簡要地說，中國的現代美術，是經由美術教育與學校環境的培養，再加上與歐美、日本的交流刺激中誕生並發展，出現如建立上海美專的劉海粟（1896-1994）、留法的林風眠（1900-1991）等藝術家兼教育者。國民政府教育部也舉辦過數次全國美術展覽會，納進了西洋畫與雕塑等現代美術的部門。[4]不過在如北京、上海等地，傳統繪畫社團的活動與展覽仍然非常興盛。二十世紀前期的中國，由於內憂外患的局勢，缺乏能持續舉辦的官方展覽會，也沒有現代化的美術館，使得現代美術欠缺穩定發展的條件。

官方美術展覽會的建構

　　臺灣美術展覽會每到秋天舉辦的時候，如祭典般的盛況便熱鬧登場。觀眾們引頸期盼，展覽會場萬頭攢動。報章雜誌大肆報導參展或得獎的畫

家，使他們獲得明星般的簇擁，也會刊載關於作品鉅細靡遺的評論。要更深入理解臺展的隆重與影響力，以及特殊性，必須再從日本和韓國的官展談起。

如前所述，日本過去參加萬國博覽會或舉辦勸業博覽會（日語的「勸業」是提倡實業的意思），是促進國家文明開化、殖產興業的途徑。到了1907年，日本文部省開設美術展覽會（簡稱文展），劃分日本畫、西洋畫及雕刻三部，具審查和褒賞機制。後來為了改善全由官方指派的審查員制度，設立帝國美術院，讓會員來推薦新的審查委員，於1919年開辦帝國美術院美術展覽會（簡稱帝展）。1935年再次為了審查委員的輪替，打算改組而停辦。[5]1937年文部省廢除帝國美術院，成立新的帝國藝術院來辦展，此後稱為新文展。無論如何，自文展開始的官方美術展覽會，使發展美術從原本對外作為殖產興業的一環，轉變為向內建設文化的政策，更全面影響美術創作，如此深化了美術與社會文化的連結。

韓國的傳統書畫家向來活躍，組成書畫協會活動頻繁，其中不乏貴族與政治人物。1922年，朝鮮總督府學務局舉辦朝鮮美術展覽會（簡稱鮮展），除了以日本官展為範本制定規則，傳統書畫界人士也參與研議，擔任審查委員。一開始設立東洋畫部、西洋畫及雕刻部、書法部，共三個部門，其中「東洋畫」部門包含日本畫（膠彩畫）與傳統繪畫（以水墨單色描繪的山水、四君子等）。不過傳統書畫中如「四君子」類頻頻挪移至不同部門，書法部門則在十年後刪除。由此可見傳統書畫在鮮展中，逐漸整合乃至消失的過程。[6]1910年代中期起，韓國年輕畫家前往東京美術學校或私立美術學校就讀，學習西洋畫或日本畫，他們也熱切參加帝展、鮮展，或組成畫會自辦展覽。

臺府展的興盛與沒落

臺灣美術展覽會每年熱鬧登場，是殖民地政府宣揚文教政策的最佳工具，成為官方挹注最多經費的藝術活動，每回均印製精美的線裝圖錄（圖2）。那麼臺展的機制為何，與上述這些官展，有什麼樣的連動性或不同之處呢？

臺展於1927年創辦後，第二回起，除原來四位審查委員，再委託該年東京美術學校校長，推薦東西洋畫部各一名審查委員。第五回起，日本來的審查員增至各兩名，基本上是出身自東京美術學校、擔任該校教職，

圖2　第二回府展圖錄封面，顏娟英提供。

圖3　1933年第七回臺展審查員合照，後排右起陳進、鹽月桃甫、鄉原古統、木下靜涯、廖繼春、小澤秋成，前排右起藤島武二、幣原坦、結城素明，引自白適銘，《日盛・雨後・木下靜涯》（臺北市：藝術家，2017），頁57。

或是帝國美術院的會員，如小林萬吾（1870-1947）、藤島武二（1867-1943）等。臺展與後來府展的審查員，有時也可能由在臺畫家推薦邀請而來，如小澤秋成（1886-1954）、梅原龍三郎（1888-1986）、有島生馬（1882-1974）等人。當時小澤是甫從巴黎留學回來，風格活潑的畫家。梅原出身京都，追求具日本趣味的風格。有島則是陳清汾的恩師，曾一同遊法。梅原與有島均為日本「二科會」會員，他們希望有別於學院派，創作更具自我特色的作品。臺展第六、七回曾聘請廖繼春、陳進擔任審查員（圖3），第八回再加入顏水龍。審查委員起初從參展作品中選出「特選」，第四回起再選出「臺展賞」，賞金100日圓。另外，《臺灣日日新報》提供了「臺日賞」，朝日新聞社有「朝日賞」等，頒發獎牌與獎狀。

　　為了使審查方向與作品風格更加平衡多元，日本的文展、帝展，曾如前所述全面檢討改良審查制度。鮮展曾納入傳統書畫，並設立雕塑工藝部門。相較之下，臺展多半由日本官方選派的審查制度，加上始終僅限於東、西洋畫部的設計，使得現代美術在臺灣的發展受到局限。水彩畫在石川欽一郎的推廣下，一度盛行並出現在臺展，不過隨著臺灣畫家留日後大多專注油畫創作，石川也於1932年退休返日，水彩畫便逐漸退出臺展場域。

　　有鑑於此，臺灣美術界逐漸興起改良臺展的輿論，包括替換審查員人選，提高主辦單位層級等等。同時隨著日本帝展改組，審查陣容換血，也對臺展帶來影響。1935年臺展第九回起，從日本聘請的審查員出現了較為年輕一輩的畫家，如前述的梅原龍三郎，以及府展時期如有島生馬、前帝展審查員大久保作次郎（1890-1973）、獨立美術協會的中山巍（1893-

1978）等人，反映在府展入選與得獎作品上就是出現較多非傳統學院派、新興表現的風格。

　　前後共十六回的臺府展，在臺灣延續了日本以官展作為國家重要文化建設的象徵意涵，審查制度與入選作品也與日本美術界密切連動。然而不同的是，日本除了官展，還設立美術學校、博物館，建構現代美術的整體環境。臺府展在臺灣卻像是熱鬧有餘，但文化基礎不足的慶典。而且相較於鮮展，臺灣傳統書畫家一開始就被排除在臺展之外，他們只好自行舉辦書畫展，尋求發表與轉型的機會。例如新竹書畫家組成「書畫益精會」，1929年舉辦全島書畫展，與臺展互別苗頭。西洋畫方面，在官展中已頗具聲望的臺灣畫家李梅樹、楊三郎等人又組成臺陽美術協會，希望擁有更多的自主性與展示機會，後來還加入東洋畫和雕塑部。張萬傳、洪瑞麟、陳德旺、呂基正、陳春德等年輕一輩的畫家，則組成「MOUVE（ムーヴ）洋畫集團」（後改名為「MOUVE美術集團」，「MOUVE」法文原意為「行動」，亦稱「行動洋畫集團」），追求造形上的自由表現。

　　然而無論是府展或畫會活動，很快都因為第二次世界大戰爆發的影響，中斷了進一步發展的機會。到了戰後，官辦美展以省政府每年舉辦的「全省美術展覽會」（1946-2006）、教育部每三年舉辦的「全國美術展覽會」（1957-2005）為主。現今除了政府持續舉辦雙年展、全國美術展，藝術家也能改由參與新人獎、加入藝術經紀等其他途徑發展。在當代開放而多元，或者說充滿更多不確定性的藝術環境中，官辦美展已不如日治時代有使藝術家趨之若鶩，又能凝聚認同的影響力。

臺灣藝術家的「福爾摩沙」時代

　　1920年黃土水以〈蕃童〉（圖4）成為第一位入選帝展的臺灣藝術家。彼時大多數的日本人仍以為臺灣是塊蠻荒之地，毫無文化可言。同時期在東京的臺灣留學生，由林獻堂（1881-1956）領導，正要展開「臺灣議會設置請願運動」，他們追求民族自治，並且致力在臺灣推動文化啟蒙，呼籲民眾覺醒。當時現代美術與展覽會在日本已發展數十載，韓國的鮮展也準備盛大開辦，然而在臺灣卻遲遲未見萌芽。面對這樣的局勢，只能不斷以刻刀和槌子一次次敲擊出現代美術雛形的黃土水，猶如孤獨的先行者。如此我們可以感受導論開頭引文中，他慨然又苦澀的心情吧！

　　數年後，終於出現不負眾望的接棒者。1926年陳澄波以〈嘉義街

圖4　黃土水，〈蕃童〉，1920，第二回帝展明信片，葉柏強提供。

外〉（圖5）入選帝展，接著1928年廖繼春〈有香蕉樹的院子〉（圖版見頁137）、陳植棋〈臺灣風景〉（圖6）也獲入選，相繼踏入美術殿堂。1927年臺展開辦，臺灣畫家多了一個出頭的管道，更是前仆後繼，熱烈參與在地的盛會。藝術家不斷尋思創作的題材與內涵，以及在不同展覽中脫穎而出的策略，力爭殊榮和專業地位的肯定。〈有香蕉樹的院子〉特別凸顯了臺灣的氣候、植物與傳統生活景象，讓南方之國的意象和溫度，躍然於畫面之上。1934年陳進以〈合奏〉（圖版見頁143）入選帝展，開創臺灣女性畫家入選日本畫部門的先例。〈合奏〉仔細描繪容姿端麗的臺灣仕女，家庭深厚的文化涵養昭然可見。當時陳進回應記者的採訪時，難掩喜悅之情：

> 臺灣是一個非常好的地方，誰不愛自己生長的故鄉呢？那張畫是我上一次回鄉時在臺灣畫底稿的，一位是我姊姊，一位是好朋友。她們當我的模特兒。
> 雙親都喜歡繪畫。我即將回臺灣。結婚的事還太早吧！要趕快打電報回去〔報喜〕！[7]

　　美術展覽會提供了臺灣畫家發表創作的空間。石川欽一郎、鹽月桃甫、鄉原古統等人，在臺展開辦前已來臺擔任美術教師，培育並鼓勵了一批臺灣青年投入創作、留學與參展的道路。這些年輕畫家於中小學或校外

圖5　陳澄波，〈嘉義街外〉，1926，第七回帝展圖錄，顏娟英提供。

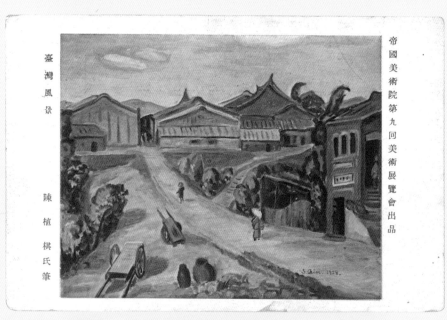

圖6　陳植棋，〈臺灣風景〉，1928，第九回帝展明信片，陳子智提供。

畫會、美術研究所（私人畫塾）接受基礎訓練後，多數前往日本，少數再到歐洲留學，在學期間便投入帝展、臺府展的創作。畫家不但希望展現自身的獨特性、挑戰競爭激烈的帝展、與日本畫家一較長短，也期待透過臺府展，與家鄉的觀眾產生更密切的連結與共鳴。臺府展的作品擷取較多臺灣特有的民俗節慶、南國花鳥與鄉土元素，表現臺灣主體特色，因此本章與次章「描繪地方色彩」的主題和作品，可以說互為表裡，讀者不妨一同參照。留學歐洲的畫家有陳清汾、顏水龍、楊三郎，與劉啟祥四位，他們留歐時曾入選巴黎秋季沙龍，而後往返於臺日之間創作參展，提供臺灣美術更多刺激。

回顧現代美術與展覽會，自日本折射置入臺灣殖民社會的形制，看似有其局限性，但是為何仍吸引藝術家們激情投入，又獲得社會大眾的熱切關注呢？美術創作記錄了藝術家的生命歷程，寄託對自我的期許，然而對出身殖民地的臺灣藝術家而言不僅如此。實現美術的現代化，意味著需要重新思考或揮別傳統，勇敢創造現代美術，使他們成為新知識分子、啟蒙大眾的人物。對藝術家自身而言，除了改善生活，提升社會地位，其次是美術文化與國家社會強烈的連結性，使他們肩負社會責任，透過展覽會，帶領觀眾一同追求自我的覺醒。藝術家投身官展權力機制的同時，也是在日本與東亞世界中，形塑臺灣的美術，使之不致缺席，辯證自我存在的位置。對大眾來說，並非僅隨著年代或物質上的變遷，而是因為參加並認識現代美術展覽會，才是在實質意義上走入了「摩登時代」。

由此，我們可以再次理解，黃土水為何視藝術創作為征途，期待作品對社會的影響如靈魂般不朽。以及當我們讀到，1928 年陳植棋以〈臺灣風景〉入選第九回帝展後，寄給妻子的家書，可以明白他為何既興奮又懇切地說：

我一心鑽研的是支配未來的藝術，所以覺悟今後要傾盡全力，猛烈奮鬥！[8]

「支配未來」並非誇大其辭，一如文學家相信書寫的工程，可以探索真實或解構權力，用一件作品去探究一個時代，或者抵抗時代的輾迫。現代美術的創作，因此是對未來家國想像的具體實踐，成為提升文化涵養、凝聚社會共識，源源不絕的核心力量。

1. 發行《東洋》雜誌的東洋協會，前身為1898年設立的臺灣協會，成員包括曾任臺灣總督、官員在內的政商界人士，從事臺灣調查、協助商業發展、支持留學生活動、設置專門學校。1907年改名為東洋協會，活動擴及朝鮮、滿洲。黃土水前往日本留學，便受到該協會的獎學金贊助。

2. 《植民》為戰前日本植民通信社以促進海外殖民、移民發展為目的發行的雜誌，稿件來自政經界人士與記者等的評論、報導，內容擴及滿蒙、南洋、中南美等地。

3. 「現代」、「近代」的用語，在中外學界各因作為歷史階段分期、社會發展概念、美學風格定義的說明，而有不同的劃分標準和範圍。西方藝術史以十九世紀中至二十世紀初，自印象派發展至野獸派與立體派，為現代美術（modern art）的肇始；東方藝術史則以受此影響產生全面性的變化為開端。由於臺灣美術在日治時期開始有如此相應的變化，並在戰後輾轉持續，本文便以「現代美術」稱之。對於臺灣歷經不同時期政權與途徑影響藝術進程的特殊性，過去學界有對戰前以「近代」、「殖民現代性」，或戰後始稱「現代美術」的表述方式。本文為兼顧簡明與普及性不再劃分，留予有興趣的讀者回顧探討。

4. 教育部1929年於上海、1937年於南京、1942年於重慶，分別舉辦了全國美術展覽會。戰後於1957年移至臺北繼續舉辦。

5. 1935年文部省大臣松田源治原本欲推動帝展改革案，取消舊審查委員的無鑑查資格（不需鑑查便可入選作品）。1936年初松田急病逝世，帝國美術院仍依此案舉辦了一次帝展（稱為改組帝展，或春季帝展）。如陳進〈化妝〉於此次入選。然而與美術界的紛爭未解，妥協之下，文部省於同年末舉辦展覽，包括針對新人畫家的鑑查展，及舊制時不需鑑查便可入選的招待展（後來合稱昭和11年文展）。如陳進〈三地門社之女〉、廖繼春〈窗際〉、李石樵〈楊肇嘉氏之家族〉便入選此鑑查展。

6. 1924年第三回鮮展，第一部中的四君子類移入第三部，與書法並陳。1932年第十一回時，廢除書法和雕刻，四君子併回第一部的東洋畫中，第二部為西洋畫，第三部設工藝品部。1935年第十四回時，雕刻改稱為雕塑重回第三部，與工藝並陳。

7. 轉引自顏娟英，〈自畫像、家族像與文化認同問題──試析日治時期三位畫家〉，《藝術學研究》第7期（2010.11），頁56-57。

8. 陳植棋文、蔡家丘譯，《不朽的青春──臺灣美術再發現》（臺北市：北師美術館，2020），頁257。

黃土水（1895-1930）
甘露水

大理石，80×40×175cm，1921
第三回帝國美術院美術展覽會入選
文化部典藏

黃土水1895年出生於臺北艋舺，年少時父親過世，家境並不寬裕。1915年臺灣總督府國語學校畢業後，獲推薦進入日本東京美術學校雕刻科木雕部就讀，學習日本傳統木雕的同時，也學會塑雕、大理石石雕等西方雕塑技法。1920年以臺灣原住民為題材的〈蕃童〉入選日本帝展，成為日治時期第一位入選日本官展的臺灣人。

1921年，黃土水以大理石像〈甘露水〉第二次入選帝展。一座等身大小的裸女立像，頭微仰，眼睛闔著，兩隻手臂自然下垂，手指齊整地置於雙殼貝上。女子的雙腳微微交叉，足下躺著三個雙殼貝。整體構圖穩定，帶給觀者神祕寧靜，但又充滿力量的感覺。

裸女與貝殼的組合，令人聯想起西方藝術中著名的〈維納斯的誕生〉。但黃土水為何將作品取名為〈甘露水〉？他想表達什麼樣的意涵？

1921年發行的帝展圖錄中，〈甘露水〉附的英文翻譯是「Daughter of Nectar」。中國民間有蛤蜊中出現觀音或女人的傳說，類似故事也流傳於日本。黃土水將西方維納斯誕生的一殼扇貝置換成巨大的雙殼蛤蜊，隱含著「蛤蜊觀音」的寓意，也意味著她是東方維納斯。從作品名稱又可推測，正如維納斯從海中誕生，作品呈現的是裸女承受甘露水的恩惠，此刻正是誕生的瞬間，她的眼睛尚未睜開。

裸女像是東方傳統藝術罕見的主題。日本明治維新後，逐漸受西方藝術潮流的影響，藝術家以裸體素描為美術基礎開始創作。黃土水是接受日本西式美術教育的第一代臺灣藝術家。從〈甘露水〉可見，他觀察了實際的女性裸體，精確雕刻出模特兒的骨架及肌肉，於這些寫實技術的基礎上，摸索出東方女性的理想美。〈甘露水〉是臺灣近代藝術家最早創作的裸體作品，也寄寓了黃土水當時期盼臺灣青年藝術家能開啟「福爾摩沙新時代」的心情。

黃土水不幸英年早逝。過世後，〈甘露水〉與其他入選帝展作品，一同捐給臺灣教育會館（今二二八國家紀念館）。然而國民政府接收臺灣後，曾於教育會館陳列的黃土水作品遭到丟棄。其中，〈甘露水〉長期以來由臺中張姓家族代代收藏，2021年終於獲得同意公開，黃土水的時代經典重獲新生。（**鈴木惠可**）

石川欽一郎（1871-1945）
福爾摩沙

水彩、紙，38×45cm，1910-1916
臺北市立美術館典藏
款識：ISHIKAWA, KIN　Formosa

石川欽一郎出生於日本靜岡市，父親是舊德川幕府官員，明治維新時被驅逐出東京。石川熱愛傳統日本謠曲與繪畫，特別是旅行中便於隨時寫生的水彩畫。他亦熱中追求現代新知，同時為了謀生也發憤學習英文。先在大藏省（今財務省）印刷局工作，後任職陸軍參謀本部翻譯官。業餘時間他學習水彩畫，並加入明治美術會，師從川村清雄（1852-1934）與淺井忠（1856-1907）。

1907年11月轉調臺灣總督府陸軍部擔任通譯官，並在臺灣總督府國語學校兼課，直到1916年辭職返日。在臺北期間，他從業餘畫家轉型為美術教育家，為臺灣的西畫啟蒙教育奠定基礎。他積極推動水彩畫的大眾創作，組織課外習畫班，舉辦公開展覽和演講活動，在臺灣掀起一場現代美術文化運動。

1922年畫家旅遊歐洲，四處寫生。關東大地震發生的次年（1924）他接受邀請，再度來臺任教臺北師範學校。這回他更勤於旅行臺灣各地寫生創作，直到1932年春返日。作品大量發表於報刊，並且出版了作品集《山紫水明集》、《課外習畫帖》。他在臺北師範學校培養出許多美術學生，主要有倪蔣懷、陳植棋、藍蔭鼎與李澤藩等。

這幅〈福爾摩沙〉右下角簽名處寫著「Formosa」，很可能是他第一次來臺時的作品。石川採取低姿遠望地平線的視點，描繪出小鎮寬闊的街道與朦朧的遠山天際。畫面主調為柔和明亮的淡紫色天空與黃褐色大地，右下的一口陂塘邊，幾簇竹林於風中搖曳，空曠的道路兩旁聳立著灰白色的竹管厝，一樓留下寬敞的騎樓空間，表現出臺灣傳統聚落的建築特色。這是清晨時分寧靜的農村日常：遠來的小販挑著扁擔，三兩村民聚集在他前面；街上行人來往稀落，天地節氣恆常流轉。構圖簡單素樸，是幅帶有民俗趣味的風景畫。（**顏娟英**）

ISHIKAWA. KIN
FORMOSA.

鹽月桃甫（1886-1954）
萌芽

油彩、畫布，65.5×80.5cm，1927
第一回臺灣美術展覽會參展
私人收藏

鹽月桃甫身兼畫家、藝術教育家，在臺灣近代美術史居關鍵地位。他自1921年渡臺至戰後被遣返日本，終始以臺灣為家，以臺灣為主題創作了無數逸品。這些作品戰後留在臺灣，命運坎坷，傳世極少，而且幾乎都是小品。〈萌芽〉是他為首屆臺展所繪製，也是他參展臺府展三十一件作品中僅存的一幅。身兼臺展催生者與審查委員的鹽月，以臺北植物園生機盎然的春天一景來象徵臺展的起步。

鹽月的作品以其色彩與引人深思的內容而著名。時評或譽其色調扣人心弦、一筆一畫都在畫家掌控下；或喻其獨特而豐醇的顏色乃耐心提煉、去蕪存菁、反覆調配之後的成果。鹽月也自言作畫時會徹底研究顏色的強度和畫面的效果，為了找到決定性的顏色，不惜再三重繪底稿。〈萌芽〉的畫面中，蒼鬱的常綠植物簇擁一汪湛藍的池水，前景的大紅花朵和中景明亮的淡乳黃、淡粉綠色塊將視線導向中心——新芽朝天伸展的落葉木。濃厚的顏料層層塗抹刮刻，豪邁而細緻，同時以著色的痕跡來取代線條，顏料、筆觸和筆致渾然一體，可謂「以色彩表現」的代表作。

鹽月自1990年代被重新發現後，因傳世作品之限，受矚目的焦點主要在其

鹽月桃甫，〈公園一隅〉，油彩、木版，24×33cm，1926，順益台灣美術館典藏，順益台灣原住民博物館提供。

原住民題材的畫作。不過他的臺展作品中有八件是風景畫，相對於描繪原住民的十一件，比重不小。個展的評論亦顯示風景畫占有很重要的地位。為數不多的傳世風景畫表現兩種不同的風格：一如〈萌芽〉，以濃厚多層的色塊為表現語彙，凹凸有致，別具一格。另一則融合其擅長的南畫筆法，色層較薄而平坦，注重線條表現，筆致流利躍動，色調較前者柔和（例：〈公園一隅〉，1926)。不過兩者的筆觸與色調皆富韻味，自成一家，且選景構圖多有寓意。

以〈萌芽〉為例，1920年代的植物園照片顯示，鹽月描繪的池邊其實種著許多棕櫚科樹木，卻沒有出現在畫裡。總督府從領臺初期就開始有計劃地從海

外引進多種棕櫚科樹木，意圖讓臺灣景觀充滿典型的南島風情，而植物園就是研究和執行這項移植計畫的實驗場。鹽月沒有讓〈萌芽〉景點中那些繁殖成功的外來種棕櫚科樹木入畫，他追尋臺灣景色原初風貌的態度和描繪臺灣原住民族的執著是一致的。鹽月也曾表示，畫樹林有如畫人的群像，畫家該畫出自己的思想。因此風景畫可謂其思考的體現，配合他對原住民族的描繪，鹽月刻劃出他心目中的臺灣形象。（呂采芷）

廖繼春（1902-1976）
有香蕉樹的院子

油彩、畫布，129.2×95.8cm，1928
第九回帝國美術院美術展覽會入選
臺北市立美術館典藏

挺拔伸展的香蕉樹與蕉葉，猶如主角占據大半的畫面，吸引觀者的目光。下方可見多位穿戴傳統服裝與髮飾的女性，或坐或站的交談或工作。〈有香蕉樹的院子〉以鮮明濃重的色調，描繪臺灣傳統巷弄間，充滿溫度的生活場景。

廖繼春出生於臺中豐原，家中務農，葫蘆墩公學校畢業後，1918年進入臺灣總督府國語學校就讀。他自小便展現對繪畫的興趣，中學時期透過函授與自學學習油畫。1924年，他受未婚妻家人支持，考取東京美術學校圖畫師範科，赴日深造。三年後畢業返臺，受聘為臺南長老教中學校教員。並與南部畫友如陳澄波等人，組成「赤陽洋畫會」，舉辦展覽。

1928年廖繼春以〈有香蕉樹的院子〉入選第九回帝展，是繼陳澄波之後，第二位以繪畫入選帝展的臺灣畫家（同屆亦有陳植棋入選）。1931年再度以〈有椰子樹的風景〉入選第十二回帝展。他的畫作描繪亞熱帶的風景、植物，同時展現臺灣傳統文化的人物、建築，頗符合當時官方提倡「地方色」的潮流。

作品的取材地，研究者指出是廖繼春當時在臺南居處的庭院。此時他的妻子正懷著第二胎待產，據說便是畫面左方坐著的婦人。無論描繪的實際地點或人物為何，本作中另一位無形的主角是——光影。熾烈的陽光透過枝葉映照出陰影，灑落在屋牆、人物和地上，遍布畫面，充滿層次與律動感。即使當時有許多描繪臺灣地方色彩的作品，但很少有一幅油畫如此專注在光影的表現，讓人無法忽視自畫面映射出來的耀眼光芒。前一年，畫家參與組成的畫會取名為「赤陽」，那是自況創作的熱情和精神有如南部的豔陽，而在這件作品中具體刻劃出來了。

廖繼春投入全部的心力作畫，代表臺灣競逐帝展，猶如畫中的香蕉樹撐起天地，家鄉的陽光穿透身體，映照在所有他關愛的事物上。（蔡家丘）

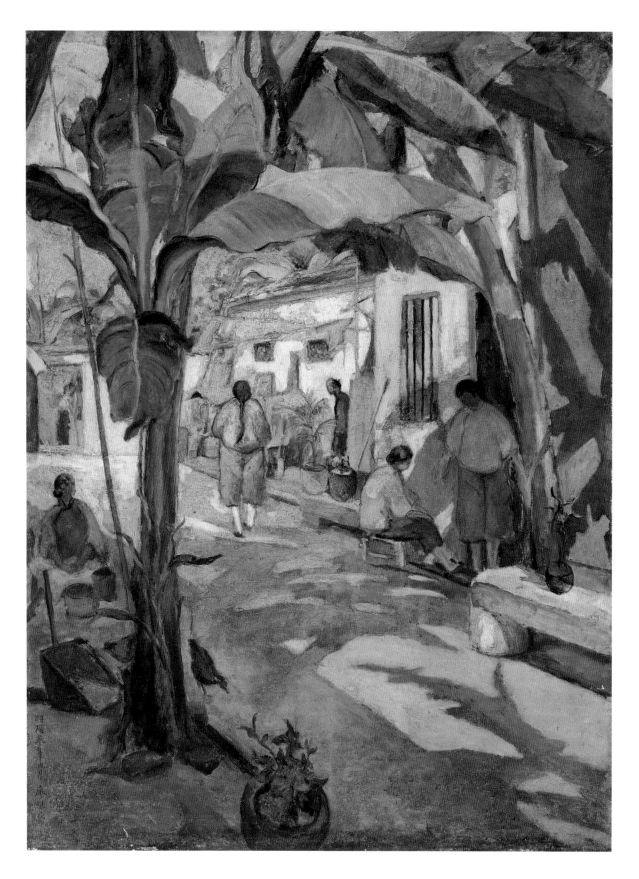

倪蔣懷（1894-1943）
臺北李春生紀念館（裏通）

水彩、畫布，43.4×58.5cm，1929
第三回臺灣美術展覽會入選
臺北市立美術館典藏

倪蔣懷，出生於臺北，1909至1913年就讀臺灣總督府國語學校公學師範部乙科，是臺灣二十世紀初接受現代美術教育的第一代水彩畫家。身為石川欽一郎的臺籍大弟子，倪蔣懷一生熱愛水彩創作，也以同樣熱情，投身開拓臺灣藝術的發展。

1917年，倪蔣懷辭去暖暖公學校教職，開始販炭經商；1920年轉以經營礦業包採事業謀生，但推動美術發展是他的終生理想。1926年之後他襄辦或贊助了七星畫壇、臺灣水彩畫會、赤島社等美術社團，1929年還於大稻埕創設「臺灣繪畫研究所」（又稱臺灣美術研究所，可能所有活動都在暑期進行），對於藝壇後輩盡心扶持。他是無私的園丁，也是利他的藝術贊助者，在臺灣美術史上功不可沒。

倪蔣懷自1927年以來持續入選臺展。1929年，以在大稻埕後街寫生的〈裏通〉（「裏通」即後街之意，倪過世後畫名幾經修改，目前北美館登錄系統以「臺北李春生紀念館」為名）順利入選第三回臺展，然而這幅繪在畫布上的水彩，卻是倪蔣懷最後的臺展登場之作。因為臺展西洋畫部日趨以油畫為主流，

倪蔣懷也轉而以「日本水彩畫會」作為作品發表的舞臺。

石川欽一郎曾經為文提及永樂町後方有條環繞的小陰溝，上面架著座橋，沿著水溝兩旁，可以找到絕佳的作畫題材。1908年石川入選帝展的〈小流〉就是描繪這個地方。從最初幾屆的臺展圖錄，也可見到石川任教的北師學生取材大稻埕附近小陰溝的作品入選。

倪蔣懷也有一系列描繪這區景色的作品，其中以〈裏通〉全景式的構圖最為流暢大氣。畫家使用水彩層層疊疊畫於畫布，呈現出類似油畫的渾厚質感，而非透明水彩的流動效果，色感表現溫潤清雅。畫中地點，推測是在如今歸綏街與環河北路交界處，李春生舊宅邸附近。李春生（1838-1924）是大稻埕富裕的茶商，也是臺灣基督長老教會的奠基者。有趣的是，同屆陳英聲（1898-1961）首次入選臺展的〈街之裏〉也是畫這條後巷，而且是相同視點的放大近景。因此從〈裏通〉所能看到的，不只是倪蔣懷個人的創作成果，也可以窺見1929年以「臺灣繪畫研究所」及石川欽一郎為中心的珍貴藝術網絡。（**林育淳**）

呂鐵州（1899-1942）
後庭

膠彩、紙，213×174cm，1931
臺北市立美術館典藏

圖1　呂鐵州，〈後庭〉，1931，第五回臺展圖錄，顏娟英提供。

圖2　呂鐵州，〈秋葵〉，1929，第三回臺展圖錄，顏娟英提供。

呂鐵州原名呂鼎鑄，生於桃園大嵙崁街，1913年大溪公學校畢業，1915年就讀臺灣總督府工業講習所木工科，1917年休學。1923年父逝分家，遷居臺北太平町五丁目媽祖宮附近開設繡莊，他所描繪的花鳥繡樣畫稿，圖案精美頗受歡迎。1927年呂鐵州以昔日受市井喜愛的傳統題材〈百雀圖〉參加首屆臺展卻落選，1928年決心東渡日本習藝，選擇京都市立繪畫專門學校就讀，後跟隨福田平八郎（1892-1974）、小林觀爾學習。

1929年呂鐵州嶄露頭角，不僅〈秋葵〉首次入選第三回臺展，更以〈梅〉獲得特選。之後呂鐵州忙於每年持續參加臺灣官辦展覽，多次獲得「臺展賞」、「臺日賞」等榮譽。1930年代呂鐵州加入栴檀社、麗光會、六硯會，也開班授徒，於太平町（今日延平北路一帶）自宅成立「南溟繪畫研究所」，培育不少後進。此外他常到外地寫生尋找創作題材，然而終年忙碌積勞，1942年秋天過世，享年四十三歲。

也許與經營繡莊有關，也許是基於興趣，呂鐵州對於植物花鳥題材始終得心應手。北美館收藏的〈後庭〉與同一年獲得「臺展賞」的〈後庭〉（圖1）是主題與畫面極為相似的姊妹作。黃秋葵、紅秋葵競相綻放的畫面最早出現於首次入選臺展的〈秋葵〉中（圖2），日後幾位曾經在呂鐵州畫室學習的畫家也選用了這個題材，他們以類似作品參加官展並且入選。

北美館收藏的這幅〈後庭〉，除了黃、紅秋葵擔任主角之外，小雞飛奔爭食的場面，更增添溫馨活潑的氣氛。棕櫚與蘇鐵搖曳生姿扮演生動的配角，而經常出現在呂鐵州畫作中的黃白粉蝶與蜜蜂，也恰如其分飛翔或降落在適當位置。畫家將顏料堆疊，以高填法製造出立體凹凸的效果，擬真了地面上石子高低突起的華麗質感，整張作品顯得既熱鬧又雅致，不但展現了呂鐵州強烈的個人風格，也堪稱為運用這個畫題與畫稿粉本的集大成之作。（**林育淳**）

陳進（1907-1998）
合奏

膠彩、絹、屏風，177×200cm，1934
第十五回帝國美術院美術展覽會入選
家屬收藏

陳進的繪畫生涯，在1934年〈合奏〉入選第十五回帝展時達到高峰，日本《萬朝報》的標題以「南海女天才」稱呼她。帝展入選，她獲日本皇太后贈送硯臺，這樣的成就對日本畫家而言也是殊榮，對陳進來說更是極高鼓勵；陳進是第一位獲得如此榮譽的臺灣畫家。

〈合奏〉畫在兩扇屏風上，單純的背景讓兩位青春年華的女性成了聚焦點。她們坐在長條螺鈿橫椅上，一位吹簫、一位彈三弦琴，姿態優雅，衣著、打扮和首飾似乎都引領時尚。女子的五官仍屬傳統審美樣式的柳葉眉與櫻桃小嘴，但很摩登地燙了西式捲髮。一式的灰藍底金紋高叉旗袍，左側女子以黃色襯裡搭藍色繡花鞋，右者以綠裡搭紅色高跟鞋，加上耳環、手鐲、胸前垂掛的綠玉墜子與珍珠項鍊等配飾，整體印象典雅又極盡妍麗。繪畫技巧上強調顏色的豐富以及裝飾平塗的效果。

美人畫是傳統日本畫的重要題材。〈合奏〉的都會時尚美人畫風格，源自日本的「明治時世妝」，這與陳進師從日本畫家鏑木清方（1878-1972）與伊東深水（1898-1972）密切相關。以女性形象搭配傳統樂器的安排，則是當時亞洲畫家的慣常手法。臺展的東洋畫作品中也有許多以女性為主題的人物畫。這些畫作採用傳統媒材，融和西方繪畫觀念，對理想女性的描繪，焦點在於外貌、衣著與配飾。面貌五官因為傳統對於美的既定框架而沒有太多個性化的表達。在追求現代化的風潮和時尚流行的影響下，服裝、配件成為畫家競技的重點。臺展作品中的女性形象，反映出30年代臺灣新女性的面貌，氣質溫婉又是當時的時尚代言，建構出一種混搭現代性與傳統價值的圖像。

畫中的螺鈿家具常見於臺灣上層社會家庭，也是陳進家中的擺設。〈合奏〉的繪畫風格、背景陳設與創作手法，融合了多元的中、日、臺文化元素，具體而微反映出近代臺灣美術的歷程。陳進自第一回臺展就連續在臺展與府展中入選獲獎。她不但在臺灣獲得認可，也前後八次入選日本官方大展。1938年後她定居東京，直到日本戰敗返臺。她是日治時期最知名也是成就最高的女畫家。

（謝世英）

143

盧雲生 (1913-1968)
梨子棚

膠彩、絹，207×125.5cm，1934
第八回臺灣美術展覽會特選暨臺展賞
臺北市立美術館典藏

粗壯結實的樹幹支撐著深淺分明、錯落有致的濃密樹葉向左右伸展，映襯自畫面中央開出的花蕊益發潔白芬芳，枝葉掩映間有數顆褐色梨子將要成熟。栽培者細心剪枝、施肥，搭建棚架以防風吹雨打。在用心呵護下，梨樹不僅長出許多細嫩的新枝枒，也結出纍纍果實。畫家以細膩筆觸將梨樹各部位的形狀和質地描繪得栩栩如生，並以清雅和諧的色調表現梨花如雪花、美人般的詩意形象，觀者彷彿能聞到陣陣清香。

盧雲生本名盧龍江，取字號雲友，後改為雲生。出生於裱畫店林立的嘉義「美街」，在鄰家大哥哥、風雅軒裱畫店之子林玉山的耳濡目染下，逐漸產生書畫創作的興趣。幼年就讀嘉義第一公學校，接受新式教育的同時，也進入名儒林植卿（1864-1941）講學的私塾，學習四書五經，並在公學校畢業後加入嘉義名士賴雨若（1877-1941）創辦的「壺仙花果園修養會」，學習漢文韻學、詩詞、北京話等，且擔任賴雨若律師事務所的筆生（文書），培養了豐厚的漢學素養與認真嚴謹的處事態度。

1931年，盧雲生與李秋禾（1917-1957）、黃水文（1914-2010）等熱愛繪畫的青年加入由嘉義仕紳籌辦的「自勵會」，接受林玉山指導，以入選臺展為目標，從基礎的運筆、素描開始學習東洋畫的創作。林玉山承襲了日本師長追求自然主義的寫實藝術風格，不僅將畫技傾囊相授，也將「寫生」作為核心創作觀念教與學生。〈梨子棚〉便是盧雲生一連數月在壺仙花果園中用心觀察和寫生的成果，他將梨樹從二月萌芽、開花，到八、九月結果的各階段融匯呈現於作品之中，展現出精湛的寫生功力與嚴謹細膩的構圖技巧。他的努力受到評審青睞，榮獲第八回臺展特選暨臺展賞，為故鄉爭光。

以自然寫生為基礎進行思考、創作的藝術觀念，也成為盧雲生在戰後「正統國畫論爭」之時，勇於面對抨擊為臺灣畫家發聲辯護的重要依據。他撰文呼籲改革國畫臨摹仿古的弊病，發展新路向。這棵美麗的梨樹，似乎象徵日治時期的青年畫家，在用心的栽培呵護之下，逐漸長出繁盛的新芽，以及不負期待的飽滿藝術果實。**（高穗坪）**

立石鐵臣（1905-1980）
蓮池日輪

油彩、畫布，60.9×72.5cm，1942
第五回臺灣總督府美術展覽會參展
國立臺灣美術館典藏

〈蓮池日輪〉是參加1942年第五回府展的作品，描繪蓮池與水面倒影的景象。經常在臺北新公園（今二二八紀念公園）漫步的立石鐵臣，曾為文描述公園的蓮池風景：「傍晚時分在蓮花池中看雲是無比歡喜的事情。映照水中的晚霞，隨著時刻變濃，與蓮花糾纏不清，具有撩亂之美，隨著夕陽逐漸變弱，在微光中幽幽浮現出的是白紅蓮花之美。」由此段文字可見立石鐵臣敏銳的觀察力。若是提到繪畫中描繪睡蓮與水面倒影的主題，馬上會讓人聯想起莫內的蓮池系列畫作。不過，顯然立石鐵臣與莫內所欲表現的氣氛有所不同。立石鐵臣在此畫中藉由蓮花與太陽，呈現出一個虛實交錯的空間。蓮花象徵著生之美，蓮葉以緻密寫實的手法描繪，似乎要傳遞出這是一個肉眼可見的真實世界，但水面所映照的天空卻是鏡像，太陽以虛幻之姿登場，散發出一絲幻想般的氣氛，似乎暗示著眼前所見的真實世界不過是心的反映。

　　立石鐵臣1905年出生於臺北，父親立石義雄當時任職於臺灣總督府。八歲時舉家遷回日本。十六歲時在鎌倉跟

引自《經典再現──臺府展現存作品特展》（臺中市：國立臺灣美術館，2020），西洋畫部，頁96。

隨跡部青瀾學習日本畫，後向岸田劉生（1891-1929）請教西洋畫，岸田劉生去世後，轉向梅原龍三郎（1888-1986）學習。1933年，二十八歲的立石鐵臣來臺旅行寫生，隔年遷居臺灣，並參與創設臺陽美術協會，是會員中唯一的日本人，然而第二年退出。1936年畫家又返回日本。

　　1939年立石鐵臣應聘臺北帝國大學（今臺灣大學）製作昆蟲等標本畫。此次來臺定居，雖經歷了日本戰敗，仍受國民政府留用，陸續任職於省立編譯館、臺大等單位，直到1948年12月才遣返

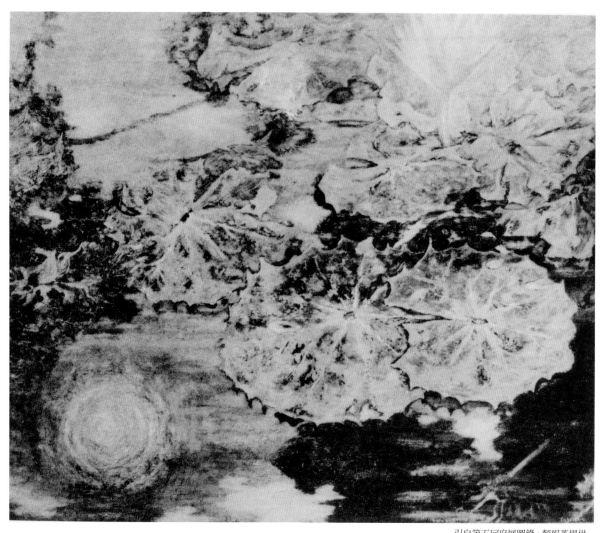

回日。在臺期間，立石鐵臣除參與臺灣美術展覽會之外，也協助西川滿所創立的個人出版社「日孝山房」，以及「東都書籍株式會社」等的編輯工作，並負責《媽祖》、《文藝臺灣》等文藝雜誌的裝幀與插畫。同時擔任1941年創刊之《民俗臺灣》的封面設計與插畫工作，執筆「臺灣民俗圖繪」的連載專欄。

立石鐵臣是活躍於臺灣畫壇與文壇的「灣生」日本人。返日後轉向超現實主義風格創作，然而也繪製兒童繪本，以及昆蟲圖鑑等的細密畫。1980年因病逝世。（**邱函妮**）

過渡期的臺灣美術
——新時代的出現也接近了——

<div style="text-align:right">黃土水</div>

臺灣文化的開發距今約兩百年前，如果開發順利的話，臺灣藝術應該處於正要留下些什麼的時期。然而回顧今日的臺灣，沒有什麼事物值得稱為臺灣固有的藝術、文化。這是甚為遺憾的事情，不過回顧動盪的歷史，或許有其不得已的地方。

也就是說，臺灣受西班牙、葡萄牙與荷蘭等的占據，後來鄭成功再來攻逐，兩百年間，無刻不是動輒干戈，或匪徒蜂起之時，因此民心不安，所謂的固有藝術、文化沒有勃興，也是當然的吧。

現在在臺灣稱作藝術或美術的事物，幾乎都是支那文化的延長、模仿等等，因此沒有什麼真正值得觀賞。比較受讚賞的例如北港媽祖廟的色彩、雕刻，也不過是以一般人為對象，藝術上的價值不得不令人懷疑。

而且，過去臺灣文化的遲緩發展，也與所謂本島人的有識者、長輩等人，對此沒有保護助長有關。最近的例子，是有位本島的長輩，詢問某帝展審查員——公認是大畫家——所作的一幅畫要多少錢？回答要五百圓的時候，他落荒而逃般地離開。然而說是捨不得錢財，卻也不是如此。家中妻妾五人乃至十人圍繞，為了家妾投入數萬的資金，設計如殿堂般的建築。現在本島有著舊思想的人們中，像這樣的人很多，所以臺灣藝術要振興、隆昌的想法也不受重視。

然而，追求現代覺醒的青年之間，有著勃勃的霸氣和適合新時代思想的人很多。暫且隱忍自重的話，相信臺灣文化的建設也不是難事。換句話說，臺灣不只是美術，可以說全部都在這樣的過渡期。

臺灣是天然物產相當豐饒的土地，有稻米、茶葉、砂糖等，實在是無盡的寶藏。一旦踏入山地，到處都是千古未曾開發的處女林。真是發揮著山紫水明，與天然之美。

我覺得在富有如此自然美的臺灣，沒有誕生固有的藝術，實在是不可思議的事。親近並成長於這自然美的人們，腦海中不會沒有愛美的心理。

我相信這畢竟是獎勵助長的力量不足的緣故。

　　每當遇到本島的青年，我便提倡自我的哲學。昔日的諺語提到「人生七十古來稀」，不過如東洋人的平均年齡也才三十多歲。不為什麼而生的話，三十多年的歲月就像夢一般過去，貴重的精神也與死亡同葬，最後只剩下粉塵臭氣，與攀附死屍的蛆而已。總之生在這個世界，不為什麼便死去，不是作為萬物之靈的人類應該有的事。自古以來，有所謂「虎死留皮，人死留名」的說法。因此，我想以自己的力量，向後世傳達，能深刻感動社會的美術。我努力地想要留下，鑿入自己不屈不撓精神的雕刻。就算只是一件雕刻，鑿入自己的真實生命打造而成的作品，會向未來永恆地流傳吧。這樣的話，儘管自己的肉體滅亡，靈魂仍與作品一同不朽。我常常提倡這樣的自我哲學。

　　不只如此，美術是和平的象徵，能調和人的精神，使品性向上。我希望以這樣的見解，為內臺融合聊表心意，是我經常懸念的事。

　　我相信，臺灣美術的出現，不只是臺灣的光榮與福祉，更是為了內地人、本島人的幸福，甚至對全世界的人類，誠然有莫大的貢獻，我孜孜不倦地朝此信念勇往邁進。我想現在本島青年雖已覺醒，若能繼續致力於臺灣文化的向上，頑固沉迷舊思想的人會消失，臺灣新文化的興隆，也在不遠的將來。

　　當此之秋，盼望我們本島青年，務必自重，能夠不屈不撓，努力開拓。

　　（記者）本文的作者黃土水君，如本刊去年十二月號所介紹，是入選帝展三回、年輕有為的新藝術家，在這次東宮殿下行啟臺灣之際，為奉慰旅情獻納新作。此稿完成之時，正在趕製作品，應在三月末完成，將其帶來臺灣。

《植民》第 2 卷第 4 號，1923 年 4 月

譯者說明：

黃土水發表這篇文章時，已經以〈甘露水〉等作品入選帝展三次，並曾為貞明皇后（大正天皇妻）、皇太子裕仁親王製作動物雕刻，此時正為4月即將訪臺的皇太子製作作品。本文與前一年發表的〈出生於臺灣〉（《東洋》雜誌，1922年3月）內容相近，然而更直接面對臺灣青年發聲，語調也更言簡意賅，鏗鏘有力（圖1）。

圖1　黃土水〈過渡期にある台灣美術〉日文原件，劉榕峻提供。

刊載本文的是《植民》雜誌的「行啟記念臺灣號」（圖2），鮮少見於海內外圖書館，由藏家劉榕峻自東京神保町古書店購得。值得注意的是，除了本文以及臺灣政經、內臺親善主題的文章外，還收錄林呈祿〈內地人與臺灣人的關係〉、陳逢源〈日本與臺灣議會〉兩文（圖3），間接顯示雜誌社支持設立臺灣議會的立場。（蔡家丘）

圖3　《植民》第2卷第4號目錄，劉榕峻提供。

圖2　《植民》第2卷第4號（「行啟記念臺灣號」）封面，劉榕峻提供。

第三章

描繪地方色彩

描繪地方色彩

蔡家丘

> 臺灣的自然比起日本內地的更熱情，色彩更豐富，像樹木、建築物、
> 空氣、風俗等都能呈現原色的強烈對比，維持一種極佳的和諧，有如
> 一首感性的詩。
>
> ——陳植棋，〈致本島美術家〉，《臺灣日日新報》，1928.09.12

1926年，出身嘉義美街裱畫店，在老師伊坂旭江與親戚陳澄波的鼓勵下前往日本留學的林玉山，正在東京府美術館的展覽會場觀摩作品。其中特別吸引他目光的，是黃土水製作的大型風景浮雕〈南國的風情〉（圖1）。[1] 作品刻劃水牛在河邊戲水棲息，對岸椰林橫亙綿延，展現出與天地共生息的恢宏意象。到日本留學與此次觀展經驗，促使林玉山改學日本畫，返回臺灣後，便常構思以水牛和家園景象入畫。當時臺展的審查員與藝評家，也都不約而同對臺灣畫家提出建議，認為創作應該表現臺灣特有的「地方色」。[2] 於是他們的筆下創作出如本章中的一件件作品，呈現深具臺灣特色的自然風光、巷弄街景、家鄉族群與南國花鳥等等，共同營造了戰前最為燦爛豐富，又細緻精微的臺灣美術圖像。然而，這樣的創作觀是如何形成的呢？

「地方色」的由來

日本

日本美術界關於地方色的討論，源起於1910年代藝術家之間的一場論爭。[3] 1909年東京美術學校學生山脇信德（1886-1952）參加第三回文展的作品〈停車場の朝〉（停車場之朝）（圖2），描繪上野車站附近的風景，引發議論。讚賞者覺得此作品令人聯想到莫內（Oscar-Claude Monet，1840-1926）的〈聖拉札爾車站〉，也可見到描寫光線和自然的努力。然而，

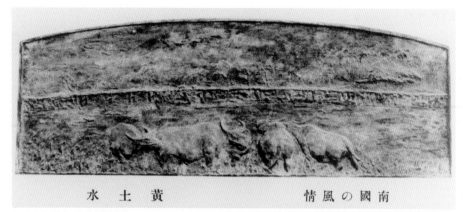

圖1　黃土水，〈南國的風情〉，1926，第一回東京聖德太子奉讚展圖錄，顏娟英提供。

圖2　山脇信德，〈停車場の朝〉，1909，第三回文展，東京文化財研究所資料庫。

畫家石井柏亭（1882-1958）則批評這種過於模仿印象派的手法，「從地方色的觀點來看」，遠離了現實事物應有的色彩和明暗。雕刻家暨詩人高村光太郎（1883-1956）於是撰文反駁，認為「地方色」雖注重表現某個地方的自然色彩，然而藝術家的個性表現享有最大的自由，不應受限。這篇文章便是公認為如同日本後印象派宣言的〈綠色の太陽〉（綠色的太陽）。

　　於是，原本從英語「Local Colour」翻譯成「ローカルカラー」或「地方色」的用語，在當時的美術界與辭典中，有著意指事物存在的固有色彩（如石井所言），或是屬於地方、鄉土的色彩（如高村所言），具有多重意涵。此時正逢1910年由武者小路實篤（1885-1976）、志賀直哉（1883-1971）、有島生馬（1882-1974）等人為核心的雜誌《白樺》創刊，介紹後期印象派等西洋藝術的發展，刺激青年藝術家更加追求自我表現的風格。

簡要地說，「地方色」這個使用在美術上的詞彙，可以說是在日本接受西洋美術的過程中轉譯而來，並且逐漸擴充了它的意涵。

韓國

在韓國，關於「地方色」的議論與意識，於1920年代後期出現在韓國畫家的言論、畫會展覽評論中，到30年代中期也頻繁出現在關於鮮展的評論裡。[4]1928年畫家沈英燮發起「綠鄉會」，希望創造「自然的農鄉」。畫家金瑢俊（1904-1967）創立「鄉土會」，並與東京美術學校出身的畫家組成「東美會」，認為藝術要歌頌「鄉土的情緒」。1935年，第十四回鮮展將雕塑重新併入第三部工藝品部時，朝鮮總督府文教局長渡邊豐日子提出呼籲，歡迎「有豐富地方色的雕刻品」。擔任鮮展審查委員的日人畫家，也經常對此發表意見。如東京美術學校教授藤島武二（1867-1943）讚許參展作品的題材，表現出「朝鮮特有的自然」；伊原宇三郎（1894-1976）期待除了題材之外，能夠更具有「朝鮮地方色」的藝術趣味。

回應這樣的期待，鮮展作品便常出現描寫農村、田園，或是穿著傳統服飾的女性，如妓生（藝妓），以及小孩等題材；偏好表現白色，或是鮮黃、紅色等民族服飾、物件的色調。留學日本太平洋美術學校的李仁星（1912-1950），1934年獲鮮展特選的〈秋天某日〉為地方色的代表作之一（圖3）。畫中可見農村作物如向日葵、玉蜀黍等，還有具韓國人體型與樣貌的女性

圖3　李仁星，〈秋天某日〉，油彩、畫布，96×161.4cm，1934，三星美術館收藏，引自《鄉 이인성 탄생 100 주년 기념전》（韓國國立現代美術館，2012），頁47，圖版5。

與小孩。畫家強調青色天空與紅色大地的風景特徵，配合強烈的筆觸，表達對故鄉濃厚的感情。

臺灣

　　1927年，正在籌劃第一回臺展的臺灣總督府文教局長石黑英彥發表談話：「（我）更期待作品逐漸大量地取自臺灣的特徵，發揚所謂灣展的權威。」1928年曾任文展審查員的松林桂月（1876-1963），來臺擔任臺展東洋畫部審查時表示，希望看到的是「臺灣特有のカラー」（臺灣特有的色彩），像在東京、京都、大阪一樣，能成就自己的「鄉土藝術」。[5]1935年藤島武二擔任第九回臺展西洋畫部審查員，也曾提到由於臺灣在全世界中有著優越的自然環境，只要好好地掌握「熱帶的ローカルカラー」（熱帶的地方色彩），相信便可以產生前途無量的畫家。[6]臺展賞、臺日賞（《臺灣日日新報》提供）便是以這樣的表現作為評選方向來頒發。相較於此，有的評論家和審查委員如鹽月桃甫，接續前述高村光太郎重視個性的意見，認為追求臺灣特色的藝術，並非單純是題材上的選擇，而是同時需要掌握時代精神與風格，透過自我觀察與個性表現出來。

本土意識的興起

　　標榜地方色的言論和創作，從日、韓的官展與美術界中興起，並在臺灣1920年代中期以後，於臺展的場域反覆呈現出來。事實上，這樣的思潮不僅是為了回應日本審查員的意見，也不局限於美術界。關心臺灣地方、鄉土，以及建立主體意識的傾向，可以說從1920年代新興知識分子投入政治、文化運動時，就已醞釀發酵。意識到殖民政府的壓迫，林獻堂、蔣渭水（1890-1931）等人組成「臺灣文化協會」，從提升文化的工作著手，四處舉辦演講、讀報等活動。提升文化的目的，在於實現民族自決的理想，臺灣人希望廢除不平等的法律制度，並且設置臺灣議會，促進地方自治。這也是許多位臺灣藝術家留學日本時的社會背景，其中因為學潮事件被退學的陳植棋，將自己受蔣渭水感召的民族熱情，轉向藝術創作，希望用畫筆證明臺灣的地位，就是一個顯著的例子。

　　30年代，文學界提倡鄉土文學，思考如何以臺灣的語言描寫社會。1933年，張文環（1909-1978）等人在東京成立「臺灣藝術研究會」，發行《福爾摩沙》（半年刊，總共發行了三期），希望整理臺灣歌謠等鄉土藝術，

圖4 《臺灣文藝》第3卷第6
號封面，1936年5月，顏水龍繪
翁鬧肖像，引自國立臺灣圖書館
日治時期圖書影像系統資料庫。

同時建立臺灣文學。1934年全臺作家齊聚臺中成立「臺灣文藝聯盟」，張
深切（1904-1965）、張星建（1905-1949）等人發行《臺灣文藝》（總共出
了十五期），網羅作家，書寫臺灣的特色。他們努力以寫實的筆法，描寫
殖民體制下農民、勞工、女性的苦惱，或城市生活的困境。如何走入社會
大眾，描繪或書寫臺灣，成為臺灣藝文界共同的提問，也是必須回應的公
眾議題。

　　追求臺灣人權利、臺灣主體性的政治訴求，過程並不順利，屢屢遭到
日本政府忽視，或是殖民政府壓制。在這個時候，黃土水等臺灣藝術家相
繼以具臺灣地方色的作品成功入選帝展，提醒了當時受挫的政治、文化運
動人士，須更為借重藝術作為共同提升臺灣自我的力量。臺灣文學家編輯
《臺灣文藝》、《臺灣文學》等雜誌時，也經常邀請畫家繪製封面與插圖（圖
4），顯示了彼此的交流，以及美術、文學兩者力量的結合。推動臺灣民族
自治的臺中仕紳楊肇嘉（1892-1976）贊助藝文活動不遺餘力，資助了顏
水龍、李石樵等人。李石樵的〈楊肇嘉氏之家族〉（圖版見頁179），呈現
了這個莊嚴有序、適然無畏的家族群像，說明臺灣美術與在地的連結，猶
如生命共同體。這幅畫作入選1936年的文展，展出時相當受到矚目，據
說使楊肇嘉感受到美術展覽的力量，比在街頭演說還有效果。

　　日治時期，當臺灣作家以文字為創作工具時，必須面對時代的種種挑
戰，包括新舊文體與中日文字的轉換、議題與發表空間的局限、戰爭時
期漢文遭禁的狀況等等。當然，美術創作也需思考表現形式與自由度的問
題，不過相對來說，地方色彩的題材，有著平易近人的自然形象、熟悉親
切的生活溫度，以及根著於土地的情感，更容易直接打動民眾。一件件幻
化成眼前優美畫面的藝術作品，像是從畫中的山谷、大地，為民眾喊出「看
見臺灣」的心聲。就算站在會場靜靜瀏覽作品，也能聽到傳向四面八方的
鏗鏘宣言，彷彿一陣陣平地春雷，替代了街頭演說和宣傳口號，撼入人心。

回顧「地方色」的研究

　　值得說明的是，臺灣美術史中關於「地方色」的研究，興起於 2000 年左右並持續至今，現代語彙多以「地方色彩」稱之。研究上以此為切入點，分析臺府展中的題材元素、風格樣式與評論文字等，也用來廣泛討論在臺展前已標榜臺灣本土特色的事例，例如在日本博覽會中陳列的臺灣物產、石川欽一郎第一次來臺期間（1907-1916）的觀察、黃土水 1920 年代的創作，以及《臺灣日日新報》舉辦臺灣新八景的票選活動等等。[7]

　　這種研究興趣的開展，並非美術史學界單一的現象，而是反映了臺灣政治、文化的整體變化。起自 1970 年代乃至解嚴以後，對臺灣主體性、歷史建構的需求，發展到對帝國主義、殖民主義進行的批判。對地方色彩的關懷契合本土意識的展現，成為研究日治時期臺灣美術史的熱門議題，累積至今頗為眾聲喧譁，各自表述。「地方色」於戰前出現，是來自美術界的論爭，也是對社會集體意識的回應。戰後，於近年來臺灣轉型的過程中，以歷史研究的性質，成為反映時勢、重新凝聚共識的議題。

豐富而熾烈的臺灣色彩

　　本章與前章收錄的作品，提供了許多臺灣美術中的地方色彩圖像，展現藝術家對此命題的詮釋與發揮。至於畫家選擇何種風格、題材，或如何詮釋時代精神，則是因人而異，各展所長。

　　倪蔣懷曾如此回憶，恩師石川欽一郎（筆名欽一盧）創作用色有所偏好的理由：

> 有人批評先生的色調中用鎘過多，其實這是為表現臺灣的地方色彩而出現的自然傾向。其次，多使用暖色系統也是為了使畫面溫暖，同時也是先生人格的溫暖表現。[8]（圖 5）

1928 年當陳植棋準備參加帝展時，他提到：

> 臺灣的自然比起日本內地的更熱情，色彩更豐富，像樹木、建築物、空氣、風俗等都能呈現原色的強烈對比，維持一種極佳的和諧，有如一首感性的詩。[9]

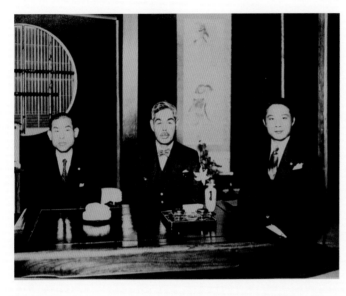

圖5　1938年倪蔣懷（左）、藍蔭鼎（右）與老師石川欽一郎（中）於日本合影，雄獅美術提供。

　　他秉持這樣的觀察描繪家鄉汐止的〈臺灣風景〉（圖見頁124）成功入選了第九回帝展，不久又以〈淡水風景〉（圖6）入選第十一回帝展。陳植棋曾將〈淡水風景〉印製成明信片，從東京寄給林獻堂作為新年賀卡，像是證明自己努力在日本堂堂展現臺灣的形象。明信片背面僅寫下寥寥數字的地址與賀詞，再無隻字片語，顯然一切已盡在不言中。

　　郭雪湖的〈南街殷賑〉（圖版見頁169）和陳植棋的〈真人廟〉（圖版見頁171），1930年入選第四回臺展，分別獲得臺展賞與特選，都是取材自臺北大稻埕一帶。〈南街殷賑〉的市集融合臺灣與日本的中元節慶風俗，遍懸標記臺灣物產與現代商品的招牌和商標，滿足了觀眾對地方色彩的期待。而〈真人廟〉描繪的地點旁邊即是臺灣民眾黨本部，廟宇前看似不經意堆置著待使用的建材，隱喻由此出發，象徵了搭建臺灣民族舞臺的信念和盼望。

　　黃土水自參加帝展時便不斷摸索創作水牛主題，1924年雕刻〈郊外〉（圖7）入選帝展，呈現水牛穩重溫馴、白鷺鷥輕巧靈活的模樣，氣氛生動悠閒。到了1930年的浮雕〈南國（水牛群像）〉（圖版見頁172-173），孩童、水牛的輪廓，以及蕉葉的弧線，均衡平靜，造形優美，將象徵地方色彩的水牛圖像，提煉成理想而永恆的存在。臺灣熱帶樹木的造形，在廖繼春帝展作品〈有香蕉樹的院子〉（圖版見頁137）與他的臺展作品中，經常如同主角般占據畫面，挺拔伸展，充滿生命力。

　　受黃土水啟發的林玉山，於臺展耕耘數年後，1935年為求精進再度

圖6 陳植棋，〈淡水風景〉，油彩、畫布，80.5×100cm，1930，郭江宋繪畫修復工作室提供。

圖7 黃土水，〈郊外〉，1924，第五回帝展明信片，
財團法人陳澄波文化基金會提供。

前往京都留學。同年他寄回運用在臺速寫稿創作的〈故園追憶〉（圖版見頁175），參加第九回臺展。林玉山以鮮明色調和細膩筆法俯視描寫家園的風格，也曾出現在新進日本畫家如小野竹喬（1889-1979）、速水御舟（1894-1935）等人筆下。面對日人藝評對地方色彩和創作意境的要求，林玉山試圖調整風格，呈現故鄉情懷。

　　1936年陳澄波正要提出〈岡〉（圖版見頁177）參加臺展前，接受採訪，提到觀察與選擇題材的重要性：

> 事先研究、吟味所畫場所的時代精神、地點上的特徵等等，有具備作畫的好條件，而正因為創作上具有利的元素，便可動手作畫。[10]

〈岡〉描繪的淡水，有臺灣多重歷史與自然交融的景觀，成為許多畫家深入取材的所在（參見下冊第七章導論）。

　　家園鄉村、廟宇節慶、水牛牧童、熱帶花鳥、原住民等等的臺灣美術圖像，自此不斷創造累積。這些作品對土地與族群的描繪，如同文字書寫般細膩深情，也像長鏡頭一樣恆久凝視。繼起的年輕畫家在此基礎之上，進一步探索更新穎變化的風格（參見第四章），也成為戰後藝術家探索山海國土形象、回歸鄉土的起點（參見下冊第七、九章）。畫家描繪地方色彩，如同給自己和觀眾打開一扇窗，換上一副眼鏡，除了眺望更遼闊、更國際的風景，也能有更細微、更在地的觀察，看見臺灣愈來愈清晰的模樣。

1. 1926年林玉山前往東京川端畫學校學習西畫，並參觀日華聯合美術展、法國現代美術展，以及在東京府美術館展出黃土水「水牛浮雕」的聖德太子奉讚展。參見顏娟英，〈日治時期地方色彩與臺灣意識問題——林玉山從「水牛」到「家園」系列作品〉，《新史學》第15卷第2期（2004.06），頁115-143。

2. 本文使用「地方色」為歷史用語，「地方色彩」則為現代語彙。

3. 關於近代臺灣與東亞美術中「地方色」論爭與創作的歷史，本文參考邱函妮，〈創造福爾摩沙藝術——近代臺灣美術中「地方色」與鄉土藝術的重層論述〉，《國立臺灣大學美術史研究集刊》第37期（2014.09），頁123-236、240。

4. 關於韓國美術此時的地方色議論，參見金惠信，《韓国近代美術研究——植民地期「朝鮮美術展覽會」にみる異文化支配と文化表象》（東京：ブリュッケ，2005）；金英那，《韓國近代美術の百年》（東京：三元社，2011）。

5. 〈臺灣特有のカラーが欲しい 松林審查員の談〉，《臺灣日日新報》，1928年10月17日，7版。

6. 藤島武二，〈藝術眼に映る臺灣の風物詩——藤島畫伯の畫遊談〉，《臺灣新聞》，1935年2月3日，2版。

7. 相關文章很多，僅舉數例。如廖瑾瑗，〈臺展東洋畫部與「地方色彩」〉，《臺灣美術百年回顧學術研討會論文集》（臺中市：國立臺灣美術館，2000），頁37-60；《日治時期臺灣美術的「地域色彩」展論文集》（臺中市：國立臺灣美術館，2007）。還有前引顏娟英、邱函妮的論文等等。

8. 倪蔣懷，〈恩師 石川欽一盧〉，《臺灣教育》（1936.11）。

9. 陳植棋，〈致本島美術家〉，《臺灣日日新報》，1928年9月12日，夕刊版3。

10. 陳澄波，〈作家訪問記（十）陳澄波氏の卷〉，《臺灣新民報》，1936年10月19日。

村上英夫（1900-1975）
基隆燃放水燈圖

膠彩、絹，198.5×160.5cm，1927
第一回臺灣美術展覽會特選
國立臺灣美術館典藏

引自《國美無雙II——館藏精品常設展》（臺中市：
國立臺灣美術館，2012），頁13。

〈基隆燃放水燈圖〉是1927年第一回臺展東洋畫部唯一獲得特選的作品，作者是當時在臺的日籍教師村上英夫，號無羅。村上出生於日本愛媛縣，1926年畢業於東京美術學校（東京藝術大學的前身）。隔年村上抵臺，於基隆中學校、基隆高等女學校任職，長期深耕臺灣美術教育，直到1944年離開臺灣。卒於1975年。

雖然標題是指基隆中元祭時「燃放水燈」的儀式，但實際描繪的是放水燈前的遊行。基隆中元祭起源於漳泉械鬥不休，後人希望以普渡賽會來取代械鬥，由基隆當地十一姓氏輪流主辦，其中迎斗燈與放水燈是爭奇鬥豔之高潮。我們若細部觀察此作的斗燈與水燈，可見「陳氏主普」字樣。畫面中，村上似乎明顯區分了遊行者和觀看者的性別：遊行者皆為男性，而觀看者多為女性，這應該是畫家主觀意識的調整。

除了遊行隊伍，中景的兩座紅色建築物，占據大部分的畫面。日治時期，紅磚建築廣泛運用於地方廳舍和車站，並且搭配西洋風元素，而民間建築亦爭相仿效，以彰顯自我地位，畫面中的紅磚建築正反映出當時的風氣。此外，圍繞著畫面的「金雲」，根據本書另一位作者邱函妮的研究，常出現於日本桃山、江戶時代的屏風畫中，可見村上靈活運用日本風俗畫的技法來描繪臺灣的慶典。

右上方的落款是：基隆燃放水燈圖／於顏國年氏口／英夫無羅。顏國年是日治時期基隆顏家的主事者，也是基隆社會教化團體「同風會」的成員，熱心基隆的公共和文化事業不遺餘力。本作中遠景可見海與橋梁，可能是從顏家的環鏡樓遙望的景色。無論繪製地點是否在環鏡樓，村上受顏國年之邀，在顏家相關地點揮毫作畫，顯示村上的才能獲得基隆地方望族的認可。本作傳遞出村上對基隆文化的切身感受，反映了時代風貌，故而當時的評論者稱讚此畫在「樸素的描寫中盡可能地發揮時代性」。

（郭懿萱）

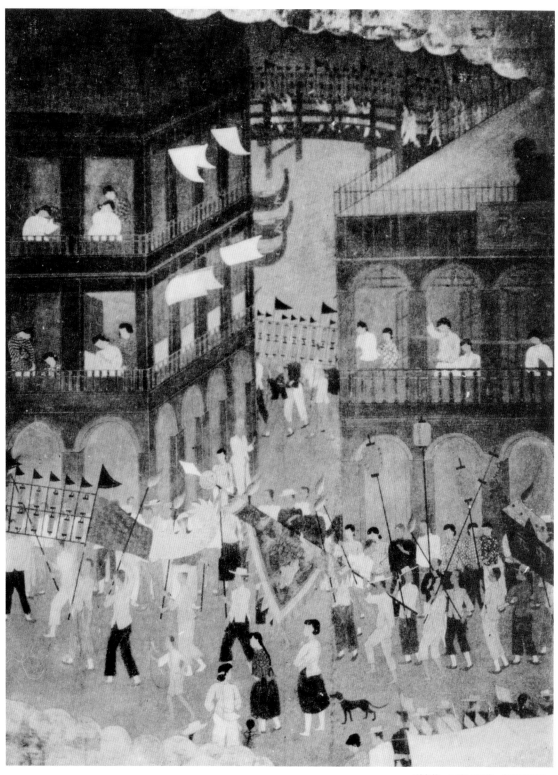

引自第一回臺展圖錄，顏娟英提供。

蔡雪溪（1884-？）
扒龍船

膠彩、紙，125×210cm，1930
第四回臺灣美術展覽會入選
私人收藏

蔡雪溪代表日治時期傳統畫師轉型為現代展覽會畫家的類型。蔡雪溪本名榮寬，字信其。居住在臺北艋舺，後移居大稻埕。1901年畢業於國語學校第一附屬，後以雇員身分在稅關、鐵道部、專賣局等公部門工作長達十餘年，因此他的日語表達能力尚佳。蔡雪溪主要依靠畫譜自學，曾跟來臺的日本四條派畫家川田墨鳳學畫，並前往中國遊歷增廣見聞。1910年代在大稻埕永樂市場附近開設「雪溪書畫室」，各類題材都畫，以牡丹畫聞名。魏清德對他評價道：「雪溪氏幾於無所不畫，又嘗為水彩畫，山水多臨摹珂羅版。」可見身為職業畫師，他多方學習的包容特質，勇於嘗試新畫風。1927年第一回臺展落選後他並不氣餒，再接再厲學習寫生，1929年以〈秋日圓山〉入選第三回臺展。1930年他以描繪生活所見的龍舟競賽為主題，〈扒龍船〉再度入選第四回臺展。

〈扒龍船〉類似江戶至明治時期的浮世繪版畫風格，蔡雪溪採橢圓形構圖與俯瞰角度設計畫面，在寬廣的空間中，景物按近、中、遠景鉅細靡遺地描繪，讓人一目瞭然。河面上揚著日旗與太陽旗的兩支隊伍，划著船賣力前進，動作整齊劃一。旁邊紅頭船上工作的人也跟著加油。河岸觀看的男女老少，穿著漢、和或洋服，撐傘、戴帽、拄杖或是揮舞加油動作，稍遠處有攤販和維持秩序的警察。河中央搭建的戲臺正在進行表演，兩旁多艘渡船上坐著的男女也跟著欣賞，其中似有藝旦在彈琴唱曲。遠方則為臺北橋、聚落與出海口，青綠色的大屯山與觀音山坐落兩端，朵朵白雲意味著好天氣。畫面如實呈現1930年臺灣的生活縮影，整體色彩繽紛華麗又不失和諧。蔡雪溪費盡心力描寫端午節龍舟比賽的民俗主題，處理得繁而不亂，從他自學的經驗來看，可謂相當努力，結果也證明自己的實力受到肯定。

蔡雪溪為了入選臺展而學習東洋畫，並不代表從此改變畫風，他仍一邊經營裱畫店，因應市場需求創作傳統繪畫，一邊致力於東洋畫參選官展。1941至1943年作品連續入選四、五、六回府展。這幅〈扒龍船〉反映日本統治下1930年大稻埕的節慶習俗，是他東洋畫的傳世代表作。（**黃琪惠**）

郭雪湖（1908-2012）
南街殷賑

膠彩、絹，188×94.5cm，1930
第四回臺灣美術展覽會臺展賞
臺北市立美術館典藏

1927年，臺灣美術展覽會盛大開辦。雖有不少臺灣畫師參加，但第一回臺展的東洋畫部，臺灣人當中僅有三位年輕人入選，其中一位就是郭雪湖。郭雪湖出生於臺北大稻埕，自幼喪父，母親對於喜愛繪畫的兒子給予最大支持，送他去蔡雪溪開設的畫館習畫。而他也不負所望，少年有成，連年入選臺展。1930年，郭雪湖以描繪住家大稻埕的街景，獲得臺展賞，這是為了鼓勵表現臺灣特色所設立的獎項。

〈南街殷賑〉描繪的是臺北大稻埕南街一帶中元時節的景觀。南街就是現在的迪化街南段，殷賑是繁華熱鬧之意。這件作品呈現的是大稻埕街屋櫛比鱗次、繁華豐饒的景象，畫面右下角是香火鼎盛的霞海城隍廟。不過，郭雪湖並非忠實描繪南街的樣貌，他添加了一些想像，構築出他想要表現的理想世界。例如，畫面左方的建築物上可以看到蓬萊名產、大甲帽子、竹工藝品等招牌，這些物品是經常出現在日本博覽會上的「臺灣名產」，與樓前攤商販賣的香蕉、鳳梨等熱帶水果相呼應，傳遞出濃濃的臺灣味。

此外，畫家也描繪實際存在於南街的事物，讓當時的觀者產生身臨其境的感受。例如，「乾元行」、「黃裕源布行」、「高源發綢緞布匹商」、「茂元藥店」等，都是南街著名的商店。畫中繁雜眾多的招牌，囊括大稻埕的主要產業：中藥、布類、食品等，加上高聳的大樓，表現出大稻埕當地的商業實力。

仔細觀察畫面，還可以看見「香蕉牛奶糖」、「牛奶」、「時鐘」、「撞球」、「電影」等事物出現在南街，傳達出對西方文明的憧憬，又與「擇日館」、「仙公卦」、「蔘茸燕桂」、「葫蘆」、「鳳凰」等傳統事物互相交融。當觀者的視線隨著高樓上升與下降，眺望這些混雜了文明與傳統的事物，會油然而生一股愉悅感，彷彿脫離了日常生活，進入非現實的南國世界。

郭雪湖雖然是以現代都市的樣貌來呈現南街，但是同時使用了直接表現臺灣的符號，並且運用鮮明的對比色彩，讓現代都市與豐美的臺灣南國風貌互相融合，傳達出臺灣、日本、西洋文化三合一的理想世界形象。（**邱函妮**）

169

陳植棋（1906-1931）
眞人廟

油彩、畫布， 80×100cm，1930
第四回臺灣美術展覽會特選
私人收藏

1930年，陳植棋在他熟悉的大稻埕尋找寫生題材，這一年他以〈真人廟〉參展第四回臺展，並獲得特選。然而此時他並沒有預料到自己即將不久於人世，這件作品會成為遺作。

真人廟就位於現在的臺北市天水路上，供奉瞿公真人，1897年建廟至今已逾百年。不過原本的廟宇建築已在1999年因九二一地震而毀壞。雖然陳植棋數次以臺灣傳統廟宇為主題參展，然而這件卻是少數在畫作題名上標示廟宇名稱的作品。真人廟並非香火鼎盛的寺廟，選擇描繪此間廟宇可能有特別理由。1930年3月9日，位於真人廟旁的臺灣民眾黨（日治時期臺灣人成立的第一個政黨）本部舉辦建築落成典禮，而陳植棋創作〈真人廟〉的時間點，十分接近此建築的落成時間。由此推測，解讀這件作品的關鍵也包括了畫面中沒有直接描繪的部分。廟前所堆疊的瓦片、木材等建材，或許暗示了臺灣民眾黨本部建築的存在。

1924年，當時就讀臺北師範學校四年級且畢業在即的陳植棋，因參與學潮遭到退學。事發後，陳植棋等退學生獲得臺灣文化協會的支援，分別踏上不同的人生道路。熱心臺灣民族運動的陳植棋，在描繪這件作品時似乎隱藏了深意。由於臺灣文化協會的分裂，蔣渭水、林獻堂等人於1927年另組臺灣民眾黨。真人廟可能是作為臺灣民眾黨等臺灣民族運動的象徵符號而描繪下來。其次，透過描繪真人廟，陳植棋表明了臺灣人自我定義的主體性。學生時代熱中社會運動的陳植棋，雖然轉向美術之路，然而他的畫作中屢屢可見改造和創造臺灣文化的熱情，從他熱心在真人廟附近的「臺灣繪畫研究所」（倪蔣懷創辦）指導後進，也可見一斑。

陳植棋懷抱著追求現代化的熱切情感，將真人廟從有些破舊的小廟，轉化為神聖的光輝殿堂。在這件最晚期的代表作當中，陳植棋的熱情透過紅色、金黃色的色調揮灑於畫面上，那股驚人的力量彷彿隨時可能爆發出來。這幅畫作不但包含了畫家青春時期熱中民族運動的回憶，在凝視真人廟的目光中，似乎也寄託了他對於未來的期望。（**邱函妮**）

郭江宋繪畫修復工作室提供

黃土水（1895-1930）
南國（水牛群像）

浮雕、石膏，250×555cm，1930
臺北市中山堂典藏

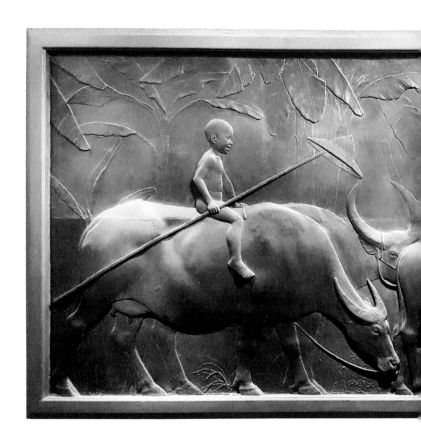

1920年10月，黃土水初次入選日本帝展，在《臺灣日日新報》的報導中，他表示：美術學校的老師曾告訴我，藝術生命歸結於充分發揮個性這一點，由於自己出生在臺灣，想到以臺灣獨特的東西而提出作品。雖然當年參展的臺灣原住民像〈蕃童〉引起審查員的注目，但之後黃土水的探求，找到了臺灣漢人社會中最親近的動物——臺灣水牛。1924年以大隻水牛雕塑〈郊外〉第四次入選帝展（圖見頁161）；1926年又創作浮雕

〈南國的風情〉參展「聖德太子奉讚美術展覽會」（圖見頁155）；1928年受臺北州委託完成〈水牛群像〉（別稱〈歸途〉）作為昭和天皇「御大典獻上品」。水牛成為黃土水創作中不斷摸索的核心主題。

　　1930年的〈南國〉是黃土水追求臺灣主題的巔峰之作，也是他最大規模的創作。芭蕉葉子下，五隻水牛相互重疊，牛的頭與腿高高低低，產生漸變的節奏。從斗笠及水槽判斷，三名小孩看似臺灣農村的兒童。但其中一名男孩，斗

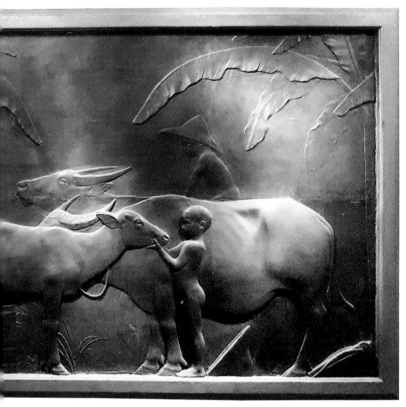

臺北市中山堂管理所提供

笠掉落，沒有穿戴任何衣物，其裸體形象突出小孩的原始純潔性質。作品雖然以臺灣為背景，同時洋溢著想像中的南國樂園氣氛。除使用西方寫實雕塑手法外，黃土水也展現出東方雕塑中薄雕的素養，可說是巧妙融合了東西方雕塑技巧，將臺灣獨特的風景融入作品之中。〈南國〉代表黃土水脫離單純的寫實表現，踏入新的創作階段，是值得紀念的作品。

　　1930年12月，黃土水完成這件作品後就在東京去世。翌年，黃土水妻子廖秋桂帶著遺作回到臺灣，在1936年將〈南國〉捐給當年剛落成的臺北公會堂（今中山堂）。雖然黃土水的藝術生涯短暫，然而創作出不少精品，是最早以臺灣為主題且最傑出的臺灣藝術家之一。他過世後，多數作品散佚，珍貴存世的〈南國〉典藏於中山堂免費開放觀賞，讓我們能感受到黃土水生前的創作理想，以及對故鄉臺灣的深情懷想。**（鈴木惠可）**

林玉山（1907-2004）
故園追憶

膠彩、紙，169.8×157.1cm，1935
第九回臺灣美術展覽會入選
國立臺灣美術館典藏

林玉山出生於嘉義市的裱畫店，自幼受店裡畫師啟蒙繪製神像，自公學校畢業後，一家的生計便落在這位少年畫師身上。林玉山勤勉工作之餘，認真學習新知，送來修復的古畫、寺廟的故事彩繪，以及書店裡的大眾雜誌和畫冊，都是他觀賞臨摹的對象。他也曾向嘉義地方法院的業餘南畫家伊坂旭江請教四君子畫（梅、蘭、竹、菊）的技法，並借閱日本的畫冊臨摹。留學東京美術學校的親戚陳澄波假期返鄉寫生時，林玉山總跟在旁邊觀摩，好學的他深受西畫寫實技法的吸引。1926年，林玉山排除萬難前往東京，入川端畫學校學習約一年，期間四處遊歷寫生，眼界大開，畫技亦隨之精進。次年，入選臺展第一回，與陳進、郭雪湖並稱為東洋畫部「臺展三少年」，備受矚目，從此每年參展。

由於希望在畫作的色彩氛圍上力求精進，1935年5月林玉山在地方父老的贊助下再度赴京都，入堂本印象（1891-1975）的畫塾學習一年。秋天，他送回〈故園追憶〉參加臺展。這是根據在故鄉寫生的多張速寫稿，重新構圖繪製而成的二曲屏風大畫作，清楚表現出畫家所吸收、兼容的日本畫細膩技法與西畫透視的寫實風格。近景是從高處俯瞰的農舍，繁茂樹叢環繞在後，並在局部定格下細緻描摹農村生活的人物和草木。中景之上以深遠法引開視線，引領觀者仰視高聳入雲的檳榔樹後方藍天，帶出寧靜壯闊的氛圍。構圖的視覺安排圍繞家屋四周，幾座簡單而具特色的建築安定地交錯排列，分割出饒富趣味的生活空間。近景右邊的水牛與樹木搭配穩定；左邊辛勤餵豬的婦人縮小成靜止的存在。出生於臺北的灣生油畫家立石鐵臣為該回臺展執筆評論，稱讚此作「樸素地鑑賞自然，是情趣優雅的作品」。（顏娟英）

陳澄波（1895-1947）
岡

油彩、畫布，91×116.5cm，1936
第十回臺灣美術展覽會入選
私人收藏

1933年，陳澄波自上海返臺定居，直到二二八事件受難身亡，期間創作了許多臺灣風景畫。淡水是他頻繁造訪的一個景點。淡水依山傍水，在臺式聚落中點綴著教堂、洋樓，這種獨特景觀吸引許多畫家到此寫生。

1936年的〈岡〉雖然取景於淡水，卻與常見的淡水風景畫不同。前景描繪了水田與白鷺鷥，與中景間隔著一條道路，三三兩兩的人物行走於路上，其中有位背著書包放學回家的學生。中景的左方，林木茂密，露出幾座屋頂；右方的田圃隨著山坡起伏，山頂安置了一棟宏偉的紅色建築物。陳澄波曾自述這件作品的創作想法：他以前景田埂的曲線來製造畫面的動態感，並且在前方斜行的道路上，以色彩增添前景的明朗感。山丘上的紅色建築，陳澄波稱之為「引發問題的淡水中學校舍」。他表示在創作之前，要先研究當下時空的特徵，努力描繪出場所的「時代精神」。

那麼陳澄波想要表現的「場所的時代精神」，究竟是什麼？淡水中學（今淡江中學前身）是由加拿大籍傳教士馬偕之子偕叡廉（漢名，George William Mackay，1882-1969）於1914年創設，1925年遷移至由加拿大籍宣教士羅虔益（漢名，Kenneth W. Dowie，1887-1965）設計的新校舍中。此校舍建築中央設有一座八角塔，建築本身是折衷樣式。在陳澄波創作這幅畫的1936年，基督教長老教會經營的淡水中學因為不參拜神社，受到殖民政府和輿論的嚴厲責難，說他們「欠缺國體觀念」。在一連串壓力下，1936年8月，加拿大教團放棄學校的經營權，賣掉校舍與土地。

我們可以感受到，在事件發生當下創作的這幅畫之中，陳澄波對此事的強烈關注。乍看悠閒恬靜的風景下，畫家以騷動的筆觸描繪樹葉，似乎暗示了隱藏在美麗風景中的不安氣氛。雖然輿論是一面倒的批評，陳澄波賦予淡水中學宏偉的形象，擺放在山崗上有如紀念碑，作為此地「時代精神」的象徵。以此作品參加臺展，他是否有意藉由畫作來表達無言的抗議，吐露受到壓抑的另一種聲音呢？**（邱函妮）**

177

李石樵（1908-1995）
楊肇嘉氏之家族

油彩、畫布，179×226cm，1936
1936 年文部省美術展覽會入選
私人收藏

李石樵，出生於臺北廳新庄支廳貴仔坑區（今新北市泰山）的農村小地主家庭，1923年進入臺北師範學校，受教於石川欽一郎。學生時代就以水彩畫〈臺北橋〉入選第一回臺展（1927），之後從未缺席。1928年李石樵在學長陳植棋的鼓勵下赴日，連續考試三次後，1931年考入東京美術學校西洋畫科。1932年李石樵的家人紛紛染上風寒重病或去世，在家庭經濟的壓力下，一度休學的他仍堅持再度赴日就讀，拚命努力後，1933年畫作〈林本源庭園〉首次入選帝展。

在楊肇嘉的支持贊助下，1935年李石樵在臺中圖書館舉行第一次個展。楊肇嘉出生臺中清水，不但是地方仕紳，更是留學早稻田大學的菁英，憑藉優秀的語言和政治能力，他長期奔走於臺日之間，推動臺灣議會設置請願運動等改革，並鼓勵和支持臺灣人在藝文、體育和飛行等各領域的表現。一再入選帝展的李石樵因此受到楊肇嘉的重視，1935年間李石樵陸續為楊氏家族製作肖像畫。爾後李石樵一半時間在東京學習和創作，一半時間在臺中替地方仕紳畫像謀生。

1935年帝展改組，隔年接續由文部省主辦的文展，李石樵以兩百號的〈楊肇嘉氏之家族〉入選。這件作品是李石樵最早的群像畫，畫家刻意安排戲劇性的畫面，背景是當時臺中公園雙亭閣這個新景點，楊肇嘉夫妻和子女共九人神情嚴肅，呈現 V 字形構圖。畫面核心是楊肇嘉怡然坐在古典的紅色扶手沙發椅上，與他對坐的是瘦長的妻子，膩在膝上的稚子楊基焜仰頭望著母親。端坐在他們中間的是三女楊湘薰，長女楊湘玲則姿態柔軟倚著妹妹。四子楊基煒和次女楊湘英立於父母兩側，而長子楊基椿與次子楊基森西裝筆挺站在父母和家人身後。

這件作品象徵李石樵和楊肇嘉的合作，用藝術的力量讓臺灣在東京藝壇的最高殿堂被人看見，凸顯地域性，並強調臺灣人的文化和驕傲。（**林以珞**）

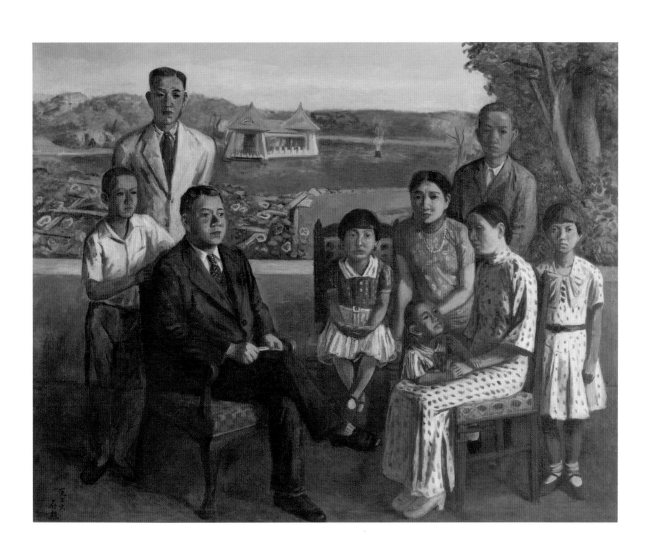

木下靜涯（1887-1988）
江山自有情

水墨淡彩、絹，72×167cm，1939
臺北市立美術館典藏

木下靜涯生於日本長野，1903年前往東京，曾先後在中倉玉翠、村瀨玉田、竹內栖鳳等畫家門下學習。1918年與友人自東京出發前往印度的阿姜塔石窟，因故暫停臺灣，最終決定常駐於此。根據戶籍資料顯示，1923年他與家人寄居於淡水三層厝26番地，兩層樓的房舍與淡水名宅紅樓、白樓左右比鄰，居高臨下望見淡水河畔的觀音山景致極為秀麗，對木下靜涯創作取景而言，真是既方便又愜意，他稱呼這個空間狹窄但風月無邊的居所為「世外莊」。

木下靜涯鬻畫維生，閒暇時喜好釣魚打獵，雖未正式設帳授徒，「世外莊」猶如北臺灣重要的藝文沙龍，瀟灑好客如他，不管阮囊羞澀仍接待不少臺、日藝文名士及年輕畫友，許多畫家曾到訪此地，並留下佳作。他除了擔任臺展、府展等官展東洋畫審查員，也熱心參與臺灣日本畫協會、栴檀社等在野藝術團體。從1919到1946年「引揚」（戰敗歸國）返日的二十餘年間，木下靜涯積極探索臺灣「地方色」的藝術脈絡，是臺灣畫壇重要的引路人。1966年木下靜涯遷居北九州市小倉，開設畫塾授畫，1986年於畫廊舉辦百歲作品展，1988年

過世，高壽101歲。

　　1924年1月1日《臺灣日日新報》刊登了木下靜涯以「觀音山」為題的畫作，這是最早的紀錄。在淡水居住了二十七年，他經常描繪河畔觀音山的風雲雨霧及四時晨昏，多次參加臺灣官展也是以此地風景為主題。身為職業畫家，這是既能展現繪畫功力又具有地方特色的題材，無怪乎回到日本之後，他還是會懷想著描繪淡水的旖旎風光。木下靜涯既能輕鬆駕馭濃墨重彩的細密寫生畫，更擅長於水氣氤氳的筆墨趣味。

　　1939年橫幅的自題佳作〈江山自有情〉，或許是窗景所見，也可能是從庭院寫生美麗的山城水鄉。這件作品不僅尺幅最大，也是目前可見，筆法墨韻保存狀況最好、畫面最完整的淡水觀音山全景圖像。木下靜涯運用細緻瀟灑的筆墨暈染方法，連潤澤的空氣感都能精準捕捉，全圖洋溢著悠靜氣氛及淡雅格調，是木下靜涯目前存世描繪淡水風景的典型代表作。（**林育淳**）

第四章

都會摩登

都會摩登

蔡家丘

> 拾級登上我寫作的那家旅館的頂樓,在房間裡。俯視周圍一帶高地上
> 所有的屋頂和煙囪,也成了我的一件樂事。
> 俯視巴黎城各種建築物的屋頂,想著:別著急。以前你能寫,現在也
> 同樣能寫下去。目前能做的,就是寫出一句真實的句子,把你所知道
> 的最真實的句子寫下來。
>
> ——海明威,《流動的饗宴》,對 1920 年代巴黎生活的回憶

這位在頂樓俯瞰巴黎的青年是海明威[1],剛中斷記者工作,來到巴黎闖蕩,尚未寫出任何一部日後驚動文壇的代表作。他常常一整個下午泡在咖啡館,或是逛美術館、舊書攤,和藝文人士交流。有錢的時候賽馬,沒錢時餓著肚子。戰後,他回憶起巴黎的時光,在寫給友人的信上說:你若在年輕時待過巴黎,那麼巴黎將永遠跟著你,因為巴黎是一席流動的饗宴。

位於蒙帕納斯區,讓海明威消磨時光的咖啡館,總是聚集著許多藝術家,高談闊論,熱烈交流。到了夜晚,巴黎街頭燈火通明,舞廳裡紙醉金迷,漫舞的女子婀娜多姿。在這文化薈萃的國際城市暨藝術之都,異鄉遊子們的青春時光似乎揮霍不盡,年輕的心靈多情而善感。

花都巴黎

1928 年海明威從巴黎返美那年,陳清汾與日本老師有島生馬一同抵達巴黎。年輕的陳清汾初抵巴黎時惴惴不安地給姊姊寫信:

> 親愛的姊姊:我懷著對未知世界的憧憬與不安,以及對將來的希望,再加上些微長途旅行的疲勞,心中滿懷雞尾酒般酸酸甜甜的滋味,昨

晚連同行李平安地抵達巴黎。……從今以後，便捨離所有的愛戀，在此異鄉，開始真正一個人孤獨地過日子嗎？一想到此，就湧出無法形容的寂寞與不安，不知如何才好。不過這並不是優柔寡斷，而是奮發向上之前誰也會感受到的寂寥吧，我想是如此吧！[2]

在這深具藝術傳統的城市，當時有上千位猶太裔與來自日本等地的藝術家在此生活。有些畫家以創作前衛或獨具個人魅力的風格聞名，稱為「巴黎畫派」，代表畫家如夏卡爾（Marc Chagall，1887-1985）、藤田嗣治（1886-1968）、奇斯林（Moïse Kisling，1891-1953）等等。此時來到巴黎的留學生，不只待在學校裡，也走入城市的各個角落學習美術。他們觀摩美術館裡的古典繪畫、瀏覽畫廊裡的現代創作，或是直接向成名藝術家請益，也試著描繪這個城市的風景。

陳清汾描繪巴黎城市、凱旋門與近郊的風景畫，旋即於年底入選日本二科會與巴黎秋季沙龍展。他創作〈巴黎的屋頂〉（圖版見頁199），和海明威一樣，視野由閣樓或屋頂眺望而出，描繪櫛比鱗次的林蔭巷道和公寓樓房，襯托無邊青空，卻也帶出些許離鄉背井的寂寥。從高處俯視的視角，可以將城市風光盡收眼底，也得以暫時從繁華喧囂中抽離，靜觀自我。

城市裡孕育的人物形象和情感，特別鮮活。劉啟祥曾進駐巴黎羅浮宮臨摹馬奈的〈奧林匹亞〉和雷諾瓦的〈浴女〉，鑽研人物畫的構圖與表現。也曾聘請畫室模特兒練習，作品〈紅衣〉入選秋季沙龍。1935年入選臺展的〈倚坐女〉（圖1）表現女性胴體姿態，大膽性感。新婚後以妻子為模特兒入畫的〈肉店〉、〈畫室〉（圖版見頁201）等作，人物造形時尚優雅，筆致流轉浪漫，既是學習成果的轉化，也是幸福生活的寫照。

臺灣戰前曾有四位畫家留學巴黎，除上述兩位外，還有顏水龍和楊三郎，均曾加入這場流動的饗宴，沉浸在巴黎自由創作的氣氛中。四十年後，顏水龍遊歐至巴黎，寄給劉啟祥一張明信片，回想當年青春身影，而今物換星移，「重歸舊地，至為感慨無量。」（圖2）

帝都東京

無獨有偶，橫跨歐亞大陸的另一端，留學東京的林之助，也曾描繪從畫室二樓望出去，陪伴他數年習畫生涯的冬日街景（〈冬日〉，圖版見頁203）：清冷色調的畫面中，城市生機隱然待發，猶如他蟄伏鑽研膠彩

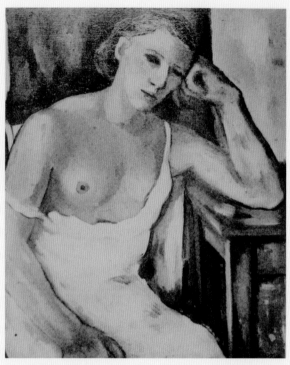

圖1　劉啓祥，〈倚坐女〉，1935，第九回臺展圖錄，顏娟英提供。

圖2　1970年8月18日顏水龍寄給劉啓祥的明信片，中央研究院
臺灣史研究所檔案館提供。

畫的寫照。藝術家在此試圖咀嚼出眼前最真實的心境，海明威寫成文字，畫家描繪成畫面。

　　帝都東京，是包含林之助在內的許多美術留學生，前來朝聖的城市。他們紛紛來此學習現代美術，並闖蕩能一躍龍門的帝展殿堂（參見第二章導論）。帝展在東京的會場，起初設在上野公園的竹之臺陳列館，因不堪使用，遂建立新的東京府美術館，再加上收藏古美術的帝室博物館也在附近，使這一帶猶如古今美術展覽匯聚的大觀園。以〈蕃童〉首次入選帝展的黃土水，便在上野公園接受訪問，侃侃而談其苦心奮鬥的歷程。記者形容他話語聲聲入耳，在上野秋意濃厚之際，面色如春風和煦。續登帝展殿堂的陳澄波，對這裡也不陌生，曾描繪當時的東京府美術館、帝室博物館，無論是秋冬或初春，掩映在枝葉間的畫面，都浮動著浪漫的氣氛。（〈帝室博物館〉，圖3）

　　東京美術學校鼓勵學生創作自畫像，當作畢業製作之一，成為學校收藏。赤血青年陳植棋當年留下的形象，穿戴著高帽與西裝，以肯定的眼神望向畫外，筆觸率直，呈現對自我的形塑和未來的期許（圖4）。劉錦堂在畢業製作後，可能在初抵北京時又畫了一次自畫像，藉由身著漢服，還有布景的中式家具或漢字，向觀眾宣告拋棄東京過客的身分後，自我認同的

圖3　陳澄波，〈帝室博物館〉，1927，第一回臺展圖錄，顏娟英提供。

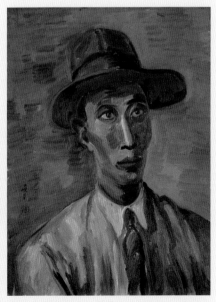

圖4　陳植棋，〈自畫像〉，油彩、畫布，60.6×45.5cm，1930，東京藝術大學典藏，引自《台湾の近代美術——留学生たちの青春群像（1895-1945）》（東京：印象社，2016），頁23，圖版9。

歸依（圖版見頁283）。李梅樹留學期間屢逢親友驟逝，日後需返鄉協助家業，其自畫像雖然和陳植棋一樣打扮時髦，卻反映出較為沉重老成的情緒。（圖版見頁287）

　　臺灣青年在東京感受到的氣氛，不僅是學習美術的外在環境，還有一股正從世界席捲而來的思想潮流──民族自決，他們得以反觀殖民地臺灣所處的困境，有所覺醒。王白淵到東京求學而後執教約莫十年間，苦惱於藝術和革命難以兩立，日後奔赴上海投入抗日文藝運動，使帝都旅程形成一趟「變調之旅」，逐漸走向他的「荊棘之道」：「我天天到上野圖書館去，想研究這個問題的根本解決。但是我亦不能離開藝術。那魅人的仙妖，好像毒蛇一樣不斷地蟠踞在我的心頭。藝術與革命──這兩條路有不能兩立似的，站在我的面前。」[3]

魔都上海

　　同樣奔赴上海的還有陳澄波。他在東京留學期間便曾到杭州取材創作，至廈門旭瀛書院辦展。1929年畢業後尋求創作與工作機會，來到上海擔任美術教師並繼續遊歷創作。

　　早陳澄波約五年前來到上海的松村梢風，在這個城市旅行兩個多月，造訪茶館、青樓與劇場等處，也與上海藝文界人士交流，將其體驗撰寫為遊記《魔都》於隔年發表：

> 上海實在是一個不可思議的都會，在這裡，世界各國的人種混然雜居，各國的人情、風俗，與習慣，毫無一致地存在，是一個巨大的世界主義俱樂部。文明的光芒燦然輝映的同時，各種祕密與罪惡像惡魔的巢穴渦卷著。極端的自由、炫目華美的生活、苦悶淫蕩的空氣，像地獄般悽慘的底層生活──這些極端現象露骨或陰然地瀰漫著。上海既是天國的同時，也是地獄的都市。[4]

　　雖然能隨時遁逃到江南，尋求傳統文化與風景的慰藉，但上海在開港通商、設立租借地的過程中，已急速西化，見不著底般地失序變形。這個自由開放卻又龍蛇雜處的城市，構成一個極易反思個人、家庭的存在意義，意識到社會階級的場域。中國左翼美術青年的活動、新興木刻版畫的創作，於此醞釀發酵。身為藝術家，陳澄波刻劃碼頭和街景實況，表現摩

登又動盪的氣氛，又到江南描繪水鄉景致，思考融入東方水墨風格。而身為父親，隔年他終於與妻小團聚，在這個大城市裡建立了一個小資產家庭，生活忙碌而緊湊。或許他在日本留學時接觸到的普羅（無產階級）美術，終於在移居上海時得到契機，創作了〈我的家庭〉（圖版見頁285）。像是受到魔都的高氣壓所迫，油料縮擠在一家大小的面容上，炯炯有神，也將房間的事物與光影變形，呈現異鄉家庭的魔幻時刻。

島都臺北

另外一個正在變身的城市是臺北。象徵現代化的巴黎林蔭大道，延伸到臺北城，變成所謂的「三線路」，取代了四周的舊城牆。歷經市區改正，臺北也新建了上下水道（自來水管與汙水管）、電氣與公園等現代設施。鐵道向南北伸展，車道如棋盤鋪設。

生長於艋舺的文學家王詩琅[5]，曾在短篇小說〈十字路〉裡描寫艋舺是島都臺北的心臟。市町殷賑華麗，店鋪如花似錦，官衙高大巍峨。城北的永樂町大稻埕和太平町，高樓林立、夜如白晝，有時夾雜在人群中，好像在光波電海裡蕩漾。街頭與車站的時鐘、學校的手搖鈴，分秒地催促著生活的腳步與作息。然而，十字路口人車穿梭，如同不斷地嘶喊咆吼，站在新興的街頭與精美的櫥窗前，反而令人躑躅卻步。

和陳清汾同時期留學巴黎的小澤秋成[6]，1931年為擔任臺展審查而來，他描繪三線路與市區風景的作品，在臺展首次展出時引起轟動。〈臺北風景〉（圖5）描繪行道樹、路燈沿道路向前延伸的市景，令當時評論者聯想到巴黎畫家尤特里羅[7]。不過小澤的風格更加寫意又充滿速度感，猶如坐在奔馳的車上，看著兩側景物隨之消融，迎向前方風景。隔年他再次來臺，描繪三線路等市景，舉辦「電信柱展」，陳清汾十分讚賞，覺得小澤將臺北市景變成了高貴的藝術品：

> 他大膽採擷都會風景，使用於他人畫作中所看不到的獨特色彩及線條，創造出一個小小的世界，具有在不知不覺中呼喚觀者的偉大力量。[8]

臺北的摩登景象，在畫家眼裡有時如巴黎般迷人，如電光般炫目。然而作為自己的故鄉，老城更新的過程過於快速，不免引發對生活的感觸，或是面對現實的迷惘，如王詩琅筆下的人物心境。楊三郎曾描繪巴黎街景，

圖5　小澤秋成，〈臺北風景〉，油彩、畫布，65×91cm，1931，國立臺灣博物館典藏。

筆調斑斕明朗，回臺後描繪迪化街町一帶風景，如〈六館茶行〉（圖版見頁209），仍可見燦爛多彩的用筆，但畫面整體充滿更多生活細節，顯示對故鄉更貼近的觀察。相對於此，許武勇〈十字路（臺灣）〉（圖版見頁211）取材臺灣街景，但無特定地點。畫家面對十字路口，眼前景物陰暗而疏離，如此呈現出一位從臺灣到東京留學、熱愛美術又須苦讀的醫學院學生，對現實去向的徬徨。這是畫家二十三歲時的作品，他曾回憶第二次世界大戰時，自己在東京帝大讀書，那時東京食糧缺乏，不禁想起故鄉臺灣物產豐饒。畫中的街道，像是在他夢中臺北市臺北橋附近的風景。以前此處猶有養豬人家，常見母豬帶小豬悠悠地闊步於路上，還有牛車往來如同鄉下般的情景。畫中的少女也像是畫家自己，站在十字路中央，徬徨地不知未來去向。[9]

港都高雄

　　小澤秋成前來描繪臺北街頭的幾個月前，張啟華趁著留學放假期間，回到家鄉高雄描繪火車站、旗后（旗後）港口。相較於其他城市，高雄是個相當年輕，卻有著宏大計畫的港都。在填海造陸、擴張腹地的過程中，

這裡升格為市，成為大港。其他縣市的人口不斷移入，尋求發展，同時懷抱希望。

　　這一年市政府正舉辦高雄港勢展覽會，慶祝殖民政府在高雄築港工事的順利進展，以及新州廳的落成，規模盛大隆重。5月第一週的慶祝期間，累計超過十一萬多人次參加。五大會場共二十多個展館，展示高雄港運與現代建設的成果。當時會場、商店都張燈結綵，同時舉辦棒球、划船、相撲等大賽。街上遊行奏樂，到了晚間又施放煙火，還恭迎北港媽祖繞境旗后等處，熱鬧非凡。[10]

　　張啟華可能在此前後不久返臺，可以想像高雄在這段期間，比起日常還要興盛而高漲的氣氛。他描繪〈旗后福聚樓〉的位置，右方是廟前街口，有著來往的人潮，左方是港灣，身後湧來大船入港的氣流。畫家的視線像是不斷被氣流推向前去，直到畫面盡頭的東南遠方，也是他的出生地前鎮區。畫面鮮明地描繪出港都正在成形，有些不確定又擾動活躍的氣息（圖版見頁205）。兩年後，小澤秋成應高雄市役所委託，前來繪製三十多幅高雄風景畫，於州廳展出。部分作品印製成一套繪葉書（風景明信片，圖6），掌中風景繽紛多彩，是港都最好的宣傳品。

圖6　小澤秋成，〈渡船場之花〉、〈港口〉，1933，《高雄介紹》風景明信片，郭双富收藏，北師美術館提供。

商港神戶

　　和臺灣西岸的港口類似，十九世紀中期，日本、中國在西方勢力強壓之下，開放許多通商口岸，如神戶、上海、廈門等，發展出豐富多重的海港文化。彰化出身，在東京闖蕩的現代小說家翁鬧[11]，描寫神戶是一個在地理和人文景觀上都十分濃密的港町：「神戶的山和海就像眼睛到鼻子之間的距離那麼近」，從山邊往海岸方向一路下坡的東亞路上，都是外國的男女老少來來往往，彷彿置身異國。可以隨時來杯巴西咖啡或是苦艾酒，或是擇日去看露西亞（俄羅斯）舞者的馬戲團表演，也可以到市中心的松竹座（電影院），聽菲律賓樂團演奏爵士樂。然而，在這樣匯聚多國文化的城市，站在路與海相擁、雨霧迷離的港岸邊，旅人望出去的究竟是明日的遠景，抑或昨日的惆悵？[12]

　　另一位出生於神戶商家，故鄉在新莊的小說家陳舜臣[13]，則是從在地的角度描寫生活的氛圍：一大清早，元町和榮町的銀行、新聞社、百貨公司，都還大門深鎖的時候，陽光曬乾海產的氣味，便從海岸村店家瀰漫而來。廣東、福建與上海等各地華僑商人，已來此一家家地詢價，批發海陸雜貨……。

　　神戶有許多華僑與歐美商人，從事棉、米，以及礦產、海產等雜貨的進出口貿易。華僑並在當地經營西服、印刷與餐飲等日常商業活動。臺籍商人也從輸出大甲帽蓆開始，陸續進駐神戶。

　　在神戶的臺商子弟，除了陳舜臣，還有幼時住在大稻埕的呂基正。他因協助兄長經商，從廈門前往神戶。熱愛美術的他進入神港洋畫研究所等處，向有留法經驗的日人畫家學習。同時加入華僑組成的登山協會，也使攀登高山成為他終生的興趣。

　　呂基正的〈商品櫥窗〉（圖7），以濃厚鮮明的色彩，描繪在神戶元町所見的百貨櫥窗。這位商人子弟畫家，描繪摩登景象時，像是感受到翁鬧筆下的濃稠人事，又像是看見王詩琅眼中的繁華光彩：

　　　亮晶晶的大琉璃窗內……融在均和的電光裡的那頂帽，好像嫵媚的美
　　　人伸手招喚。[14]

　　畫家省略對空間與商品的細節交代，更注重描繪的是，從景物明暗深處映入眼簾的瑰麗色彩。他並將玻璃櫥窗上浮現的英文折扣宣傳，書寫地

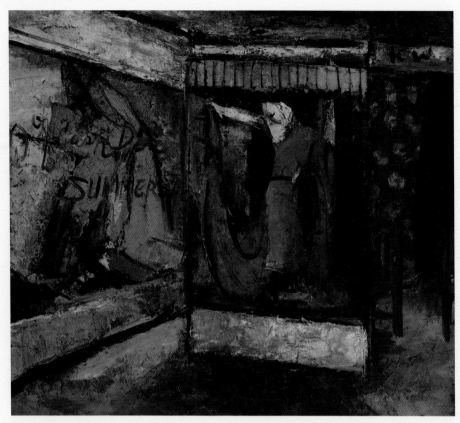

圖7　呂基正,〈商品櫥窗〉,油彩、畫布,53×65cm,1934,第八回臺展入選,私人收藏。

自然流暢。如此富有感受性的畫面,是青年畫家懂得把握當下,並結合成長過程中的視覺經驗與神戶物質文化的創作。

　　當時呂基正已小有名氣,令小他十歲的陳舜臣相當欽羨,幻想自己也能成為畫家。陳舜臣在回憶錄《半路上》中寫道:

> 那時候廈門許先生的哥哥〔即呂基正〕來訪,他是西洋畫家,因此有段時間我認為自己可能成為畫家。當畫家的許先生名為許聲基,戰後到日本辦過好幾回個展。在臺灣的畫壇也很活躍。[15]

　　事實上,對呂基正美術啟蒙更早產生影響的海港文化,來自廈門。

海嶼廈門

　　熱鬧的街市,眼前是堆滿紅綠色的水果鋪、穿著白色制服的英國水手、

踱著方步的華人警察，以及中外文夾雜或文法古怪的華文招牌。這些景象都一齊衝進眼睛，來不及整理。美麗曲折的馬路、精緻多彩的房屋、陽光下的鮮花與榕樹，都令人印象深刻。

　　這是小說家巴金描寫的廈門和鼓浪嶼。[16]他回憶年輕時曾和友人來此旅遊，在飄蕩的渡船上暢談理想，似一場南國的夢。無論是神戶還是廈門，似乎都豐富著藝術家的觀察和想像。

　　廈門是與臺灣關係更密切的港口城市，包括離島鼓浪嶼，林立著領事館、教堂和洋行。臺灣人於廈門經營商業，從事醫藥相關工作，或者前來求學。臺商販賣雜貨、茶，從事金融等業務。留學生就讀英美體系的英華書院或同文書院，學習英語，接受現代教育，或是進入臺灣總督府為臺籍子弟設立的旭瀛書院。1923年由廈門與臺灣人士合力創辦廈門美術學校，後改制為廈門美專，師生來自閩南、臺灣等地，學生來此得以進一步學習西洋美術。呂基正便先後就讀旭瀛書院和廈門美校。到30年代後期，在廈門的臺灣籍民眾已有上萬名。

　　張萬傳與陳德旺等人受陳植棋的鼓勵和協助，留學日本，但不願受限於學校制式化的教育，嚮往日本在野畫會或巴黎畫派，以造形藝術表達主觀精神。由於父母遷居廈門，張萬傳便常回來省親，也因此認識呂基正，以及尚就讀廈門美專的謝國鏞[17]。他們的個性都熱情、明朗，聲氣相投，創作趣向志同道合，1937年在廈門組成「青天畫會」，兩個月後張萬傳回臺北與呂基正、陳德旺等人又創立「MOUVE（ムーヴ）洋畫集團」（後改名為「MOUVE美術集團」，「MOUVE」法語原意為「行動」）。（圖8）

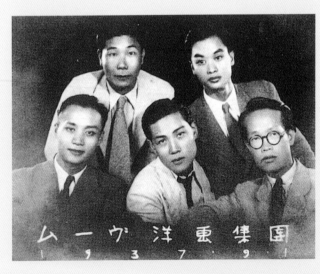

圖8　1937年「ムーヴ洋畫集團」合照，前排右起為張萬傳、呂基正、陳德旺，後排右起為陳春德、洪瑞麟，黃秋菊提供。

張萬傳的〈鼓浪嶼風景〉（圖版見頁207），描繪洋樓巷道旁的攤位上有各色水果，牆上有英文字樣的菸草、電影海報，形色滿目，一如巴金的描寫。畫家將城市的招牌、印刷品上的文字，用畫筆書寫出來，像是作家書寫自己鍾愛的城市。畫家也為個人創作的生涯歷程，以及所居城市的文明動態，在畫布上留下自傳般的證明。

　　還有許多臺灣畫家都曾遊歷廈門，前往創作和辦展，如陳澄波、楊三郎、郭雪湖等，他們都在畫布上留下廈門和鼓浪嶼的明媚風光。海港的氣味、光影與人事，總是不停地聚散流動。

亂都北京

　　出生於臺北、曾經入學廈門旭瀛書院的浪漫派音樂家江文也，1936年初訪北京。[18]面對文化上的祖國，他難掩興奮之情，猶如戀愛般心亂恍惚。在他眼裡，中國的遼闊兀自悠然地存在著，即便外國勢力喧擾，北京好似沉睡的大地。文化上，北京處處可見古蹟，傳統無所不在，是龐然巨大的首府。另一方面，城南胡同卻是五方雜處，充滿喧嚷騷動的聲息。

　　北京曾是許多臺灣藝文人士重新思考傳統文化，再次耕耘理想的城市。20年代中期，在廈門同文書院就讀過的張我軍來到他眼裡的「亂都」北京學習，並向臺灣引介推動白話新文學。[19]30年代後期，東京美術學校畢業的張秋海[20]、郭柏川，以及江文也等人，來到北京謀職任教，並努力創作，施展抱負。在南投出生的張深切，也從東京、上海輾轉到北平藝專任教，繼續其文藝與抗日運動。[21]到40年代，北京已是華北一帶臺灣人最多的城市。郭柏川的〈故宮（鐘鼓樓大街）〉（圖版見頁213）描繪出遼闊而巍然的京城景象，筆觸與色調卻不因此沉重。有如將古老的石碑鐘鼎刻上畫布，又不著痕跡般舉重若輕，好似等待古都新生。

駐留與出發

　　都會摩登代表了迎向現代性的文明，也是一種心態，是揉合了傳統與跨文化經驗的集合體。巴黎、東京、神戶、臺北、高雄、上海、廈門、北京等國際城市，以各自的歷史文化基因，共同形成孕育現代文明的網絡。這個連結了島都、港都、帝都、魔都、亂都等的摩登網絡並不穩定平靜，但充滿可能，蘊含最古老醇厚的養分，也提供最前衛激進的思潮。許多位

藝術家在求學或工作階段，停留、往返在這些城市的時間，都比在自己的故鄉來得長，也有人日後並沒有返回故鄉。戰前的他們像是一群特別的國際公民，解開地理與文化疆界的限制，追求自由思考和創作的可能。

　　他們身處繁華摩登的都會，一度迷惑徘徊在十字路口，尋找方向。城市的閣樓暫時收留了異鄉遊子，而海港會再將他們推去天涯海角，試圖活出自己的樣貌。

1. 海明威（Ernest Hemingway，1899-1961），美國小說家，曾任報社記者，1921至1928年間旅居巴黎，開始創作並出版小說。以《戰地春夢》、《老人與海》等名作享譽文壇，並獲諾貝爾文學獎，晚年出版《流動的饗宴》，回憶巴黎的生活。引文見海明威著，成寒譯，《流動的饗宴：海明威巴黎回憶錄》（臺北市：九歌，1999），頁30-32。

2. 陳清汾，〈巴黎管見〉，《臺灣日日新報》，1931年12月24日，6版。譯文見顏娟英等著，《風景心境：臺灣近代美術文獻導讀》上冊（臺北市：雄獅，2001），頁146。

3. 參考柳書琴，《荊棘之道：旅日青年的文學活動與文化抗爭》（臺北市：聯經，2009），第二章〈變調之旅〉、第三章〈荊棘之道〉。引文來自王白淵的回憶文，轉引自前書，頁64。

4. 松村梢風（1889-1961），日本小說家，作品包括時代小說、傳記小說、中國遊記，與評介日本畫家的《本朝畫人傳》等等。引文為筆者譯。

5. 王詩琅（1908-1984），臺灣小說家、文史研究者，戰前曾因參與無政府主義運動遭逮捕入獄，一度轉往上海、廣州從事報業等工作。著有以臺北為舞臺的小說如〈夜雨〉、〈十字路〉等。

6. 小澤秋成（1886-1954），日本西洋畫家，東京美術學校圖畫師範科畢業，1927年赴法留學。1931至1933年間為擔任臺展審查員來臺，並描繪臺北、花蓮、高雄等處風景。

7. 尤特里羅（Maurice Utrillo，1883-1955），法國西洋畫家，出生於蒙馬特，擅長描繪城市街景。

8. 陳清汾文，邱函妮譯，見《不朽的青春——臺灣美術再發現》（臺北市：北師美術館，2020），頁226。

9. 蘇建宏，《臺灣美術全集29‧許武勇》（臺北市：藝術家，2010），頁325。

10. 高雄史料集成編輯委員會編，《高雄港勢展覽會誌》（高雄市役所，1931），收入《高雄史料集成（第四種）復刻打狗築港史料續編23》（高雄市：高雄市立歷史博物館，2017）。

11. 翁鬧（1910-1940），臺灣小說家，彰化出生，臺中師範學校畢業，約1934年赴東京，逝於日本。於臺灣報章雜誌上發表小說、隨筆，生前最後連載作品〈港町〉，是以神戶為背景的中篇小說。

12. 翁鬧，〈港町〉：「在陸與海相擁之地、旅人們的中繼站，那裡應該有著與眾不同又獨特的生活樣態吧。當人們聽著汽笛聲穿透朝霧在耳際嫋嫋迴盪、看著船上的檣桅在夜霧當中彷彿迷離的幻影，他們的心頭想著的是明日的遠景，還是因昨日的懊悔而心煩意亂？」（翁鬧著，黃毓婷譯，《破曉集》，臺北市：如果，2013，頁349）。

13. 陳舜臣（1924-2015），日本神戶出生，原籍臺灣新莊，父親因經商遷至日本。以推理、歷史小說著名，屢獲日本重要文學獎肯定。他描寫神戶的文字，可見於回憶錄《半路上》、自傳性小說《三色之家》等等。

14. 王詩琅，〈十字路〉，《王詩琅‧朱點人合集》（臺北市：前衛，1990），頁69。

15. 陳舜臣著，林琪禎、黃耀進譯，《半路上》（臺北市：游擊文化，2016），頁71。

16. 巴金（1904-2005），中國現代文學家，小說、散文、翻譯等著作豐富，著名作品如系列小說《激流三部曲》等。他描寫廈門的文字，可見於散文〈南國的夢〉、小說〈春天裡的秋天〉等等。

17. 謝國鏞（1914-1975），臺灣西洋畫家，於廈門美專、日本川端畫學校學畫，參與ムーヴ美術集團，創設臺南美術研究會，任臺南一中美術教師。

18. 江文也（1910-1983），作曲家、音樂家，臺北出生，入廈門旭瀛書院，後至日本學習聲樂。1936年創作《臺灣舞曲》，獲德國夏季奧林匹克運動會音樂作品佳作，戰前任教北京師範大學音樂系，逝於北京。他對北京的感受，參見周婉窈，〈想像的民族風——試論江文也文字作品中的臺灣與中國〉，《臺大歷史學報》第35期（2005.06），頁127-180。

19. 張我軍（1902-1955），板橋出生，入廈門同文書院，20年代於北京求學並教書，推動臺灣新文學運動，1925年出版以北京生活為背景的詩集《亂都之戀》。

20. 張秋海（1898-1988），蘆洲出生，留學東京師範學校圖畫手工科、東京美術學校西洋畫科，30年代後期赴北京任教，逝於中國。

21. 張深切在總論「百年甘露水失而復得」小節，第六章「石破天驚的〈甘露水〉」也出現，1923年就從東京轉赴上海，1927年返臺，1934年與賴明弘、賴和等成立臺灣文藝聯盟，1939年轉赴北京發展，1946年返臺。

陳清汾（1910-1987）
巴黎的屋頂

油彩、畫布，72.5×91cm，約1931
第七回臺灣美術展覽會入選
家屬收藏

陳清汾是臺北大稻埕富商陳天來么子，太平公學校畢業後被送往日本學習。恩師有島生馬曾留學歐洲多年，參與二科會、一水會等繪畫團體以及文化學院的創辦，也是最早將塞尚介紹到日本的人。1928年，有島赴歐接受法國政府表揚，帶著預定留學的愛徒同行。

這件作品是陳清汾巴黎歲月的唯一見證，戰後由第一任妻子帶回日本，近幾年重返臺灣，經過修復師郭江宋整理，重現神采。當時留學巴黎是全世界所有美術學子的夢想。陳清汾也說：「畫家只要到了巴黎，他一半以上的願望已經達成了。」畫家居住在塞納河左岸，夜晚在咖啡館，廁身於說著各種異國語言的藝術家之間，酒香與女性歡笑的魅力讓年輕的他如癡如醉。當他得知故鄉畫友陳植棋不幸英年早逝，無法實現留學巴黎的渴望，他創作了〈植棋的一生〉，並帶回臺北展出。這幅畫已無可考，但不難推知，他希望借助畫筆，將植棋帶到巴黎天堂，實現他的一生夢想。

1931年7月他第二次入選巴黎沙龍展，同時催促他返臺參加年底父親六十壽宴的電報接二連三，他離情依依，只能用畫筆與筆桿表達他的不捨。回到臺北，先在報刊發表圖文並茂的〈巴黎管見〉，懷念第二故鄉的藝術生活。次年初，舉行旅法個展，恩師有島渡海來臺，並寫專文推薦。

這幅無紀年的〈巴黎的屋頂〉曾入選第七回臺展（1933）。評論家指出，此作前年（1931）已在東京展出，可惜沒有相關圖片可查證，有可能從巴黎帶回來不止一幅同題材作品。曙光初露，夜遊歸來的畫家站在閣樓望出去，人們大多仍在黑夜睡夢中，只有近處窗扉敞開明亮。樓房摩肩接踵，綿延不斷直到背景山丘，稀疏的樹木從中庭鑽出頭來，還有遠處巨大煙囪冒著濃煙，象徵現代都市的活力。臨別惆悵的畫家吶喊著：「黎明時分，銀灰色的巴黎美麗極了。」

返臺後，畫家曾經將一首熱愛的法國歌謠一句句教給完全不懂法語的小外甥，他至今仍琅琅上口，難忘的歌有如青春的回憶一直在陳家傳唱著：

> 啊！我的巴黎
> 理想的都市喲！今宵不得不分離
> 再會了，我美麗的都市
> 再會了，直到相逢的日子
> 巴黎啊！懷念的都市喲！
> 可愛，可愛
> 啊！可愛
> 愛人一樣，令人如癡如醉

（顏娟英）

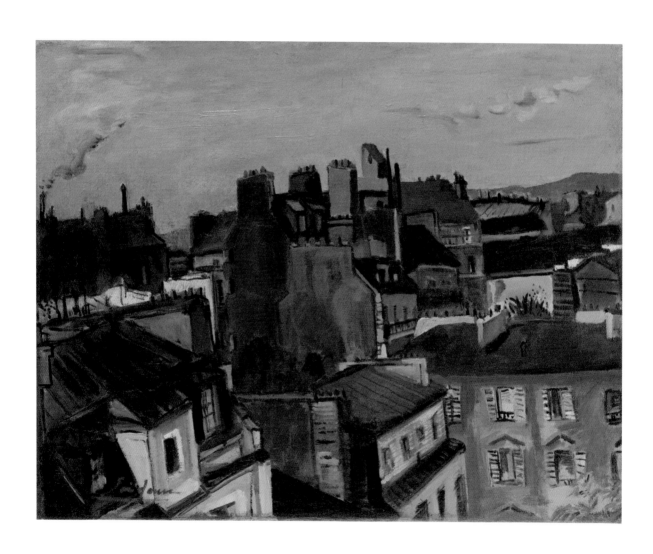

劉啟祥（1910-1998）
畫室

油彩、畫布，160.5×129.5cm，1939
日本二科會入選
高雄市立美術館典藏

劉啟祥出身臺南柳營世家，家境殷實，重視人文素養。十二歲赴日就讀青山學院中學部，續入文化學院美術科。他自幼嫻熟小提琴，又學習鋼琴、柔道與馬術，可謂體智兼備。1932年返臺辦個展，夏天與楊三郎共赴巴黎留學。

劉啟祥旅法期間經濟無虞，生活優游自在，並勤勉學習，常赴羅浮宮臨摹馬奈、塞尚等經典名作，同時聘用模特兒作畫。1935年秋天取道義大利返抵臺灣，隔年重返東京繼續創作。1937年9月入選二科會，同年與笹本雪子（1918-1950）結婚；婚後連續創作多幅以妻子為核心的作品。

這幅〈畫室〉顧名思義是畫家的工作場所，卻不局限在一個空間內，而是多重空間交錯，視線撲朔迷離。畫面焦點是四位五官清晰、神情專注的人物，他們與右下角的白狗排列成曲折的動線。人物的核心無疑是端坐在高背椅上的女子，她穿著華麗的小禮服，頭戴貝雷帽，側身面對觀眾。與她貼身而立的裸女，一手握著披肩散髮，一手抓著白色浴巾，模特兒的原型可以追溯至十五世紀波提切利（Sandro Botticelli，

1445-1510）的〈維納斯的誕生〉，象徵美與愛的女神。她們背後是一對依偎的情侶，男子正是畫家本人，頭戴白帽，身著白色工作服，轉頭好像是在與身旁女子低語，又彷彿關注著下方端坐的女子。三位女士彼此相依，姿態與方向各異，卻是畫家妻子變身為不同情境下的模特兒。

畫家進一步打破畫面中人物的親密性，讓更多空氣與想像自由流轉。畫面左側柱子與樓梯之間，一位藍衣女孩跳躍著拋球，相對的，右側紅衣女孩則靜靜抱球直立，轉頭望向她的同伴，視線穿越過主要人物，向外延伸。左上方一幅畫作，描繪長髮裸女手握網織的大搖籃凌空擺盪，她轉頭望向畫室內。上方懸掛的百葉窗把畫幅轉化為大窗戶，引導觀眾的視線穿透畫室至戶外。畫家發揮高度想像力，轉換空間如幻似真，圓弧線條的韻律貫穿整幅畫面，動靜交替，傳達出既溫暖又愉悅的氛圍。
（顏娟英）

林之助（1917-2008）
冬日

膠彩、紙，141×147cm，1941
第四回臺灣總督府美術展覽會入選
私人收藏

林之助，〈朝涼〉，膠彩、紙，245.3×184.5cm，1940，國立臺灣美術館典藏，林之助紀念館提供。

作品〈朝涼〉才入選日本的展覽不久，林之助便著手描繪〈冬日〉，打算送回臺灣參加府展。〈朝涼〉描繪未婚妻與小白羊對望，晨霧中的牽牛藤葉片與女子服飾清柔淡雅，在一片冷色調之中，女子朱唇頗為畫龍點睛。應該是打算再接再厲，〈冬日〉可以看到延續前作對配色和構圖的鑽研經營。畫作描繪清晨時分從畫室二樓望出去的街景，一片片深淺不一的靛藍屋瓦、青綠牆磚，層次變化細微而專注，藉由透視法與輪廓線的仔細布局，向遠方漸次淡出。紅底白字的「仁」同樣具有畫龍點睛效果，那是日本藥商「仁丹」經常在街頭設置的廣告招牌。野獸派畫家萬鐵五郎（1885-1927）也曾經有作品，描繪仁丹字樣的霓虹燈輝映在東京夜空。

　　林之助出生於臺中，大雅公學校畢業後至東京就讀中學，1934年考入東京帝國美術學校日本畫科，畢業後進入兒玉希望（1898-1971）畫塾。1940年代他的創作頻頻入選臺、日官方展覽並獲獎。〈冬日〉在1941年入選第四回府展，讓臺灣畫壇更加認識這位風格細膩優雅的新星。林之助戰後任教於臺中師範學校（今國立臺中教育大學），與顏水龍等人成立「臺灣中部美術協會」。60年代他投入中小學美術教科書的編纂與出版，並開設如藝術沙龍般的「孔雀咖啡畫廊」。由於省展國畫部的分類與名稱遭受抨擊，林之助與林玉山、陳進等人發起「長流畫會」，1977年於《雄獅美術》刊文，提出以「膠彩畫」一詞（根據材質屬性命名）取代「東洋畫」。80年代林之助成立臺灣省膠彩畫協會，並於東海大學任教，努力推廣膠彩畫。

　　〈冬日〉的創作地點，一般認為是林之助留學東京時在新宿區的畫室。畫家蟄伏在此，與春夏秋冬、晨昏變換的光景對望。窗外的景致、一磚一瓦、鄰居的起居作息，想必都曾陪伴青年畫家，度過數年鑽研繪畫的時光。相較於〈朝涼〉營造出的浪漫情趣，〈冬日〉選擇描繪最為平凡雋永的畫面，可能是他通宵創作後的眼前風景，也彷彿是他畢生執著於膠彩畫的創作與教育，最初的起點與見證。**（蔡家丘）**

林之助紀念館提供

張啟華（1910-1987）
旗后福聚樓

油彩、畫布，79×98.5cm，1931
第七回臺灣美術展覽會入選
高雄市立美術館典藏

張啟華留學日本時，學習到大膽表現色彩和造形的風格，趁暑假返鄉時，興致盎然地重新觀察家鄉高雄繽紛喧擾的生氣，提筆創作了這件作品。畫面右方是曾為洋行建築、當時的酒家「福聚樓」（位於今日旗津地區）。據說當年他和老師廖繼春結伴前往寫生作畫，便將老師作畫與受圍觀的情景放入畫面中。街道與房舍的輪廓並非筆直而是弧形，配合錯落往來的市井人物、船桅，以及電線桿的延展方向，逐漸將觀眾的視線捲入道路的遠方。有別於寫實的描繪方式，無論是大片的背景，或者房舍、人物的色彩與線條，都可以見到變化塗抹的力度。由此表現出港口城市充滿活力、不按秩序、揉雜新舊又正在向未來成形的模樣，如同畫家對自己年輕生命的期待。

張啟華出生於高雄前鎮，1928年就讀臺南長老教中學校，受教於廖繼春。1929年留學東京的日本美術學校，其西洋畫科教師多受巴黎畫派影響，具表現性強的畫風。1931年張啟華以描繪高雄舊火車站前噴水池的〈椰子〉入選第一回獨立美術協會展；〈南法米迪風景〉（ミディの風景）則入選第八回槐樹社展。同年創作的本作，獲得學校美展銀賞獎。1932年畢業回臺。

隔年此作以〈海岸通り〉（海岸道路）為題，入選第七回臺展。戰後，張啟華與在戰前即相識的好友劉啟祥等人，於1952年組織高雄美術研究會，隔年起與臺南美術研究會等美術團體，聯合舉辦臺灣南部美術展覽會，簡稱「南部展」。南部展雖經改組仍延續至今，成為長期推動臺灣南部美術發展最為重要的團體。從〈旗后福聚樓〉起，張啟華便經常以高雄各處的風景為題創作，包括好友劉啟祥於小坪頂的住處，或是壽山風景等等。無論在美術的創作或推廣上，始終可見他對家鄉高雄的熱情與耕耘。

（蔡家丘）

張萬傳（1909-2003）
鼓浪嶼風景

油彩、畫布，72×89 cm，1937
第一回臺灣總督府美術展覽會特選
臺北市立美術館典藏

張萬傳生於臺北淡水，自幼隨父親工作異動時常搬家，1929年進入倪蔣懷創辦的「臺灣繪畫研究所」，跟隨石川欽一郎等人學習石膏素描與水彩。1930年與洪瑞麟、陳德旺一同在日本東京私人畫塾研習西洋畫，隔年進入帝國美術學校。1932年退學前往廈門省親，這一年以〈廟前市場〉首次入選臺展。1936年加入「臺陽美術協會」，作品參加第二屆「臺陽展」。1937年前往廣東旅遊再回廈門，與許聲基（呂基正）等旅居廈門的臺、日籍畫家共組「青天畫會」。1937年9月又與臺灣畫友創立「MOUVE（ムーヴ）洋畫集團」，退出臺陽。1939年返回臺灣並短暫任職於倪蔣懷在瑞芳所經營的煤礦場。1942年客居臺南，受廈門美專舊友謝國鏞照應。1946至1947年任教建國中學，之後擔任臺北大同中學美術老師，直至退休。1954年曾與畫友共組「紀元美術會」。張萬傳斷續參加各項畫會活動，行事風格瀟灑自在。

1938年張萬傳以〈鼓浪嶼風景〉參加第一回府展，獲得西畫部特選。1939年再以〈鼓浪嶼教會〉入選第二回府展。1942年繼續以〈廈門所見〉為題，入選第五回府展。1943年入選第六回府展的〈南方風景〉，描繪的還是廈門風光。

在〈鼓浪嶼風景〉的畫面上，張萬傳以英文字母拼出自己的日文姓名發音，再以「AMOY.KOLONSU」標記廈門、鼓浪嶼，還仔細簽下作品完成日：1937.8.15。在觀眾目光焦點之處的建築物正中心，他精確畫出了當時最風行的英美香菸品牌「PIRATE」（老刀牌）的廣告海報，這不只呈現出張萬傳在藝術形式上粗獷中見細膩的特點，也顯露了這位年輕藝術家對於流行潮流的關注。他以密布畫面但筆跡輕巧飛揚的英文字母，刻劃時髦洋風，卻以濃重厚塗的方式，營造建築物的歲月斑駁痕跡，反差對比饒富趣味。

日後張萬傳常隨性重畫或修改前作，畫作也少有簽名和記錄創作年代的習慣。他以疏放狂野的畫面，直率奔放的創作氣質著稱，喜愛捕捉風景中破陋樓牆的古拙之美，透過富速度感的大筆觸、濃重的黑線條以及強烈的色彩來表達。他也常描繪生活中所見的人事物，一貫秉持的態度就是：「生活中產生的藝術才是真實的。」**（林育淳）**

楊三郎（1907-1995）
六館茶行

油彩、畫布，73×91cm，1938
楊三郎美術館收藏

楊三郎出生於臺北頂溪，1923年進入京都市立美術工藝學校，隔年轉入關西美術學院。1928年以〈滿洲風景〉、隔年以〈村の入口〉入選春陽會，此後屢次入選春陽會展和臺展。1932年前往巴黎遊學，遍歷歐洲，作品入選巴黎秋季沙龍展。1933年返臺後，舉辦個展，參與臺陽美術協會的成立，並獲推薦為春陽會的會友，也常往來於廈門、福州，遊歷創作。戰後推辦省展，成立中華民國油畫協會，推動美術不遺餘力。晚年旅行歐美各地寫生，創作不輟。

楊三郎自留法與遊歷華南時期起，便常以街景為主題創作，是除了自然山林風景外，另一項擅長的繪畫主題。畫家常用的手法是，憑藉房舍緊湊錯落的造型，以及牆面屋瓦等處交雜白、黃、紅色等的光影變化，製造出畫面的豐富效果。相較於其他街景主題的畫作，〈六館茶行〉捨去道路或其他點景事物的構圖安排，更為正面而近景的描繪洋行建築造型，與廊道下市井小民的生活場景。如此觀眾不是身為旁觀者，遠觀一個陌生的城市，而是更為貼近，如同融入其中生活。畫家用筆簡率，不拘小節，但是充滿豐富的顏色和筆觸，使得明亮鮮活的氣氛似乎滿溢至畫面之外。

〈六館茶行〉描繪當時大稻埕六館街（今南京西路西段）的茶行街景，這一帶是許多臺灣藝文人士活動之處，楊三郎也在附近開設洋畫研究所。畫家將留歐所學，結合在地的生活經驗，讓臺北人熟悉的街景，搖身一變為西洋印象派風格的畫面，光彩奪目。摩登城市之所以出現，不只是現代建築、電氣設備在現實環境中存在與否，還包括藝術家更新了看待世界的濾鏡，施展魔法，招呼觀眾置身其中，感受現代城市的風華。

（蔡家丘）

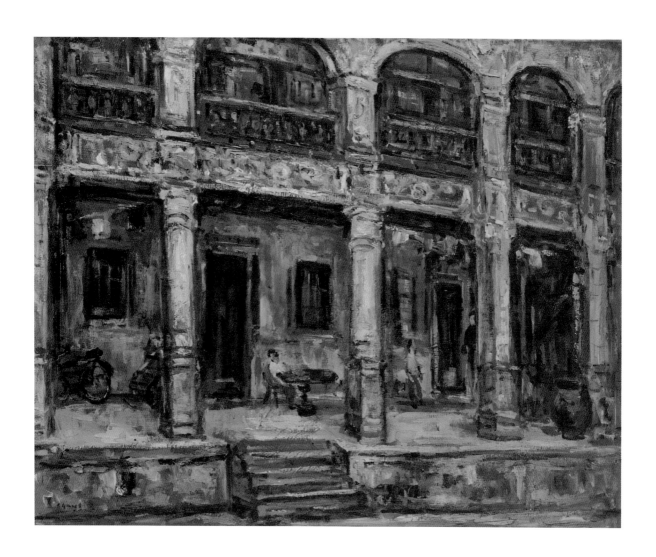

許武勇（1920-2016）
十字路（臺灣）

油彩、畫布，71×90cm，1943
臺北市立美術館典藏

> 我原是醫生但醫師努力保養病人也難使一個人長命百歲以上。但美術是不朽的有永恆的生命。畫家生命有限，但留得的作品可讓人窺其熱愛和平的心和其美麗的世界。
>
> ——許武勇美術館開幕自序，2013

臺南出生的許武勇，1933年就讀臺北高等學校，得美術老師鹽月桃甫指導，深受啟發。1941年留學東京帝國大學醫學部，參加美術社團「踏朱會」，並至社團指導老師暨獨立美術協會畫家樋口加六（1904-1979）的畫室習畫。留學期間他也曾拜訪收藏家福島繁太郎（1895-1960），頗受其所藏的盧奧（Georges Rouault，法國野獸派暨表現主義畫家，1871-1958）等畫家的現代西洋繪畫風格吸引。1946年許武勇返臺，先後於阿里山、臺南、高雄等處執業。1952年獲美國國務院獎學金前往加州大學柏克萊分校研究公共衛生，得以四處參觀美術館，也曾舉辦個展。

返臺後在臺北開業，一邊行醫一邊創作，頻頻於省展獲獎，並擔任審查委員，也參加如臺陽、南美會等畫會。許武勇1950至60年代的創作風格以立體派為主，呈現城市或室內空間的立體結構趣味，如迪化街等主題。70至80年代結合超現實畫風，描繪變形的街景、花卉及飛翔的人物等元素，形成畫家自稱的「羅曼主義」風格。晚年多創作關懷臺灣土地、民俗的主題，也可見到從〈十字路（臺灣）〉以來就偏好的繪畫元素與風格。

1943年入選獨立美術協會展的作品〈十字路〉，是許武勇留學時期的作品，反映出對日本立體派、超現實繪畫的吸收，以及老師樋口的影響，形成他日後繪畫風格的基礎。十字路口前方可見一位少女，半側臉凝視觀者。身後路口處有縮小的牛車、豬群，兩側向後方延伸的房舍櫛比鱗次。可見畫家嘗試安排不符合比例的人物和動物，加上立體派風格構成的房舍，以彼此若即若離的關係營造出一奇異虛幻的城市空間，並且寄託畫家的鄉愁與青春記憶。站在十字路口的少女，視線投向觀者好似欲言又止，呈現出畫家企圖與少女和觀者對話的想像，反映了他在醫學與美術學習之路上摸索，尋找自我定位的心情。

畫家於70年代末起至世界各地旅行創作，此後在風景畫的題名後會以括號加注地點，包括本畫也在原畫名「十字路」後新附上「臺灣」，顯示了畫家對創作記憶再次的整理回顧。**（蔡家丘）**

郭柏川（1901-1974）
故宮（鐘鼓樓大街）

油彩、畫布，91.3×72.8cm，1946
國立臺灣美術館典藏

1939至1943年間，郭柏川曾數度陪伴梅原龍三郎遊歷北京，擔任翻譯與嚮導。梅原龍三郎以野獸派的畫風聞名，也是臺灣與滿州美術展覽會的審查員。〈故宮（鐘鼓樓大街）〉描繪從景山公園北向眺望壽皇殿、地安門與鼓樓的景象。畫面構圖上，拉長了道路垂直延伸的比例，讓鼓樓更顯聳立，並點出大街上來來往往的人群。顏色上，樹木的綠和城樓的紅，形成強烈對比，配合上下短促的筆觸，由前往後色調逐漸轉淡。油彩並不多加調色或堆疊，形成自然純淨的畫面。

如此的描繪技巧和風格，一方面來自梅原龍三郎，梅原描繪故宮、天壇等處時，就是運用對比、奔放的野獸派色調來呈現畫面效果。另一方面，郭柏川此作構圖比較端整，筆觸節制有度，表現出盡收古都風景的胸懷。從景山公園向南北眺望，是包括觀光客在內，許多人觀看北京的視覺經驗。基於這樣的共同體驗，畫家藉藝術創作表現的風景，更為伸展而鮮活，賦予了古都生氣，提升為具有現代性的觀感。也顯示郭柏川企圖在日本風格影響下，創造個人特色，於當地畫壇爭取一席之地的努力。

郭柏川累積的創作能量，在他戰後定居臺南，浸淫於充滿豔陽與古蹟的環境中，進一步釋放。他以油彩在紙本上描繪如赤崁樓、孔廟，以及臺灣各地風景。相比於〈故宮〉的鳥瞰風格，取景角度較為貼近而深入，線條、筆觸和色調，都更加輕鬆自在且得心應手。

郭柏川於臺南出生，臺北師範學校畢業後，返回臺南第二公學校任教。1926年前往日本川端畫學校學畫，1928年進入東京美術學校西洋畫科，師事岡田三郎助（1869-1939）。1937年前往滿州，再至北平師範大學、北平藝專、京華藝專等處任教。戰後返臺，定居臺南，執教於臺南工學院（今成功大學）建築系，並成立臺南美術研究會，推動美術創作風氣。（**蔡家丘**）

第五章

戰爭與戒嚴

戰爭與戒嚴

黃琪惠

迎春送歲兩堪憐，又為時艱感萬千。

劫後人驚弓外鳥，窗前風裊篆餘烟。

無多別業書田富，有限才華畫筆研。

藝術世昏休可待，調心空自望青天。　　——林玉山〈己丑新歲感懷〉[1]

從林玉山的〈獻馬圖〉說起

1949年，林玉山作了一首漢詩感懷新歲，表達他對艱困時局的無奈心情，只能在混沌的藝術環境裡努力鑽研繪畫，期待撥雲見日的一天。一年多前，二二八事件發生後到處風聲鶴唳，林玉山擔心畫著日本國旗的〈獻馬圖〉被搜查出來，趕緊將畫中的國旗改為中華民國國旗，接著拆卸裝裱，把畫收起來。這件〈獻馬圖〉創作於日本統治末期的1943年，當時因戰爭關係物資匱乏，統治當局從民間徵調馬匹等物資，林玉山在路上看到這情景，隨手用筆速寫下來，回家後以熟練的寫實技巧創作四聯屏〈獻馬圖〉，畫中軍人與兩匹馬的側面立像皆逼真自然，唯妙唯肖。

　　林玉山從未向家人提起這件〈獻馬圖〉，直到1990年代末才發現這件壓在櫃子底層的畫作遭到白蟻侵蝕而剩下一半。這件畫先經過高雄市立美術館重新裝裱成四曲屏風後，林玉山憑著記憶將畫作復原。在解嚴後的民主自由年代，林玉山不用再擔驚受怕，為了銘記過去這段歷史，左邊的舊畫保留當年為躲避二二八災難波及而改的國旗畫面，右邊畫面則恢復原作面貌，並畫上木麻黃樹。他在畫面右下方題款：

　　獻馬圖原作已遭虫蝕，僅存其半。今追憶往事，稍作補筆，略復其舊觀。此乃余五十六年前之作，己卯秋修後又題。桃城人林玉山。[2]（圖1）

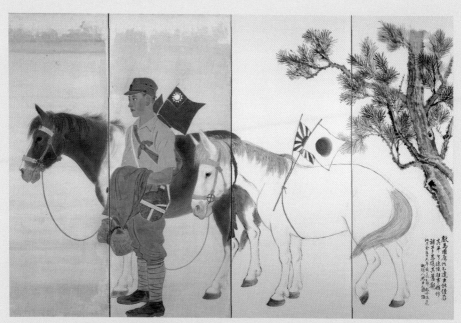

圖1　林玉山，〈獻馬圖〉，膠彩、紙，131.7×200.2cm，1943，高雄市立美術館典藏。

　　從〈獻馬圖〉中我們看到林玉山在不同時期改畫與補筆復原的痕跡，青天白日滿地紅旗與太陽旗並置，既呈現了日本跟中華民國統治的象徵元素，也可觀察畫家從早期到晚年的畫風變化，是一件反映時代變遷深具意義的作品。臺灣在1940到50年代，從戰爭、戰敗、回歸，走到戒嚴，〈獻馬圖〉的創作與改造過程，其實並非孤例，而是許多藝術家共同面臨的時代處境與做法。

戰爭時局下「彩管報國」

　　讓我們先來理解臺灣畫家在日治末期身處的時局環境，簡述當時戰爭局勢的發展與當局的治理政策。

　　1937年7月7日盧溝橋事件爆發，日本正式展開對中國的軍事侵略，中國進入全面抗戰的八年，直到1945年8月15日日本向盟軍投降為止。而臺灣則是在日本統治下捲入日本的對外戰爭，成為支援日本作戰的後方。1936年9月武官小林躋造（1877-1962）上任臺灣總督，為因應日本對外戰爭準備而大力推行皇民化運動與國民精神總動員，透過各種組織與各階層的教育活動，提倡愛國精神與皇國思想，可說是極端的日本化運動。皇民化運動施行項目包括：宗教與社會風俗改革、國語運動、改姓名、

志願兵制度。1941年成立「皇民奉公會」。

　　1941年12月8日珍珠港事件後，日本正式對歐美各國宣戰。1942至1943年，臺灣總督府與臺灣軍司令部相繼實施「志願兵制度」，包括數次的陸軍志願兵募集及海軍特別志願兵募集，性質上等同正規軍人，臺灣人參與日本戰事人數高達約二十餘萬人。動員人數之高，足見當時臺灣人普遍受到出征熱的影響。臺灣人在日本統治下並無兵役義務，直到1945年殖民當局實施徵兵制。不過，中日開戰以來，臺灣人就以「軍夫」、「農業義勇團」、「通譯」（翻譯員）等名義被徵募對外作戰。在這八年間，臺灣人與日本人處於同樣的戰爭情境，成為站在中國對立面的敵人。對臺灣人而言，在日本統治當局強化國家認同之下，國族意識顯得更加複雜而曖昧。[3]

　　美術方面，1930年代臺展作品我們看到畫家表現地方色彩或前衛畫風的嘗試，到了府展時期（1938-1943）則出現與戰爭時局相關的畫作。

　　1937年盧溝橋事件發生後，臺灣社會籠罩在軍國主義的氣氛下，畫家的創作不可避免受到時代氛圍所影響。1938年官方透過媒體宣揚「彩管報國」的理念，改由總督府文教局主辦的府展鼓勵畫家創作時局色彩的作品。在戰爭時局下，由於畫家的身分背景與際遇的差異，他們從不同的立場與觀點創作，呈現出歧異的畫作主題與風格。以下聚焦幾位與臺灣有淵源的日本畫家與臺灣畫家，介紹他們回應時局的作品，剖析畫作的特色與意義。

　　日本發動對中國全面戰爭之後，日本陸軍省與海軍省動員大批「從軍畫家」，深入戰場製作「戰爭紀錄畫」，陸續舉辦「聖戰美術展」、「大東亞美術展」等展覽會，使得日本美術界深受戰爭美術的影響。[4]反觀在殖民地臺灣，只有幾位日本畫家成為從軍畫家而描繪前線戰況，例如曾接受委託繪製「臺灣歷史畫」的小早川篤四郎（1893-1959）、「灣生畫家」秋山春水與1933年來臺工作的石原紫山，顯示臺灣美術界並未受到從軍畫家繪製戰爭畫的太大影響。儘管如此，臺灣美術界包括在臺日本畫家與臺灣畫家的創作，仍籠罩在戰爭時局的陰影中。

　　盧溝橋事件發生後，小早川篤四郎立即志願到日本海軍省報到從軍，前往上海。不久後他記錄上海前線戰況的速寫與文稿，刊登在9月的《臺灣日日新報》上，他宛如赴前線的記者，以圖文方式報導戰況。小早川在報紙文章中提到，當時畫壇部分人士從純粹繪畫創作的立場對他的舉動表示不滿，而他秉持繪畫藝術運動應與時代共存亡的信念，認為在舉國最重

要時刻，應當在戰地完成軍事繪畫，不畏外界的批評。[5]

　　小早川篤四郎，又名守，出生於廣島，幼年隨著家人移居臺灣，在就讀臺北中學時跟隨石川欽一郎學習水彩畫，可說是石川第一次來臺時培育的日本學生。小早川參加石川發起的「紫瀾會」，也加入在臺日人組成的「蛇木會」，積極參與藝術活動，畢業後短暫任職總督府土木局營繕課。他在服完兩年兵役後前往東京，進入本鄉繪畫研究所接受岡田三郎助（1869-1939）的指導，1924年學成返臺在總督府博物館（今二二八公園內的臺灣博物館）舉辦畫展。他從1925年入選第六回帝展後持續以女性人物像入選，至1937年第一回新文展獲得免審查資格，創作路線與李梅樹、李石樵接近。1934年他又來臺寫生和舉辦個展，並將前一年入選帝展作品〈三裝〉捐贈給臺北公會堂（今中山堂）。1935年小早川受邀為臺灣博覽會臺南歷史館製作二十幅歷史畫，次年為基隆鄉土陳列館製作十五幅歷史畫，殘存的〈熱蘭遮城晨景〉等八件歷史畫，目前典藏於臺南市美術館。[6]1938年他來臺舉辦「從軍速寫展」，隔年第三回新文展展出〈蘇州河南岸〉。太平洋戰爭爆發後派遣至南洋、新加坡等地，並繪製多件作戰場面的大作，陸續在聖戰美術展及大東亞美術展中展出。小早川幸運地挺過戰爭期，戰後繼續活躍於日本畫壇。

　　秋山春水出身於臺南，也就是所謂的「灣生」。他曾前往東京進入荒木十畝（1872-1944）、鏑木清方（1878-1972）門下學習。[7]自1928年〈朝〉入選臺展後，作品持續入選，創作以原住民題材為主，活躍於臺灣的東洋畫壇，也是栴檀社、臺灣日本畫協會的成員。秋山春水1938年從軍，以

圖2　秋山春水，〈大陸與兵隊〉，1938，第一回府展圖錄，顏娟英提供。

〈大陸與兵隊〉（圖2）在第一回府展（1938）展出，取材個人在前線記錄作戰場面所見，以寫實的技法描繪軍人神情疲憊的休息場面，被《臺灣日日新報》評為「事變色之力作」。[8] 然而此後臺灣畫壇不再有他的活動訊息，戰後也不知所蹤，很可能在戰爭中犧牲了。

石原紫山同樣以時局題材〈達魯拉克的難民（比島作戰從軍紀念）〉（圖版見頁241）入選府展，獲得1943年第六回府展東洋畫部特選及總督賞。這是石原紫山根據前兩年在菲律賓從軍經驗繪成的畫作。

石原紫山1933年來臺任職於臺北法院後，次年作品開始入選臺展。1941年他被徵召前往菲律賓，1943年返臺繪製此畫。[9] 他企圖在畫中寫實地表現戰時菲律賓居民生活而選擇描寫難民群像；他描繪人物與身處的環境，相當細膩寫實宛如西洋畫。人物表情雖然略顯陰鬱，中央母親哺育幼子彷彿天主教聖母聖子圖像，象徵宗教救贖並隱喻生存的希望。審查員望月春江（1893-1979）認為這幅畫是深具時局色的代表作，並讚許畫家探究自然與捕捉真實感的精神，認為值得後輩學習。

不過這幅畫在王白淵（1902-1965）的眼中卻評價不高。王白淵評道：

這幅副標題為「菲律賓戰役從軍紀念」的作品，係將西畫手法導入日本畫的力作。此幅具有插畫似的美，中間像是家人的一群難民，背景襯以塔拉克樹和遠景建築物。難民個個姿態迥異，表情憂愁凝重，遠望著朦朧的市鎮。豔麗的塔拉克樹和果實，前景花草非常醒目，整幅洋溢出一種異國情趣，的確引人注目。然而看的時間漸漸拉長後，感覺好像是看一張漂亮的插畫後，只留下淡淡的印象而已。[10]

終戰後，石原紫山遣返回到鹿兒島故鄉，餘生僅在地方美術界活動。對石原紫山與小早川篤四郎、秋山春水等日本畫家而言，臺灣曾經是他們創作生涯中的重要舞臺，臺灣美術界也因在臺日人的參與而呈現多元的發展面貌。然而隨著中日戰爭爆發後，他們取材前線的經驗變成主要的創作靈感來源，在這段時期他們的創作或許受限於任務要求或特定題材，作品帶有強烈的敘述性與寫實性特點，個人創作的藝術性表現相對失色。這是戰爭時期日本畫家的宿命。

「聖戰美術」與「時局色」

　　臺灣美術界承受繪製戰爭美術的壓力相對日本減輕許多，不過總督府為增強後方臺灣的戰爭意識，1941年引進日本「聖戰美術」來臺展出。還有日本從軍畫家中途經過臺灣，間接推動了臺灣戰爭美術的發展。

　　聖戰美術的輸入以及府展當局鼓勵表現「時局色」，的確促使在臺灣的畫家先後思考美術如何結合時局。在臺日本畫家飯田實雄（1905-1968）等人積極回應時局，1941年在當局的支持下描繪臺灣第三部隊的演習戰，舉辦「臺灣聖戰美術展」，參展畫家以他創立的「創元美術協會」會員為主。

　　飯田實雄1928年進入新洋畫研究所，師事中山巍（1893-1978）。1930年中山巍等人成立前衛團體「獨立美術協會」，飯田的作品也入選獨立展，作品具有超現實畫風。1937年他來臺寫生與舉辦個展，後來留在臺北，設立畫室並經營咖啡店。盧溝橋事件後他展現強烈的愛國行動，即使風溼病纏身，也要繪製一百二十號的〈建設〉參選第一回府展。他加入洋畫團體「十人展」，1940年創立以日本畫家為主的「創元美術協會」，帶領會員參加獨立展，並呼應日本聖戰美術而舉辦戰爭畫展。他認為：「以美為終極目標的繪畫，其題材已擴大至關心社會性的方向，具體來說，畫家應該描繪的對象已經登場，那就是新母題——戰爭。」[11]

　　臺灣畫家並無參與「臺灣聖戰美術展」，也未曾舉辦類似的戰爭畫展，不過在臺日本畫家回應戰爭時局的激進做法，也對臺灣畫家構成創作上的壓力，後文繼續說明。

　　在軍國主義高漲的氣氛籠罩下，身為臺灣畫壇領導人物的鹽月桃甫也必須響應「彩管報國」的要求。在盧溝橋事件後的隔年，鹽月以〈爆擊行〉參展府展，取材1937年8月14日從松山機場起飛的飛行部隊取得對華制空權的關鍵性戰役。1939年他再以同樣主題〈渡洋爆擊行〉參展日本第一回聖戰美術展。鹽月將飛行部隊途中遭遇強颱而最終完成任務的場面，轉換成個人的詮釋空間，主要表現明月當空海面波瀾的壯闊氣勢，而向敵地飛去的轟炸機僅以點景式處理。

　　其實第一回府展參選畫作出現不少與事變相關的作品。身為審查員的鹽月發表感想，他認為：「即使只畫一草一木，其活潑清新的表現也可視為藝術上真正的事變色。」[12]鹽月堅持以藝術性創作回應時局，因此讓府展沒有成為以戰爭題材為主的美術展覽會。1941年日本第二回聖戰美術展，他選擇喜愛的原住民題材而且與時局有關的〈莎勇之鐘〉（サヨンの鐘）參展。

東京美術學校師範科畢業的鹽月桃甫，1921年來臺擔任臺北中學與臺北高校的美術教師，直到1946年返回日本為止，並設立京町畫塾培育有志於繪畫的人才。他長期擔任臺灣美術展覽會的西洋畫部審查員（臺展1927-1936、府展1938-1943）。鹽月桃甫偏向後印象派、野獸派等畫風，強調畫家的個性與自由表現。他熱愛原住民文化，經常利用暑假期間前往臺灣山林與原住民部落寫生，並創作多樣化的原住民題材，表現原住民的文化特色與時代境遇，包括女性像或群像、祭典習俗等等，其中三幅畫最具代表性。

1932年的〈母〉以霧社事件為主題。1930年南投霧社發生賽德克族武裝反日事件，當局調集軍警以飛機施放毒氣等武器強力鎮壓，參與部落幾乎遭到滅族。畫中鹽月描繪遭受毒氣攻擊的母子三人，以驚懼痛苦的扭曲表情，隱含控訴當局不人道的武力鎮壓。1936年〈南國虹霓〉描繪彩虹下三位純真童顏的少女吹口琴的形象，歌頌原住民的理想世界。1941年〈莎勇之鐘〉則在戰爭背景下，描繪泰雅少女莎勇為送老師出征卻不幸犧牲的純情崇高精神。[13]

1938年9月南方澳的利有亨社，一群泰雅族少女為當時受徵召的老師扛行李送行，其中莎勇不慎失足落水溺斃。莎勇為出征老師送行而犧牲的純情精神，陸續受到各界關注。1942年正值戰爭如火如荼進行，4月臺灣總督長谷川清（1883-1970，任期1940-1944）頒贈「愛國少女莎勇之鐘」，鼓勵為國犧牲的精神。上行下效的結果，包括音樂歌曲、文學小說、電影、美術等藝術形式紛紛出籠，歌頌莎勇的愛國精神，其中最為人所知的是李香蘭主演的電影《莎勇之鐘》。1942年在志願兵募集制度下，利有亨社建造「軍國乙女莎勇遭難之碑」作為紀念。這時莎勇變成當局鼓舞從軍熱的軍國之神。

鹽月桃甫也前往利有亨社寫生，創作這幅〈莎勇之鐘〉（圖3）。[14]畫中莎勇盛裝端坐於畫幅天地，純真的表情注視著手持的紀念鐘，在天空彩雲的烘托下，顯得神聖莊嚴。鹽月桃甫在第五回府展再度描繪莎勇，畫中的莎勇垂下長髮直視觀者，深凹的眼眶與肅穆的神情，讓觀者看到的是一幅充滿悲壯氣氛的肖像。莎勇從單純的泰雅少女落水罹難到演變為虛構的愛國女神，鹽月描繪的莎勇圖像似乎也是迎合時局而作，不過從他創作原住民圖像的發展脈絡來看，畫家巧妙地運用時勢，既順應當局的需求，又兼顧了自己的藝術堅持，呈現出讓人傳頌的神聖化形象。[15]

圖3　鹽月桃甫，〈莎勇之鐘〉（サヨンの鐘），
1941，第二回聖戰美術展繪葉書，王淑津提供。

臺灣畫家的因應之道

　　臺灣畫家在戰爭時期的美術活動，相較於日本畫家的愛國意識而參與
戰爭畫展的做法，傾向表面上採取配合時局的態度，讓所屬的美術團體能
持續運作，繼續推動美術創作與展覽風氣。

　　以臺陽美術協會為例，1937年9月官方宣布臺展停辦後，在總督府
社會課及臺灣日日新報社的支援下，臺陽美術協會號召其他民間美術團
體舉辦「皇軍慰問臺灣作家繪畫展覽會」，具有取代臺展又具愛國獻金
的意義。[16]1939年臺陽美術協會後續又舉辦「皇軍慰問展」，並向軍方獻
金或獻納畫作。此外，臺灣畫家代表日方攜帶作品到中國華南地區，與
當地畫家以「親善」名義聯合舉辦「日華親善美術展」。例如臺陽會員郭
雪湖、楊三郎在1941至1943年間前往廣東、廈門等日軍占領地，舉辦
美術展的交流活動。[17]在配合當局政策之下，臺陽美術協會繼續茁壯，
1940年從原本的西洋畫部再加入東洋畫部，1941年成立雕刻部。臺陽展
舉辦至1944年為止，後因全臺遭受美軍空襲威脅而停辦。創作方面，除
了極少數受徵召擔任軍方的「通譯」，如呂基正、張萬傳等人，描繪前線
風景以外，臺灣畫家主要描繪的是受時局影響的後方生活與風景。

　　呂基正（1914-1990）在戰後臺灣以山岳畫家知名，戰前他從母姓以

「許聲基」活躍於廈門、神戶、臺北等地美術界，戰爭期間他被徵召到戰線後方的廈門擔任日軍的「通譯」，生活算是穩定，1939年他與黃坤瑞女士結為連理。身為臺陽會友的他，在後勤工作之餘可以創作，並寄作品在臺陽展中展出。在他戰前留下的作品資料中有一張〈南國的新戰場〉（南國の新戰場，1939）的黑白照片，這是他參加第五回臺陽展提出的作品。背景為左後方的山頂，路徑兩旁矮樹叢一直延伸而上至遠方，大片山坡地散落著短竿，似是戰地的鐵絲網，不過或許是不能暴露軍事用地，畫家因此刻意淡化戰地的特徵，模糊化處理。他這件作品雖是以「戰場」為主題，但比較像是一幅山岳風景畫。[18]

　　畫家在戰地寫生充滿不便與危險，與呂基正熟識的張萬傳有過類似的經驗。張萬傳與呂基正同樣是臺陽會友，也一起組織「MOUVE美術集團」（亦稱「行動洋畫集團」），意圖追求更自由與實驗性的創作風格，不過在1938年舉辦第一回展覽後，隨著同人異動而結束。1938年張萬傳到廈門美專任教，陸續創作多件以廈門鼓浪嶼為主題的作品（前一年也創作了〈鼓浪嶼風景〉，圖版見頁207）。同年11月他與從軍畫家山崎省三（1896-1945）[19]、擔任通譯的呂基正舉辦「三人洋畫展」。1944年張萬傳被徵調從軍，擔任戰役結束後的寫生記錄工作。他在占領地寫生時曾被軍方誤認為描繪軍事用地，因此誤抓過幾次。[20]他這段接受徵召而寫生戰場的紀錄畫作並未留下，似乎隨著戰爭結束而消失於歷史中。

　　由於後方臺灣的出征熱潮，臺灣畫家也感同身受而提筆描繪歡送從軍的場面，例如李澤藩的〈送出征〉、翁崑德的〈月臺〉（プラットフォーム），以及陳澄波的〈雨後淡水〉。李澤藩、翁崑德的作品皆創作於中日戰爭全面爆發後的1938年，這時處於徵召在臺日人出征的高峰，而陳澄波的作品，根據家屬的標記創作於1944年，正值臺灣人志願兵募集時期。在他們以「送出征」為主題的畫作中，日本國旗、祝福從軍的布條是共同呈現的母題，但在三位畫家筆下各有不同的表現重心。

　　李澤藩〈送出征〉（圖4）以家鄉的新竹車站為背景，描寫一片祝出征的旗海下，男女老少手持日本國旗往車站方向聚集，其中有人高舉祝出征的長布條，夾雜著氣派的車輛，一位穿著和服的小女生面向觀眾，似乎邀請觀眾觀賞這一幕送出征的劇碼。新竹車站由總督府鐵道部的松崎萬長（1858-1921）設計，1913年建造完成，屬於文藝復興後期建築風格，建築最大特色為兩段式陡斜高聳屋頂與老虎窗，屋頂上設置一座鐘塔，是新竹最顯著的地標。李澤藩如實描繪新竹車站建築立面與柱子，鐘塔在藍空下

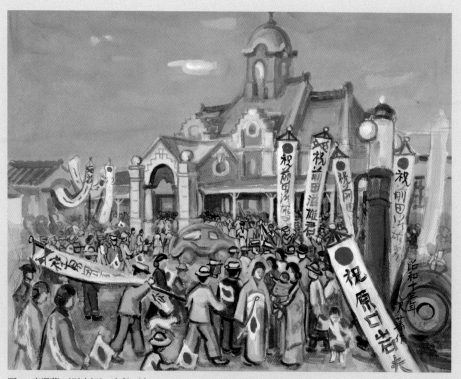

圖4　李澤藩，〈送出征〉，水彩、紙，57×72cm，1938，李澤藩美術館收藏。

顯得高聳壯觀。畫中布條清楚寫著從軍者名字，「祝原口岩夫君」、「祝前田滋雄君」，兩人背景皆與新竹有關。原口岩夫任職新竹州內務部教育課；前田滋雄任教新竹第一公學校，是李澤藩的同事。[21]畫面色調以藍、白為主，間雜赭紅與土黃色系，整體來看，眾多人潮雖然熱鬧，但讓人有種不安的感受。

　　翁崑德（1915-1995）的〈月臺〉描繪車站內進行熱烈的送出征場面：車站月臺上擠滿人群，人人手揮日本國旗熱情呼喊，與車廂內的出征者揮別，宛如一幕定格的電影畫面。這些人群是模糊的，布條祝賀從軍者名字也無法辨識，而月臺上方梁柱懸掛的廣告圖像卻清晰可辨，畫的是山岳與登山者，並寫上「新高登山口」，由此得知這是畫家描繪故鄉嘉義車站。

　　翁崑德與陳澄波同樣出身嘉義市，屬於嘉義地區年輕一代的西畫家。他就讀京都立命館大學文學科的同時，就十分熱中學習繪畫。1935年他描繪熱鬧的嘉義街景〈活力之街〉，入選第八回臺展而受到矚目，1936年與同輩的張義雄、林榮杰（1914-1990，林玉山之弟）舉辦洋畫三人展，陳澄波特別提筆評介三位年輕畫家作品特色，對他們的創作未來充滿期

圖5　陳澄波，〈雨後淡水〉，油彩、畫布，45.5×53cm，約1937-1945，私人收藏，財團法人陳澄波文化基金會提供。

　　許。[22]這幅〈月臺〉他以車站經常上演的送出征場面，入選第一回府展，被《臺灣日日新報》列為「事變色」的作品。[23]1942年他入選第五回府展的〈朝〉，卻描繪嘉義公園內空無一人的石階風景，洋溢幽靜的氣氛，顯示他創作取材的多樣性。戰後翁崑德一直在嘉義畫壇默默耕耘，以寫實的風格描繪鄉土風光，充滿詩意。

　　陳澄波的〈雨後淡水〉（圖5），畫家以略帶俯瞰的角度描繪淡水福佑宮旁重建街一帶的風景，從路上行人高舉祝出征者布條與手揮日本國旗判斷，這是描寫送出征的主題。相較於李澤藩、翁崑德描繪車站空間上演的送出征場面，陳澄波則把送出征者呈現為風景中的點景人物，他們聚集在路上望向畫面的右方。陳澄波並沒有描繪出征者，而是透過送行者視線暗示出征者的存在，因此令人有種被切割分離的感受，也留給觀者許多想像空間。

描繪日常生活的時局畫

　　隨著從軍熱潮與戰局的日益緊迫，總督府加速皇民化政策的施行，深刻影響了民眾的日常生活，畫家對時局的不安也表現在畫中。1939年，東洋畫家蔡雲巖發表對臺灣東洋畫趨勢的看法，回應時下流行的戰爭畫，指出這並非題材的問題，而是畫家的創作精神問題：

> 目前正是大力提倡國民精神總動員之際，今年展覽會的作品題材當然很多都反映出此精神運動，如果認為正值戰爭事變，若不直接描寫千人針或戰爭畫就不能表現體認非常時機，這就大錯了，更重要的是精神問題。如果精神充分緊張認真的話，不論選任何畫題都一樣，畫題所表現的內容，就主觀而言，自然會跟著緊張起來。尤其是在此事變下不論選擇風景畫或風俗畫，如果描寫的畫家精神鬆懈，那麼也表現不出來。努力掌握時代精神的意志，加上誠懇謙虛的心，全神貫注地創作，並且大膽地描繪出畫家理想的美，只有如此才可能產生良好的作品。[24]

　　蔡雲巖於1941年改姓為高森。同年入選府展的〈齋堂〉，描繪一個真實的齋堂空間，卻摒除原本齋堂應有的觀音或民間神像，而是描繪日本佛教圖像，顯見反映寺廟整理運動的時代背景。[25] 在1943年入選第六回府展的〈男孩節〉（日文原意為「我的日子」，圖版見頁243），他結合日本傳統習俗節日與戰爭元素來創作，再次表現受時局影響下的臺灣家庭生活與文化面貌。

　　我們今天所看到蔡雲巖這件深具時代意義的畫作，畫面部分已經過修改，模型飛機的日本國旗改為青天白日旗幟，紀年改成民國。二次大戰結束，日本戰敗，國民政府接收臺灣，局勢逆轉，中國由敵國變成祖國，畫面的日本太陽旗顯得格外諷刺，特別在二二八事件及戒嚴以後已變成時代的禁忌。當時畫家的處境宛如驚弓之鳥，蔡雲巖也如同林玉山的做法，為避免無端受牽連，塗改畫面以符合當局的政治立場。（關於二二八事件影響美術的創作，後文繼續說明。）

　　戰爭末期臺灣面臨美軍空襲的威脅，防空演習成為人民生活中必要的訓練。1944年李石樵在第十回臺陽展推出〈唱歌的小孩〉（歌ふ子供達，又名〈合唱〉，圖6），他以寫實的孩童群像畫，表現空襲下的後方生活仍

圖6　李石樵，〈唱歌的小孩〉（又名〈合唱〉），油彩、畫布，
116.5×91cm，1943，第十回臺陽展，李石樵美術館收藏，引自《李
石樵畫集》（新北市：新北市政府文化局，2006），頁19。

要堅持希望的心情。李石樵在與藝文人士一場座談會中提到：

　　因為此時局下的臺灣，已經有各式各樣的展覽會上出現直接描寫軍隊，或
　　根據照片而創作品，但我總覺得那樣的事，無法接受。最後，我所看
　　到現實風景的一面，社會的一面如何與小孩們結合來描寫呢？到最後，由
　　於時局是那樣逼迫緊張，我們一定要保持喜悅與希望，一直到最後關頭
　　也必須抱持這樣的心情。因此最後發展成防空洞前唱歌的小孩。[26]

　　李石樵從生活中取材，運用傳神的群像寫實技巧，嚴謹的構圖與逼真
的人物描繪，獲得當時藝文人士的共鳴與讚賞。作家張文環（1909-1978）
看了這幅畫後說：

　　我希望臺灣的畫家儘可能多創作出像李石樵「唱歌的小孩」那樣的畫
　　題。小孩集合在防空洞前唱歌的作品，悠閒之中隱藏著緊迫感於其背

景。看畫的人無法具體地說出來，卻直覺地感受到。我希望能夠儘量描寫像那樣直接與生活結合的畫題。[27]

　　李石樵在戰爭時期留下感動人心的藝術作品，〈唱歌的小孩〉也成為他早期寫實風格的人物群像代表作之一。

　　身為日本殖民地的臺灣，雖然沒有像日本美術界出現大量的從軍畫家與聖戰美術作品，不過美術團體展或是畫家在作品題材的選擇與風格表現上，明顯出現因應時局的表現。然而並非所有的畫家都創作與時局相關的作品，因此研究這段戰爭時期的美術史，我們必須注意畫家個別的生命經驗、創作理念、國族認同、人生際遇及身處環境的差異，才更能理解畫家的戰時經歷對其創作所產生的意義。然而相較於1930年代的輝煌成就，臺灣畫家在戰爭時期的活動與創作，在戰後變得不堪回首，而且他們將面對下一波的勢力與挑戰。

戰後的喜悅、認同與失落

　　1945年8月15日，日本宣布無條件投降後，結束在臺灣及澎湖群島的殖民統治。國民政府於10月25日接收臺灣，成立臺灣省行政長官公署。臺灣人對於能夠脫離日本長期以來的殖民統治，確實感到無比欣喜，也期待新政府建設民主自由的社會。在行政長官公署實施去除日本化與重新中國化的政策下，無論是臺灣民間人士主辦的《新新》或是由半官方的臺灣文化協進會出版的《臺灣文化》[28]，兩份刊物都開闢本省與外省族群溝通與討論的園地，主動扮演臺灣文化與中國文化交流的觸媒角色。然而行政長官公署的施政不當與貪汙腐敗，造成經濟蕭條與社會不安，加上本省與外省人之間存在文化隔閡與認知差異，社會潛藏衝突的隱憂。

　　1947年2月27日，臺灣省專賣局查緝員在臺北市查緝私菸時不當使用公權力而造成民眾死傷，引起28日民眾陳情抗議時更多的衝突與傷亡，後續擴及全臺灣大規模的反抗與攻占官署，全臺動盪。這是戰後國府接收以來民怨累積的總爆發，本省與外省族群的衝突達到極點。3月，中華民國政府派遣國軍武力鎮壓，殺害大量的臺灣菁英與民眾，死亡人數據1992年行政院《二二八事件研究報告》保守估計約一萬八千。[29]

　　二二八事件造成臺灣菁英階層的嚴重傷亡與噤聲，加上1949年國民黨從中國大陸撤退來臺後，實施戒嚴全面控制社會，社會主義相關言論與

建設新臺灣文化的理想很快地銷聲匿跡。這段從戰後到戒嚴時期的歷史，從臺灣人的立場來看，可說是從期待到失落的痛苦篇章。

1946年畫家楊三郎、郭雪湖等人向官方建議仿照戰前臺展制度，設立臺灣省全省美術展覽會（簡稱省展）。他們在舉辦臺陽美展經驗的基礎上，很快地推動省展成立。同年10月第一屆省展順利在臺北市中山堂開展，設立國畫部、西洋畫部與雕塑部。[30]第一屆省展頗受當局的重視與社會矚目，展出前臺灣文化協進會代表也與美術家舉行美術座談會。省展中出現了不少與臺灣「光復」主題相關的作品，其中擔任省展審查員的陳澄波提出〈慶祝日〉（1946，圖7）參展。畫中在藍天白雲、陽光普照下，嘉義警察局屋頂上中華民國國旗迎風飄揚，旁邊三人高舉國旗歡呼，街上民眾也人手一旗撐傘行走或駐足交談，路邊攤販共襄盛舉，十分熱鬧。這些天真、歡欣的人群，反映出臺灣對回歸中國的興奮感。

另一位審查員李石樵在第一回省展的展出作品是〈市場口〉（圖版見頁245），他藉由人潮往來的臺北永樂市場，呈現社會不安景況的縮影。李石樵在戰前已摸索如何表現現實生活的主題，一年多後，伴隨政權轉移而來的是政治混亂、通貨膨脹，以及外省人陸續遷居臺灣的文化衝擊，他透過市場採買的生活經驗，描繪戰後初期變動中的社會民情，呈現社會的貧富差距與族群隔閡的現象，帶有嘲諷與悲憫的意味。

李石樵戰後初期的創作觀明顯朝向社會寫實方向，引起藝術與文化界人士的重視和討論。〈市場口〉之後，李石樵繼續在省展展出巨幅作品〈建設〉（1947）和〈田家樂〉（1949，北美館典藏名稱為〈田園樂〉，圖8），前者透露階層與貧富的差距，後者傳達臺灣農村生活與家族倫理，影射通貨膨脹帶來的生活窮困。[31]李石樵這類社會寫實群像畫，引起年輕一輩畫家鄭世璠的共鳴，並追隨其腳步，描繪族群與階級的差異，反映社會真相。

鄭世璠出生於新竹，1936年臺北師範學校畢業，在學期間向小原整（1891-1974）學畫，[32]以創作油畫為主，後續一直在新竹地區學校任教，巷弄街景成為他經常描繪的題材。鄭世璠在繪畫之外，也擅長寫作，1942年起轉入新聞界，擔任《臺灣日日新報》新竹分社記者，對社會百態更具洞察力。1945年新竹市曾遭受聯軍大轟炸，終戰後他從竹東疏散地返家，看到轟炸過後的市容街景充滿不捨，於是拿著畫筆速寫斷垣殘壁的景觀。1945至1946年陸續以素描淡彩或水彩描繪一系列轟炸後的主題，如〈轟炸後的公會堂〉，用畫筆見證戰爭的殘酷。

鄭世璠戰後不久與友人合辦大眾性的綜合文化雜誌《新新》，作為中國

圖7　陳澄波，〈慶祝日〉，油彩、畫布，72.5×60.5cm，1946，私人收藏，財團法人陳澄波文化基金會提供。

圖8　李石樵，〈田家樂〉，油彩、畫布，146×157cm，1949，臺北市立美術館典藏。

與臺灣的文化介紹、交流平臺，可惜刊物維持不易，在二二八事件發生前停刊。1948年起他轉職彰化商業銀行，同時一邊創作參加省展、臺陽展等。

鄭世璠〈三等車內〉（1949，圖版見頁255）描寫戰後臺灣鐵路車廂內的情景。畫中央小販站在狹窄走道上，穿著汗衫短褲、頭頂重物，在他左右兩邊座位上的旅客，似乎分成貧富階層的對比。畫面前方的左側坐著一位戴墨鏡、穿著靛藍旗袍的時髦女子，右側則是包頭巾的農村婦女哺乳嬰兒，滿面愁容。這些人物形象讓人聯想起李石樵〈市場口〉中的群眾，不過鄭世璠將後方車廂旅客的表情描繪成猶如戴面具般的冷漠與空洞，氣氛詭異而令人窒息。

鄭世璠在二二八事件後描繪火車廂內的眾生相，隱喻了臺灣社會的族群與階層對立問題。這件作品在解嚴後才公開展示。1995年鄭世璠在臺灣省美術館（國立臺灣美術館前身）舉辦油畫回顧展，他在畫冊中為這幅畫寫道：

> 戰後臺灣鐵路車廂內的寫景，恐有禁忌於四十年後始展出。[33]

二二八事件與美術界的傷痛

二二八事件及其後續的軍隊鎮壓、清鄉搜捕，使得全臺草木皆兵，不少臺灣菁英作為官民溝通的代表，卻無辜受牽連而慘烈犧牲或者失蹤，包括畫家陳澄波。藝評家吳天賞（1909-1947）也不幸在逃難過程因心臟病發而去世。美術界籠罩在二二八事件的陰影中。

陳澄波戰後對新政府充滿期待，在美術創作之外以行動展現服務社會的抱負。他不僅參加歡迎國民政府的籌備會，也加入三民主義青年團，而且成為國民黨黨員，1946年當選嘉義市參議員。二二八事件爆發後嘉義地區衝突激烈，國府軍隊遭民兵圍困在水上機場，嘉義市的「二二八事件處理委員會」接受和談要求，3月11日推派代表前往水上機場與國軍協商。陳澄波戰前有在「祖國」任教美術學校多年的經驗，因通「國語」又身負多項職責而被推派為代表之一。不料這十幾位代表遭官方及軍隊報復，被綑綁拘捕。陳澄波等四人未經審判，3月25日被綁赴嘉義火車站前，槍斃示眾。[34]這位懷有熱情與理想的臺灣美術先驅，就這樣為嘉義市民而犧牲了。

陳澄波在被國民黨政府的軍隊槍決之前，在小紙片上寫下數封遺書。遺書中他逐一交代後事，流露對家人的不捨與關懷，並擔心妻子及子女的

生活與未來。遺書這幾年才公開，內容讀來令人悲痛！其中一封給長子重光的遺書如下：

你父澄波的遺言

一、　為十二万同胞死而無醜矣

二、　孝養你母兄妹姊須和睦勤讀聖賢顯揚祖宗

三、　建築中之物一部（分）賣以作費（用）生活種種與母相諒請錦燦先生照顧

四、　碧女之婚姻聽其自由

五、　報知姊夫、局難叔父多照（顧）

六、　棺木簡單就是祖父之邊

七、　祝母和親戚大家康健

三六、三、二五　澄波淚[35]

　　遺書中的陳碧女是陳澄波次女。她從小具繪畫天分，陳澄波特別培育她往繪畫創作之路發展，陳碧女果然不負期待，1943年以〈望山〉（山を望む，圖9）入選第六回府展。1947年陳澄波遇難後，她為了擔負家計從此封筆，不再創作。〈望山〉從色調、運筆與構圖，都可看出陳澄波畫風的影響。這件傳世作品已經過修改，畫中央合院式建築的門牆上加了中華民國國旗，可能是她在父親遇難後為了避禍而添加的。

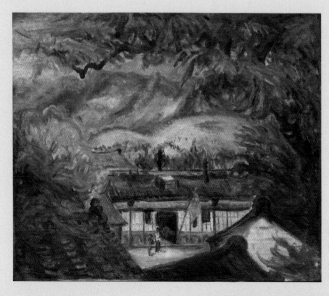

圖9　陳碧女，〈望山〉，油彩、畫布，46×59cm，1943，家屬收藏，財團法人陳澄波文化基金會提供。

另一方面，也有臺灣畫家的創作題材開始受到中國文化移入的影響。1946至1950年間，相對於日本人集體遣返離開臺灣，中國人逐漸大量移入臺灣，對臺灣的社會與文化造成莫大的衝擊。中國水墨畫家也遷徙來臺，中國繪畫、文物陸續來臺展出。隨著外省移民帶進中國文化的傳承，為臺灣注入中國文化的元素，如遷移來臺的國立故宮博物院、中央圖書館等機構，帶來珍貴的中國藝術品與文物圖書。[36]任教師範學院的陳慧坤在第三屆省展擔任審查員時，展出〈古美術研究室〉（1948，圖版見頁253），作品頗能反映畫家對新時代的文化認同。陳慧坤以妻子為模特兒，描繪一位手持《周代美術》書籍的女性被佛教壁畫與中國古代青銅器所圍繞，表達女子對古代美術的憧憬，也是畫家表現對中國古代藝術文化的仰望與傾慕。

　　戰後初期，也曾有一批中國左派木刻畫家、漫畫家來臺，進入報刊雜誌媒體，或在學校任教，他們發表作品與論述，描繪社會底層人民的生活，揭發社會問題。包括黃榮燦、朱鳴岡、荒烟、麥非，戴英浪、汪刃鋒、章西厓、王麥桿、陸志庠等人，他們與臺灣畫家進行創作經驗交流，留下深刻的記憶。曾在抗日時期服務於漫畫宣傳隊的章西厓（1917-1996）接受吳埗的訪談中回憶道：

> 藍蔭鼎的「住宅前有兩尊大小不一、鐫刻粗獷、笑容可掬的石像迎候客人。……所有壁間掛滿了他的水彩畫作品，收集了大量高山族的木彫、石像和工藝品，幾乎無安置處」。藍先生熱情好客，由他的夫人和閨女親手做膳款待我們，還風趣地說：「臺灣很美，大家不要走了！」訪問楊三郎家時，也受到同樣的熱情款待……還去過李石樵畫室，看他正在創作的油畫〈集市〉。這些美好印象，至今難忘。[37]

　　然而對朱鳴岡、荒烟、黃榮燦、陳庭詩來說，他們親身經歷二二八事件宛如戰亂的恐懼經驗，對其一生或創作上都產生巨大的影響。

　　1945年末，朱鳴岡（1915-2013）從福建來臺，最初在行政幹部訓練團教音樂，後在《日月潭》刊物擔任美術編輯，1947年應聘到臺北師範學校（國立臺北教育大學前身）藝術師範科任教。期間他發表許多戰後生活的速寫，還有捕捉社會風俗的木刻版畫。他喜歡觀察社會生活並隨時用畫筆速寫，回來後稍加提煉成木刻版畫。1946到1947年間繪製的〈臺灣生活組畫〉，是記錄當年在臺北所見的景象，包括：〈三代〉、〈朱門外〉、〈食攤〉、

〈太太這隻肥（市場一角）〉、〈過年的準備〉、〈爭取生存空間〉、〈迫害〉等。

　　對二二八事件，朱鳴岡回憶道：「那天，我還不知道大街上發生了什麼事，正抱著孩子在門前散步。過路的臺灣同胞告訴我，街上有人打外省人，叫我趕快回家。」[38] 朱鳴岡在二二八事件後受到監視而不能再從事木刻，1948年離臺赴港後，便創作出醞釀已久的木刻版畫〈迫害〉（1948，臺北市立美術館典藏），描寫知識分子被特務拘走的情景。[39]

　　陳庭詩（1913-2002）幼年失聰，成年後入伍從軍，擔任軍中《抗敵漫畫》旬刊主編，並以「耳氏」為筆名參與以木刻版畫為主的抗日宣傳工作。1946年他來臺擔任《和平日報》美編，二二八事件發生後離臺避難，隔年再度來臺，1950年轉向現代版畫創作。日後陳庭詩與好友筆談的手稿上，清楚地寫出他對二二八事件的回憶：「二二八時路上行人不准二人並排，手也不能插衣袋內。半夜零星槍聲，淡水河有浮屍，當年教育廳長也浮屍淡水河。」二二八事件後，《和平日報》被查封，「我化名回去」、「我只差未埋馬場町」。[40] 顯現畫家生怕被二二八事件波及的恐懼心情。

　　另一位來臺的木刻版畫家黃榮燦，或許留下了當時唯一刻劃二二八事件的美術作品，〈恐怖的檢查－臺灣二二八事件〉（1947，圖版見頁249），現今已成為二二八事件的代表畫面。黃榮燦這件木刻作品最初署名力軍，在二二八事件滿兩個月的4月28日，發表在上海左翼報紙《文匯報》的副刊，以茲紀念。[41] 黃榮燦如同目擊現場，直接刻劃軍警槍殺民眾的畫面，即使是黑白的版畫也令人感到怵目驚心。這件木刻原作現藏於日本神奈川近代美術館，是由魯迅友人內山嘉吉（1900-1984）從上海帶回日本而得以保存。

　　黃榮燦筆名力軍、黃原、黃牛，是出生於四川重慶的木刻畫家。1945年底來臺，隔年到《人民導報》擔任副刊主編，並在臺北經營「新創造出版社」，兼賣書籍，1947年11月結束營業。他經常在報刊雜誌發表文章，如在《臺灣文化》雜誌介紹左派思想家魯迅（1881-1936）與木刻版畫運動。黃榮燦與擔任臺灣省編譯館館長的許壽裳（1883-1948）[42]，都是魯迅的追隨者，他們對傳播魯迅思想皆不遺餘力。黃榮燦意圖藉由木刻版畫宣揚魯迅的反帝、反封建、反侵略、爭民主的思想，追求中國的「戰後民主主義」能率先在臺灣實現。[43] 他不僅與來臺木刻家熟識，和國民黨政府留用的日本作家西川滿、濱田隼雄、池田敏雄、畫家立石鐵臣，以及臺灣畫家楊三郎、藍蔭鼎、李石樵、作家楊逵、詩人王白淵、舞蹈家蔡瑞月等人皆有交流，顯示這位年輕木刻家在臺灣藝文圈相當活躍。黃榮燦提倡新現

實主義的美術，認為藝術創作應該服務現實，追求理想，改造現實生活的一切，[44]是位深具理想性格與行動熱誠的藝術家。

二二八事件後，大多數左派人士紛紛離開臺灣，黃榮燦卻南下高雄，轉往臺東，接連三次到蘭嶼、綠島寫生，以水彩、版畫描繪蘭嶼原住民。他回來後，接受朱鳴岡轉給他的聘書，就任省立師範學院藝術系講師之職，[45]直到因牽涉吳乃光匪諜案而在學校的教員宿舍被捕入獄，1952年冬天以叛亂罪名槍決，被迫結束三十六歲的短暫人生。

根據「吳乃光叛亂案」判決書與筆錄，1951年12月吳乃光、陳玉貞、郭遠之因匪諜身分先後被捕，而黃榮燦早被認為假文化宣傳為名，進行反動宣傳，甚至讓吳乃光擔任新創造出版社職員以掩護工作，因此相隔數日遭到逮捕，最後於1952年四人全部判死刑。[46]黃榮燦的冤死令人不捨，直到2018年12月7日，其顛覆政府的罪名才由促轉條例撤銷，並由政府公告。

等待天光

二二八事件的影響不僅止於當事者。1946年從東京美術學校畢業回臺的廖德政，父親廖進平（1895-1947）由於加入「二二八事件處理委員會」被捕槍決。廖德政因父親被捕而到友人家躲避，才逃過一場浩劫。對受難家屬的他來說，這是一輩子的創傷陰影。他的好友陳春德，也在同年十月因病英年早逝，更增畫家的傷痛。

陳春德為臺陽展年輕一代的傑出畫家，曾就讀帝國美術學校工藝圖案科，作品入選臺、府展，創作油畫、水彩之外，也繪製玻璃畫、插畫與書籍裝幀，相當多才多藝。他更擅長隨筆寫作，為臺陽展撰寫評論，宛如臺陽展代言人。不過他因曾罹患肺結核，身體時好時壞。戰後初期，他除了在省展入選獲獎外，積極投入新時代的文化建設運動，不僅為好友鄭世璠主辦的《新新》雜誌繪製插圖並發表散文，也擔任臺灣文化協進會美術委員會委員，《臺灣文化》創刊號的封面即是他繪製設計。然而二二八事件發生後，他敬重的前輩陳澄波不幸犧牲，加上時局不安的鬱悶氣氛所影響，病情加速惡化而過世。[47]他生前創作的〈北投春色〉（1947，圖版見頁251），反映個人寂寞的心境，畫面氣氛頗為冷清寂寥。

雕塑家蒲添生是陳澄波的女婿，自第一回省展即擔任雕塑部的審查委員。1947年二二八事件後的第二屆省展，他展出〈靜思〉（圖版見頁247），這尊雕像是以民初中國留日知名作家魯迅為藍本，蒲添生意圖揣摩

他的精神，形塑詩人沉思的形象，令人聯想起西方近代雕塑家羅丹的〈沉思者〉。

事實上，蒲添生在1939年留日期間同樣以魯迅為題材，創作〈文豪魯迅〉（圖見頁246）參與第十三回朝倉雕塑塾展覽會，當時他看了《阿Q正傳》受到感動，因此製作魯迅像表達敬意。這尊魯迅石膏像並未帶回臺灣。1947年蒲添生重新製作魯迅銅像，命名為〈靜思〉，兩尊雕像姿勢雷同，但手的姿勢與位置稍有不同。然而這尊銅像在省展公開展出後，還是有人投書報紙指出：「蒲添生的雕塑『靜思』聽說就是魯迅先生。」這一年三月蒲添生岳父陳澄波才因二二八事件罹難，因此他對此檢舉相當緊張，從此把銅像收到櫃子裡。到了1980年代以後，這尊銅像再有展出機會時，蒲添生就將其改名為〈詩人〉。[48]

劫後餘生的廖德政於白色恐怖初期畫下〈清秋〉（1951，圖版見頁257），畫面乍看為常見的田園風光，其實暗喻臺灣人好比竹籬笆內的雞群般不自由，只能仰望清澈的天空，期待早日回到草地裡享受陽光。日後他解釋說：

> 臺灣人長久以來，好像是被關在籬笆裡的雞，日日看到廣大清澈的天空，卻只有地上兩腳步的自由，不敢偷跑，只有寄望竹籬拆除，早一日享受真正的陽光。[49]

廖德政藉由畫作的寓意，對於自我乃至臺灣人的處境，提出了無言的抗議。

40、50年代臺灣從二次大戰、終戰、二二八事件到進入戒嚴體制，社會長期籠罩在動盪不安的時局環境中。身處於這樣詭譎多變的時代，藝術家不同於20、30年代以表現臺灣特色或都市現代性為潮流，而是趨向於關懷時局，表達他們的社會意識，創作回應政治局勢與社會現況的作品，成為美術界的普遍現象。藝術家基於不同的立場或角度詮釋政治、社會乃至文化的問題，他們在作品中或歌頌或批判，或者委婉表達對時局的抗議，提煉個人經歷力圖創作與社會共鳴的作品。然而隨著50、60年代美援時期抽象表現主義藝術當道，富含社會寫實精神的藝術逐漸被遺忘在時代的洪流裡，直到70年代關心本土的風氣漸起，解嚴後重新審視歷史的傷痛，這些作品才再度受到重視，成為戰爭與戒嚴時期的歷史證物，也值得從美術史脈絡重估其價值與意義。

1. 〈林玉山詩選手抄本〉，收入陳瓊花，〈林玉山繪畫藝術之研究〉（國立臺灣師範大學美術研究所碩士論文，1985），附錄，頁343。

2. 國立歷史博物館編輯委員會編輯，《林玉山教授創作展》（臺北市：國立歷史博物館，2000），頁22-23。關於〈獻馬圖〉繪製、改畫與復原的經過，根據林玉山之子林柏亭先生所述。

3. 周婉窈，《臺灣歷史圖說（增訂本）》（臺北市：聯經，2009），頁214-229。

4. 針生一郎等編，《戰爭と美術：1937-1945》（東京都：国書刊行会，2007）。

5. 小早川篤四郎，〈戰火の上海へ（上）（中）（下）〉，《臺灣日日新報》，1937年9月29日至10月1日，4版。小早川篤四郎，〈事變を繪畫化すべく上海へ〉，《臺灣日日新報》，1937年9月5日，6版。

6. 有關小早川篤四郎被委託繪製臺灣歷史畫的過程與作品的意義，請參考拙文，〈再現與改造歷史──1935年博覽會中的「臺灣歷史畫」〉，《國立臺灣大學美術史研究集刊》第20期（2006.03），頁109-173。

7. 〈秋山春水氏個人展覽會〉，《臺灣日日新報》，1925年11月22日，2版。

8. 〈臺展・けふ招待日　あすから一般に公開〉，《臺灣日日新報》，1938年10月21日，7版。

9. 石原紫山，〈"タルラックの避難民"に就いて〉，《臺灣美術》第2號（1943.12），頁16。

10. 王白淵著、陳才崑譯，〈第六回府展雜感──藝術的創造力〉，《風景心境：臺灣近代美術文獻導讀》上冊（臺北市：雄獅，2001），頁297-298。

11. 飯田實雄，〈臺灣聖戰美術展に就て〉，《臺灣日日新報》，1941年9月11日，4版。

12. 鹽月桃甫，〈臺灣官展第一回展の出發〉，《臺灣時報》，1938年11月，未標明頁數。

13. 王淑津，《南國・虹霓・鹽月桃甫》（臺北市：文建會，2009），頁82。

14. 鹽月桃甫，〈サヨンの鐘〉，《南方美術》第1號（1941.08），頁22。

15. 王淑津，《南國・虹霓・鹽月桃甫》，頁82。

16. 〈彩管報國　今秋、畫展開催〉，《臺灣日日新報》，1937年9月11日，2版。

17. 郭雪湖，〈日華親善繪の旅〉，《南方美術》第2號（1941.09），頁17-18。楊佐三郎文、郭雪湖繪，〈南支畫行〉，《興南新聞》，1943年8月16日，4版。

18. 林麗雲，《空谷跫音──臺灣山岳美術圖像與呂基正》（臺北市：雄獅，2004），頁89-90。

19. 日本洋畫家山崎省三，春陽會成員，1920年代投入農民美術與自由化運動。1933年來臺於教育會館舉辦個展，展出畫作中的〈戎克船之朝〉目前收藏於臺灣博物館。1938年與其師山本鼎（1882-1946）來臺考察美術工藝現況，與臺灣畫家交流並舉辦個展。後從軍前往華南等地，1940年也參與楊三郎舉辦的日華合同美術展。1945年在越南陸軍醫院因病去世。蔡家丘，〈山崎省三（1896-1945）戎克船之朝〉，《不朽的青春──臺灣美術再發現》（臺北市：北師美術館，2020），頁230-231、330。

20. 根據筆者1995年4月10日訪問張萬傳時所述。

21. 參見《臺灣總督府職員錄系統》網站：https://who.ith.sinica.edu.tw。

22. 陳澄波，〈三人展短評〉，《諸羅城趾》第1卷第6期（1936.10），頁24-25。

23. 〈事變色に彩られた第一回府展出品畫〉，《臺灣日日新報》，1938年10月24日，3版。

24. 蔡雲巖，〈近代東洋畫の考察〉，《臺灣遞信》第211號（1939.10），頁110。譯文參見，顏娟英譯，〈近代東洋畫の考察〉，《風景心境》上冊，頁541。

25. 寺廟整理運動，又名神佛升天運動，為日治末期總督府推行的皇民化運動項目之一。1938至1940年為全盛期。具體措施包括拆除或合併臺灣傳統寺廟、限制寺廟的數量，將寺廟改為神社等，造成臺灣寺廟數量銳減。參見，蔡錦堂〈再論日本治臺末期神社與宗教結束諸問題──以寺廟整理之後的臺南州為例〉，《師大臺灣史學報》第4期（2011.09），頁67-93。

26. 南方美術社主辦，〈臺陽展を中心に戰爭と美術を語る（座談）〉，《臺灣美術》第4-5期（1945.03），頁20。譯文參見，拙譯，〈臺陽展為中心談戰爭與美術（座談）〉，《風景心境》上冊，頁345。

27. 同前注。

28. 1946年6月以推動臺灣文化為宗旨的「臺灣文化協進會」於臺北中山堂召開成立大會，發起人包括游彌堅、許乃昌、陳紹馨等人，成員囊括不同意識形態、省籍與官民的身分。同年9月該會發行《臺灣文化》雜誌，初期定位為綜合性文化雜誌，1949年轉為學術性學報，至1950年底停刊。主編先後為蘇新、楊雲萍、陳奇祿等人，著者與編輯皆為當時的文化菁英。該會陸續舉辦美術、音樂座談會與文學、教育講座等，並在雜誌刊登訊息宣傳，成為臺灣民眾參與文藝活動的重要媒介。由於參與雜誌的編撰者多具有官方與教職等多重身分，所以被認為是帶有半官方色彩的雜誌。簡惠華，《臺灣文化》雜誌──苦悶與新生的力量〉，《國史館臺灣文獻館電子報》第49期，2010年2月26日，https://www.th.gov.tw/epaper/site/page/49/659。

29. 行政院研究二二八事件小組、賴澤涵總主筆，《「二二八事件」研究報告》（臺北市：時報，1994），頁261-263。陳翠蓮，〈二二八事件〉，《臺灣大百科全書》，https://nrch.culture.tw/twpedia.aspx?id=3838。

30. 楊三郎，〈回首話省展〉，《全省美展四十年回顧展專集》（南投市：臺灣省政府，1985），頁2-3。

31. 顏娟英，〈戰後初期臺灣美術的反省與幻滅〉，收入張炎憲、陳美蓉、楊雅惠編，《二二八事件研究論文集》（臺北市：吳三連基金會，1998），頁79-90。

32. 小原整，埼玉縣人，1919年東京美術學校西洋畫科畢業，在學期間入選兩回的文展。1932年來臺接任石川欽一郎在臺北師範學校的教職工作，從此投入學校的美術教育，直到終戰。期間也擔任新竹州圖畫講習會與學校美展的審查委員，並啟蒙鄭世璠、陳在南等人走向專業畫家之路。黃琪惠，〈小原整（1891-1974）臺灣農家〉，《不朽的青春——臺灣美術再發現》，頁132-133、329。

33. 臺灣省立美術館編輯委員會編輯，《鄭世璠油畫回顧展》（臺中市：臺灣省立美術館，1995），頁17。

34. 許雪姬，〈在二二八事件中「為十二萬市民死而不愧」的嘉義市參議員陳澄波〉，《陳澄波全集第十四卷：228文獻》（臺北市：藝術家，2020），頁174-201。

35. 邱函妮，〈折翼的畫魂——青年陳澄波的夢與理想〉，《陳澄波全集第六卷：個人史料（I）》（臺北市：藝術家，2018），頁16。

36. 林桶法，〈戰後初期到1950年代臺灣人口移出與移入〉，《臺灣學通訊》第103期（2018.01），頁7。

37. 吳埗，〈夢魂所繫的土地——訪光復初期曾到臺灣的幾位大陸畫家〉，《雄獅美術》第221期（1989.07），頁67。

38. 朱鳴岡是安徽鳳陽人，1934年進入蘇州美專，1939年參加中華全國木刻界抗敵協會宣傳抗日救亡工作，1940年編輯《戰時木刻畫報》，1945年末來臺，後任教臺北師範學校藝術師範科，二二八事件發生後隔年離開臺灣，前往香港。後在瀋陽東北美術專科學校從事版畫教育，直到1985年退休定居廈門。吳埗，〈難忘四十年前舊游地——木刻家朱鳴岡憶臺灣之行〉，《雄獅美術》第210期（1988.08），頁150-154。

39. 倪再沁，〈臺灣美術中的228——黃榮燦的「恐怖的檢查」（臺灣二二八事件）〉，《臺灣文藝》第153期（1996.02），頁9。

40. 鄭惠美，《神遊‧物外‧陳庭詩》（臺北市：雄獅，2004），頁26。

41. 吳埗，〈思想起黃榮燦〉續三，《雄獅美術》第273期（1993.11），頁87。

42. 許壽裳，浙江紹興人。1902年官費赴日本留學，就讀東京高等師範學校史地科，期間認識同鄉的魯迅、陳儀而成為好友。1909年返國從事教育工作，在教育部任職或在大學任教。1945年任職考試院時應擔任臺灣行政長官公署長官陳儀的邀請，來臺擔任臺灣省編譯館館長，委以戰後臺灣的文化重建工作。二二八事件後，陳儀離職，編譯館撤廢，他轉任臺灣大學中文系教授兼系主任。隔年於教員宿舍遭「竊賊」殺害，留下一疑案。請參考：黃英哲編，〈導讀：許壽裳與臺灣（1946-1948）〉，《許壽裳臺灣時代文集》（臺北市：國立臺灣大學出版中心，2010），頁5-17。

43. 黃英哲，〈黃榮燦與戰後臺灣的魯迅傳播〉，《臺灣文學學報》第2期（2001.02），頁91。

44. 黃榮燦，〈新現實的美術在中國〉，《臺灣文化》第2卷第3期（1947.03），頁15。

45. 根據梅丁衍研究，朱鳴岡離開臺灣之前曾收到臺灣省立師範學院（國立臺灣師範大學前身）的聘書，因計劃回中國大陸，於是把聘書轉交給黃榮燦。梅丁衍，〈黃榮燦疑雲——臺灣美術運動的禁區（上）〉，《現代美術》第67期（1996.08），頁53。

46. 洪維健編著，《黃榮燦紀念特展專刊》（臺北市：臺北市文化局，2012），頁101-112。

47. 黃琪惠，《臺灣美術評論全集：吳天賞‧陳春德卷》（臺北市：藝術家，1999），頁120-151。

48. 蒲添生紀念雕塑館，《生命的對話：陳澄波與蒲添生》（臺北市：臺北市文化局，2012），頁145-147。

49. 臺北市立美術館研究小組編輯，《回顧與省思：二二八紀念美展專輯》（臺北市：臺北市立美術館，1996），頁100-101。

石原紫山 (1905-1978)
達魯拉克的難民 (比島作戰從軍紀念)

膠彩、紙、屏風，178×75.7cm（×2），1943
第六回臺灣總督府美術展覽會特選暨總督賞
臺北市立美術館典藏

引自《臺灣東洋畫探源》（臺北市：臺北市立
美術館，2000），頁79。

二次大戰期間，相對於日本政府動員許多畫家從軍，前往戰場描繪戰爭寫實紀錄畫（「聖戰美術」），殖民地臺灣只有極少數日人畫家被徵召至前線，出生於鹿兒島的石原紫山即是其中一位。石原紫山畢業於京都市立繪畫專門學校，師承畫家池上秀畝（1874-1944）。1933年他前來臺灣，短暫在法院繪製海報，然後在總督府文教局擔任教科書插畫工作，也為臺北帝大醫學部繪製研究論文的插圖。1934年他以〈舞娘〉首度入選第八回臺展。後續1938年〈後庭〉、1940年〈首夏〉入選第一、三回的府展。

1941年他加入在臺日本畫家組成的「臺灣邦畫聯盟」。太平洋戰爭爆發後接受徵召至菲律賓前線作畫，1943年返臺，以這件〈タルラックの避難民：比島作戰從軍記念〉（達魯拉克的難民：菲律賓戰役從軍紀念）獲得第六回府展特選及總督賞。終戰後他被遣返回到故鄉，任職於鹿兒島大學醫學部，持續活躍於家鄉畫壇。

石原紫山把前往菲律賓描繪戰爭前線的經驗創作成這件作品。畫中以一群難民為主體，他們的隨身行李有布袋、草蓆、棉被、平底鍋、水壺與杯子等逃難用品。人物周圍有可可樹、扶桑花、蕨類等植物，遠方背景是類似教堂的建築。中央站立的女子頭戴白頭巾，身穿藍色洋裝，雙手環抱幼兒正在哺乳，宛如聖母與聖子的形象，具有宗教救贖的意味。女子周圍有三男兩女穿著簡便衣裝，或坐或躺或立或彎腰，神情嚴肅且疲累，但姿態仍顯高貴優雅。畫家在人物的描繪上運用色彩平塗的手法，強調黝黑的膚色，以及身處的深棕色土地空間。物品器具及植物的描繪也非常真實細緻。

石原紫山描繪的戰爭下菲律賓難民群像，顯示日本畫家創作戰爭畫時，為追求更加逼真的臨場感，採取西畫寫實技法的趨勢，不過畫面整體仍帶有日本畫的唯美與裝飾特性。（**黃琪惠**）

引自第六回府展圖錄，顏娟英提供。

蔡雲巖（1908-1977）
男孩節

膠彩、絹，173.7×142cm，1943
第六回臺灣總督府美術展覽會入選
國立臺灣美術館典藏
款識：民國三十二年秋，雲巖作。
鈐印：雲岩。

蔡雲巖，〈男孩節〉，第六回府展圖錄，顏娟英
提供。

蔡雲巖1908年出生於臺北士林，本名蔡
永。年幼時父兄相繼過世，家境拮据很
早就自力更生。1925年從士林公學校畢
業，期間成績優異，圖畫科表現尤其傑
出，因此埋下他立志成為畫家的夢想。
1931年蔡雲巖已在士林郵局工作，成為
生活穩定的公務人員，靠著自學並向木
下靜涯請益的方式學習東洋畫。戰後，
木下靜涯甚至在遣返前將大批的畫稿書
籍委託他保管。1930年他首度以〈靈石
的芝山岩社〉入選第四回臺展，取材住
家附近的芝山岩風景。之後作品持續入
選臺府展。

　　蔡雲巖入選臺展的作品主要為細密
寫實的風景畫與花鳥畫，府展時期則描
繪宗教民俗與家居生活題材，如1941年
的〈齋堂〉和1943年的〈男孩節〉（ボ
クノヒ，日文原意為「我的日子」）。〈男孩
節〉是畫家以日本文化中專為男童慶祝
的五月五日男孩節為主題的創作。主角
男孩身穿洋裝皮鞋，右手牽著鯉魚玩具
車，左手撫著嘴，天真地望著母親手裡
的模型飛機。畫家如實描繪各種日常物
品，燈籠紋樣、供桌的木雕紋飾、瓶花、
陶椅與地磚圖案，無不細緻刻劃質感，

整體用色淡雅。

　　畫中的鯉魚車、神桌後面淡墨勾勒
的武將、桌圍繡著的「祈武」字樣，以
及模型飛機，皆暗示期待男孩將來成為
武將報效國家。然而身穿藍色條紋旗袍
的母親，坐在神桌前的陶椅上，身體向
前微傾，表情嚴肅，若有所思的樣子。
1943年臺灣在殖民母國日本陷入日益嚴
苛的戰局中，也面臨軍事動員的處境，
想必這位母親對小孩的未來感到憂心。

　　1946年畫家任職菸酒公賣局，也持
續參選前幾屆的省展。不過在去日本化
與中國化的巨大壓力下，尤其是二二八
事件後，蔡雲巖把〈男孩節〉畫中飛機
的太陽旗改成國民黨旗，簽名也改為民
國紀年。1950到60年代，蔡雲巖的生活
重心轉到商業經營，逐漸淡出繪畫創作
的舞臺。（黃琪惠）

李石樵（1908-1995）
市場口

油彩、畫布，157×146cm，1946
第一屆臺灣省全省美術展覽會參展
李石樵美術館收藏

在摩肩擦踵的市場口上演了一齣劇情高潮跌宕的戲；聚光燈下，約莫二十位出場人物來自社會各階層，組成定焦劇照。其中最醒目的是身穿白底花綢布改良旗袍的摩登女子，她戴著墨鏡，胳膊下夾著大型紅皮包，腳踩紅色皮鞋，昂首闊步朝左方迎面而來。然而她的行進似乎受阻於四周的人群。一旁緊挨著她的，有評頭論足的三位男子、推著腳踏車行進的職業女青年、販賣香菸的貧窮少年、倚杖行乞的白髮盲人，以及正數算手上零錢的買菜婦女等。

牽動劇情的關鍵人物是一位壯年米販，他蹲踞在右下方，腳前擺著桿秤與一大袋白米，身上襤褸的汗衫與女子華麗的旗袍形成強烈對比。米販身姿卑微，但他的頭有力地轉向右側，無視行進的女子，並與群眾區隔出獨立的空間。他身旁的黑狗骨瘦如柴，拱著背低頭啃食地上的殘骨，更阻擋女子的前進。

畫家辛酸地描繪出貧窮的本地人與趾高氣昂的外地人之間一場不對等的對抗。如當年的評論家所指，摩登女子為上海人，代表戰後初期來自「祖國」的新族群，至於蹲踞男子的身分，可以推測是李石樵所關懷的農民，兩者高低姿態的對比呈現出貧農無奈的抗議。畫家

曾與這件作品合影（圖見頁22），照片中的他蹲坐在作品左前方，兩肘撐在膝蓋上，手持畫具，與畫中貧農的姿勢相彷。

臺灣在二次大戰末期，飽受美軍空襲蹂躪，百廢待興，孰料戰後卻直接納入中國的經濟體，米糖等重要民生資源大量運往大陸支援國共內戰，本地欠缺重建資本，造成嚴重的通貨膨脹，民不聊生。

李石樵還在東京美術學校求學時就入選日本帝展，1943年成為首位獲得新文展「無鑑查」資格的臺籍畫家。戰後他和許多人都以為隨著日本殖民結束，臺灣將迎來民主自由的社會。身為以人物畫見長的畫家，他立下心願，要本著「自內心湧出的良心」拚命發掘社會現實。李石樵以〈市場口〉參加國民政府首次舉辦的全省美展，評論家王白淵（1902-1965）推崇此作勇敢地直接反映冷酷的社會現實，是「臺灣藝術史上的里程碑」。**（顏娟英）**

蒲添生（1912-1996）
詩人（魯迅）

青銅，72×38×28cm，1947
第二屆臺灣省全省美術展覽會參展
蒲添生雕塑紀念館收藏

蒲添生，〈文豪魯迅〉，1939，第十三回朝倉雕塑塾展覽會明信片，中央研究院臺灣史研究所檔案館提供。

出身於嘉義裱畫店的蒲添生，從小就對繪畫有興趣，1928年他參加林玉山等創辦的春萌畫會，並受到陳澄波影響，夢想並計劃著到日本留學。1932年入學東京帝國美術學校日本畫科，偶然間受人體雕塑課程的震撼，隔年重考轉入雕塑科，並進入朝倉文夫（1883-1964）的私塾習藝。當時的日本雕塑師法羅丹，著重在雕塑肌理表現內心情緒和人文內涵，蒲添生日後的創作就深受朝倉文夫自然寫實風格的影響。

1947年蒲添生以審查員身分參加第二屆省展時，以〈靜思〉之名展出這件作品，後才改名〈詩人〉，名稱的更動反映出戰後的時代氛圍。〈詩人〉的原型是蒲添生留日期間創作的魯迅像，經過重塑。當年他閱讀《阿Q正傳》，感動之餘便以書籍封面的魯迅像為本，塑造出新時代東方哲人的沉思姿態，並參加第十三回朝倉雕塑塾展覽會。

這件作品的姿態很容易讓人聯想到羅丹的〈沉思者〉，而魯迅的文學家身分也呼應了〈沉思者〉以但丁為本的說法。不過兩件作品還是有許多差異。以姿態而言，蒲添生的〈詩人〉嚴謹地處理了雕塑基本的面和量體的架構，雖然同樣讓右肘支撐在左膝上，但雙腳交疊，降低身體結構的矛盾與衝突感，提高穩定度，讓整個人物的姿態顯得更自然。形象上，他讓詩人身著長袍來傳達東方文人的精神內涵。長袍的衣褶線條流暢，柔化了人物的情感表現，彰顯出東方哲學裡崇尚自然的思想。

1938年蒲添生返臺為嘉義的商人蘇有讓塑像，也成就了和陳澄波之女陳紫薇的姻緣。戰後蒲添生為了生計開始塑造紀念像、肖像和翻鑄的工作，並在1949至1962年間辦理雕塑講習會，推廣雕塑教育。1996年〈林靖娟老師紀念像〉成為他最後一件作品，在創作完成不久，他的生命也隨之結束。**（林以珞）**

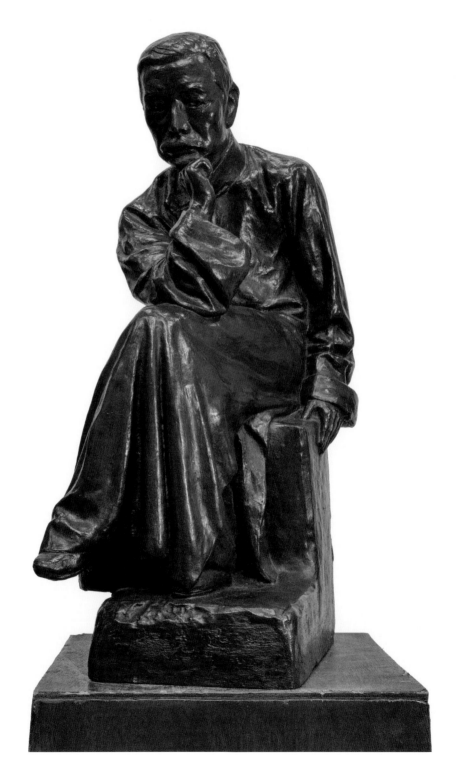

黃榮燦（1916-1952）
恐怖的檢查－臺灣二二八事件

木板、紙，14×18.3cm，1947
神奈川縣立近代美術館典藏

1945年底中國木刻版畫家黃榮燦來臺，1947年二二八事件後他創作〈恐怖的檢查－臺灣二二八事件〉，同年4月以筆名「力軍」發表於上海《文匯報》。二二八事件由查緝私菸而演變成全臺的政治抗爭，代表人民對當局貪汙腐敗的強烈不滿。版畫直接刻劃軍警槍殺手無寸鐵的人民，宛如直擊事件發生的場面。一輛載著軍警的卡車停在群眾前，其中一位持槍射殺群眾，有人舉手投降，有人跪地求饒或是已犧牲。另一名軍警用槍托敲擊婦人頭顱，她背上的小孩伸手試圖阻止，洋菸物品散落一地。對照卡車上軍警的冷漠無動於衷，被宛如劊子手行刑殘殺的民眾則處於狂暴的煉獄中痛苦不堪。這件版畫尺幅不大，但簡潔的構圖與流暢的線條，深刻表現施暴者與受害者對比的戲劇張力，震撼人心。在風聲鶴唳的年代，黃榮燦是唯一在當時描繪二二八事件的藝術家，本身也不幸成為白色恐怖下的受難者。

黃榮燦出生於四川重慶。抗戰初期就讀西南藝術職業學校，在校期間組木刻研究會。1938年進入昆明國立藝專學習，深受魯迅倡導的木刻運動與社會主義精神感召。1939至1945年間，曾任美術教師、報社編輯以及中國木刻研究會柳州區負責人，並籌辦木刻聯展。來臺不久即舉辦個展，1946年進入《人民導報》主編副刊「南虹」畫刊，也以〈修鐵路〉參加上海舉辦的「抗戰八年木刻展」。他常在《臺灣新生報》、《臺灣文化》等報刊雜誌撰文，還創立出版社，積極介紹中國新興木刻版畫，提倡新現實主義美術，並引介魯迅的思想，與朱鳴崗（1915-2013）等木刻畫家創作反映底層社會生活的版畫。1948至1951年間任教臺灣省立師範學院藝術系。1951年與李仲生、朱德群、趙春翔等人舉行現代畫聯展。因受吳乃光匪諜案牽連被捕入獄，1952年遭槍決。

黃榮燦身為左翼木刻版畫家，在國共對峙的時代變局中，為其藝術理想而殉道，這件版畫也如同二二八事件長期成為禁忌不為人所知。1974年，當年受贈的收藏者內山嘉吉將版畫捐贈給神奈川縣立近代美術館典藏。2004年，黃榮燦的家屬申請冤案補償通過，2018年公告撤銷罪名；黃榮燦終獲平反，這件版畫也成為紀念臺灣二二八事件的永恆象徵。（**黃琪惠**）

陳春德（1915-1947）
北投春色

油彩、畫布，37.5×45.5cm，1947
呂雲麟紀念美術館收藏

陳春德是活躍於日治末至戰後初期的多才藝畫家。1915年出生於現今臺北市延平北路一段附近。1935年從臺北第二中學畢業後，赴日就讀帝國美術學校工藝圖案科，隔年以〈秋風中的井之頭〉入選臺展。1938年與洪瑞麟等同好組成「MOUVE美術集團」，主張活潑自由的創作與研究，並舉辦第一回展。同年他成為楊三郎、陳澄波等人創辦的臺陽展會友，之後就不再參加MOUVE美術集團的活動，1940年成為臺陽展會員。

陳春德多元的創作興趣，遍及油畫、水彩、玻璃畫、插畫、書籍裝幀等，尤其擅長隨筆寫作，筆調輕鬆而意味深長。美術評論方面，他抒情兼論理的風格，頗受文化界好評。陳春德主張以寫實主義的精神描繪自然，與臺陽展成員共勉，並捍衛外界對團體的批評，儼然成為臺陽展的最佳代言人。1940年代他主要以周遭自然及生活為創作素材，〈南國風景〉、〈蓖麻村〉入選第五、六回府展。戰後第一、二屆省展，他以〈三峽風景〉和〈老熊先生〉獲特選及獎賞。

陳春德由於中學時染上肺結核，導致身體時好時壞。1938年他因健康因素而從帝國美術學校休學返臺，後來居住在北投溫泉地帶療養身體。因地利之便，北投溫泉風景或北投公園成為他的創作題材。〈北投春色〉左下角有「春德」簽名，背面則寫上「北投春色民國卅六陳春德」，可能是描繪北投公園的景致。畫面以交叉狀的構圖，分隔遠近空間的秩序感。樹木挺拔，鬱鬱蒼蒼，草地梳理整齊，樹幹呼應路徑的深棕色彩。整體籠罩在淡黃、深綠與暗褐交織的色調，加上細膩的筆觸描繪，富有古雅的裝飾性。畫面主次分明，色彩融合和諧，氣氛寧靜雅致。公園中僅兩位點景人物朝遠方的建築物走去，顯得有些寂靜冷清，或許流露他病中孤寂的心境。同年10月17日他不敵病魔而離世，享年三十二歲，這幅畫因此成為他的遺作。

戰後陳春德遷居中山北路，1946年在雅典攝影店結識由日返臺的廖德政，兩人成為無話不談的好友。他生前致贈廖德政的這幅畫，後來轉由廖德政好友兼贊助者呂雲麟收藏。本作是他目前唯一傳世的油畫作品，重要性不言可喻。

（黃琪惠）

龐立謙拍攝

陳慧坤（1907-2011）
古美術研究室

膠彩、紙，186×122cm，1948
第三屆臺灣省全省美術展覽會參展
臺北市立美術館典藏

陳慧坤出生於臺中龍井，1928年進入東京美術學校圖畫師範科。1932年後多以描繪摩登女性的畫作入選臺展、府展的東洋畫部，無論取材或構圖皆可見陳進的影響，然而戰後的創作，如〈臺灣土俗室〉（1947）、〈古美術研究室〉（1948），雖然仍以女性為主角，卻呈現出與戰前作品不同的面貌，題材上別具時代新意。

〈古美術研究室〉是1948年陳慧坤以審查員身分參加省展的作品。在這件作品中，坐在木椅上著紅色洋裝的女性，被佛教壁畫及中國古代青銅器包圍，手上拿著《周代美術》的書籍，抬頭凝視前方，傳達出對古代美術的憧憬。從畫風來看，筆法及暈染方式皆有豐富的變化。前景的青銅器採漸層暈染的手法，呈現出器物的立體感。描繪壁畫人物時，則以具有律動感的線條模擬佛教壁畫的風格，並藉由淡化背景色彩，凸顯人物鮮明的存在感。

比對畫中青銅器與現存文物後，發現本畫作很可能是以日本泉屋博古館的收藏為描繪依據。畫中羅列的文物除了方罍之外，皆能與存世品比對，由左到右分別為：西周鱗文簋、方罍、商後期饕餮紋卣、西周象文兕觥、西周變形夔文方壺，它們放置在六朝的「四蛙銅鼓」上。從畫家對於器物大小比例皆能如實掌握來看，他對這些文物勢必有一定程度的熟悉。

背景佛教壁畫的最右方人物，應是描摹自克茲爾石窟第八十三窟的「有相夫人」像。由於陳慧坤曾留學東京美術學校，可以推測畫家在戰後初期對於中國古代藝術的瞭解，大概是來自日本二十世紀初以來對於東亞藝術所建構的知識基礎上。

陳慧坤這幅戰後初期的膠彩畫，已經不是單純展演女性的摩登特質。畫中的女性不只是知識的接收者，更表現出主動的姿態；她瞻望古代藝術的身影，似乎反映出時代及政權的遞嬗下，畫家重新形塑國族認同的過程。值得注意的是，畫家將國族認同問題投射在他對於古代藝術的認識上，但他對於古代藝術的想像卻是來自於戰前日本所形塑的東亞意識，於是這件創作於1948年的作品，恰巧成為時代轉換的歷史見證。**（曾資涵）**

鄭世璠（1915-2006）
三等車內

油彩、紙，72.5×91cm，1949
高雄市立美術館典藏

鄭世璠出生於新竹，小學時由李澤藩啟蒙美術興趣，後於臺北第二師範學校隨石川欽一郎、小原整習畫，李石樵是他經常討教的畫壇學長。戰前四度入選府展。約1941年他辭去教職欲赴日學畫，卻因戰爭無法成行，隔年憑優異的文筆轉職到《臺灣日日新報》，展開為期六年的記者生涯，直至戰後服務的《臺灣新生報》因二二八事件遭整肅裁員為止。往後數十年於彰化銀行從事雜誌編輯與設計工作。省展、臺陽展及青雲展，還有一手創辦的芳蘭美術會，是他發表創作的重要舞臺。

動盪歲月中，文思敏銳的鄭世璠曾戮力著述、閱覽、收藏，藉辦報、辦雜誌施展抱負。1945年，他與新竹文化界人士創辦戰後第一本文化雜誌《新新》，企圖為戰後社會提供自由議論的平臺，介紹「祖國文化」，更於臺北舉辦「談臺灣文化的前途」座談會。王白淵、李石樵等重要藝文人士，在此會議中呼籲「藝術應為民眾服務」，鼓勵以創作反映社會現實。二二八事件後，雜誌停刊，鄭世璠與失業的報社同仁再辦《光明報》亦很快解散。「數十年來寫的文章及收藏的圖書資料」，為求自保皆付之一炬。

1949年，鄭世璠於報紙批評第四屆省展，強調「刻劃時代苦難」才是偉大作品。同年完成的〈三等車內〉即藉列車一景，凸顯族群與階級的緊張關係。分坐車廂兩側的哺乳農婦和穿戴時髦的旗袍婦人，令人聯想起李石樵〈市場口〉刻劃的主題（圖版見頁245）。不同的是，〈市場口〉以外省權貴為畫面中心，描繪不同階層的舉止，呈現強烈對比。〈三等車內〉則透過占據畫面上半部的車廂背景強化主旨，觀者的視線收束於頭頂竹籃的叫賣男孩身上。他逼視觀眾，以尊嚴的姿態發出無聲控訴，既是畫中主角，也是畫家化身。男孩置放在農婦身後的手傳遞著憐憫之情，走道分割兩個世界，畫家似乎對族群的融合已不抱期待。

1950年代，鄭世璠轉而嘗試抽象、半抽象等多元語彙，作品充滿詩意與內蘊。此件群像成為他創作中的孤例，為其跌宕波折的青年時代，劃下紀念性的句點。由於題材敏感，這幅畫遲至1986年才於芳蘭美展首度展出。（**張閔俞**）

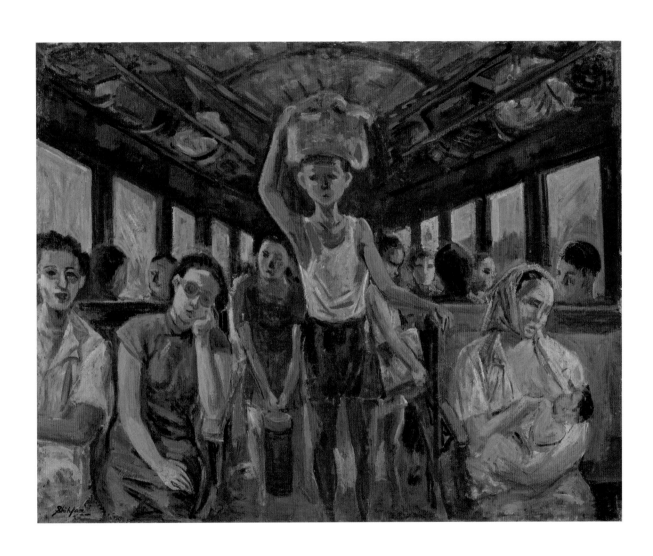

廖德政 (1920-2015)
清秋

油彩、畫布，91×72.5cm，1951
第六屆臺灣省全省美術展覽會特選第一名
家屬收藏

這件作品榮獲第六屆省展特選第一名。畫家晚年曾修改背景觀音山，讓天空更為明朗，唯構圖不變。眺望觀音山象徵畫家內心深刻的哀傷與懷念：父親廖進平（1895-1947）一生致力提倡自由民主，在1947年二二八事件後遇難於觀音山腳下的淡水八里一帶。自此觀音山成為畫家創作中不可或缺的安魂曲。

畫中的家園位在中山北路後方，由商行倉庫臨時隔成三代人共居的空間。小小的庭院種菜養雞，竹籬笆上攀爬的瓜藤黃花盛開，木瓜樹也奮力朝上撐出枝幹，近景左邊有株甘蔗，右下角則是一叢芋頭葉，後方依稀可見兩枝向日葵。蓊鬱的草木圍起一塊黃色的土地，三隻白雞正逡巡覓食，看似寫實地表現後院的田園景象，實際上卻瀰漫著重重的無奈與壓迫感。

高大的籬笆；木瓜樹如鐵耙子般頂著畫幅；甘蔗左右開弓，伸展出巨大而堅硬的葉片，都是在暗示陰鬱局促的氛圍。昂首的公雞彷彿殷切尋找圍籬的空隙，卻被形如鐮刀的甘蔗葉從頭斫下。母雞的身子也被葉片重重壓著，只有無知小雞兀自伸長脖子覓食。籬笆外就是開闊的天地，金黃色的土地提供溫飽，白雞家族卻像是被困在有限的空間內，孤立無援。畫面構圖既隔離室內與戶外，又從封閉的圍籬裡呼喚開闊的山林。觀眾的視線在草木中四處徘徊，然而無所適從。隔離與呼喚之間的探索成為畫家日後創作的主題。

廖德政出身豐原仕紳地主家庭，自幼溫柔內向。1946年春自東京美術學校畢業後返臺，任教臺北師範學校。二二八事件爆發之際，畫家一度逃亡，接著父親傳來噩耗，藝壇好友陳春德、吳天賞（1909-1947）相繼在恐懼的心情下去世。畫家隱居臺中，直到1949年才返回臺北，接下私立開南商工的行政兼教職工作。次年與音樂老師陳紅霞締結良緣。1951年秋完成〈清秋〉之際，畫家正準備迎接長子的誕生。此時守護家人的溫暖心情充滿胸臆，然而白色恐怖的巨大陰影仍無時無刻盤旋家中，唯有祈望戒嚴的籬笆早日拆除，自由享受陽光和空氣，並得到觀音山的庇祐保護。（顏娟英）

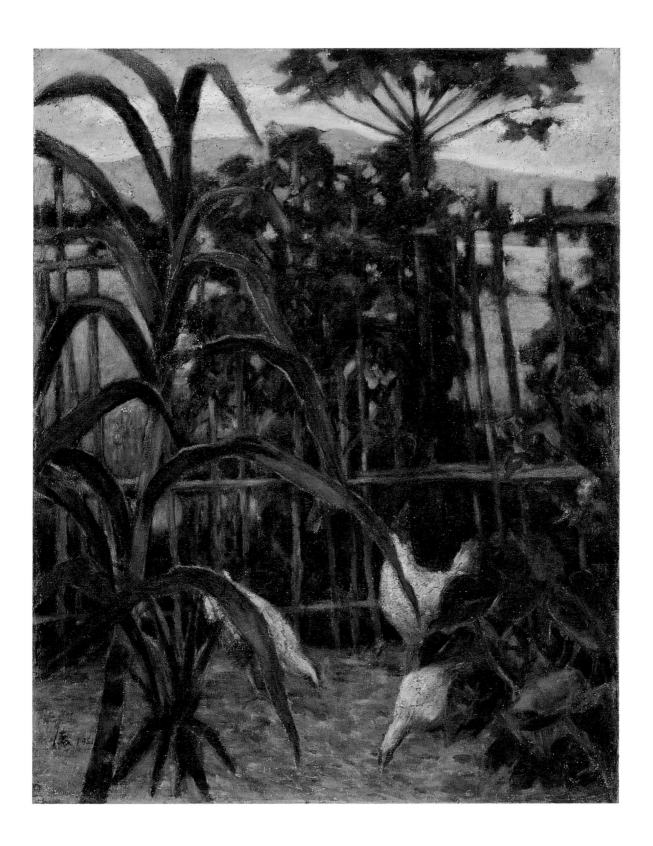

第六章
新時代男與女

新時代男與女

顏娟英

「作為女人，我的皮膚就是我的家／國。」

「男人的歷史改寫了──暴民可以變成英雄──女人的故事呢？」

「她，在暗啞噤聲中，度過了一生。

她，是複數的女人。

她的憂傷也一直是我們的憂傷。」

──吳瑪悧[1]

西方藝術歷久彌新的人物畫或塑像，重點在凝聚人的生命記憶，展現得栩栩如生，讓觀者感覺親切熟悉，因此原本不需要再以筆墨解說。但是藝術作品吸引我們的不只是描繪對象的形貌與精神，如影隨形的還有創作者的人格特質、美學價值觀，以及反映出的濃厚時代氛圍與人文精神。1920年代，進入日本文官總督統治時期，伴隨著新時代臺灣知識人追求現代性與本土意識的發展過程，西方現代藝術快速傳入臺灣，新式建築與各種展場不斷出現在日常公共空間。此時不論是政治或社會結構，乃至於男女階級，人與人的相對關係都發生劇烈的變化。1920年，東京留學生自主成立新民會，創辦《臺灣青年》，提倡文化啟蒙與民族自決，配合島內蔣渭水、林獻堂主導的文化協會運動，引起年輕人熱烈反應。藝術先驅不論身在臺灣或遠赴日本、歐洲學習，都同樣憧憬著臺灣文化與政治的變革，期待提升臺灣在世界上的地位。他們自主性地實踐新文化運動，倡導男女普及教育，主張婚姻自主，反對一夫多妻，都是他們的基本共識。

　　1920年代文化啟蒙運動已成遙遠的歷史，他們獻身的理想有無實現呢？這一章不談政治、社會與抽象思維，只想談點藝術家內心的感情與理智，以及男女平權、互相尊重的基本人權觀如何萌芽與成長。站在開啟新時代風氣的立場，首先將回顧黃土水1921年創作的裸女像〈甘露水〉（圖

版見頁128-131），接著橫跨百年時間，重點選擇幾位藝術家和他們的作品，觀察其中反映出來的創作者的自覺與自省，以及男女兩性地位的演變和平等互動，討論這百年人物畫發展所反映出的內在幽微心理與外在的萬千變化。

石破天驚的〈甘露水〉

清代臺灣，人物畫作品可以歸納為祖先畫像、神佛像與歷史人物。流傳有限的祖先像系列中，不論男性或女性的肖像多面無表情，穿著笨重繁複的官服，傳達追求功名利祿、子孫繁衍的漢人價值觀，完全沒有個性表現空間。[2] 二十世紀以降，受到日本與西方影響，展現感官美的女性圖像頻繁出現在美術展覽會，成為最顯眼的變化。

出身臺北艋舺木匠家庭、父親早逝的黃土水留學東京時，在1920年以石膏塑像〈蕃童〉（圖見頁123）入選帝展，借用排灣族少男吹鼻笛演奏，表現臺灣文化特色，成為臺灣美術界首位進入帝展的光輝人物。黃土水無疑具有前瞻的眼光，第一次參加帝展競賽，便以最具臺灣特色的題材入選。[3] 不過，他在此之後，決定原住民題材並非他所長，於是轉向漢人農村社會中田園牧歌式主題，如水牛與牧童。

他天賦異稟，且廢寢忘食拚命工作，但並非不問世事，而是懷抱遠大的理想，希望藉由創作美術品，啟發年輕人追求精神性的品格，革除舊社會惡劣保守的舊習。他痛恨舊社會的富人只知道沉溺物質享受，酒池肉林、蓄妾狎妓，卻不知寄託藝術涵養情操的重要。

> 不瞭解藝術，不懂得人生精神力量的人民，前途是黑暗的。……雕刻家的重要使命在於創造出優良的作品，使目前人類的生活更加美化。即使（僅）完成一件能達成此重大任務的作品，也不是容易的事。……寶貴的時間不能浪費。[4]

黃土水自願肩負起美化人類生活的責任，傾注心血創作當時同胞仍無法理解、接受的臺灣美術，且一再呼籲臺灣年輕人共同努力，推動嶄新的美好年代，為藝術的「福爾摩沙」創造不朽作品。受他鼓舞的繼起之秀，例如陳植棋、陳澄波、李梅樹、林玉山等，紛紛克服困難，遠赴東京學習創作，表現臺灣珍貴的人文風土。

1921年黃土水以古典學院風格的等身裸女像〈甘露水〉，第二次入選帝展。若按作者自己的說法，一尊等身高的大理石作品，需要費時一年時間持續辛苦製作。[5]對比之下，前一年夏天他返臺蒐集資料後，不過十多天就在東京製作完成石膏塑像〈蕃童〉。首次入選帝展時，黃土水在上野公園展場外興奮地接受報社越洋採訪，長篇連載兩天。[6]前述《臺灣青年》雜誌也在卷頭刊登這件作品。[7]相形下，這次輿論卻極為冷淡。《臺灣青年》也許是因為雜誌的經費有限，不再發表照片；《臺灣日日新報》也不過發表一張作品照片，沒有任何文字報導。[8]為何保持緘默？實在令人難以理解。

　　事實上，對於當時臺灣觀眾以及文化界而言，黃土水的創作有如陽春白雪，深不可測。當時臺灣是現代藝術的沙漠，雕刻極為冷門，大多數人都會懷疑石雕究竟是匠人技藝還是藝術創作？雖然文藝復興時期，米開朗基羅的大理石雕刻〈大衛像〉（1501-1504）早已成為不朽的經典作品，不過東京美術學校並沒有傳授這項技法，黃土水透過私下觀察一位在東京的義大利雕刻師，反覆琢磨才學成。1920年，來自臺中的熱血中學生張深切，在東京留學生宿舍高砂寮空地，看到黃土水每天手執鐵鑽和鐵鎚敲打大理石，許多臺灣學生投以嘲笑的眼光，認為沒出息，卻不曾動搖藝術家的心志。[9]六年後開辦的臺灣美術展覽會，十六回期間僅有東西洋畫兩類別，果然未曾考慮雕塑類。

　　其次，臺灣社會整體的美學觀尚未成熟。西洋藝術中的裸女圖像應該如何看待？是否適合公開陳列觀賞？這類問題當時臺灣觀眾，不論臺、日人，大多持保守態度。誠如第二章導論〈現代美術與展覽會〉所言，1927年首回臺展時，審查員鹽月桃甫特意開風氣之先，以裸女為題材，製作〈夏〉，理由是這類題材在臺灣很少見。不過，當時畫家很謹慎地用一塊布遮掩模特兒的臀部與私處（圖1）。到1936年，李石樵兩件作品，〈橫臥裸婦〉與〈屏風與裸婦〉在臺北參加臺陽畫展時，因為沒有遮蓋私處，仍被總督府官員認為有礙風化，立即撤下。[10]即使到1989年筆者採訪雕刻家陳夏雨時，他曾提到幾年前國父紀念館拒絕他的個展，說該館「不能展出裸體作品」。[11]

　　然而黃土水必須堅持日夜敲打下去，他相信〈甘露水〉入選帝展，代表他不負苦心，將西方現代藝術帶入臺灣，也將臺灣帶上日本的美術殿堂，展望世界的舞臺。相對於〈蕃童〉露出天真的笑容，寓含深意的〈甘露水〉表情專注，超凡入聖。這位少女身軀飽滿健壯，裸身挺直腰桿，昂

圖1 鹽月桃甫，〈夏〉，1927，第一回臺展圖錄，顏娟英提供。

首向上，雙眼微閉，雙手向下伸展，彷彿祈請並接受天地日月的精華。配合曲線優雅的腰部，她的小腹圓鼓，下腹勾勒出向上揚起的弧形線，肌肉結實的雙腳交叉，右腳輕輕著落在隆起的沙地，左腳踮起。瞬間凝結伸展的動態與專注等待的靜態，有如芭蕾舞姿，散發飽滿的能量。她臉龐骨架方硬，腳掌巨大宛如勞動工人，感覺並非溫柔嬌弱的少女，而是堅毅且健康、明朗、樂觀的女性。陪伴她的還有地面上三顆蛤蜊。上天必將降甘霖，帶給荒漠的大地無限生機。一如作者黃土水，〈甘露水〉殷切預期著藝術的「福爾摩沙」時代來臨。

百年前的風光與孤寂

隔年3月，「平和紀念東京博覽會」舉行，臺灣館展出〈甘露水〉，黃土水寫實雕刻技法高超的聲譽才開始從日本陸續傳回臺灣。臺灣館主要陳列的是農產及樟腦等加工品，然而，在大型臺灣島模型的兩側卻展出黃土水的兩件大理石雕刻：〈甘露水〉立像，以及女性半身像〈思出〉，[12]令觀眾印象深刻，徘徊不去，[13]也吸引了日本皇族的注目。其中最重要的一位伯樂就是久邇宮邦彥親王（1873-1929），而中間的引介人是臺灣第一位文

官總督田健治郎（1855-1930，總督任期1919-1923）。

　　1920年10月29日下午，當時黃土水的〈蕃童〉正在帝展展出，而在臺北訪問、巡視的日軍陸軍大將，裕仁太子（日後為昭和天皇）的準岳父久邇宮邦彥親王，由總督田健治郎親自陪同，參觀大稻埕公學校學生成績作品展。他注意到一件非常醒目的大理石雕刻，那是黃土水捐贈母校的〈少女〉胸像（圖2）。總督親自為親王說明，這位令校方和總督都引以為傲的傑出藝術家入選帝展的事蹟。[14]次年，黃土水為答謝總督的關照，特地贈送一件高三尺的大理石雕，展現「幼童弄獅頭」的模樣，題名「無邪氣」（純真）。田健治郎在日記上寫下滿懷的喜悅：「天真奕奕，可賞玩也。」[15]他任內陸續引介黃土水負責重要的藝術工作，特別是呈獻給皇室的紀念品。黃土水得以在平和紀念東京博覽會的臺灣館展出，也是總督的邀請。

圖2　黃土水，〈少女〉，大理石，28×35×50cm，1920，臺北市太平國小典藏。

　　久邇宮親王是否曾參觀1921年10月舉行的東京帝展，觀賞了〈甘露水〉，已無法查考，但他應該不會錯過隔年3月，盛大舉行的平和紀念東京博覽會，報載大正皇后和裕仁太子都前往參觀。從這年起，黃土水陸續為大正皇后與裕仁太子製作木雕動物（1922），以及三歲男童像（1923）。[16]

　　黃土水的名聲不限於總督府與皇室，在日本藝術圈內也頗見聲響。1927年京都繪畫專門學校校友共同組織，為報答恩師日本畫泰斗竹內栖鳳（1864-1942），擬製作胸像敬表謝意，原已委由竹內昔日學生，時任東京美術學校雕刻科教授的建畠大夢（1880-1942）製作，但因大師不喜建

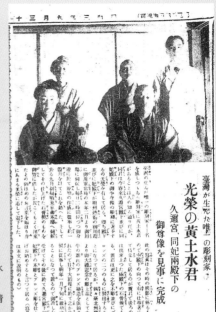

圖3　1928年9月30日黃土水
與親王夫婦在官邸合影留念，
臺灣日日新報－YUMANI清
晰電子版資料庫。

畠擅長的銅像色黑黯淡，故改聘「臺灣出身新進石雕家黃土水」，參考原
模型，製作大理石胸像，果然表現出大師美男子的形象。[17]

　　更重要的是，1928年1月起黃土水受皇室正式邀請，為久邇宮邦彥親
王夫婦製作全身肖像，2月親赴官邸寫生製作兩個月，再回工作室繼續完
成。9月完成石膏像送至官邸獲親王認可並合影（圖3），據此再繼續製作
兩尊，一採臺灣肖楠木，一為銅像。[18]可惜的是，這位有意提拔黃土水的
親王，在肖像完成後驟逝，讓藝術家頓失伯樂，哀傷不已。[19]不久，長期
工作過勞的藝術家也滿懷苦澀，孤寂地去世於東京。1931年5月於臺北舉
行遺作展中陳列的1929年「久邇宮家御下賜銀盃」，見證了這段歷史。[20]

隱藏於美感經驗中的女性生命史

　　已逝臺灣文學史學者林瑞明（1950-2018）指出，日治時期小說家龍
瑛宗筆下的女性，生命健康而硬朗，「充分表現了與宿命相抗的精神……
女性世界構圖中，可以隱藏於美感經驗，而傳達出『堅持與反抗』的潛在
意圖……傳達出勇於追求臺灣人幸福的理想」，截然不同於龍瑛宗筆下的
男性，那麼不能發揮個性，總是憂鬱文青的模樣。[21]

　　女性明朗堅強的形象不僅出現在〈甘露水〉，更被後來許多臺灣男性

與女性藝術家理所當然地傳承下來。1927年夏，黃土水的學弟陳植棋在東京描繪新婚不到一年的妻子全身像，〈夫人像〉（圖版見頁281）目的不在裝飾展場的美，而是表現夫妻共同創造臺灣藝術的決心。妻子當丈夫的模特兒，身著正式禮服，表情堅定嚴肅，耐心地正襟危坐。她雙手握扇護衛腹中胎兒，背後張掛祖母嫁衣。紅袍代表家族的歷史記憶和傳衍子孫的期許，甚至於暗示著民族的標誌，全幅沒有一絲浪漫情懷。[22] 畫家最後參加臺展的遺作〈婦人像〉（圖4），描寫妻子家居生活中的形象，依然是樸素堅毅，勇敢面對現實挑戰的模樣。

陳植棋在臺北師範學校時，因為深受文化協會運動影響，參與校內學潮，終被退學。這時，學習西洋美術創作成為他突破困厄，改變殖民地臺灣人命運的唯一途徑。妻子潘鶼鶼（1904-1995）出身於士林街上開明的家庭，臺北第三高女畢業後，曾任公學校教師，是知識女青年。婚後全力支持丈夫，擔任模特兒，在東京生下長子後便返回勤儉保守的汐止夫家，以媳婦身分照顧公婆，同時成為丈夫的革命同志，給與在異鄉孤獨奮鬥的陳植棋最大的精神鼓勵。早逝的畫家留下多封寫給妻子的家書，傾訴內心深處的不安與思念，以及勇猛奮鬥的決心：

> 昨天久違地接到親愛的你寄來的信，十分開心。我一心鑽研的是支配未來社會的藝術，所以覺悟今後要傾盡全力，猛烈奮鬥。[23]

陳植棋經常奔波於臺北與東京，領導臺灣方興未艾的美術團體，同時參加東京相關大小展覽，不慎感冒引發肺炎，醫治無效，1931年春，於長女出生十天後去世。潘鶼鶼成為藝術家遺孀，長期在老房子守護著丈夫的畫作，每年拿出來慎重檢視一番。在長期沒有美術館的臺灣，她以身示範，讓子孫永遠守護著家族珍貴的文化資產與記憶，這是臺灣好幾位藝術家未亡人的沉重責任。

臺灣藝術史上第一位未亡人是黃土水的革命同志，妻子廖秋桂（1902-1977）。[24] 黃廖兩家是艋舺貧戶鄰居，廖秋桂自幼被帶到黃家，成為黃土水的童養媳。這是當時臺灣重男輕女的社會習俗，廖家多女兒，早早送出可省一口糧，黃家多兒子，童養媳成為家事幫手，將來可省下一筆聘金。沒有料想到，在東京學習的黃土水長期從拮据的生活經費中提供廖秋桂學費讀書。1979年初，廖秋桂五妹網腰接受李賢文等採訪時曾讚嘆黃土水孝順寡母，並且「在日留學間，曾陸續寄錢回臺資助廖秋桂就讀至靜修女中，

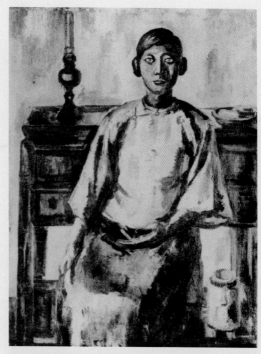

圖4　陳植棋遺作,〈婦人像〉,1930,第五回臺展圖錄,顏娟
英提供。

圖5　1927年廖秋桂(左三)與臺灣友人劉英(左一)等合影於東
京,引自林忠勝編著,《劉盛烈回憶錄》(臺北市:前衛,2005),
無頁碼。

二十九歲回臺與她結婚」。

　　廖秋桂公學校畢業後，曾入大稻埕趙一山創設的「劍樓書塾」學習，再進靜修高女。[25] 1923年或1924年兩人結婚後共赴東京。[26] 這時公婆雙亡，也沒有生育，這一對臺灣菁英家庭共同的文化理想不僅呈現在丈夫作品，更具體呈現於妻子的行動。[27]（圖5）

　　1922至1932年暑假期間，廖秋桂陸續參加大稻埕連溫卿（1894-1957）推動世界語（Esperanto）的活動，擔任大會翻譯，甚至參加話劇表演。[28] 更有名的事件是1926年8月以新女性之姿，與同學劉英兩人受文化協會邀請，由連溫卿、王敏川（1889-1942）等陪同前往新竹、通霄、大甲演講，她的講題是：「日臺婦女地位的差別」，大受好評，《臺灣民報》譽為「難得的女社會運動家」。[29]

　　1930年底黃土水驟逝，廖秋桂將所有作品運回臺灣，參與官方隆重舉辦的追悼會和遺作展，並選取代表作捐贈公家單位，例如〈甘露水〉進入臺灣教育會館。自己僅保留黃土水生前以她為模特兒製作的小型石膏像〈結髮裸婦〉（圖6）。

　　1931年7月，她開始以黃廖氏秋桂之名在《臺灣日日新報》家庭與生活版，陸續發表關於女性時尚與教養的文章。1937年4月，她在《臺灣婦人界》發表短文，自我介紹成為未亡人後，擔任《臺灣日日新報》的新聞記者五年了，正與曾在日本居住過的朋友規劃共同成立幼兒園。[30] 這一年7月爆發盧溝橋事件中日正式開戰，臺灣也進入非常時期，廖秋桂是否創立幼兒園已不可考。但仍可以說，廖秋桂在黃土水支持下，擺脫傳統童養媳無法接受教育、長期在家中勞動的雙重弱勢地位，以獨立新女性知識人

圖6　黃土水，〈結髮裸婦〉，
陳昭明翻銅，53×46×30cm，
1929，東門美術館提供。

之姿，體現丈夫黃土水改造臺灣文化的理想。她更進一步開風氣之先，活躍於臺灣平面媒體。[31] 廖秋桂晚年最遺憾丈夫已經被世人遺忘，唯有一位基隆雕刻師陳昭明（1931？-2021）誓願為黃土水立傳，始終鍥而不捨地追尋黃土水的作品與文獻，因而在過世前將黃土水生前使用的整套雕刻工具以及〈結髮裸婦〉都送給陳昭明。[32]

藝術創作中的摩登女性

　　廖秋桂和潘鸏鸏這樣明朗、健康、堅強的現代女性新形象，也出現在女性藝術家的筆下。陳進通稱為臺灣第一位女畫家，她來自新竹香山，飽學漢文的父親很早就接受日語教育，開明進步且財力雄厚。身為家中三女，乖巧聰慧的陳進，幸而逃過早婚的命運，1922年從父親捐獻創立的新竹香山公學校畢業，進入臺北第三高女。1925年畢業後，隨即得到父親與師長的支持，前往日本學習美術，接受明治以來新日本畫的嚴謹教育。兩年後入選第一回臺展，成為展場唯一臺灣女性，備受矚目。[33] 1932至1934年間，陳進受聘為臺展東洋畫部唯一臺籍審查員。陳進期待父親以她這個女兒為榮，展現家族榮耀與圓滿的形象成為她創作背後重要的動力，圍繞著女性主題演繹出優美的經典圖像。

　　1934年陳進以大姊陳新及好友為模特兒，創作〈合奏〉（圖版見頁143），首度入選帝展日本畫部，奠定她在日臺畫壇的地位。大姊陳新沒有機會上中學，而是延續陳家女性傳統，十六歲便受安排嫁入門當戶對的家庭。她這時已為人母，卻熱心配合陳進，充當模特兒，合作無間創作出家族女性的摩登形象。由於父親和詩社社友時相往來，往往邀請絲弦雅樂團演奏娛樂，故而陳進自在地運用樂器作為此畫道具。隔年，描寫女性臥姿吟詩的〈悠閒〉（圖版見頁289）深刻反映出創作者與模特兒之間親密的姊妹情，擺脫了繁重的服飾與端莊的坐姿，進一步解放女性豐滿的身體曲線，展現出自信的肢體語言。躺臥在閨房的女性圖像無法否認有西方藝術的影子，例如十九世紀馬奈（Édouard Manet，1832-1883）著名的〈奧林匹亞〉，當然陳進也熟知源自浮世繪的日本美人畫中流露的女色魅力，她卻將此構圖轉換成自家高雅的仕女閒居圖。這位摩登女子流露沉靜、自信而帶點愉悅的表情，高度自覺地接受觀眾的檢閱。

　　相隔約三十年後，隨國民政府撤退，來到臺灣的孫多慈描繪的裸女像〈沉思者〉（圖版見頁293），與陳進畫筆下的女性形成有趣的對照。孫

多慈出身書香門第，初入南京的中央大學藝術科便得到名師徐悲鴻（1895-1953）賞識，學院訓練完整。1948年到臺灣後，隨即任教臺灣省立師範學院勞圖科（今國立臺灣師範大學美術系），隨後又兼任文化大學教職。1960年代，臺師大美術系獨領臺灣藝壇風騷，孫多慈代表現代中國西畫融合水墨的傳統，曾多次應邀赴國外講學、示範創作，可說是學界最受矚目的女性藝術家。1964年的〈沉思者〉，畫家用重筆墨色勾勒出裸女豐滿的胸部，四肢修長而有力，一腿散盤，一腿屈膝承接右手肘，擺出重重交叉連結、穩固難以破解的構圖。畫家選擇以沉思姿態表現女性知性之美，姿態上顯得步步為營；模特兒頭部低下，臉部五官似乎刻意省略，隱沒她的個性，使得這位健碩的女性被困在有限的空間內，彷彿無聲地嘆息。如同陳進，孫多慈熟悉西方藝術的觀看角度，卻好像少了表現內在自我的喜悅。

與陳進約略成長於同時期，陳敬輝來自長老教會家庭，1932年自京都市立繪畫專門學校畢業後返臺，任教淡水中學與女學校。畫家謙沖無我，窮其一生描繪新時代自尊自愛的年輕女性畫像，包括氣質端莊的中學生，或帥氣自信的職業婦女，期許她們共同創造臺灣自主性文化認同。〈少女〉（圖版見頁297）描繪站在街頭等待與朋友相會的年輕女性，衣著與髮型俱簡單俐落，朝氣蓬勃。她左腳直立，右腳略微向前點出，腰身稍稍頓下；青春期的她對於未來滿懷期盼，但也不免有一絲矜持。畫家製作此畫時已罹患重症肌無力症，但仍勉力堅持，繼續創作與教書，直到隔年去世為止。

陳夏雨早年以天才之姿出現於臺灣藝壇，1936年赴日學習，兩年後持續入選新文展（前身為帝展），1941年獲得「無鑑查」（免審查）資格，是臺灣首例，比西畫家李石樵還早一年。當時他被賦予莫大的期待，認為將成為臺灣藝術界新一代領導人，超越黃土水的成就。臺中市藝文界名人，中央書局張星建（1905-1949）為他熱心奔走，推薦給中部仕紳製作肖像，並且自任媒人，介紹出身鹿港書香世家的施桂雲與他結婚。戰後返臺，好友力邀陳夏雨到臺中師範教書，並為他組成後援會。然而，1947年二二八事變後，臺中師範校長洪炎秋（1899-1980）遭免職，張深切時任教務主任逃亡中寮山區。[34] 陳夏雨在家中接待逃離臺北追緝現場而來的廖德政數月，卻獲知恩人張星建為逃避追捕，亡命山區。對世局絕望的陳夏雨三十歲辭去教職，避居陋室，埋首創作，不再參加任何美術團體活動。兩年後張星建慘遭謀害棄屍。陳夏雨幸而有妻子當他的忠實革命同志，不僅早年曾是專屬的模特兒，也是一輩子的賢妻、良母與祕書助理，陪伴他

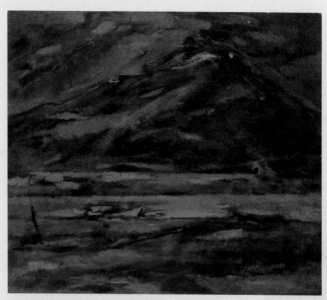

圖7　陳德旺，〈觀音山〉，油彩、畫布，46×53.7cm，1974，呂雲麟紀念美術
館收藏，龐立謙拍攝。

為了理想創作而孤獨奮鬥。[35]

　　陳夏雨的裸女系列令人聯想到陳德旺的觀音山系列（圖7，參見下冊
第七章），都是以一輩子的光陰，日夜用雙手與心血琢磨同一主題，造型
不斷地簡化，一再昇華內在的精華。裸女的表情如一塵不染的湖面，超越
世間喜怒哀樂；渾圓飽滿的胴體，象徵孕育大地生命的子宮，更是世間眾
生靈魂的救贖。作品以〈醒〉為標題（圖版見頁291），代表蓄勢待發的動
力，柔軟的女性蘊含著無限的生機，等待時局轉變，時機成熟即奔放而出。

新男性的抉擇與獻身

　　二十世紀20年代，臺灣知識人提倡男女平等，但是女人的受教權乃
至於身體的自主權依然掌握在父兄與丈夫的手中。相對於女性，新時代男
性有更多自主的選擇，包括立志學習美術，以藝術揚名立萬，或者選擇遊
學各地，留在日本或投奔中國，不再回到沒有知音、沒有藝術市場的故鄉。

　　比起拿筆寫作，發表以漢文或日文創作的文學作品，立志成為現代藝
術創作者無疑需要更高門檻，尤其是雕塑、油畫類，都得遠離家鄉，長期
刻苦留學日本和歐洲。然而，出遠門飄洋渡海，對於早期臺灣保守的農業
社會是很難想像的事。排除經濟問題，即使家境尚佳，長輩的觀念也難以

撼動。因此勇敢少年如楊三郎便不顧家長反對，拿自己零用錢所餘，偷買到神戶的船票，勇闖江湖。當時他未滿十六歲，計劃赴日入京都美術工藝學校，臨上船之際，才寄信通知兄長。陳植棋則是因為被學校退學，轉而赴日學習美術。但他還有一位學長更早被退學，經歷人生挫折後，才赴日就讀東京美術學校。

　　劉錦堂出身臺中，在臺灣像一位神祕的孤獨俠，雖曾在中國藝壇放出燦爛的煙火，迄今仍有許多不可解的謎。劉錦堂十二歲進公學校，繼入國語學校，1915年4月，僅念完三年就被退學，一說因神經衰弱，一說與教師有語言上衝突。[36]這時父親已經去世，家中兄弟多，他遂決心遠離家鄉。[37]1916年進入東京美術學校西畫科。1919年8月，利用暑假返鄉舉行個展，是目前所知，史上第一次臺灣西畫家的正式個展，他發表的作品除日本風景外，還有許多幅中國上海、杭州等地的風景、古蹟寫生，包括前清離宮、西湖、革命志士秋瑾墓等，可知他曾遊歷江南一帶相當時間。[38]展場上的他躊躇滿志，然而，不到半年，媒體報導畫家與出身臺南名望世家的連橫長女連夏甸（1898-1980），解除兩年前的婚姻盟約。[39]公開的理由是劉未能如約在兩年期間完成學業，疑似女方家長不滿所致，但是實際的複雜因素已無法得知。目前僅留下一張兩人同朋友的沙龍合影照，推測攝於返臺個展時（圖8）。[40]

　　值得注意的是，在高砂寮觀察黃土水創作而深受感動的張深切，對

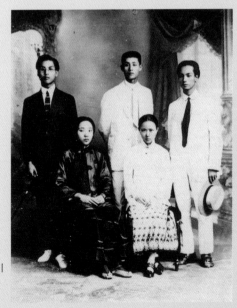

圖8　劉錦堂1919年8月返鄉舉行個展，與友人合影，前排右一劉錦堂（立），其旁連夏甸，時為未婚妻，引自《劉錦堂百年紀念展》（臺北市：臺北市立美術館，1994），頁78。

同時期留日的劉錦堂，留下的印象是「鬱鬱不得志」，而中國留學生則稱他頗為活躍。[41]這時劉連續前往中國，欲追隨孫中山未完成的國民革命運動。1920年夏天，劉錦堂在上海結識國民黨中執委王法勤（1869-1941），認為義父並改名王悅之。義父勸他先回東京完成學業。[42]劉錦堂投筆從戎的心志看似過於衝動，但我們別忘了，1913年，就讀臺灣總督府醫學校的三位學生，包括1910年最早加入同盟會的翁俊明（1892-1943）、日後文化協會領導人蔣渭水（1888-1931）、日後京都帝國大學醫學博士杜聰明（1893-1986），也曾經自命民族革命志士，追隨中華革命黨，密謀攜帶霍亂細菌遠赴北京，暗殺袁世凱未果。

　　劉錦堂擅長的人物畫往往揉合文學韻味甚至抽象寓意。1921年春畢業作〈自畫像〉卻流露出既興奮又不安的心情（圖9）。局促的空間內，他一身白色素樸長袍，側身右手支頤坐在高椅上，陰影閃爍中，神情若有所思，又帶著一抹深不可測的微笑，背景掛軸在鏡像中，只見三個反面謎樣的字：「有誰知」。相較下，抵達北京後所創作的自畫像雖然小幅（圖版見頁283），構圖穩定，畫面明亮自在，正面對視著觀眾與未來前途。他坦然決定將自己的命運交付給動盪不安的中國，正式與故鄉告別，由義父安排對象結婚。[43]

　　陳澄波與劉錦堂同樣生於前清之末，先受長時間漢學書房教育，再接受新式日本教育。國語學校畢業後，任教七年，1924年前往東京美術學

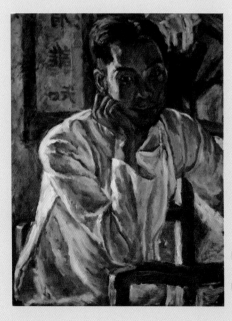

圖9　劉錦堂，〈自畫像〉，油彩、畫布，60.6×45.5cm，1921，東京藝術大學大學美術館典藏，引自《東亞油畫的誕生與開展》（臺北市：臺北市立美術館，2000），頁198。

校就讀。留守家鄉的是即將臨盆的妻子張捷（1899-1993），以及五歲的長女。1929年，陳澄波從研究科畢業，興致沖沖前往上海任教，上海的美術教師薪水微薄，陳澄波身兼多職，工作極繁重。他也不難發現藝術展覽會場上的西洋畫觀眾寥若晨星，市場上多為廉價傾售的國畫。[44]不過，畫家在此結交許多藝術圈同好，共同聘用模特兒寫生，如願成為專業畫家。隔年夏，陳澄波終於迎接妻子與三位子女到此團聚。〈我的家庭〉是畫家罕見的人物群像（圖版見頁285）：圍繞著圓形餐桌兼工作桌，一家大小五張面孔緊緊排列在一起，揭露出局促而親密的生活空間，這一刻比拍攝紀念照片更具有儀式感。繪製於隆冬夜晚，燈光在每個人的背後造成層層陰影。左側擠進來的畫家手握調色盤與畫筆，專注而有些激動，桌上放了多件他閱讀的書、信與筆墨。畫面正中央，張捷一雙大眼睛平靜地面對著觀眾，她穩定並凝聚著輻射狀的畫面，多年來她以裁縫女紅扶養子女，緊盯著他們的教養，並且支持丈夫追求夢想。十多年後，這位堅強的妻子將冷靜而智慧地帶領子女走過畫家殉難的二二八悲劇，勇敢領回遺體，做好紀錄。在漫漫黑夜中，完整保存遺留的作品，等待公平正義來臨的一天。

1930年12月，黃土水病歿醫院，李梅樹率領多位學弟，護送遺體至火化場，再將骨灰送交遺孀。[45]1930年9月，陳植棋病倒住院半年，懷孕的妻子無法從臺灣趕赴東京，李梅樹與李石樵輪流照顧，直到隔年3月初出院返臺療養。李梅樹在同僚之間勇於任事，具有少年老成的領導性格。

1902年誕生於三峽的李梅樹是家中唯二的男丁，曾多次站在人生的岐路上，面對艱困的選擇，卻始終堅持走在美術教育家與社會領導者並行的軌道上。1910年他進入公學校時，父親是新興富商兼大地主，大哥長他十八歲，從醫學校畢業後以公醫兼仕紳身分領導地方發展，備受鄉里愛戴。國語學校畢業時，李梅樹夢想前往東京學習美術，但父親反對，只能返鄉任教並奉父命結婚。歷經兩次作品入選臺展後，大哥終於說服老父，1929年李梅樹如願進入東京美術學校，這時他已經是二女之父。一年後，大哥突然去世，他休學返臺，父老們要求他放棄學業，代替兄長擔任三峽庄協議會員，這次他堅定拒絕了。如同他所敬愛的前輩黃土水、陳植棋，他深信，藝術創作可以改變臺灣社會風氣，提高文化，乃至於政治地位，這就是他選擇的人生道路。他從潔身自愛做起，抵達東京之初就認真寫下誓言：

> 人生在世上，不論什麼事，都要按照自己的意志前進。我即使來到東京，也和在臺灣一樣奉行一夫一妻主義，不求其他女性……我一點也

不逾越，這是對妻子的一大義務，同時，也打算著一定要朝自己該前進的路，璀璨地走下去。[46]

奉行一夫一妻，表示對妻子的尊重，這是現代男女平等主義的起步。李梅樹立志要以美術家身分領導鄉里走向現代文明社會，首先得以身作則，對妻子盡義務，將來才能對家族、學生，乃至社會盡責任。

李梅樹〈自畫像〉中（圖版見頁287），這位美校學生身著時髦的西裝與紳士帽，鮮明的圍巾連結到高帽，撐起堅固的十字形構圖，更像是在揣摩未來擔當社會名望人士的形象。瘦長的臉龐一半沐浴在塞尚風格明亮的陽光下，一半則在陰影中模糊了，好比他的個性與人生，一半交給熱愛的藝術創作，一半則交給沉重的社會服務使命。他學成返鄉那年，便接下協議會員，開始他義無反顧的雙軌人生。

新女性的復仇與藝術實踐

從一個普通女人到一個女性畫家，放棄婚姻、愛情、親情，重新另一種生活和探索！那森林的魍魅又在記憶中浮出！我感覺到自己迷失在一片黑暗的樹林中，搖旗吶喊的樹靈彷彿吞噬掉我部分的肉體。

　　　　　　　　　　　　　　　　　　　　——嚴明惠，1991[47]

自從1920年代文化啟蒙以來，雖然現代男女平權觀念正逐漸被接受，但是相對於男性而言，日治時期僅有極少數女性有機會接受中等教育的機會，故而以上討論的畫家仍以男性為主。陳進幸運地擁有原生家族的支持，成為新時代的女性菁英分子，專心一志創作；1946年結婚後，繼續獲得夫婿與兒子的護持全力創作，可以說是極為罕見的例子。其實男性畫家背後必然有一位忠心耿耿妻子提供精神甚至物質的後盾，陳植棋、陳澄波，甚至於李石樵都是如此。也許是這個原因，女性能成為專業藝術家例子並不多。本書一百零八位畫家中，很遺憾只有八位女性，但更覺得彌足珍貴。

本章出現四位戰後活躍於臺灣的女性畫家，孫多慈已如前述，仍然如男性觀看女性的視線，技法雖成熟，可惜未能勇敢表現自我。下一個世代的三位女性藝術家，都有多年歐美留學或工作的經驗，她們來自非常不同的背景，而藝術表現都極為燦爛、多變。

1956年出生的嚴明惠是遺腹子，幼年生活貧苦，靠著母親的繡花針

在嘉義朴子鎮養活三姊妹。臺師大美術系畢業，1987年半工半讀取得紐約州立大學藝術研究所碩士，繼續攻讀服裝織品設計兩年，卻面臨婚姻破滅，且無法取得愛子撫養權的悲痛現實。自此有一段時間，畫家成為前衛女性主義者，一面以文字反覆檢視和批判個人成長歷程中，男與女的糾纏愛戀關係，一面在畫面上以夢幻方式剖析內心深處的情慾與執著，嘲諷「食色性也」。〈男與女〉（圖版見頁299）以女性畫家之姿，挑戰男性鑑賞眼光，大膽攤開性別差異。畫面細膩華麗，色彩鮮明，來自她精深的設計手法。右半女性除了一副太陽眼鏡，都是赤裸裸的肉身，呈現誇張、主動的誘惑力。左半邊男性則是多重包裝下的面具與陽具。乍看之下，這件作品誇張的語彙令人聯想到1980年代流行於臺灣的女性復仇題材電影，受害女性不惜犧牲色相與血肉，挑戰父權中心的社會體制，企圖贖回公平正義。[48]然而，嚴明惠的創作畢竟來自刻骨銘心的際遇，其中有憤怒的淚水也有心酸的笑謔。90年代末期，嚴明惠經歷大病後，放下一切懸念，皈依土城承天禪寺，轉而閉門創作瓷版刻劃佛教題材與「空花系列」等等，從樸素的創作題材中撫慰自己的身心靈。[49]

年齡相近的女性藝術家吳瑪悧面對為女性爭取公平正義的問題，卻表現出截然不同，更具人文深度的格局。吳瑪悧從留學德國時期開始，展現廣泛的藝術人文興趣，不斷地翻譯書籍，介紹歐洲現當代重要藝術思潮，並藉此與大師對話，自我勉勵，可以說是一位學者型的藝術家。她的創作不是為了藝術市場或收藏家，她的目的在於引起社會共鳴，一起反思並行動。

吳瑪悧回國初期偏向嘲諷、批判社會的前衛創作角度，1997年〈墓誌銘〉（圖版見頁301-303）卻改以溫和包容的態度，引導觀眾聚在一起共同傾聽如潮水般的嘆息聲，向戰爭、政治動亂中無聲無息地被犧牲、忽略，甚至遺忘的女性致敬。吳瑪悧關注的女性主義從不局限於抗議女人與男人的地位不平等，而是更廣泛地審視女人自我內在成長過程中與社會、自然生態的關係。當她說「作為女人，我的皮膚就是我的家／國」時，女人自然是人，同屬於這塊土地，也關心這塊土地的人與自然。她樸素低調的外表下具有無比的毅力，為實踐將藝術帶入日常生活的理念，身體力行走訪臺灣各地鄉間，在人群或社區中共同創造，發揮藝術蘊含的內在正能量。藝術家後期帶領學生與年輕藝術家，擴大邀請社會群體，深入在地生活脈絡，促成社區民眾與觀眾共同推動重要的社區計畫，例如2011至2012年的「樹梅坑溪環境藝術行動」，從長期藝術實踐中，共享一個與天地共存

共榮的藝術空間。[50]

生命的圓熟與歸真

本章最後要介紹特別值得敬重的一位畫家袁旃，以及她的成熟作品〈我七十歲了〉（圖版見頁305）。畫家年屆八十，仍然早上四點起床，規律地晨泳、散步，維持每天創作八小時，是位努力不懈的苦修型藝術家，也是位學者藝術家。她二十一歲單身前往比利時，寄宿清苦的修道院，七年時間攻讀西洋藝術史與文物修復。學成返國後兩次進出故宮博物院職場，第一次離開是為了專心照顧女兒，善盡賢妻良母的責任，十年後再次回任研究員。在故宮她認真學習文物，不在意人間是非。五十歲時決定重新提筆創作，六十歲提早退休，全心全意在創作中找回自己的真面目。六十七歲時脊椎出現嚴重問題，一度不得不坐輪椅。送進開刀房後，她突然轉念又逃出，決定靠游泳自行復健，半年時間咬牙鍛鍊，終於再度恢復規律的創作時程。

袁旃創作當下頗有決戰生死的氣魄，戴著眼鏡，左手拿放大鏡，右手執細筆中鋒，伏案在絹上緩緩勾勒，一層層染色。創作進行中，為了觀看大幅構圖，她站到凳子上靜靜地不動，有如將軍冷靜地看著戰場廝殺，思考如何布局勝出。在〈我七十歲了〉這幅天真浪漫趣味無窮的自畫像裡，多次元的時空交錯映照，畫家將古代各種文物與圖案拆解了再隨意組裝，成為可以細細閱覽、揣摩把玩的文化載體，刻印著生活的濃郁情感。袁旃用心將古今世界交融成可親可愛的天地，提供一個明亮、燦爛、空靈的宇宙空間，任新時代的男男女女想像自由翱翔，隨手取用古人的智慧，轉化為今人的記憶，感覺特別珍貴。

以上三位女性藝術家展現的高度獨立自主與多元文化包容，讓人尊敬。如今二十一世紀我們不用擔心裸女畫作或雕像會被鄙視、撤下或丟棄。獨立自主的女性藝術家更可以勇敢地雲遊四方，廣泛學習，發揮自我的影響力。1962年，前衛的席德進以〈紅衣少年〉（圖版見頁295）歌頌他的男性伴侶，成功地表現年輕男體的魅力。百年來臺灣的民主發展不僅爭取到性別上的自由，也反映在創作的自由上，希望不論有何性別認同的人，都可以自在地表達內心真實的渴望。

1. 陳香君，〈吳瑪悧：我的皮膚就是我的家／國〉，《典藏今藝術》第119期（2002.08），頁54-59。

2. 參見廖瑾瑗，〈祖先的凝視〉，《背離的視線——臺灣美術史的展望》（臺北市：雄獅，2005），頁11-72。

3. 顏娟英，〈徘徊在現代藝術與民族意識之間——臺灣近代美術史先驅黃土水〉，《臺灣近代美術大事年表1895-1945》（臺北市：雄獅，1998），頁XI-XII。

4. 黃土水，〈臺灣に生まれて〉，《東洋》第25卷第2・3號（1922.03），中譯見〈出生於臺灣〉，《風景心境：臺灣近代美術文獻導論》上冊（臺北市：雄獅，2001），頁126-130；黃土水，〈過渡期にある臺灣美術〉，《植民》第2卷第4號（1923.04），頁75-76（感謝劉榕峻提供）；〈黃土水氏一席談〉，《臺灣日日新報》，1923年5月9日，漢文版；顏娟英，〈徘徊在現代藝術與民族意識之間——臺灣近代美術史先驅黃土水〉，《臺灣近代美術大事年表》，頁VII-XXII。

5. 黃土水，〈出生於臺灣〉，《風景心境》上冊，頁126。

6. 《臺灣日日新報》，1927年10月17、19日，中譯見〈以雕刻「蕃童」入選帝展的黃土水君——其奮鬥及苦心談〉，《風景心境》上冊，頁124-125。

7. 《臺灣青年》第1卷第5期（1920.12），卷頭。鈴木惠可，〈【不朽的青春】致美麗之島臺灣——黃土水在日本大正時期刻畫的夢想〉，「漫遊藝術史」部落格，2020年11月25日，https://arthistorystrolls.com/2020/11/05/，2021年11月15日瀏覽。

8. 《臺灣日日新報》，1921年10月27日，漢文版。

9. 張深切，〈黃土水〉，《里程碑》上冊（臺北市：文經，1998），頁207-208；蔡家丘，〈傾注百年的孤獨感——再讀黃土水〈出生於臺灣〉〉，「Bí-sút Taiwan美術臺灣」部落格，2020年11月15日，https://bisuttaiwan.art/2021/10/17/，2021年11月15日瀏覽。

10. 《臺灣日日新報》，1936年4月26日。

11. 1989年8月9日採訪於陳宅。

12. 博覽會報導參見《臺灣日日新報》，1922年3月12、13日，漢文版。〈思出〉去向不明，目前僅存舊石膏像照片；參見李欽賢，《大地・牧歌・黃土水》（臺北市：雄獅，1996），頁67。

13. 延陵生（吳三連），〈平和博見物日記の一節〉，《臺灣》第3卷第1期（1922.04），頁62-63。文中盛讚臺灣館中黃土水作品之美最能吸引觀眾，令他相信唯有透過教育才能發揮個人天賦才能。

14. 《臺灣日日新報》，1920年10月30日。

15. 吳文星等主編，《臺灣總督田健治郎日記》中冊（臺北市：中央研究院臺灣史研究所，2006），頁50。

16. 1922年博覽會之後，黃土水接受大正皇后及攝政宮（裕仁太子）委託，製作帝雉與水鹿，參見《臺灣日日新報》，1922年11月2、3日，漢文版；《臺灣時報》月刊，1923年1月，頁243，口繪頁刊登作品照片。1922年受臺灣總督府委託製作「三歲小孩」像，預定呈獻給次年3月訪臺之裕仁太子，《臺灣日日新報》，1922年5月9日。

17. 《讀賣新聞》，1927年5月27日，附作品照片一張。1913年竹內栖鳳成為帝國技藝員；1927年，建畠大夢成為新制帝國美術院會員，俱參見維基百科。

18. 報導見《臺灣日日新報》，1928年9月30日。

19. 久邇宮親王去世，黃土水痛惜知遇之恩，再塑半身銅像為紀念，《東京日日新報》，1929年5月7日；《臺灣日日新報》，1929年5月8日。感謝鈴木惠可博士提供資訊。

20. 參見〈雕刻家故黃土水君遺作品展覽會陳列品目錄〉，《不朽的青春——臺灣美術再發現》（臺北市：北師美術館，2020），附錄文獻，頁246。

21. 林瑞明，〈不為人知的龍瑛宗——以女性角色的堅持和反抗〉，《臺灣文學的歷史考察》（臺北市：允晨，1996），頁286。

22. 顏娟英，〈自畫像、家族像與文化認同問題——試析日治時期三位畫家〉，《藝術學研究》第7期（2010.10），頁43-47。

23. 參見《不朽的青春》，附錄文獻，邱函妮、蔡家丘譯，〈陳植棋相關書信〉，頁256-259。

24. 關於廖秋桂的生年，其弟廖漢臣（1912-1980）有兩種說法，一在1978年回覆謝里法的信件中說，「家姊比本人大十歲」即1902；其二在1979年3月11日臺灣研究研討會座談時稱，其姊比黃土水小兩歲，亦即1897，但是他對黃土水生年不很確定，因此保留。本文暫採用第一說法。參見廖漢臣信函手稿影印本，〈關於黃土水的質疑〉，感謝李賢文提供；〈第十一次臺灣研究研討會：臺灣美術的演變〉，《臺灣風物》第31卷第4期（1981.12），頁132。

25. 劍樓書塾位在大稻埕城隍廟附近，1911年成立。莊永明，〈日日春風繞絳帷〉，《臺灣紀事》下冊（臺北市：時報，1989），頁594-595。靜修高等女學校，1916年創立，1917年始招收臺、日生。參見〈黃土水雕刻專輯採訪過程〉，《雄獅美術》第98期（1979.04），頁73。

26. 若按廖秋桂說法，1924年初抵東京，《臺灣日日新報》，1931年7月11日。常見說法為1923年。

27. 洪郁如著，吳佩珍、吳亦昕譯，《近代臺灣女性史——日治時期新女性的誕生》（臺北市：國立臺灣大學出版中心，2017），頁340-343。

28. 史可乘，〈日據時期臺灣ESP運動〉，《臺灣風物》第31卷第4期（1981.12），頁132；許容展，〈廖漢臣生平及其作品研究〉（國立清華大學臺灣文學研究所碩士論文，2019），頁27-29。

29. 〈婦女問題大演講在新竹公會堂〉，《臺灣民報》，1926年8月8日，頁9；〈新女演講會議者不乏其人〉，《臺灣日日新報》，1926年7月21日，漢文版；《黃旺成先生日記（13）1926年》（臺北市：中央研究院臺灣史研究所，2004），頁244；大谷渡著、陳凱雯譯，《太陽旗下的青春物語——活在日本時代的臺灣人》（新北市：遠足，2017），頁119-121；莊永明，〈臺灣婦女運動的先聲〉，《臺灣紀事》下，頁664-665。

30. 黃氏秋桂，〈一人一話——よい仕事を〉，《臺灣婦人界》第4卷第4期（1937.04），頁91。

31. 一般認為臺灣第一位女記者是楊千鶴（1921-2011），1941年進入臺灣日日新報社，較廖秋桂晚了十年。楊千鶴著，張良澤、林美智譯，《人生的三稜鏡》（臺北市：南天，1999）。

32. 筆者曾於1988年6月13日採訪陳昭明於其工作室，參觀黃土水生前使用的雕刻刀與旋轉臺；承他贈送許多相關影印資料。目前〈結髮裸婦〉石膏像去處不明，據稱已毀。陳昭明為黃土水立傳一事並未實現。

33. 顏娟英，〈自畫像、家族像與文化認同問題——試析日治時期三位畫家〉，頁51-58。

34. 巫永福，〈序之一〉，《里程碑》上冊，頁19。

35. 王秋香，〈藝術的苦行僧——陳夏雨〉，《雄獅美術》第103期（1979.09），頁10-33。

36. 根據總督府國語學校學籍紀錄，劉錦堂1915年4月22日退學理由為神經衰弱（感謝北師美術館王若璇總監協助申請學籍資料）。又，1925年，劉氏改名為王悅之後，以教育考察為由從北京赴東京轉回臺灣探親，報導提及他在國語學校因與教師爭執遭退學，轉赴東京學習美術的背景。《臺灣日日新報》，1925年8月21日，夕刊。

37. 根據上述國語學校學籍，劉錦堂入學時，父親已經去世，他共有二兄二弟，兄長皆已娶妻，另有一妹是養女。

38. 展場為臺中女子公學校，展期8月10至17日，參見《臺灣日日新報》，1919年8月10日，漢文版。

39. 連橫以寫作《臺灣通史》（1918）聞名。連夏甸臺北高等女學校肄業，因病休學，返家隨父親習詩書，後來就讀靜修高女。解除婚約報導見《臺灣日日新報》，1920年1月10日，漢文版。

40. 連夏甸後來與彰化出身的金融家林伯奏（1897-1992）結褵，遠赴上海，是知名學者、文學家、翻譯家林文月的母親。參見林文月，《青山青史——連雅堂傳》（臺北市：近代中國出版社［有鹿文化］，1977［2010]）。

41. 張深切，《里程碑》上冊，頁208。中國留學生關良對他的觀察，見李柏黎，《遺民・深情・劉錦堂》（臺北市：文建會，2009），頁60-61。

42. 李柏黎，《遺民・深情・劉錦堂》，頁56-70。

43. 王悅之曾發表兩篇文章於《臺灣新民報》，其一〈荀卿非宋鈃寡欲說申論〉，1923年4月15日，頁6。文末編者介紹其留日背景及近況，並謂「與前參謀長郭滌源先生的令妹郭叔民（淑敏）」結婚。其二為詩一首，〈迎臺友遊中原〉，1923年5月15日，頁13。

44. 顏娟英，〈不息的變動——以上海美術學校為中心的美術教育運動〉，《上海美術風雲——1872-1949申報藝術資料條目索引》（臺北市：中央研究院歷史語言研究所，2006），頁47-117。

45. 《不朽的青春》，附錄文獻，頁248-249。

46. 李梅樹致妹夫陳清源信函（1928.12.29），轉引自詹凱琦，〈現代美術建設新鄉里：日治時期李梅樹美術活動與人物畫研究〉（國立臺灣大學藝術史研究所碩士論文，2013），頁105-106。

47. 嚴明惠，《親愛的，我是個什麼樣的女人》（臺北市：圓神，2019），頁37。

48. 楊美莉，〈隱退的背影——嚴明惠（1956-）的女性意識研究〉，《臺灣美術》第78期（2009.10），頁48-59。

49. 陳清香，〈嚴明惠的瓷刻大悲出相圖〉，《慧炬》第480期（2004.06），頁6-9。

50. 王品驊，〈誰是發言主體？吳瑪悧訪談紀要〉，《藝術認證》第41期（2017.07），頁72-76。

陳植棋（1906-1931）
夫人像

油彩、畫布，91×64.5cm，1927
家屬收藏

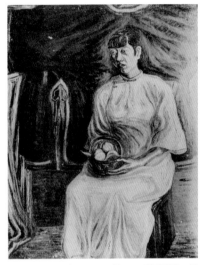

陳植棋，〈愛桃〉，1927，第一回臺展圖錄，顏
娟英提供。

1924年底，應屆畢業生陳植棋因為參與學潮，遭臺北師範學校退學，困頓中破釜沉舟離開家鄉，次年春入學東京美術學校西洋畫科。1927年1月，返臺結婚，隨即偕妻返回東京繼續學業。夏天暑假時，他在東京製作六幅大畫，其中兩幅都是描繪坐姿的妻子。這時，妻子懷孕預定年底生產，她身著正式禮服正襟危坐，雙手守護腹中胎兒，充當丈夫的模特兒。10月，〈愛桃〉入選臺展第一回，可惜原畫消失，僅存黑白照片，幸而〈夫人像〉保存下來。

　　畫中的妻子穿著折衷設計的上下兩件式新潮白色禮服，露出穿白襪的小腿與扣帶尖頭鞋。妻子臉龐瘦削，短髮挽到耳後，五官顯得特別突出，表情嚴肅甚而有些沉重，兩抹腮紅呼應背景鮮豔的紅色大袍子。整體而言，這幅新婚妻子的畫像有戲劇張力卻不浪漫。背後紅袍的寬大衣袖上揚，攤開在寶藍色的布簾前面，強烈的色調對比，令人有錯愕的壓迫感。這件大紅袍是陳植棋祖母的新嫁衣，一直保存完好。陳家三代單傳，祖母特別寵愛孫子，這件衣服不但具有家族情感，更代表畫家珍惜臺灣清末漢人文化傳統的心意。畫中人物身體結構的描繪根基於西方的寫實技巧，臉部表情添加了野獸主義的表現，背景則誇張展現臺灣家族的歷史記憶，最後畫家以細筆紅色漢字簽名：「丁卯（1927）夏日陳植棋」。

　　陳植棋妻子潘鶼鶼是臺北士林街長潘光楷（1880-1967）的女兒，臺北第三高女畢業後曾擔任公學校教師，是時代知識青年，婚後轉為賢妻良母，全心支持丈夫創作。生產後隔年春天，為了節省開支，陳植棋將母子送返汐止家，獨自在東京日夜學習，艱苦奮鬥，決心成為優秀的現代畫家，希望藉由創作來改變臺灣社會風氣，進一步改變殖民地的政治地位。在他短暫的創作生涯中，陳植棋不斷刻劃樸素而堅毅的妻子形象，其中融入了畫家的自我形象與要求，也象徵畫家對妻子的期待。（**顏娟英**）

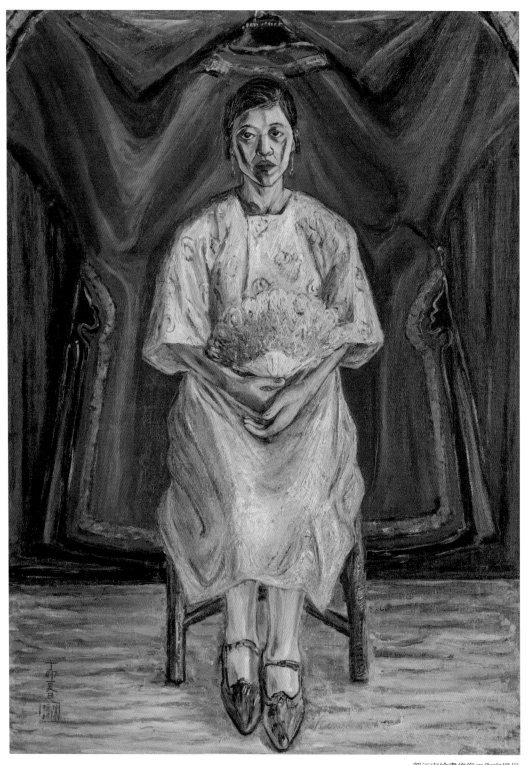

郭江宋繪畫修復工作室提供

劉錦堂（1894-1937）
自畫像

油彩、畫布，50×36cm，1921-1923
私人收藏

劉錦堂為日本東京美術學校西洋畫科的首位臺籍留學生，是臺灣人赴日學習西畫的先驅。劉錦堂心繫中國革命，1920年在上海認識國民黨中執委王法勤，認為義父，改名王悅之。東京畢業後去了中國，後半生幾乎未曾回歸故里，所有心力都奉獻於中國的美術教育。

劉錦堂遺世的作品不多，其中自畫像約有三幅。一幅是繪於生涯早期的東京美術學校畢業作品（圖見頁273），另一幅繪於生涯晚期，是創作於絹布上的水彩畫。這裡介紹的這幅，創作時間介於上述兩者之間，應該是他離開東京初抵北京之時，也可能是他新婚燕爾的時期。

畫中人神色略帶靦覥，但眉宇之間散發出自信堅毅的氣質，顯然此時的他對未來懷抱著無比希望。創作技法上充分運用師承藤島武二（1867-1943）的扎實素描技巧，勾勒出略帶嚴肅與憂鬱的臉部線條，反映出他個性上注重自省與憂國憂民的內心風景。不過相較於上半身的暗色系，臉部有光源照亮，又給陰鬱的神情帶來柔和的效果，這或許是新婚幸福自然而然的洋溢。背景應是臥房，身後有床鋪、被褥與牆面上的畫作，用色深沉且強烈，隱喻初到北京外在環境的緊迫。此時的他決定在異鄉落地生根，一方面背負極大壓力，一方面又胸懷大志，所以畫面可說是同時呈現了人物心象的光明與黑暗。自畫像往往就是畫家當下最真實的寫照，後人對於劉錦堂的各方面所知甚少，本作提供我們許多想像，便是本作價值之所在。

劉錦堂到了中國後，受到當時美術界風潮的影響，在藝術的表現上致力於「中西融合」與「油畫的民族化」。他的諸多作品在表現手法上都著力於此，但在作品的內涵上，往往隱含深刻的寓意。例如代表作之一的〈臺灣遺民圖〉，便是以象徵手法，傳達出深藏於內心的遺民意識，以及對故鄉臺灣的思念。（**李柏黎**）

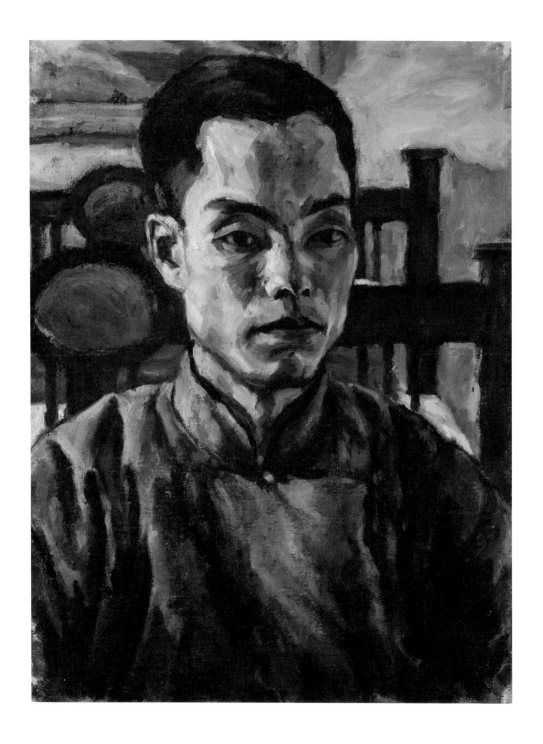

陳澄波（1895-1947）
我的家庭

油彩、畫布，91×116.5cm，1931
私人收藏

陳澄波就讀東京美術學校三年級時，1926年就以〈嘉義街外〉入選第七回帝展。他也因為是臺灣首位入選帝展西洋畫部的畫家受到矚目，隔年，再次以〈夏日街景〉入選帝展。1929年畢業後前往上海擔任教職。1929至1933年期間，參與了上海當地美術現代化的過程，也以描繪西湖等地的風景畫參加臺灣與日本的展覽會。

〈我的家庭〉是陳澄波在上海時期的創作，是他作品中少見的集體肖像畫。畫面正中央是畫家的妻子張捷，右方是長子重光和長女紫薇，左方是次女碧女與畫家本人。一家人穿著厚重的衣物，顯示這是寒冬時節。陳澄波手持畫具，表示其畫家身分，牆壁上掛著兩幅自己的畫作。圓桌不採透視法描繪，呈現出從上方俯瞰的視點，為的是清楚展示桌上的各種物件。圓桌中央放著筆墨硯臺，前方有兩張信封，收件人寫著「陳澄波先生」，這同時具有替代簽名的功能。桌子左邊的書本是發行於1930年的《プロレタリア絵画論》（普羅繪畫論），作者永田一脩（1903-1988）也是畢業於東京美術學校的畫家。書籍封面上的

紅色圓形中寫著數字，看似「1930」或「1931」，有研究指出可能是用來標記年代。陳澄波的收藏中有一些和普羅美術運動相關的作品，顯示出他也關心當時在日本流行的普羅美術運動。他在上海時曾和具有左翼思想的畫家交流，不過他本人似乎沒有參與此運動。

陳澄波長期和家人分隔兩地，1930年8月他將家人接來上海團聚，享受了難得的天倫之樂。他在隔年3月東京美術學校的《校友會月報》中，提到辭去新華藝術大學西洋畫科的主任職位，希望能抽出更多時間來研究。他也說到這幅畫：「最近畫了一幅50號的家族像。和以往描繪的美麗畫作不同，這是一幅十分暗沉的畫。去年夏天我將家人接來一起生活。白天在學校上課，晚上還要（在自己的家裡）當家庭教師，有點困擾。實在抽不出時間來學習法語。」然而，這幅承載各種符號的畫作似乎不僅是為了家族紀念而創作，畫中呈現的強烈光影與奇特視點，給人一種非現實的感受，畫中人物嚴肅且凝重的表情，似乎也反映出畫家此刻的心情。**（邱函妮）**

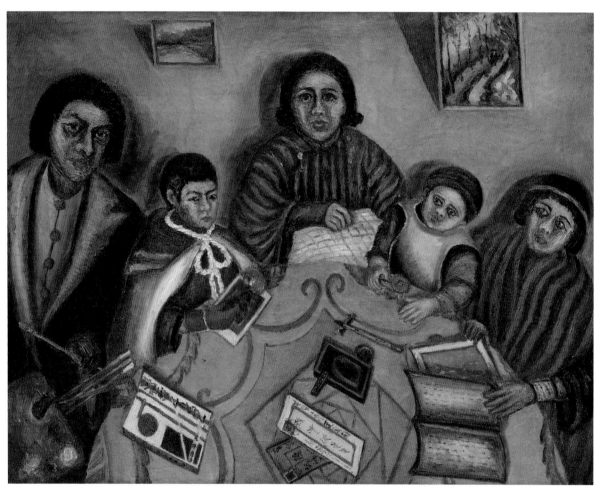

285

李梅樹（1902-1983）
自畫像

油彩、畫布，91×72.5cm，1931
第七回臺灣美術展覽會特選
李梅樹紀念館收藏

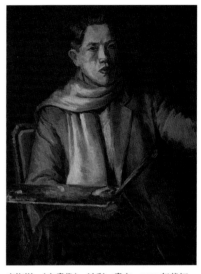

李梅樹，〈自畫像〉，油彩、畫布，1930年代初，
60×80cm，李梅樹紀念館收藏。

談起臺灣畫壇最鍾情寫實風格的繪畫大師，李梅樹必然為第一人。他出身三峽富紳家庭，1929年入東京美術學校隨著名的女性肖像畫家岡田三郎助（1869-1939）習油畫。歸國後積極投入臺灣美術運動，也曾擔任多項地方公職，晚年回歸大專校園作育英才。重視繪畫基礎功，是李梅樹創作與教學的一貫特色：「繪畫最需把握的三個因素是形態、明暗與色彩。」他認為習畫的首要課題，便是訓練自己表達對物象的寫實功力。

這幅〈自畫像〉完成於畫家就讀美校三年級時，已能將他恪守的繪畫原則發揮得淋漓盡致：光源將畫面一分為二，無論臉龐、衣著甚至抽象的背景，都因細膩的色調處理而在明、暗兩處產生對照效果。清晰的邊線勾畫形體，人體的量感及空間層次藉由粗獷的筆觸堆疊而成。時髦的灰藍條紋圍巾配置於素雅的褐、綠色調間，既增添配色的活潑，也暗示了畫家的品味。觀者的視線牢牢收束於中軸線，我們幾乎能從畫布上，感受到那股難以撼動的堅定力量，畫家任重道遠的仕紳形象躍然紙上。

此畫創作於李梅樹摯愛的兄長劉清港，及同在東京藝壇奮鬥的黃土水、陳植棋相繼驟逝不久，一般認為承載了畫家遭逢此變的肅穆心情。二十七歲才因兄長傾力支持，得以辭去公學校教職實現留學夢的李梅樹，此時不得不放棄進一步到歐洲學習的心願，接受返鄉接掌家業的人生轉折。1934年畢業返臺後，他一方面接替兄長擔任協議會員，一方面聯繫畫友成立臺陽美術協會，繼承雙方面的遺志。相較1930年代早期另幅〈自畫像〉，本幅捨棄手持畫筆的構圖傳統，或許也是李梅樹由青年畫家，轉而決心承擔新角色的心境反映。

李梅樹的自畫像稀少且集中於留學前後，與美校的訓練息息相關。此作曾於1933年第七回臺展為他贏得首次特選，堪稱創作生涯中第一幅代表作。以自畫像入選臺展的例子屈指可數，獲得特選更是空前。日後，李梅樹的畫題朝故鄉人情發展，自畫像幾成絕響，此作可謂一窺慘綠少年那躊躇滿志歲月的難得珍品。（**張閔俞**）

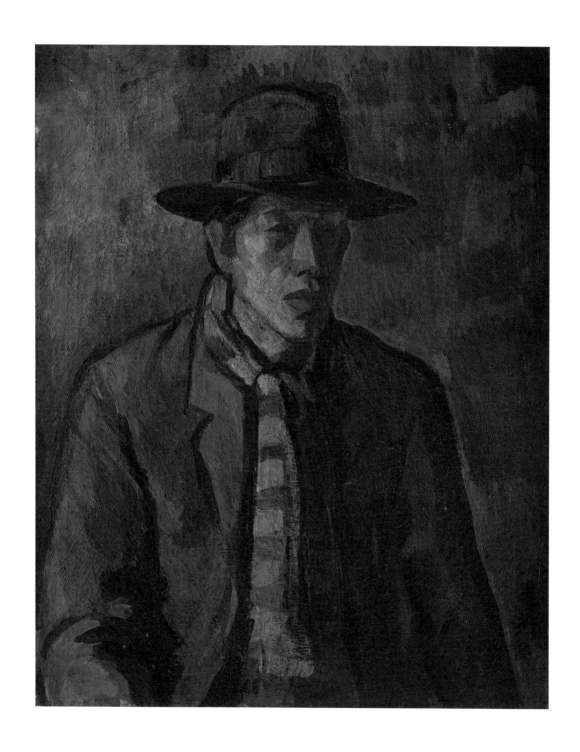

陳進 (1907-1998)
悠閒

膠彩、絹，152×169.2cm，1935
臺北市立美術館典藏

婦人手持書卷，臉側朝右，悠然斜撐倚在居室中的螺鈿雕花眠床上，眠床上方有暗花紋飾的白色幔帳。她燙短髮，身穿綠底細花鑲滾藍邊的窄旗袍，領口有三排金色盤扣，短袖中露出白皙的右臂膀，手戴玉鐲和戒指。畫中人是當時所謂的「摩登女性」，陳進以姊姊為模特兒，不過〈悠閒〉並不是單純的肖像畫，人物相貌沒有顯示太多個人特徵。畫中女子的五官細緻，符合傳統美人細眉、小嘴的要求，然而打扮時尚，顯示陳進企圖創作出具時代性的理想美人。

陳進在女子外表裝飾的描繪上下了很多功夫，以顏料厚塗細膩處理手飾、項鍊、衣著紋飾等細節，創造出類似淺浮雕的效果。手裡拿的《詩韻全璧》是清代湯祥瑟編輯的韻書，是作詩賦詞必備的工具書。女子讀書散發出幽閒貞靜的內在氣質，閨房其他物件，如床邊精緻小巧的焚香爐，也增添幾許雅趣。畫面上營造的氣氛是清代以來，臺灣仕紳追求的傳統文人書香氣息，是陳進的家庭所承續的文化氛圍。陳進的父親陳雲如（1875-1963）接受漢學的書房教育，與竹塹地區的文人仕紳往來密切，日治之後，熱心現代化，籌設各項公共建設，在地方上頗具聲望。

〈悠閒〉繪於1935年。在日本殖民統治下，臺灣女性教育程度普遍提高，但是受教育的機會仍然僅限於少數經濟背景豐厚的女性。那時臺灣最高的女子學府，是1931年創校的「臺北女子高等學院」，其教育理念是「決定今後培育女性成為優秀之家庭主婦」，反映出當時的社會價值對於女性的期許依舊不脫「良妻賢母」的範疇，離自我實現與建立個人主體性仍有相當差距。

陳進在當時的社會氛圍中顯得特殊，她在開明父親的鼓勵與支持下，接受新式教育，臺北第三高女畢業後，1925年隻身前往日本東京女子美術學校學習。她自主堅毅的個性突破了傳統規範，在日治時期畫展、審查會的舊照片中，她經常是唯一女性，同儕藝術家都尊稱她為「陳進先生」。

在當年男尊女卑的社會裡，陳進勇敢追求理想，展現了強大力量，為性別角色開啟新的價值觀。今日，學界、畫壇都公認陳進是「臺灣第一位女畫家」。
（謝世英）

陳夏雨（1917-2000）
裸女之六（醒）

銅，54×14.2×16cm，1947
國立臺灣美術館典藏

陳夏雨1917年出生於臺中的富裕家庭，年輕時對攝影感興趣，後來立志成為雕塑家。1936年赴東京，1937年進入日本雕塑家藤井浩佑（1882-1958）的工作室當弟子。1938年，陳夏雨首次以〈裸婦〉入選日本第二回新文展，以略簡化的身體及優雅的神態來追求女性裸體的造形美，之後連續入選日本官展，1941年獲得免審查資格。然而，他在日本時期的作品毀於1945年3月的東京大轟炸。日本戰敗後，1946年5月，陳夏雨夫婦回到臺灣，定居臺中。

1947年，陳夏雨製作等身大的裸女像〈醒〉，因為作品過大，沒有呈現出他所期待的效果，後來他又製作這一件小型的〈醒〉。裸女轉頭望向後下方，視線似乎放在自己的起身處。右手擺放在右腿側面，腰部稍微向右扭轉，左手輕輕懸空，頭部到左腕形成舒暢的圓弧。模特兒的女性肉體十分成熟，健康的腳和腿，以及作品中心的腰部和臀部，都具有豐滿的質量。

陳夏雨製作此件作品的1947年，是戰後還混亂中的臺灣社會發生二二八事件的那一年。這場事變帶給陳夏雨不少衝擊，他在後來的採訪中，自述這件作品是借用女性的肉體來表現「思春」的心情，期待「臺灣人像這樣，要醒過來」。陳夏雨想要雕塑的形象是少女經歷過性的洗禮，成為身心已成熟的少婦。

二二八事件發生時，陳夏雨任教臺中師範學校，他於當年辭去教職，1949年又退出省展的審查員，此後屏絕外務，在工作室繼續鑽研，堅持走自己的路。

晚年他著手放大版〈醒〉的改作，從〈醒〉裁掉頭部、手、腳，創作出〈女軀幹像〉，亦使用樹脂、石膏、青銅等各種材料反覆試驗，然而工作尚未完成，於2000年病逝，享年八十四歲。（鈴木惠可）

孫多慈（1913-1975）
沉思者

油彩、畫布，99.4×72.7cm，1964
第十九屆臺灣省全省美術展覽會參展
國立臺灣美術館典藏

在二十世紀初期的中國畫壇，孫多慈曾是閃亮的新星。出生於安徽壽縣的孫氏家族，其叔祖是北京京師大學堂的創辦人孫家鼐（1827-1909），自幼便深受文藝薰陶。1931年考進南京的國立中央大學藝術科時，素描獲得滿分，深得系主任徐悲鴻（1895-1953）的賞識。甫畢業便出版了以玻璃版精印的《孫多慈描集》，本欲赴法留學，因中日戰爭爆發而避居長沙，一度中斷了她在藝術界的發展。戰後來臺，獲邀進入臺灣省立師範學院勞圖科（今國立臺灣師範大學美術系）任教。不過，孫多慈想要赴歐美進修的夢想始終未滅，曾二度赴美研究講學，也曾應陳香梅女士邀請出國訪問，示範水墨畫進行文化交流。

孫多慈現存的油畫以人物畫與風景畫為主。風景畫受到徐悲鴻的寫實主義影響，重視觀察自然實景，線條勾勒精準，後期雖以水墨創作較多，卻能將西畫技巧運用到現代水墨畫的創作當中，實踐「引西潤中」的繪畫觀。她所留下的人物畫，則多以家人、親友、學生為本描繪其神韻，逼真而生動。〈沉思者〉比較特別的是，我們看到她在西畫當中表現了水墨風格。畫中裸體模特兒坐於房間中央的軟墊上，屈起的左腿橫跨在身體前方，展示優美的線條。右手支頤靠於膝，上半身刻意扭轉，使得整個身體在畫面中呈現為穩定的三角形。在嚴謹的西式構圖下，畫家卻於肩膀、手肘、胸部、腿部等處宛如揮毫般以黑色重筆勾勒，身體肌膚的部分則以垂直下墜的中短筆觸，製造出潑墨般的墨跡流淌效果。畫家以強勁有力的一筆畫出模特兒的半邊五官，任由半邊臉龐隱沒在陰影中，低垂的目光不與人接觸，只是用纖長的左手輕撫腳踝。她雖然處於任人觀看的位置，卻彷彿無聲地捍衛著自己的內在世界。

此作完成於1960年代，正值臺灣現代藝術運動的發展期，孫多慈本身畫風偏向保守，卻以老師身分加入由師大美術系出身的劉國松（1932-　）等人發起的五月畫會，積極支持，更促成五月畫會首次赴美舉行展覽。〈沉思者〉呈現出中西融合的風格，似乎也像是畫家在走過半個多世紀的藝術之路後，對於當時的藝術風潮給予的溫柔回應。**（楊淳嫻）**

席德進（1923-1981）
紅衣少年

油彩、畫布、90×64.5cm，1962
國立臺灣美術館典藏

席德進創作的兩個主要意象，一是融合臺灣傳統建築文化，二是如本作〈紅衣少年〉般，勇敢投射個人情感的男性肖像。他的畫作呈現了在劇烈變化的時代，畫家身上同時並存著，追求傳統藝術共識的責任，以及完成現代自我生命的欲望。

席德進在1970年代創作的水墨風景畫，融入了傳統建築的圖像，呈現他早年離鄉後對家園鄉土的追憶，以及對臺灣傳統建築現存處境，重新的認識與關懷。他出生於四川，就讀沙坪壩國立藝專，受教於林風眠（1900-1991）等人。戰後來臺，1962年赴美考察後旅居巴黎數年。此時期受普普、硬邊（Hard Edge）等現代藝術影響，創作融合東方傳統圖像的抽象畫。70年代他積極勘查臺灣各地老建築，曾撰文反對彰化孔廟的拆遷，呼籲保存臺北林安泰古厝，並於《雄獅美術》連載並集結出版《臺灣民間藝術》（1974），也在《藝術家》連載「臺灣古建築體驗」系列文章（1978）。

另一方面，席德進亦為藝文界的友人繪製肖像，如吳昊（1931-2019）、周夢蝶（1921-2014）等人。不過畫家投注更多熱情的對象，則是他曾交往過的青春靈魂。他曾在書信與日記中，吐露了敏感心靈對藝術與同性情感的渴求。與他水彩、水墨風景畫渲染洗鍊的風格截然不同，〈紅衣少年〉描繪心儀的少年修長結實、炯然有神的模樣。昂然而立的人物置中，背景油彩斑斕卻抽象模糊，使觀眾的視線不得不和畫家一同直視少年那堅挺具稜角的身形輪廓，以及用紅、褐色等飽滿筆觸嚴嚴實實撫觸過的皮膚血肉。席德進將創作回歸到最單純的起點──人世間的情愛，也呼喚著性認同迷惘的觀者。這件作品無論在藝術發展，或社會意識的開放上，都為臺灣留下一抹鮮紅的印記。（**蔡家丘**）

陳敬輝（1911-1968）
少女

膠彩、紙，161×72.5cm，1967
第二十三屆臺灣省全省美術展覽會參展
臺北市立美術館典藏

陳敬輝出生於臺北新店，自幼由舅父艋舺長老教會牧師陳清義（1877-1942）收養，舅母偕媽連（Mary Ellen Mackay, 1879-1959）是馬偕博士（George Leslie Mackay, 1844-1901）的長女。陳敬輝五歲時被舅父送往京都，之後就讀京都市立美術工藝學校與繪畫專門學校（今京都市立藝術大學），接受現代化美術教育。1932年陳敬輝返臺，任教於外祖父馬偕博士創立的淡水女學院和淡水中學（今私立淡江中學），直至1968年病逝，終生奉獻於美術教育。

女性人物向來是陳敬輝擅長的主題，〈少女〉畫中的女性留著俐落短髮，上身穿著淡藍色百褶無袖上衣，下身為牛仔喇叭褲，腳上踩著黑色跟鞋。女子的站姿頗為放鬆隨性，左手將外套勾披在肩上，右手拿著麻線編織的提袋。女子的眼睛望向畫面左側，嘴角微微上揚，神情自若。畫家讓背景留白，以此凸顯人物主體形象，同時運用粗細不同的線條，熟練且流暢地描繪女性人物的肢體與服裝上的明暗變化。

畫中女性打扮前衛時尚，從清爽短髮到1960年代才剛在歐美風靡的牛仔喇叭褲，處處可見畫家有意塑造一位摩登女性的形象。有趣的是，我們還能從服飾的細節讀出時代感，例如女子手上的格子外套，其內裡可見鋸齒狀的開口，這種內裡的剪裁方式現今已難看到。

自日治時期起，陳敬輝便以現代美人畫聞名畫壇，不但多次入選臺府展，更於戰後擔任省展國畫部審查員，身兼教職之餘創作不輟。值得一提的是，陳敬輝畫作的模特兒多取材自女學生。在畫家靈動的彩筆下，這些女性面容充滿自信，穿著入時標緻。教學上，陳敬輝亦從不限制學生們的發展方向，鼓勵她們畢業後追求自我實現，而非就讀重視美姿美儀的「新娘學校」。

從〈少女〉右下角的落款可知，畫作完成於1967年。但是，直到畫家於隔年因病逝世後，此畫才在第二十三屆省展中展出。當時作品的名稱為〈街頭〉，不僅為我們提示畫中女性所在的地點，也顯示畫家在這些身著流行服飾、大方駐足於大街的摩登女性身上，發掘現代之美。或許，身為美術老師的陳敬輝，在創作時也期待著學生們未來都能與畫中人物一樣，活得如此自信而且美麗吧。**（游閏雅）**

嚴明惠（1956-2018）
男與女

油彩、畫布，213.5×130.5cm，1991
臺北市立美術館典藏

嚴明惠出生於嘉義，師大美術系畢業，1980年代末期自紐約學成返臺，立刻以水果隱喻性器官與女體組合的系列創作，震驚藝壇。大膽的創作主題，曾被評論為遊走於色情與藝術的邊緣，對此，嚴明惠表示她並非以「性」為題材的畫家，她質疑的是存在於社會中，乃至藝術史、藝術界裡的性別框架，這種宰制使得「男女的生命都得不到真正的發展」，也讓女性藝術家的成就無法得到應有的肯認。在尚稱保守的1990年代，嚴明惠是臺灣第一個公開主張女性主義的藝術家。

嚴明惠的論點顯然承自1970年代的美國女性主義。1988到1991年間，她在《藝術家》、《雄獅美術》、《藝術貴族》等雜誌上屢屢發表文章，闡述何謂具有性別意識的藝術觀，以及對女性藝術家角色的看法。1991年她在《自立早報》開設「她與他」專欄，以淺顯的文字透過一件件作品的賞析，逐步向社會大眾推廣「性別」為主導的藝術運動。

〈男與女〉創作於畫家盛產文字的1991年，可以看出此時她正在苦思的兩性「對話」。格狀構圖將男女身體區分為八塊局部畫面，宛如八篇獨立又互相應和的文章。畫家給予女性的描寫，不論是帶著眼罩的嫵媚表情、棲息於乳房的黑貓、豔紅的蘋果、以雙手緊緊抓握臀部、雙腳與情人交纏，都顯得十足挑逗，具有強烈的主動性。對於男性的描繪則相對間接而隱晦，例如刻意畫成歷史肖像的頭部、筆挺西裝下的半裸男體、一只短襪重疊著一張謎樣的臉孔。而以玫瑰花束遮住微微露出的乳頭，以黃絲帶纏繞未勃起的陽具，又帶著一絲成人的幽默感，是性幻想，還是嘲諷？嚴明惠曾說男性對她而言是「fantasy的對象」，是「一團迷霧、一個陷阱」，但也是激發她生命韌性的相對力量。

若傳統的藝術史是以男性為中心，那麼，嚴明惠的藝術觀便是以「禮讚女性」為核心。她曾讚美她的偶像歐姬芙（Georgia O'Keeffe，1887-1986）：「O'Keeffe的藝術看似平凡，但她的人生支持它們，使它們帶有活的生命──矛盾、衝突、愛與恨、忘懷與欣賞……。」嚴明惠也以〈男與女〉改寫了兩性定義，表明女人可以活出更超越的自己，同時主動去「想像」男性。（**楊淳嫻**）

吳瑪悧（1957- ）
墓誌銘

噴砂玻璃、錄影帶，尺寸依場地而定，1997
臺北市立美術館典藏

吳瑪悧曾說，啟發她創作影響最大的是臺灣社會。她的創作不受媒材限制，形式包含裝置和社群共作式計畫等，關注的社會性議題涵蓋性別、政治與環境生態。1957年生於臺北，吳瑪悧畢業於淡江德文系，並於1985年取得德國杜塞道夫國立藝術學院雕塑系大師生的文憑回臺。當時，臺灣正值解嚴前，威權體制即將崩解，各種群體的聲音逐漸在蓬勃發展的社會與黨外運動中衝撞。邁向民主化的動盪年代，充滿社會改革氛圍的時空，形塑了吳瑪悧藝術的社會與政治批判性。

〈墓誌銘〉是1997年參展「悲情昇華——二二八美展」的裝置作品，探討二二八事件中女性的位置，並揭露在父權體制所建構的歷史敘事下，女性經驗與聲音仍舊排除於歷史的平反與重寫之外。吳瑪悧特意將作品空間設計為一個ㄇ型空間，觀眾進入這個燈光微弱的半封閉空間後，被三面淺灰色的牆包圍著，像是進入昏暗的墓穴，距離出入口較近的側牆上，映入眼簾的是在噴砂玻璃上似有若無刻印著的「墓誌銘」，文字書寫出二二八事件女性受害遺族的傷痛：父兄被謀殺、遭到性侵、一肩擔起家計和育兒責任、蒙羞、噤聲、恐懼、哭泣、憂傷……。另一面牆上扣問著：「男人的歷史改寫了。暴民可以變成英雄，女人的故事呢？」這個問句疊合了中間牆面上播映的海浪來回撲打岩石的錄像與反覆的浪聲，在觀者心裡迴盪成一句低吼的控訴。後解嚴時期，在重構臺灣主體的歷程中，二二八事件這個國族傷痛的詮釋扮演著關鍵角色，當男性菁英受難者從「暴民」平反為「英雄」時，女性受難者與遺族的苦難依然遺落在歷史之外。

吳瑪悧批判仍以男性觀點為主的國族認同與歷史，在〈墓誌銘〉裡，沒有受難的影像，避免了女性再次淪為目光凝視的客體與暴力的再現。靜謐而莊嚴，柔軟而堅毅，在觀者沉思之中，女性的聲音成為臺灣人集體傷痛的主體，被訴說著、被傾聽著。（**魏竹君**）

男人的歷史改寫了
HIS-STORY HAS BEEN REVISED

暴民可以變成英雄
THE RIOTER MAY BECOME THE HERO

女人的故事

墓誌銘
EPITAPH

她以眼淚清洗屍體,
She washed the corpse with tears.

待辦完喪事,親友都回去了,
After the funeral was over and all the re

終於放聲大哭:天啊!我怕!又
She finally burst out crying: God, I'm scared!

and about it nor dress up as

墓誌銘
EPITAPH

她以眼淚洗清屍體，
She washed the corpse with tears.

待辦完喪事，親友都回去了，
After the funeral was over and all the relatives had gone,

終於放聲大哭：父啊——我怕！父啊——我怕！
She finally burst out crying: God, I'm scared!
God, I'm Scared!

她，燒掉所有的遺物，從此絕口不再提起，也不再打扮。
She, burned everything, never uttered a word about it
nor dressed up again.

她，洗髮淨身，坐在家中等待，有一決生死的準備。
She, cleaned herself up and sat at home waiting,
prepared for life and death.

她，被強姦，自慚形穢，留下孩子，跑走了。
She, having been raped and felt ashamed,
left the kids and ran away.

她，身兼數職維持生計，六個孩子，從剛出生到十歲。
She, holding several jobs down,
had 6 kids aged from newborn to ten years old.

她，常常在哭，但只躲在背後哭，恐懼如影隨形。
She, cries all the time, but only in the dark;
fear follows her like a shadow.

她，在喑啞喋聲中，度過了一生。
She, passes the rest of her day silenced.

她，是複數的女人。
She, is "women" in plural form.

她的憂傷也一直是我們的憂傷。
Her sorrow has always been ours.

袁旃（1941- ）
我七十歲了

重彩、絹，190×90cm，2011
私人收藏

> 我不要再去重複前人已經走過幾百年的老路；但口說無憑，我要畫給別人看。
>
> ——袁旃

在臺灣的藝術領域裡，袁旃不但是創作上的孤獨修行者，更是研究藝術史和文物維修的寂寞前行者。

她就讀臺灣師範大學藝術系，擅長傳統山水，深得溥心畬、黃君璧等業師的三昧。畢業後留學比利時專攻西洋藝術史，四年後入比利時皇家文物維護學院博士班。1969年任職國立故宮博物院，負責文物的維護和籌備科學保管技術室。然而長才終究未受重視，1972年辭職回歸家庭照顧幼女。十年後再返故宮，自覺與職場文化格格不入，遂重拾畫筆，摸索自我的面貌。六十歲退休，與夫婿陳耀圻隱居新竹香山，堅持創作之路。

如何超越時空限制，在歐洲與中國兩種古典繪畫傳統中發展出深層對話，是袁旃日夜思索的挑戰。1960年代在大英博物館，她凝神端詳東晉顧愷之〈女史箴圖〉（唐代摹本），發現重彩工筆畫古老傳統中，畫家擷取生活場景來表現寓意深長的故事，令她頓時開悟。她後來改用絹代替紙本作畫，採買世界各地的顏料，實驗如何從傳統中再突破，不斷推陳出新。在故宮時她認真學習各類器物、書畫與刺繡等，與這些傳統文化元素自在共遊，分享寬闊的藝術天地。她更進一步吸收文化的精髓，將生命記憶融入畫中成為活潑的造型與親切的故事。

〈我七十歲了〉這幅作品，畫家借用自己五歲照片中天真爛漫的模樣，馬臉上直率的大眼睛帶著頑皮的困惑，頭上頂著時髦的爆炸頭，下顎誇張的鬍鬚來自留學比利時寄宿修道院時的私密記憶。她童年正逢戰亂，父親在戰線奔波，全賴慈母呵護成長。畫中女孩背後有廟前石獅，清澈的河水暗示著母親童年成長的故鄉西湖畔。戰後母親曾帶她尋訪故居，這裡也是父母結緣盟誓之地。

背景大鼎借自父親故鄉湖南出土的商晚期「人面紋方鼎」（國寶），方鼎裝飾得喜氣洋洋，閉月羞花的女面取代了嚴肅的人面，頭戴牡丹花宛如新娘。巨大的古鼎懸吊著多個階梯，邀請好奇的觀眾進入一窺鼎中天地。這是袁旃自我檢驗閉關創作十年的紀念自畫像，同時也感念父母以及孕育自己的深厚文化記憶。（**顏娟英**）

致謝辭

顏娟英

這套書能夠在短短的兩年時間完成寫作，首先要感謝財團法人福祿文化基金會董事長張純明先生的支持與信任，以及基金會執行董事張玟珍女士、祕書李冠樺女士實際護持研究團隊的日常工作。三年多前，文化部邀請提案，以重現臺灣美術史為主題，執行兩年展覽與建立資料庫研究計畫，審查沒有通過。關心臺灣美術史研究發展的李宗哲先生積極奔走，配合國立臺北教育大學北師美術館館長林曼麗教授的居間引薦，獲得基金會全力贊助，誠如柳暗花明又一村，感激之情點滴在心頭。

至誠感謝一百零八位藝術家提供了這一百二十件作品，他們之中有些長輩曾經透過提筆示範或分享生平故事，親自教導我們，如何理解作品。更多藝術家終究緣慳一面，他們或早在天堂，或此際生活在地球不同的角落。感謝藝術家本人，或其家屬、收藏家，慷慨授權，讓這些珍貴作品透過我們的解說，繼續成為臺灣文化的活水源。

藝術作品多為可流動，也容易損毀的文化資產，因此收藏、保存工作至為關鍵。本書一開始就設定以公家收藏為主軸，感謝文化部、臺北市立美術館、國立臺灣美術館、高雄市立美術館，國立故宮博物院、國立歷史博物館、國立臺灣博物館、國立臺灣史前文化博物館、臺北市中山堂、臺南市文化局等無私地提供其珍藏作品的圖檔，並授權。私人典藏單位包括李石樵美術館、李梅樹紀念館、楊三郎美術館、陳澄波文化基金會、蒲添生雕塑紀念館、楊英風藝術教育基金會、朱銘美術館、呂雲麟紀念美術館、尊彩藝術中心、臺南市東門美術館、郭江宋繪畫修復工作室、富邦藝術基金會、北師美術館，臺南市龔玉葉女士、《典藏》雜誌簡秀枝社長等，都慷慨提供作品圖版與授權。

在本書即將截稿之際，北師美術館正熱烈推出「光——臺灣文化的啟蒙與自覺」特展（2021.12.18-2022.04.24）。感謝總策畫林曼麗教授，總監王若璇女士無私地與我們分享這次展覽的焦點，黃土水百年珍貴作品〈甘

露水〉，為新書增添不少光輝。她們也協助我們聯絡爭取楊肇嘉後代授權，讓李石樵戰前最受重視的名作，〈楊肇嘉氏之家族〉，加入我們的新書行列。

第二年研究團隊核心五位成員包括臺師大蔡家丘副教授、黃琪惠博士、楊淳嫻博士、張閔俞碩士，以及本人。閔俞在撰寫圖說之餘，負責聯絡作者、藝術家、收藏家與攝影師，尤其申請圖版授權的工作特別繁瑣，卻是出版的關鍵基石。由於本書涵蓋許多當代藝術作品，特別商請研究當代藝術，尤其著重跨文化與後國族身分認同議題的魏竹君博士加入寫作團隊，共同挑選作品、協助圖說之外，並負責撰寫本書最後兩篇主題文。特別感謝學術使命堅強的竹君在撰寫博士論文最後殺青階段，一邊照顧幼兒、備課，還要為此書挑燈夜戰。

為了擴大本書共一百二十件作品的新書寫視野與實力，特別邀請多位學界知名學者：故宮前副院長林柏亭、中研院院士石守謙、臺南市美術館館長林育淳、國立歷史博物館研究員謝世英、中研院歷史語言研究所研究員林聖智、日本九州大學講師呂采芷、臺灣大學助理教授邱函妮、獨立研究學者王淑津、中研院博士後學者鈴木惠可，參與撰寫作品圖說。多位年輕學者：李柏黎、林以珞、郭懿萱、饒祖賢、曾資涵、高穗坪、游閏雅，以及公共電視《藝術很有事》節目製作人徐蘊康，也共襄盛舉。徐蘊康多次義無反顧接下緊急寫作任務，解除我們臨時換作品、換作者的危機。

正由於此書涵蓋篇幅廣大，作者群也相當壯觀，特別邀請多年好友，文字工作者許琳英，兩年期間負責繁重的文字編輯工作，日夜為本書的可讀性嚴格把關。感謝長年戰友，資深攝影師涂寬裕多次率領伙伴，長途遠征，拍攝作品。感謝林育淳館長、故宮博物院書畫文獻處何炎泉科長，為我們指引明燈，解決圖版相關問題；藏書家劉榕峻先生適時提供珍貴的黃土水文獻。最後，春山出版社總編輯莊瑞琳、副主編盧意寧冷靜而勇敢地接受我們的挑戰，首次出版美術史書籍，工作熱誠細緻，感銘心切。

在我們學習成長的過程中，在學校或日常生活中，都曾遇到許許多多的良師，無法在此一一致謝。撰寫這本書的過程，藝術家、作品，還有典藏單位與個人，都提供了我們最好的學習機會，臺灣美術史也因而開闊地拓展，提供更為多元而豐富的視野。

選件清單（附參考書目）

第一章　傳統的新生

1-1
林朝英（1739-1816）
觀音菩薩夢授真經
水墨淡彩、紙，230×137cm，1803
財團法人大牛兒童城文化推廣基金會
收藏

1-2
周凱（1779-1837）
青鐙課讀圖
水墨淡彩、絹，45×89.1cm，1827
國立故宮博物院典藏

參考書目
周凱，《內自訟齋文選》。臺北市：臺灣銀行經濟研究室，1960。
王國璠，〈臺灣開拓過程中的書畫藝術〉，《臺灣地區開闢史料學術論文集》。臺北市：聯經，1996，頁321-347。
王耀庭主編，《林宗毅先生林誠道先生父子捐贈書畫圖錄》。臺北市：國立故宮博物院，2002。

1-3
林覺（生卒年不詳）
四季山水
水墨、紙，97×23.5cm（×4），年代不詳
臺南市政府文化局典藏

參考書目
林柏亭，〈三位傑出的畫家〉，《明清時代臺灣書畫》。臺北市：文建會，1984，頁436-440。
黃新甯，〈林覺繪畫的研究〉。國立臺北藝術大學美術學系美術史組學士論文，2007。

蕭瓊瑞，《林覺〈蘆鴨圖〉》。臺南市：臺南市政府，2012。

1-4
謝琯樵（1811-1864）
牡丹
水墨淡彩、紙，157.5×60.2cm，1858
國立故宮博物院典藏

參考書目
周明聰，〈剛直不屈一支筆：謝琯樵的藝術與人生之研究〉，《史物論壇》第5期（2007.12），頁61-107。
謝忠恆，《謝琯樵〈石芝圖八十壽屏〉》。臺南市：臺南市政府，2014。

1-5
洪以南（1871-1927）
蘭石圖
水墨、紙，135×44cm，1918
國立歷史博物館典藏

參考書目
洪啟宗，〈從家傳文獻看洪以南的交友關係〉，《臺北文獻》第166期（2008.12），頁183-204。
洪致文，《臺灣漢詩人洪以南的現代文明旅遊足跡》。臺北市：國立臺灣師範大學地理系，2010。

1-6
呂璧松（1870-1931）
山水
水墨、紙，133.5×47.5cm，1920年代
國立歷史博物館典藏

參考書目
黃琪惠，〈日治初期日本畫的移植、接納與挪用〉，《臺灣美術》第116期（2019.11），頁5-56。

1-7
蔡九五（1887-1958）
九如圖
彩墨、絹，140.5×84.5cm，1935
國立臺灣美術館典藏

參考書目
黃琪惠，〈日治時期臺灣傳統繪畫與近代美術潮流的衝擊〉。國立臺灣大學藝術史研究所博士論文，2012。

1-8
溥心畬（1896-1963）
鳳凰閣秋景寫生
水墨、紙，13×100cm，1958
國立歷史博物館典藏

參考書目
李鑄晉講評紀錄，收入《張大千溥心畬詩書畫學術討論會論文集》。臺北市：國立故宮博物院，1994。
啟功，〈溥心畬先生南渡前的藝術生涯〉，收入《張大千溥心畬詩書畫學術討論會論文集》。臺北市：國立故宮博物院，1994。
馮幼衡，〈丹青千秋意，江山有無中——溥心畬（1896-1963）在臺灣〉，《造形藝術學刊》（2006.12），頁19-49。

1-9
張大千（1899-1983）
廬山圖
彩墨、絹，178.5×994.6cm，1981-1983
國立故宮博物院典藏

參考書目
黃永川、嚴守智編，《渡海三家收藏展：張大千、溥心畬、黃君璧》。臺北市：國立歷史博物館，1993。
劉芳如，〈名山鉅作——張大千廬山

圖特展〉，《故宮文物月刊》第439期
（2019.10），頁42-53。

1-10

余承堯（1898-1993）
孤峰獨挺
水墨、紙，97×164cm，1960年代
私人收藏

參考書目
董思白、李渝等，《余承堯的世界》。
臺北市：雄獅，1988。
林銓居，《隱士・才情・余承堯》。臺
北市：雄獅，1998。

1-11

傅狷夫（1910-2007）
奔濤捲雪
彩墨、紙，181×90.2cm，1968
國立臺灣美術館典藏

參考書目
傅申，〈傅狷夫與臺灣山水畫──本土
畫的中國山水情〉，收入《新世紀臺灣
水墨畫發展學術研討會論文集：兼論
傅狷夫先生書畫傑出成就》。頁9-24。
傅勵生，〈傅狷夫先生──我的父親〉，
收入《新世紀臺灣水墨畫發展學術研討
會論文集：兼論傅狷夫先生書畫傑出
成就》，頁1-8。

1-12

鄭善禧（1932-）
出牧迎喜
彩墨、紙，185×58cm，1979-1980
私人收藏

參考書目
黃寤蘭，《鄭善禧：畫壇老頑童》。臺
北市：時報，1998。

鄭芳和，《醇樸・融通・鄭善禧》。臺
中市：國立臺灣美術館，2013。

1-13

陳其寬（1921-2007）
陰陽2
彩墨、紙，30×546cm，1985
臺北市立美術館典藏

參考書目
鄭惠美，《空間・造境・陳其寬》。臺
北市：雄獅，2004。
《意：陳其寬90紀念展》。臺北市：財
團法人陳其寬文教基金會，2009。

1-14

董陽孜（1942-）
臨江仙
墨、紙，180×5432cm，2003
藝術家自藏

第二章　現代美術與展覽會

2-1

黃土水（1895-1930）
甘露水
大理石，80×40×175cm，1921
第三回帝國美術院美術展覽會入選
文化部典藏

參考書目
王秀雄，《臺灣美術全集19・黃土水》。
臺北市：藝術家，1996。
顏娟英，〈徘徊在現代藝術與民族意
識之間──臺灣近代美術史先驅黃土
水〉，《臺灣近代美術大事年表》。臺北
市：雄獅，1998。

2-2

石川欽一郎（1871-1945）
福爾摩沙
水彩、紙，38×45cm，1910-1916
臺北市立美術館典藏

參考書目
顏娟英，《水彩・紫瀾・石川欽一郎》。
臺北市：雄獅，2005。

2-3

鹽月桃甫（1886-1954）
萌芽
油彩、畫布，65.5×80.5cm，1927
第一回臺灣美術展覽會參展
私人收藏

參考書目
須田速人，〈鹽月桃甫君の藝術〉，《臺
灣日日新報》，1923年6月30日。
舜吉，〈更新の境地を拓いた〉，《臺灣
日日新報》，1926年12月5日。
林錦鴻，〈アトリエ巡り木群像を画く
（一）塩月氏〉，《臺灣新民報》，1932
年秋天。（林錦鴻收藏剪報）
王淑津，〈南國虹霓〉。國立臺灣大學
藝術史研究所碩士論文，1997。
呂采芷，〈萌芽〉，收入《不朽的青春
──臺灣美術再發現》。臺北市：北師
美術館，2020，頁36-37。
呂采芷，〈生機盎然──鹽月桃甫的
《萌芽》〉，「Bí-sùt Taiwan 美術臺灣」
部落格，2020年10月15日，https://
bisuttaiwan.art/2020/10/15/生機盎
然-鹽月桃甫的《萌芽》/。

2-4
廖繼春（1902-1976）
有香蕉樹的院子
油彩、畫布，129.2×95.8cm，1928
第九回帝國美術院美術展覽會入選
臺北市立美術館典藏

參考書目
林惺嶽，《臺灣美術全集4‧廖繼春》。
臺北市：藝術家，1992。
李欽賢，《色彩‧和諧‧廖繼春》。臺
北市：雄獅，1997。

2-5
倪蔣懷（1894-1943）
臺北李春生紀念館（裏通）
水彩、畫布，43.4×58.5cm，1929
第三回臺灣美術展覽會入選
臺北市立美術館典藏

參考書目
白雪蘭主編，《倪蔣懷百年紀念展：寧
靜有情‧純厚‧樸實》。基隆：基隆市
立文化中心，1995。
《藝術行腳：倪蔣懷作品展》。臺北市：
臺北市立美術館，1996。
白雪蘭，《礦城‧麗島‧倪蔣懷》。臺
北市：雄獅，2003。

2-6
呂鐵州（1899-1942）
後庭
膠彩、紙，213×174cm，1931
臺北市立美術館典藏

參考書目
賴明珠，《從傳統到現代的蛻變：呂鐵
州紀念展》。桃園：桃園縣立文化中心，
2000。
賴明珠，《靈動‧淬鍊‧呂鐵州》。臺
中市：國立臺灣美術館，2013。

2-7
陳進（1907-1998）
合奏
膠彩、絹、屏風，177×200cm，1934
第十五回帝國美術院美術展覽會入選
家屬收藏

參考書目
楊翠，《日據時期臺灣婦女解放運動：
以《臺灣民報》為分析場域（1920-
1932）》。臺北市：時報，1993。
顏娟英，〈自畫像、家族像與文化認同
問題——試析日治時期三位畫家〉，《藝
術學研究》第7期（2010.11），頁39-
96。
石守謙，〈東亞視野中的陳進〉，收入
高玉珍主編，《畫粧摩登：陳進》。臺
北市：國立歷史博物館，2015。

2-8
盧雲生（1913-1968）
梨子棚
膠彩、絹，207×125.5cm，1934
第八回臺灣美術展覽會特選暨臺展賞
臺北市立美術館典藏

參考書目
〈梨子棚（東洋畫特選二席）盧雲友〉，
《臺灣日日新報》，1934年10月25日。
林柏亭，《嘉義地區繪畫之研究》。臺
北市：國立歷史博物館，1995。
盧雲生，《畫家詩人盧雲生回憶錄》。
臺北市：田園城市，2010。

2-9
立石鐵臣（1905-1980）
蓮池日輪
油彩、畫布，60.9×72.5cm，1942
第五回臺灣總督府美術展覽會參展
國立臺灣美術館典藏

參考書目
《立石鐵臣——臺灣畫冊》。臺北縣：
臺北縣立文化中心，1992。
邱函妮，《灣生‧風土‧立石鐵臣》。
臺北市：雄獅，2004。

第三章　描繪地方色彩

3-1
村上英夫（1900-1975）
基隆燃放水燈圖
膠彩、絹，198.5×160.5cm，1927
第一回臺灣美術展覽會特選
國立臺灣美術館典藏

參考書目
齋藤悳太郎編，《現代書畫家名鑑》。
大阪：大每美術社，1929，頁78。
邱函妮，〈地方色論（ローカルカラー）
再考——以陳植棋〈真人廟〉（1930
年）、郭雪湖〈南街殷賑〉（1930年）
為例〉，「『異地與家鄉——東亞美術史
的伏流與激盪1920-1940』國際學術
研討會」會議論文，國立臺灣大學藝
術史研究所主辦，2013年12月6-7日。
郭懿萱，〈臺灣色彩的製造——以三
位日籍美術教師為例〉，收入《臺灣製
造‧製造臺灣》。臺北市：臺北市立美
術館，2015，頁82-83。
蕭亦翔，〈教師‧歌人‧藝術家——村
上無羅及其時代〉，「方格子－扶桑之
南」，2022年3月6日，https://vocus.
cc/article/6224cc11fd89780001cc8573。

3-2
蔡雪溪（1884-？）
扒龍船
膠彩、紙，125×210cm，1930

第四回臺灣美術展覽會入選
私人收藏

參考書目
黃琪惠，〈日治時期臺灣傳統繪畫與近代美術潮流的衝擊〉。國立臺灣大學藝術史研究所博士論文，2012。

3-3
郭雪湖（1908-2012）
南街殷賑
膠彩、絹，188×94.5cm，1930
第四回臺灣美術展覽會臺展賞
臺北市立美術館典藏

參考書目
林柏亭，《臺灣美術全集9・郭雪湖》。臺北市：藝術家，1993。
廖瑾瑗，《四季・彩妍・郭雪湖》。臺北市：雄獅，2001。
邱函妮，〈創造福爾摩沙藝術——近代臺灣美術中「地方色」與鄉土藝術的重層論述〉，《國立臺灣大學美術史研究集刊》第37期（2014.09），頁123-236。

3-4
陳植棋（1906-1931）
真人廟
油彩、畫布，80×100cm，1930
第四回臺灣美術展覽會特選
私人收藏

參考書目
葉思芬，《臺灣美術全集14・陳植棋》。臺北市：藝術家，1993。
李欽賢，《俠氣・叛逆・陳植棋》。臺北市：文建會，2009。
邱函妮，〈創造福爾摩沙藝術——近代臺灣美術中「地方色」與鄉土藝術的重層論述〉，《國立臺灣大學美術史研究集刊》第37期（2014.09），頁123-236。

3-5
黃土水（1895-1930）
南國（水牛群像）
浮雕、石膏，250×555cm，1930
臺北市中山堂典藏

參考書目
王秀雄，《臺灣美術全集19・黃土水》。臺北市：藝術家，1996。
顏娟英，〈徘徊在現代藝術與民族意識之間——臺灣近代美術史先驅黃土水〉，《臺灣近代美術大事年表》。臺北市：雄獅，1998。

3-6
林玉山（1907-2004）
故園追憶
膠彩、紙，169.8×157.1cm，1935
第九回臺灣美術展覽會入選
國立臺灣美術館典藏

參考書目
顏娟英，〈日治時期畫家的臺灣意識問題——從「水牛」到「家園」系列作品〉，《新史學》第15卷第2期（2004.06），頁113-141。
顏娟英，〈傳統與學習之間——日治時期林玉山的素描作品〉，《觀物之生：林玉山的繪畫世界》。臺北市：國立歷史博物館，2006，頁10-23。

3-7
陳澄波（1895-1947）
岡
油彩、畫布，91×116.5cm，1936
第十回臺灣美術展覽會入選
私人收藏

參考書目
陳澄波，〈美術季——作家訪問記（十）〉，收入顏娟英，《風景心境：臺灣近代美術文獻導讀》上冊。臺北市：雄獅，2001，頁164-165。
曹慧如，〈同化政策教育的縮影——陳澄波《岡》1936〉，《議藝份子》第11期（2008.09），頁201-220。

3-8
李石樵（1908-1995）
楊肇嘉氏之家族
油彩、畫布，179×226 cm，1936
1936年文部省美術展覽會入選
私人收藏

參考書目
顏娟英，〈自畫像、家族像與文化認同問題——試析日治時期三位畫家〉，《藝術學研究》第7期（2010.11），頁39-96。

3-9
木下靜涯（1887-1988）
江山自有情
水墨淡彩、絹，72×167cm，1939
臺北市立美術館典藏

參考書目
白適銘，《日盛・雨後・木下靜涯》。臺中市：國立臺灣美術館，2017。
廖瑾瑗，〈鄉原古統與木下靜涯〉，《臺灣東洋畫探源》。臺北市：臺北市立美術館，2000，頁36-41。

第四章　都會摩登

4-1
陳清汾（1910-1987）
巴黎的屋頂
油彩、畫布，72.5×91cm，約1931
第七回臺灣美術展覽會入選
家屬收藏

參考書目
陳清汾，〈巴里管見——第二の故鄉巴里を語る〉，《臺灣日日新報》，1931年
12月24、25、27、28、29日。中譯收入《風景心境：臺灣近代美術文獻導讀》上冊。臺北市：雄獅，2001，頁146-152。
臺北一記者，〈第七回臺展評——洋畫部優秀的進步〉，《大阪朝日新聞》，1933年10月。中譯收入《風景心境：臺灣近代美術文獻導讀》上冊，頁230-231。

4-2
劉啟祥（1910-1998）
畫室
油彩、畫布，160.5×129.5cm，1939
日本二科會入選
高雄市立美術館典藏

參考書目
顏娟英，《臺灣美術全集11‧劉啟祥》。臺北市：藝術家，1993。
曾媚珍主編，《空谷中的清音：劉啟祥》。高雄市：高雄市立美術館，2004。

4-3
林之助（1917-2008）
冬日
膠彩、紙，141×147cm，1941
第四回臺灣總督府美術展覽會入選
私人收藏

4-4
張啟華（1910-1987）
旗后福聚樓
油彩、畫布，79×98.5cm，1931
第七回臺灣美術展覽會入選
高雄市立美術館典藏

參考書目
林保堯，《臺灣美術全集22‧張啟華》。臺北市：藝術家，1998。
陳奕愷，《典雅‧奔放‧張啟華》。臺中市：國立臺灣美術館，2013。

4-5
張萬傳（1909-2003）
鼓浪嶼風景
油彩、畫布，72×89cm，1937
第一回臺灣總督府美術展覽會特選
臺北市立美術館典藏

參考書目
廖瑾瑗，《在野‧雄風‧張萬傳》。臺北市：雄獅，2004。

4-6
楊三郎（1907-1995）
六館茶行
油彩、畫布，73×91cm，1938
楊三郎美術館收藏

參考書目
林保堯，《臺灣美術全集7‧楊三郎》。臺北市：藝術家，1992。
湯皇珍，《陽光‧印象‧楊三郎》。臺北市：雄獅，1998。

4-7
許武勇（1920-2016）
十字路（臺灣）
油彩、畫布，71×90cm，1943
臺北市立美術館典藏

參考書目
許武勇，《許武勇畫集第三畫集》。臺北：許武勇，1994。
蘇建宏，《臺灣美術全集29‧許武勇》。臺北市：藝術家，2010。
陳長華，《浪漫‧夢境‧許武勇》。臺中市：國立臺灣美術館，2018。
許武勇官方網站：https://www.wuyunghsu.com/。

4-8
郭柏川（1901-1974）
故宮（鐘鼓樓大街）
油彩、畫布，91.3×72.8cm，1946
國立臺灣美術館典藏

參考書目
李欽賢，《氣質‧獨造‧郭柏川》。臺北市：雄獅，1997。
《透明的地方色：郭柏川回顧展》。臺南市：臺南市立美術館，2019。

第五章　戰爭與戒嚴

5-1
石原紫山（1905-1978）
達魯拉克的難民（比島作戰從軍紀念）
膠彩、紙、屏風，178×75.7cm（×2），1943
第六回臺灣總督府美術展覽會特選暨總督賞
臺北市立美術館典藏

參考書目

〈小松甲川ら鹿児島の初期日本画家〉，
UAG美術家研究所，2021年7月6日，
https://yuagariart.com/uag/kagoshima29/。
黃琪惠，〈戰爭與美術：日治末期臺灣
的美術活動與繪畫風格（1937-1945）〉。
國立臺灣大學藝術史研究所碩士論文，
1997。

5-2
蔡雲巖（1908-1977）
男孩節
膠彩、絹，173.7×142cm，1943
第六回臺灣總督府美術展覽會入選
國立臺灣美術館典藏

參考書目

吳景欣，《融會・至真・蔡雲巖》。臺
中市：國立臺灣美術館，2018。
蔡雲巖著，林皎碧、島田潔譯，《膠彩
畫的基礎：溪谷流水》。臺北市：藝術
家，2018。

5-3
李石樵（1908-1995）
市場口
油彩、畫布，157×146cm，1946
第一屆臺灣省全省美術展覽會參展
李石樵美術館收藏

參考書目

顏娟英，〈戰後初期臺灣美術的反省與
幻滅〉，收入張炎憲、陳美蓉、楊雅惠
編，《二二八事件研究論文集》。臺北
市：吳三連臺灣史料基金會，1998，
頁79-92。

5-4
蒲添生（1912-1996）
詩人（魯迅）

青銅，72×38×28cm，1947
第二屆臺灣省全省美術展覽會參展
蒲添生雕塑紀念館收藏

參考書目

顏娟英，〈戰後初期臺灣美術的反省與
幻滅〉，收入張炎憲、陳美蓉、楊雅惠
編，《二二八事件研究論文集》。臺北
市：吳三連臺灣史料基金會，1998，
頁79-92。
陳譽仁，〈藝術的代價——蒲添生戰後
初期的政治性銅像與國家贊助者〉，《雕
塑研究》第5期（2011.05），頁1-60。

5-5
黃榮燦（1916-1952）
恐怖的檢查－臺灣二二八事件
木板、紙，14×18.3cm，1947
神奈川縣立近代美術館典藏

參考書目

梅丁衍，〈黃榮燦疑雲：臺灣美術運
動的禁區（上）（中）（下）〉，《現代美
術》第67期（1996.08），頁40-63；第
68期（1996.10），頁38-53；第69期
（1996.12），頁62-76。
橫地剛著、陸平舟譯，《南天之虹：把
二二八事件刻在版畫上的人》。臺北市：
人間出版社，2002。
洪維健編著，《黃榮燦紀念特展專刊》。
臺北市：臺北市文化局，2012。

5-6
陳春德（1915-1947）
北投春色
油彩、畫布，37.5×45.5cm，1947
呂雲麟紀念美術館收藏

參考書目

黃琪惠，《臺灣美術評論全集：吳天賞・
陳春德卷》。臺北市：藝術家，1999。

5-7
陳慧坤（1907-2011）
古美術研究室
膠彩、紙，186×122cm，1948
臺北市立美術館典藏

5-8
鄭世璠（1915-2006）
三等車內
油彩、紙，72.5×91cm，1949
高雄市立美術館典藏

參考書目

鄭世璠，《星帆漫筆集》。新竹市：新
竹市立文化中心，1995。
張瓊慧，《遊筆・人生・鄭世璠》。臺
中市：國立臺灣美術館，2012。

5-9
廖德政（1920-2015）
清秋
油彩、畫布，91×72.5cm，1951
第六屆臺灣省全省美術展覽會特選第一
名
家屬收藏

參考書目

顏娟英，《臺灣美術全集18・廖德政》。
臺北市：藝術家，1995。

第六章　新時代男與女

6-1
陳植棋（1906-1931）
夫人像
油彩、畫布，91×64.5cm，1927
家屬收藏

參考書目
葉思芬，《臺灣美術全集14‧陳植棋》。
臺北市：藝術家，1995。
顏娟英，〈自畫像、家族像與文化認同
問題——試析日治時期三位畫家〉，
《藝術學研究》第7期（2010.11），頁
25-69。

6-2
劉錦堂（1894-1937）
自畫像
油彩、畫布，50×36cm，1921-1923
私人收藏

參考書目
周文主編，《劉錦堂、張秋海生平及藝
術成就研討會論文專輯》。臺中市：國
立臺灣美術館，2000。
李柏黎，《遺民‧深情‧劉錦堂》。臺
北市：文建會，2009。

6-3
陳澄波（1895-1947）
我的家庭
油彩、畫布，91×116.5cm，1931
私人收藏

參考書目
李淑珠，《表現出時代的「Something」：
陳澄波繪畫考》。臺北市：典藏藝術家
庭，2012。
邱函妮，〈陳澄波「上海時期」之再檢
討〉，收入《行過江南：陳澄波藝術探
索歷程》。臺北市：臺北市立美術館，
2012，頁32-49。
邱函妮，〈陳澄波繪畫中的故鄉意識與
認同——以〈嘉義街外〉（1926）、〈夏
日街景〉（1927）、〈嘉義公園〉（1937）
為中心〉，《國立臺灣大學美術史研究集
刊》第33期（2012.09），頁271-342。

6-4
李梅樹（1902-1983）
自畫像
油彩、畫布，91×72.5cm，1931
第七回臺灣美術展覽會特選
李梅樹紀念館收藏

參考書目
倪再沁，《茲土有情：李梅樹和他的藝
術》。臺中市：國立臺灣美術館，1996。
詹凱琦，〈現代美術建設新鄉里：日治
時期李梅樹美術活動及人物畫研究〉。
國立臺灣大學藝術史研究所碩士論文，
2013。

6-5
陳進（1907-1998）
悠閒
膠彩、絹，152×169.2cm，1935
臺北市立美術館典藏

參考書目
石守謙，〈人世美的記錄者——陳進畫
業研究〉，《藝術家》第203期（1992.04），
頁238-251。
洪郁如，〈學歷‧女性‧殖民地：從臺
北女子高等學院論日治時期女子高等
教育問題〉，收入《臺灣學研究國際學
術研討會：殖民與近代化論文集》。
臺北縣：國立中央圖書館臺灣分館，
2009，頁157-184。
顏娟英，〈自畫像、家族像與文化認同
問題——試析日治時期三位畫家〉，《藝
術學研究》第7期（2010.11），頁39-
96。

6-6
陳夏雨（1917-2000）
裸女之六（醒）
銅，54×14.2×16cm，1947
國立臺灣美術館典藏

參考書目
廖雪芳，《完美‧心象‧陳夏雨》。臺
北市：雄獅，2002。
王偉光，《陳夏雨的祕密雕塑花園》。
臺北市：藝術家，2005。
王偉光，《臺灣美術全集33‧陳夏雨》。
臺北市：藝術家，2016。

6-7
孫多慈（1913-1975）
沉思者
油彩、畫布，99.4×72.7cm，1964
第十九屆臺灣省全省美術展覽會參展
國立臺灣美術館典藏

參考書目
吳方正、李既鳴主編，《驚鴻：孫多慈
掠影》。桃園縣：國立中央大學藝文中
心，2012。
國立歷史博物館編輯委員會編輯，《回
眸有情：孫多慈百年紀念》。臺北市：
國立歷史博物館，2013。
李明明，〈走出鬱悶的年代——孫多
慈、袁樞真、吳詠香三位畫家的時代
意義〉，《臺灣現當代女性藝術五部曲，
1930-1983》。臺北市：臺北市立美術
館，2013，頁62-69。

6-8
席德進（1923-1981）
紅衣少年
油彩、畫布、90×64.5cm，1962
國立臺灣美術館典藏

參考書目
席德進，《席德進書簡：致莊佳村》。
臺北市：聯經，1982。
倪再沁、廖瑾瑗，《臺灣美術評論全集：
席德進卷》。臺北市：藝術家，1999。

6-9
陳敬輝（1911-1968）
少女
膠彩、紙，161×72.5cm，1967
臺北市立美術館典藏

參考書目
陳俊哲、張子隆，《淡水藝文中心雙週
年特展：陳敬輝》。臺北縣：淡水鎮公
所，1995。
施慧明，《嫋嫋・清音・陳敬輝》。臺中
市：國立臺灣美術館，2019。

6-10
嚴明惠（1956-2018）
男與女
油彩、畫布，213.5×130.5cm，1991
臺北市立美術館典藏

參考書目
嚴明惠，《嚴明惠1988-90作品集》。臺
北市：輝煌時代藝術公司，1990。
嚴明惠，《親愛的，我是個什麼樣的女
人》。臺北市：圓神，1991。
陸蓉之，《臺灣（當代）女性藝術史》。
臺北市：藝術家，2002。

6-11
吳瑪悧（1957- ）
墓誌銘
噴砂玻璃、錄影帶，尺寸依場地而定，
1997
臺北市立美術館典藏

參考書目
陳香君，〈吳瑪悧：我的皮膚就是我
的家／國〉，《典藏今藝術》第119期
（2002.08），頁54-59。

6-12
袁旃（1941- ）
我七十歲了
重彩、絹，190×90cm，2011
私人收藏

參考書目
吳惠芳、張雅晴執行編輯，《細說袁旃》
（附光碟片）。高雄市：高雄市立美術
館，2012。
謝佩霓策展，吳惠芳、張雅晴執行編
輯，《戲古幻今：袁旃創作25年歷程
展》。高雄市：高雄市立美術館，2012。
袁旃，〈我們的母親〉，《萬行》第238
期（2005.12），頁29-33。

作者簡介

顏娟英

哈佛大學藝術史博士。中央研究院歷史語言研究所退休，現任兼任研究員。總是想像著多寫些好讀本，事實上寫完自己都不想再看，幸好身邊有許多認真的朋友，才能勉力完成一些小品。

黃琪惠

國立臺灣大學藝術史研究所碩士、博士。論文題目：〈戰爭與美術：日治末期臺灣的美術活動與繪畫風格〉、〈日治時期臺灣傳統繪畫與近代美術潮流的衝擊〉。以臺灣美術史的研究、教學與推廣為人生志趣。

蔡家丘

日本筑波大學人間總合科學研究科藝術專攻博士，國立臺灣師範大學藝術史研究所副教授。研究領域為近代日本美術史、臺灣美術史，近代東亞美術中的交流、旅行活動、超現實繪畫等等。

林柏亭

中國文化大學藝術研究所碩士，曾任國立故宮博物院書畫處處長、副院長。中華民國博物館學會理事長及顧問。專精中國書畫史及臺灣繪畫史研究。

謝世英

澳洲新南威爾斯大學藝術理論博士，國立歷史博物館研究員。研究領域：日治時期臺灣美術、後殖民主義論述、認同理論。著有〈模糊的臺灣認同：解讀陳進之美人畫〉、〈從追逐現代化到反思現代性：日治文人魏清德對臺灣美術的期望〉等專文。

李柏黎

京都大學美術史碩士。現為雄獅美術總編輯。著有《遺民・深情・劉錦堂》（2009）；譯有《原研哉的設計》（2009）、《欲望的教育：美意識創造未來》（2013）、《SUBTLE：纖細的、微小的》（2015）、《八個日本的美學意識》（2019）等書。

林以珞

國立臺灣大學藝術史研究所碩士。曾任朱銘美術館研究部主任，現任職臺中市立美術館籌備處。研究領域為臺灣美術，因工作而進行臺灣戰後美術的多項田野調查，並策畫雕塑為主的展覽和編輯出版相關書籍。

石守謙

美國普林斯頓大學藝術及考古學博士，曾任國立臺灣大學藝術史研究所教授、國立故宮博物院院長。現任中研院歷史語言研究所通訊研究員。著有《風格與世變》（1996）、《移動的桃花源：東亞世界中的山水畫》（2012）。

鈴木惠可

日本東京大學總合文化研究科博士。中央研究院歷史語言研究所博士後研究員（2021-22）。研究領域為近代臺日雕塑史。

呂采芷

美國加州大學洛杉磯分校藝術史碩士、博士候選人，研究亞洲近代跨域藝術史。中、日文著作聚焦於林學大、劉錦堂、鹽月桃甫等移域藝術家，探討藝術與以下諸問題之互動關係：異文化接觸、殖民政策、現代化中的傳統等。

林育淳

臺灣大學歷史研究所中國藝術史組碩士。臺北市立美術館退休，現任臺南市美術館館長。著有《蓬萊‧大觀‧鄉原古統》（2019）、《油彩‧熱情‧陳澄波》（1998）。

高穗坪

國立臺北藝術大學美術學院美術學系碩士，主修美術史。碩士論文為〈東洋畫到國畫浪潮的應變：跨時代的春萌畫會研究〉。

邱函妮

日本東京大學人文社會系研究科美術史學博士。現任國立臺灣大學藝術史研究所助理教授。主要研究領域為臺灣美術史、近代臺日美術交流。著有《灣生‧風土‧立石鐵臣》（2004），博士論文為〈「故鄉」の表象：日本統治期における台湾美術の研究〉（2016）。

郭懿萱

日本九州大學美術史研究室博士課程。研究領域為近代臺灣藝術史、滿洲國美術、東亞殖民地藝術史。曾發表專文於《デアルテ：九州藝術学会誌》、《アジア近代美術研究会会報：しるば》、《雕塑研究》等期刊。

曾資涵

國立臺灣大學藝術史研究所就讀中。主要研究領域為中國陶瓷史，臺灣美術史則是生活不可或缺的一部分。碩論題目為〈明末清初景德鎮瓷器之研究——以外銷日本的「祥瑞」瓷為中心〉。

張閎俞

國立臺灣大學藝術史研究所碩士。碩士論文〈追尋時代激盪中的自我：戰後畫家劉耿一與臺灣意識的興起〉曾獲國立臺灣圖書館論文獎佳作。

楊淳嫻

國立交通大學社會與文化研究所博士。流浪於歷史、哲學、藝術史各領域之間，從事跨領域的研究、書寫、知識推廣等工作。目前為「Bí-sùt Taiwan美術臺灣」的網站編輯。

游閩雅

臺北人，1994年出生。國立臺灣師範大學藝術史研究所碩士。碩士論文為〈近代日本畫在淡水的發展、傳承與風土詮釋：以畫家木下靜涯與陳敬輝為探討中心〉。

魏竹君

紐約市立大學研究中心藝術史博士候選人。研究領域為當代藝術中反全球化、跨文化與後國族身分認同議題。

感謝名單

機構單位

文化部、中央研究院臺灣史研究所檔案館、北師美術館、自在工作室、呂雲麟紀念美術館、李工作室、李石樵美術館、李澤藩美術館、東門美術館、林之助紀念館、林明弘工作室、阿波羅畫廊、財團法人朱銘文教基金會、財團法人江賢二藝術文化基金會、財團法人李仲生現代繪畫文教基金會、財團法人李梅樹文教基金會、財團法人席德進基金會、財團法人陳其寬文教基金會、財團法人陳庭詩現代藝術基金會、財團法人陳澄波文化基金會、財團法人富邦藝術基金會、財團法人楊英風藝術教育基金會、高雄市立美術館、國立故宮博物院、國立臺灣史前文化博物館、國立臺灣美術館、國立臺灣博物館、國立歷史博物館、國家攝影文化中心、莊普藝術工作室、郭江宋繪畫修復工作室、郭雪湖基金會、陳界仁工作室、傅狷夫書畫學會、尊采藝術中心、雄獅圖書股份有限公司、順益台灣美術館、順益台灣原住民博物館、楊三郎美術館、楊茂林工作室、誠品畫廊、嘉義市立美術館、臺北市中山堂管理所、臺北市立美術館、臺南市政府文化局、蒲添生雕塑紀念館、劉國松文獻庫、篤固工作室（依照首字筆劃順序排列）

個人

王多慈、江叔眉、吳天章、吳繼濤、呂玟、李太楓、李宗哲、李賢文、李既鳴、阮義忠、宣德思·盧信、林芙美、林曼麗、林惺嶽、林敬忠、姚瑞中、施汝瑛、夏陽、涂寬裕、紀嘉華、袁旆、袁廣鳴、馬永樂、郭双富、張光文、梅丁衍、許郭璜、許裕和、連建興、陳子智、陳玉芳、陳志揚、陳琪璜、傅冬生、傅本君、黃秋菊、黃銘昌、楊成愿、葉柏強、廖和信、廖修平、廖繼斌、蔡楊湘薰、蔡翁美慧、劉耿一、劉俊禎、劉榕峻、潘仲良、蕭成家、簡秀枝、顏美里、顏霖沼、魏豐珍、龐立謙、龔玉葉（依照首字筆劃順序排列）

春山之聲
032

臺灣美術兩百年（上）：摩登時代

總 策 畫　顏娟英、蔡家丘
作　　者　顏娟英、蔡家丘、黃琪惠、楊淳嫻、魏竹君、邱函妮、張閔俞、
　　　　　石守謙、呂采芷、李柏黎、林以珞、林育淳、林柏亭、高穗坪、
　　　　　郭懿萱、曾資涵、游閏雅、鈴木惠可、謝世英

企畫單位　財團法人福祿文化基金會
企畫協力　張玟珍

《臺灣美術兩百年》內容來自財團法人福祿文化基金會支持之
「風華再現──重現臺灣現代美術史研究計畫」之研究成果。

總 編 輯　莊瑞琳
執行編輯　盧意寧
特約編輯　許琳英
編輯協力　張閔俞
校　　對　盧意寧、莊瑞琳、許琳英、張閔俞、李冠樺
行銷企畫　甘彩蓉
美術設計　徐睿紳
內文排版　丸同連合

出　　版　春山出版有限公司
地　　址　116052臺北市文山區羅斯福路六段297號10樓
電　　話　02-29318171
傳　　真　02-86638233

總 經 銷　時報文化出版企業股份有限公司
地　　址　333019桃園市龜山區萬壽路二段351號
電　　話　02-23066842

製　　版　瑞豐電腦製版印刷股份有限公司
初版一刷　2022年4月

定　　價　1250元

國家圖書館預行編目資料

臺灣美術兩百年（上）：摩登時代／顏娟英，蔡家丘，黃琪惠，楊淳嫻，魏竹君，邱函妮等撰
－初版.－臺北市：春山出版有限公司，2022.04
　　面；　公分.－（春山之聲；32）

ISBN 978-626-95639-6-8（平裝）

1.CST：美術史　2.CST：臺灣
909.33　　　　　111002924

Email　　　SpringHillPublishing@gmail.com
Facebook　www.facebook.com/springhillpublishing/

填寫本書線上回函